도시의 축과 초점을 통한
역사도시의 매력읽기

글쓴이 소개 | **조 용 준** (조선대학교 건축학부 교수, 도시설계 전공)

역사도시의 여행은 축과 초점역할을 하는 가로공간이나 광장을 중심으로 하는 것이 좋다. 그래야 도시 디자인 구조로서의 도시공간의 이해가 쉬울 뿐만 아니라, 정체성 있는 도시문화를 경험할 수 있으며, 역사적 자산으로의 접근도 쉽다. 나는 이러한 가로공간이나 광장을 운동체계라고 부른다. 운동체계는 일상적 또는 비일상적인 행위가 지속적이고 집약적으로 일어나고, 이 행위가 활력을 만드는 운동력이 되어 주변에 있는 역사적 자산에 활력을 불어넣는다. 특히 여러 집단과 계층이 갖고 있는 시민의식을 하나로 묶는 도시공동체 의식을 생성시키고, 정체성 있는 문화를 만든다. 그래서 나는 도시에는 운동체계 역할을 하는 축과 초점이 있어야 한다고 믿고 있다. 이 책은 그런 관점에서 역사도시의 경험을 담은 책이다.

도시의 축과 초점을 통한 역사도시의 매력읽기

2013년 8월 20일 1판 1쇄 인쇄
2013년 8월 25일 1판 1쇄 발행

지은이 조 용 준
펴낸이 강 찬 석
펴낸곳 도서출판 미 세 움
주 소 150-838 서울시 영등포구 신길동 194-70
전 화 02-844-0855 팩 스 02-703-7508
등 록 제313-2007-000133호

ISBN 978-89-85493-76-5 03600

정가 20,000원

도시의 축과 초점을 통한

역사 도시의 매력 읽기

조용준 지음

글쓴이의 말

역사도시에는 왜 많은 사람들이 모여드는 것일까?
역사도시에 사람들을 모여들게 하는 매력의 원천은 무엇일까?
역사도시에서 매력은 어떤 모습으로 존재하는 것일까?
그리고 우리는 이들 역사도시의 매력을 어떻게 읽어야 할 것인가?

이 지구상에는 수많은 역사도시가 있고, 이중에서 내가 경험한 역사도시는
극히 일부에 불과하지만, 이들 도시에서 공통적으로 볼 수 있었던 것은 도
시의 축이나 초점의 역할을 하는 가로공간이 도시활력을 만드는 원천이 되
고 있다는 점이다. 그리고 여기에서 만들어진 활력이 정체성 있는 도시문화
로 자리하고 있을 뿐만 아니라, 새로운 운동력이 되어 주변에 입지하고 있는
역사적 자산에 강한 생명력을 불어넣고 있다는 점이다. 그래서 나는 미국의
도시설계가였던 에드먼드 베이컨의 말처럼 "활발한 활동이 일어나고, 주변
의 역사적 자산에 활력을 불어넣는 가로공간을 운동체계"라고 부른다. 특히
일상적 또는 비일상적 행위가 지속적으로 일어나는 도시활동의 중심적인 운
동체계를 도시의 축과 초점이라고 부르는데, 우리가 매력적인 도시라고 부
르는 역사도시의 대부분은 이러한 축과 초점이 분명하다는 공통점이 있다.
운동체계로서의 축과 초점이야말로 벤야민의 말처럼 "그 발자국 소리가 가
까이 들려오는 것만으로도 그 장소가 살아 숨 쉬고 있음을 느낄 수 있게 한
다". 그래서 나는 도시에는 운동체계로서 축과 초점역할을 하는 가로공간이
나 광장이 꼭 있어야 한다고 생각한다. 특히 집약형 도시를 지향하는 현대

도시에는 더욱 그러하다고 생각한다.

역사도시는 우리들에게 도시활동이 집약적으로 일어나는 운동체계로서의 축과 초점이야말로 여러 집단과 계층들이 갖고 있는 시민의식을 하나로 묶는 도시공동체 의식을 생성시키고, 정체성 있는 문화를 만드는 도시기능의 원천임을 보여준다. 또 건축형태는 운동체계로서의 축과 초점에서 나와야지, 이를 다스려서는 안 되며, 그래야만 도시를 도시답게 하는 건축이 되고, 건축을 건축답게 하는 도시가 될 수 있음도 보여준다. 그리고 이러한 운동체계로서 축이나 초점은 우연히 만들어지는 것이 아니라, 그 안에 살고 있는 사람들의 위대한 행위와 노력의 흔적임을 보여주고 깨닫게 한다. 특히 지나간 세대의 아이디어를 발전시킨 장구한 시대정신이 축적된 역사적 공동체의 흔적이 차곡이 쌓여 있는 그 도시의 역사이자, 정체성임도 보여준다.

역사도시는 아는 것만큼 보이고, 보이는 것만큼의 감동을 느낄 수 있음을 가장 확실하게 보여준다. 역사적 자산에 대해서 아는 것이 별로 없으면, 느끼는 감흥도 별로 없고 피곤하기만 하다. 그래서 역사도시의 여행은 여행 전에 많은 자료를 수집하고, 이를 확인하는 과정이 필요하다. 특히 도시역사가 중첩된 운동체계로서 축과 초점을 파악하고, 이 운동체계를 따라서 여행을 하게 되면, 도시 디자인 구조로서의 도시를 쉽게 이해할 수 있고, 더 많은 경험과 교류를 할 수 있으며, 그 도시의 진정한 문화를 맛볼 수 있다. 뿐

"

죽을 때까지 여행을 할 수 있는 인생이라면,
천운을 타고난 인생이다.
우리 모두가 이러한 천운을 타고난
인생이었으면 좋겠다.

"

만 아니라 역사적 자산에 더 쉽게 접근할 수 있으며, 깊이 있는 도시이력도 느낄 수 있다. 특히 지금처럼 도시에 모여드는 관광객들이 도시의 경제적 활력을 만드는 도시 투어리즘 시대에 역사도시는 "역사의 흐름에는 유사함이 존재한다"는 에드먼드 베이건의 말을 실감하게 할 수 있는 새로운 도시모형의 원형이 될 수 있다.

본서는 이 같은 관점에서 그간 대학에서 도시설계시간에 강의했던 운동체계로서의 축과 초점을 중심으로 한 역사도시의 매력읽기 대한 사례들을 몇몇의 지면에 연재했던 것을 묶어서 출간한 책이다. 인터넷만 뒤지면 역사도시에 대한 모든 정보가 쏟아져오는 정보 홍수 시대이기 때문에 출간을 망설였지만, 도시나 건축을 전공하는 사람들은 물론, 역사도시를 여행하는 사람들에게 도시를 바라보는 새로운 관점을 제공하는 데 도움이 될 수 있으리라 생각되어서 용기를 냈다. 또 그렇게 되기를 기대한다. 이 책은 광주건축사회의 안길전 회장님의 절대적인 지원과 격려, 어려운 출판계 상황에도 출간해 준 미세움의 강찬석 사장님의 배려 그리고 지도 작성에 도움을 준 조선대학교 건축학부 김재윤 군과 김대은 군의 도움 아래 출간되었다.

글쓴이 조 용 준

차례

9

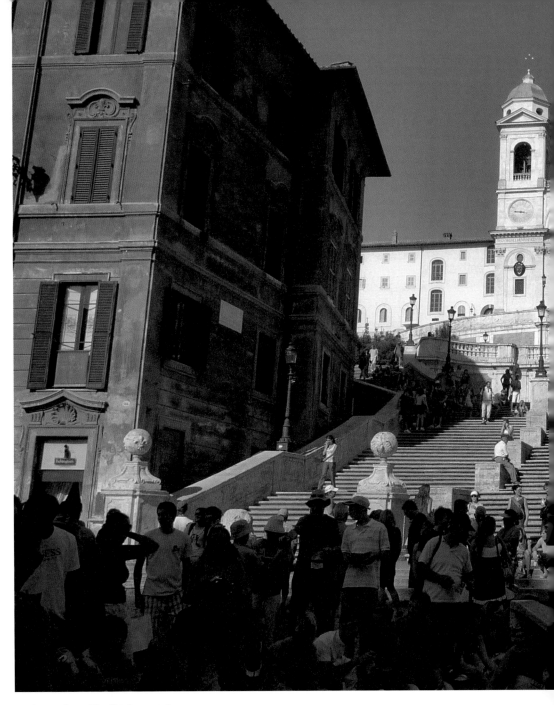

식스터스 5세의 도시
로마

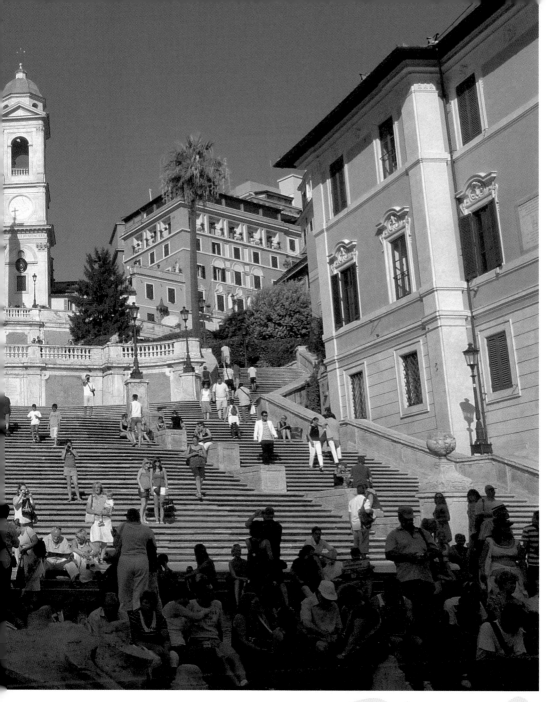

근처에 있던 스페인 대사관에 유래한 **스페인 광장**

Rome

도시 매력과 도시디자인 구조

세계의 역사도시 중에서 로마만큼의 거대하면서도 완벽한 역사적 자산을 많이 갖고 있는 도시도 드물다. 로마는 기원전 753년에 로믈로스 형제가 팔라티노 언덕에 건국한 이후 고대와 중세를 거쳐 현대에 이르는 2500여 년 동안의 거대한 역사적 흔적이 모자이크처럼 겹겹이 쌓여 있는 도시이다. 도시 곳곳에 있는 고대와 중세를 거치는 동안의 수많은 역사 속에서도 훼손되지 않은 기복이 많은 지형에 건축된 웅장하면서도 아름다운 광장과 성당과 기념비 등의 앞에 서면 로마는 하루아침에 이루어지지 않은 긴 역사를 갖고 있는 내공 깊은 도시일 뿐만 아니라, 한때는 세계 권력의 중심지로서 매우 강력한 힘을 갖고 있었던 도시임을 느끼게 한다. 특히 16세기에 교황 식스터스 5세가 7개 언덕과 7개 성당을 거점 삼아 수립한 도시정비계획은 오늘날까지도 도시설계의 모델로 평가받을 정도로 뛰어난 것이다. 교황 식스터스 5세는 재위기간이 겨우 5년에 불과했지만, 방문자들이 자신의 위치를 쉽게 인지할 수 있도록 포폴라 성문 앞에 있는 광장을 시점으로 하는 직선의 방사선형 대로계획을 통해서 로마를 시각적으로 쉽게 인식할 수 있도록 창조적 도시계획을 수립하였다.

그는 각지에서 온 순례자들이 하루 동안에 주요 성당을 순례할 수 있도록 포폴라 광장을 비롯하여 주요 성당 앞에 에티오피아 등에서 가져온 오벨리스크를 세워서 도시공간을 새롭게 재조직하고, 주요 성당과 성당 사이를 직선대로로 연결하는 인장성장의 운동체계를 확립하였다. 그는 로마개조를 하면서 고대 로마시대 유적의 석재를 사용하였다는 비판을 받기도 했는데, 오늘날 로마 중심부 골격의 대부분은 이시기에 만들어졌다고 해도 과언이 아니다. 주요성당의 형태도 변화된 운동체계를 따라서 지속적으로 변화되어 현재에 이르고 있는데, 이는 건축형태는 디자인 구조에 순응해야지, 다스려서는 안됨을 분명히 보여준 창조적 도시설계의 모델이 되고 있다. 그리고 이러한 도시개조 덕택에 오늘날 로마는 수많은 역사적 유산을 보기 위해서 지구촌 곳곳에서 모여 드는 관광객들이 로마의 디자인 구조(도시공간)를 쉽게 이

해함은 물론, 역사적 자산에 쉽게 접근하도록 함으로써, 도시에 경제적 활력을 불어넣고 있고 있다.

특히 긴 세월만큼의 이력을 바탕으로 형성된 대로가 운동체계로서의 도시 축과 초점역할을 하고 있는 덕택에 주변의 역사적 자산들은 항상 활력을 갖고 있다. 그리고 이러한 역사적 활력 속에서 태동한 음악, 문학 등은 더 많은 창조성이 발휘되면서 로마는 역사도시로서 뿐만 아니라, 문화예술 도시로서도 견고한 자리를 하고 있다. 판화 형식으로 그려진 고대 로마의 지도를 보면, 초기 로마는 지금과는 전혀 다른 정돈되지 않은 거리와 혼란스러운 외관을 갖고 있는 성당들이 주요 언덕에 입지하고 있었다. 그러나 17세기 무렵의 지도를 보면 교황 식스터스 5세의 운동체계로서 대로계획 실현과 더불어 이집트와 에티오피아에서 가져 온 10여 개의 오벨리스크가 주요

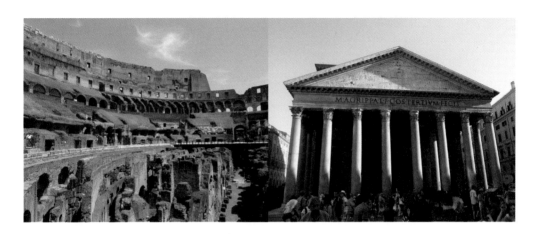

광장과 성당 앞에 세워짐과 동시에, 성당 등의 외관도 이 운동체계의 영향
을 받아서 현재와 같이 변화되었다. 이 덕택에 오늘날 로마는 길 찾기가 아
주 쉬운 역사 관광도시로 자리하게 되었는데, 이러한 도시 골격의 대부분은
로마 교황 식스터스 5세의 아이디어라는 점에서 그는 창조도시의 창시자라
고도 할 수 있다.

　도시관광은 아우구스투스 황제가 대전차 경기장의 장식을 위해서 이집트
에서 가져온 오벨리스크가 세워진 광장이자, 시가지로 들어가는 길목인 바
부이노 대로·휄로체 대로, 홀라 마니아 대로, 라페타 대로 등 3개 대로의 시
작점이기도 한 포폴라 광장에서부터 하는 것이 좋다. 여러 세기에 거쳐서 점
차적으로 변화되어 현재와 같은 모습을 하고 있는 이 광장은 모든 길은 로마
로 통한다고 할 만큼의 유럽에서 로마에 들어오는 수많은 순례자·문학가·
예술가들이 통과한 북쪽 관문에 있는 광장이다. 고대 로마 지도를 보면 포
플라 광장은 처음에는 지금의 형태와는 달리 길다란 모양을 하고 있었고, 중
세시대에는 사람들을 공개적으로 처형하는 장소로도 사용되기도 했다. 포
폴라 광장 옆에 있는 판치오 언덕에는 황제들의 무덤에 묻히지 못하고, 가매
장된 네로황제의 묘에서 밤마다 나타난 유령의 시달림에서 벗어나기 위해서
지었다는 포폴라 성당도 있다. 이 언덕은 긴 세월이 지난 지금도 당시의 언
덕을 그대로 갖고 있어서 그 시대에 살았던 사람들이 다시 살아서 돌아와도

결코 낯설어하지 않을 것 같다는 생각이 든다.

　이같이 도시가 갖고 있는 지형 중시는 비단 로마만이 아니고, 우리가 매력적인 도시라고 부르는 역사 도시들에서 공통적으로 볼 수 있는 것으로써 우리 도시들에게 시사하는 바가 크다. 포플라 광장에서 시가지 쪽으로 바라보면 쌍둥이처럼 서 있는 둥근 지붕의 산타마리아 인 마라 꼴리성당과 산타마라아 인 몬테산도 성당의 2개의 성당이 있고, 이 성당의 양옆으로 바부이노 대로·휄로체 대로, 홀라 마니아 대로, 라페타 대로의 3개 대로가 구 시가지를 향하여 곧게 뻗어 있는데, 2개의 쌍둥이 성당은 운동체계로서의 3개대로를 더욱 명확히 하고 있다. 포플라 광장에서 시작되어 시가지로 뻗어 있는 이 3개 대로중에서 바부이노 대로·휄로체 대로는 삼위일체 성당 앞에서 홀나마니 대로와 라페타 대로를 지나서 티베르 강까지 뻗어서 3개 대로의 운동력을 더욱 확대시키고 있다. 또 산타마리아 마조레 성당에서 싼지 조반니 인 라테라노 대성당까지 뻗어있는 휄로체 대로에 뻗어 난 가로는 홀라 마니아 대로와 만나면서 운동체계로서 더 강한 운동력을 발휘하도록 하고 있는데, 싼지 조반니 인 라테라노 대성당은 14세기 초에 교황청이 프랑스 아비뇽으로 잠시 옮겨지기 전까지 교황이 머물렀던 이력을 갖고 있는 성당이기도 하다. 또 나보나 광장까지 뻗어 있는 라페타 대로는 티베르 강을 건너 바티칸 성당까지 연결되어 운동체계로서의 영향력을 지속시키면서 대로 부근에 입지하고 있는 성당, 광장, 기념관등의 역사적 유산에 강한 운동의 힘을 불어 넣고 있는 도시디자인 구조를 하고 있다.

바부이노 대로·휄로제 대로 지역

5만여 명을 수용했던 고대로마의 검투경기장인 **콜로세움**
－
2000여 년 동안 원형 그대로인 **판테온 신전**

　　　　　포플라 광장에서 가장 왼쪽에 있는 바부이노 대로·휄로제 대로는 로마의 중요한 성당이 많이 입지해 있는 로마의 정신적인 운동체계이다. 포플라 광장에서 바부이노 대로를 따라가면 대로변의 비교적 급경사의 언덕에는 5세기 프랑스 수도회가 여기에 거주하던 프랑스인들

을 위해서 세운 삼위일체 성당을 배경으로 137개 계단이 있는 스페인 계단을 만나게 된다. 오드리 햇번의 로마의 휴일로 더욱 유명해진 바로코 양식의 스페인 계단은 당시 근처에 입지하고 있던 스페인 대사관에서 유래한 것으로, 지금은 기타를 치는 사람, 시가지 전경을 조망 하는 사람, 연인과 사랑을 속삭이는 사람들로 항상 분비는 로마의 만남 장소일 뿐만 아니라, 여름 밤에는 유명 디자이너의 패션쇼가 열리기도 하는 로마문화를 발산하는 중요한 초점이다. 이 광장은 20세기 후반 무렵에 미국의 맥도날드가 이 광장에 진출한다는 소식을 듣고, 시작된 슬로우 푸드 운동의 시발점이기도 한데, 이 운동은 나중에 우리에게도 잘 알려진 슬로우시티 운동으로 발전하게 된다. 이러한 이력을 갖고 있는 광장 계단에 앉아있으면, 각국에서 온 다양한 인종의 관광객들을 볼 수 있는데, 이들 속에 섞여 있어 보면 도시에서 광장이 왜 좋은가를 알 수 있다.

　계단 앞의 대로변에는 15세기 로마의 판화 지도에도 나오는 베르니니가 설계한 작은 조각배모양의 난파선 분수가 있고, 이 계단의 맞은편에는 로마에서 임대료가 가장 비싼 최고급 패션거리가 있는데, 이곳에서는 로마의 현대적 패션문화 이외도 로마 전통주택의 공간 구성도 볼 수 있다. 여기에서 시작되는 휄로체 대로를 따라서 더 가게 되면, 이 대로의 중간지점에서는 피아 성문에서부터 로마 도시계획을 만든 교황 식스터스 5세가 운명을 거두었던 궁이자, 현재는 대통령 관저로 사용하고 있는 팔레조 퀴리날레 궁전이 있는 퀴리날레 언덕까지 뻗어있는 피아 대로와 수직으로 만나게 된다. 이 두 개의 대로가 만나는 교차점에는 4개의 분수가 입지하여 매우 의도적으로 교차점의 의미를 강화시키고 있는데, 당시 피아 성문은 외부 세계와 연결되는 로마의 매우 중요한 성문 중의 하나였다. 휄로체 대로를 따라서 조금 더 가게 되면, 로마의 7개 성당 중에서 교황 식스터스 5세의 연결 아이디어가 가장 잘 반영된 산타마리아 마조레 성당을 만나게 된다.

　이 성당은 휄로체 대로의 변경에 따라서 여러 차례 외관형태의 변화를 거치면서 현재와 같은 모습을 하고 있는데, 이는 건축형태가 운동체계로써의 대로형태에 얼마나 깊은 관련성을 갖고 있는가를 보여주는 좋은 사례가 되

고 있다. 휄로제 대로는 이 성당 앞에서 다시 4세기 초에 콘스탄티누스 대제가 기독교 공인을 기념하여 로마교황에게 기증한 싼지 조반니 인 라테라노 성당과 산타크로체 성당, 그리고 성 밖에 있는 산 로엔조 성당이 있는 지점까지를 연결하는 대로로 나누어지고 있다.

훌라 마니아 대로 지역

포폴라 광장에서 베네치아 광장으로 이어지는 두 번째의 대로인 훌라 마니아 대로는 로마 권력을 상징하는 역사적 자산들이 많이 입지하고 있는 운동체계로서, 특히 로마가 강한 힘을 갖고 있던 제국임을 느끼게 하는 권력적 유산들이 많이 입지하고 있다. 포폴라 광장에서 대로를 따라서 국회의사당이 있는 몬떼 치토리오 광장과 2세기에 아울레스 황제의 승리를 기념하여 만든 42미터 높이의 기둥이 있는 꼴로니아 광장을 지나면, 대로 부근에 18세기 초에 폴리 궁전의 벽면을 이용하여 만들어진 트레비 분수가 가까이에 있는 곳에 이르게 된다. 트레비 분수는 로마를 여행하는 사람들이면 꼭 한 번은 들러서 동전을 던지는 것으로도 유명하여 늘 관광객들로 붐비는 곳인데, 특히 야경은 아름답기로 유명하기 때문에 시간이 허락하면 어둠이 내린 후에 각국에서 온 관광객들 속에서 야경을 즐겨보면, 세계인들과 함께 하고 있다는 으쓱함마저 드는 기분을 맛볼 수 있다. 트레비 분수는 도시에서 매력이란 작은 스토리텔링의 마케팅 전략에 의해서도 만들어질 수 있음을 보여준다

이곳에서 대로를 따라서 조금 더 가면 무솔리니가 집무실로 사용했던 베네치아궁과 광장을 만나게 된다. 무솔리니는 이 건물의 발코니에서 로마 시민들에게 연설을 하곤 했었는데, 그가 2차 대전 참전 선언의 연설을 한 곳도 이 건물의 발코니이다. 궁전 바로 옆에는 꺼지지 않은 불을 지키는 보초가 근엄하게 서 있는 세계2차 대전의 참전 무명용사비와 통일 이탈리아 왕국의 초대 왕 비토리오 에마누엘레 2세를 기념하는 하얀색 외관이 아주 인상적인

네오 클래식 양식의 기념관이 있다. 에마누엘레 기념관 뒤쪽에는 로마의 7개 언덕 중에서 가장 신성한 언덕으로서, 유피테르 신전이 세워진 곳이자, 로마 군단의 개선 행렬의 마지막 정착지이기도 했던 캄피톨리오 언덕을 만나게 된다. 이 언덕에는 미켈란젤로의 최대걸작 중의 하나로 꼽고 있는 캄피톨리오 광장이 있는데, 캐피탈(수도) 어원이기도 한 이 광장을 둘러싸고 있는 궁들은 현재 시청사와 박물관, 미술관 등으로 사용되고 있다.

계단을 따라서 언덕에 오르면 광장 입구에는 벌거벗은 보초동상 있고, 광장 가운데에는 마르쿠스 아우렐리우스 황제의 기마상도 볼 수 있는데, 미켈란젤로는 여기에서 계단의 입구부분인 후면이 좁고, 마주 보이는 전면이 넓은 사다리 형태의 광장이 되도록 했다. 또 전면에 있는 건물은 정면 양쪽에서의 계단을 통하여 가운데의 중앙 현관에 오르도록 형태 변화를 가져오게 함으로써, 중앙 현관에서 광장 전체를 내려다볼 수 있도록 하였다. 아울러 이 건물의 좌우 앞에는 서로 마주보는 2개의 건물이 같은 외관을 갖도록 입지시켜서 대조와 맥락이 조화를 이루는 매우 의도적인 광장 구성을 하였는데, 이러한 광장의 구성방식은 베네치아의 산마르코 광장에서도 볼 수 있다.

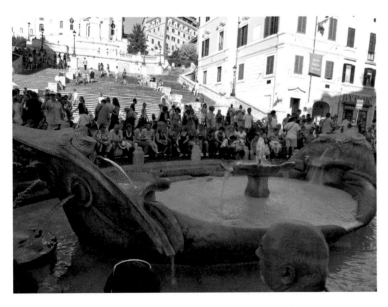

스페인계단 앞의 **난파선 분수**
–
공화정시대의 권력중심지였던
포로 로마노

이 광장 바로 뒤쪽에는 한때는 로마의 강력한 정치, 경제, 사법, 행정, 종교, 법률의 중심지로서 지배적 건물들이 몰려있던 포로 로마노가 있다. 지금은 폭격을 맞아 폐허처럼 돌덩어리와 기둥들만이 남아서 당시의 영광을 어렴풋이 말해주고 있는데, 로마에서 이같이 부서진 역사적 자산은 포러 로마와 콜로세움 이외는 그리 많지 않다 .

포로 로마노는 공화정 기능의 쇠퇴와 함께 정치적 활동의 중심이 팔라티노 언덕의 황제궁전으로 옮겨지기 전까지 로마제국의 권력 역사가 집중되어 있던 곳이다. 특히 고대 로마공화정의 신전, 원로원 등이 있던 로마 권력의 중심지였는데, 공화정 말기에 시이저, 폼페이우스, 크라수스의 제1차 삼두정치와 시이저가 암살당한 후인 제2차 삼두정치에서 옥타비아누스가 권력투쟁에서 승리하여 원로원으로부터 아우구스투스라는 칭호를 받았던 곳도, 우리에게도 잘 알려진 율리우스 카이사르가 브루투스에게 암살당했던 곳도, 안토니우스가 명연설을 했던 곳도 이곳인데, 우리가 흔히 사용하는 포럼이라는 용어도 여기에서 유래한다. 주변에 있는 기념품 상점에 가게 되면 부서지지 않은 원형의 포로 로마노나 콜로세움 등을 추정한 그림이 있는 책자를 볼 수 있는데. 이를 통하여 포러 로마의 화려했던 원형 모습을 어느 정도 추

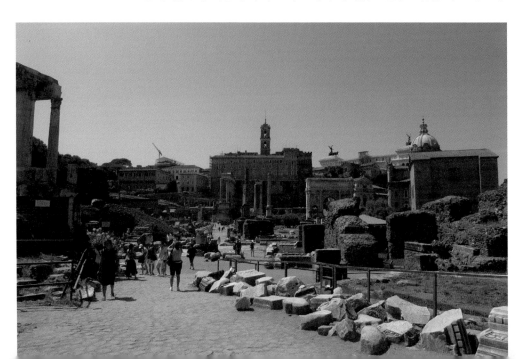

정할 수 있다. 그러나 폐허화 된 포로 로마노 모습은 거대한 스케일의 로마제국 영화에서 봤던 하얀 옷을 걸친 위엄 있는 원로원들이 열변을 토하던 모습과 겹쳐 보이면서 권력 무상, 인생무상의 묘한 느낌이 들기도 한다.

　영화 로마의 휴일에서 미국 신문기자 그레고리 팩이 공주 오드리 헵번 앞에서 손을 집어넣던 아름다운 종탑이 있는 코스메딘 성당 앞 둥근 대리석판의 진실의 입도 이 부근에 있다. 또 처음에는 시민들에게 물을 채워서 해전 공연을 관람시키기도 했지만, 나중에는 검투사와 검투사, 검투사와 맹수들 간의 격투를 시민들에게 관람시킴으로서 강력한 권력유지에 이용했던 둘레가 527미터 높이 48미터에 80개가 넘는 아치문을 갖고 있던 5만 명을 수용하던 검투 경기장인 콜로세움, 콘스탄티누스 황제가 밀바우스 다리 전투에서 그의 정적 막센 티우스에 승전한 기념으로 세운 로마 현존의 개선문 중에 가장 규모가 큰 콘스탄티누스 개선문, 초대 황제 아우구스투스의 집이 있던 로마탄생의 기원인 팔라티노 언덕, 찰톤 해스톤이 주연한 영화 벤허가 생각나는 30만명을 수용하는 대경기장 치르코 맛시모 등도 모두 이 부근에 집중되어 운동체계로서의 축과 초점의 영향력을 받고 있다.

라페타 대로 지역

　　　　　포플로 광장에서 가장 서쪽에 있는 3번째 도로인 라페타 대로는 티베르 강 연안에까지 이르고 있는 운동체계인데, 3개 대로 중에서는 운동체계로의 움직임이 비교적 작게 일어나는 대로로서 주로 묘나 신전 등의 역사적 자산이 입지하고 있다. 강과 맞닿는 곳에는 한때는 콘서트 홀로도 사용된 적 있는 원통형의 로마제국의 초대 황제 아우구스투스의 영묘가 있는데, 이 묘는 안토니우스와 클레오파트라의 연합군이 옥타비아누스에게 격파당한 후 안토니우스가 이집트에 매장되기를 유언하면서 생긴 로마사람들의 상심을 달래기 위해 만든 묘이다. 입구에는 건축가 리차드 마이어가 설계한 유일한 현대식 하얀 건물인 평화제단도 있다. 이 대로를 따

하드리아 누스가 황제묘로
건축한 카스텔 산타엔젤로 성

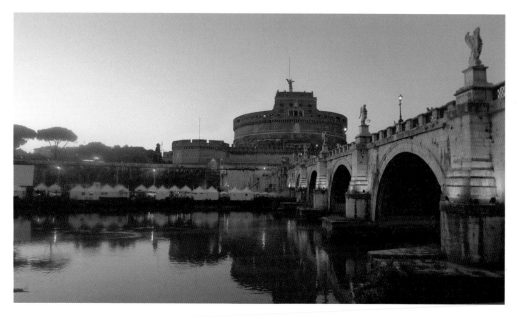

라서 좀더 가면 대로 주변에는 로마 최대의 명물인 3개 분수가 있는 나보나 광장과 함께 비토리아 엠마누엘레 2세 황제 등의 무덤이 있는 천정이 완전히 뚫리고, 내부가 거대한 빈 공간으로 되어 있는 판테온 신전을 만난다. 미켈란 젤로가 극찬했다는 판테온 신전은 기원전에 건축된 것이 화재로 파괴된 후에 2세기 초에 다시 재건된 건축물로서 지금도 원형을 거의 그대로 유지하고 있는 신비한 건물이다

신전 정면에는 코란트 양식의 기둥이 위엄을 자랑하지만, 내부공간은 기둥이 한 개도 없이 아치형의 벽만으로 이루어진 돔형의 지붕과 지붕 한가운데가 뚫려서 하늘이 보이는 둥근 구멍 등은 이 신전이 경이로운 건축으로 평가받게 하고 있다. 나보나 광장은 원래 타원형의 마차 경기장이었던 것을 레스토랑, 카페가 있는 사람의 광장으로 개조한 곳이다. 평상시에는 관광객이나 어린이들로 붐비지만, 일요일에는 대규모 미술품, 공예품의 판매 등 다채로운 시민행사가 열리는 장소로도 이용되고 있다. 이 광장의 중앙에는 로마 시내에서 자주 볼 수 있는 베르니니 작품 중의 하나인 도나우 강, 나일 강, 갠지스 강, 플라타 강을 의인화한 4대강 분수가 있는데, 분수 주위에는 항

상 거리악사의 연주와 관광객의 사진촬영 소리가 광장 분위기와 함께 섞여 로마의 또 하나 매력을 만들고 있다. 이 부근에는 일요일이면 로마 주변의 농민들이 농산물을 싣고 와서 판매하여 관광의 맛을 더하게 하는 광장이자 화형당한 부르노 동상이 있는 피오리 광장도 있다. 여기에서 티베르 강에 놓인 천사의 다리를 건너면, 바로 하드리아누스 황제가 영묘로 계획한 거대한 원통형의 카스터 산탄젤로성(천사의 성)을 만나게 된다.

오페라 토스카로 더 잘 알려진 이성은 한때 정치범들을 수용하던 악명 높은 형무소로도 사용된 적이 있는 성으로서, 로마에서는 콜로세움 다음으로 가장 웅장한 건축으로 알려지고 있다. 이성은 로마를 가로질러 흐르는 티베르 강의 여러 개의 다리 중에서 가장 아름다운 다리로 알려지고 있는 천사의 다리가 가까이 입지하고 있는데, 다리와 함께 보여지는 카스터 산탄젤로성의 야경은 로마의 또 하나 매력을 만들고 있다. 그 옆에 있는 화해의 길을 따라가면, 여의도 면적의 1/6 정도인 바티칸시국을 만나게 된다. 가톨릭의 총본산인 바티칸은 20세기 초에 무슬리니와의 협약에 따라서 만들어진 교황령에 의해서 바티칸 박물관, 성 피에로(성베드로) 대성당, 광장은 물론, 자체적으로 우체국, 방송국, 신문사도 운영하고 있는 세계에서 가장 작은 국가이기도 하다. 대성당과 인접하고 있는 박물관은 원래 16세기 초에 교황 율리우스 2세가 미켈란젤로 등을 초청하여 신축한 역대 로마 교황이 거주했던 바티칸 궁이었으나, 지금은 명화 등을 전시한 박물관으로서 용도가 바뀌어져서 항상 관람객들로 붐빈다.

우리에게는 성 베드로 성당으로 더 잘 알려진 성 피에로 대성당은 성베드로가 묻혀 있는 성당으로서, 16세기 초에 건축가 브라만텐의 주도로 설계가 시작되어서 라파엘로와 미켈란제로에 의해 여러 차례의 설계 변경을 거쳐서 17세기 초에 완성된 길이 211.5미터, 높이는 45미터의 성당이다. 이 성당은 미켈란 젤로의 작품인 지름 42미터의 꾸불라는 물론, 성 베드로와 역대 교황이 안치된 지하무덤, 수많은 명화 등이 유명한데, 광장은 건축가이자 조각가인 베르니니가 완성한 것이다. 광장 중앙에는 경기장 장식을 위해서 이집트에서 운반해 온 25,5미터의 오벨리스크와 그 좌우에 분수대가 있고, 광장 주

로마 최대 명물인 분수가 있는 **나보나 광장**
-
폴리 궁전 벽면을 이용하여 만들어진 **트레비 분수**

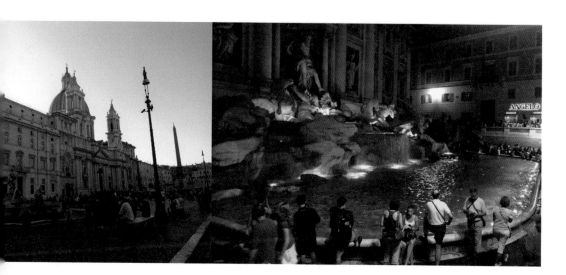

위에는 284개의 도리니아식 기둥의 반원형의 회랑이 외부와 경계를 이루고
있다. 광장은 항상 세계 각국에서 온 신자나 관광객들로 북적이는 로마의 또
하나의 매력이 되고 있는데, 현재에도 로마의 모든 건축물은 이 성당보다 더
높게 지을 수 없도록 할 정도로 로마의 실질적 상징이다.

　이밖에도 로마에는 운동체계로서의 축과 초점역할을 하는 대로에서는 떨
어져 있지만, 스스로의 흡인력이 아주 강한 콜로세움에서 남쪽으로 1킬로미
터 떨어진 곳에 있는 3세기 까라칼라 황제에 의해 지어진 한꺼번에 1500여
명이 목욕할 수 있었다는 세로 300미터, 폭 230미터 정도 규모의 까라칼 목
욕탕, 로마의 주요 도로를 연결하는 관광의 주요 기점인 바르 베르니 광장,
16세기에서 19세기 사이에 사망한 수도사 400여 명의 뼈를 수습하여 실내를
장식했다는 해골사원, 17세기 초에 브르게제 추기경이 살든 집을 개조한 보
르게제 미술관을 비롯하여 콜로냐 광장 등 역사적 유산이 즐비하다. 로마는
"역사도시는 아는 것만큼 보여지고 아는 것만큼 느껴진다"는 어느 선험자
말을 아주 실감할 수 있는 역사도시이다. 이처럼 로마는 수많은 역사가 겹쳐
져 만들어진 도시이기 때문에 여행 전에 운동체계로서 축과 초점의 영향권
아래에 있는 역사적 자산에 대한 지식을 갖게 되면, 더 즐겁고 실감나는 여
행을 할 수 있는 세계적 역사도시이다.

오스만의 도시
파리

파리의 문화적 역량을 느낄 수 있는 거리악사

Paris

도시 매력과 도시디자인 구조

파리는 세계의 예술과 패션에 대한 정보를 수집, 가공, 발신하는 예술도시일 뿐만 아니라, 어느 곳 하나 명소가 아닌 곳이 없다고 해도 과언이 아닐 만큼의 수많은 역사적 자산을 갖고 있는 아름다운 역사도시이다. 특히 수준 높은 박물관이나 미술관만 해도 하루 이틀 정도로는 볼 수 없을 만큼 많아서 어느 곳을 선택해서 봐야할지 망설여질 만큼 볼거리가 풍부한 도시이다. 7개의 역이 시가지 전역에 분산배치 되어 있어서 외부에서의 접근도 쉽고, 주요 역사적 자산 있는 곳을 오가는 2층 형의 투어버스와 세느 강을 오가는 유람선을 타게 되면 주요 명소를 돌아볼 수도 있다. 파리를 제대로 볼려면 몇 주일은 필요하기 때문에 짧은 시간의 여행이라면 관심있는 테마를 선정하여 코스를 정하고 돌아보는 것이 좋다. 파리는 세느 강과 루브르 궁전이 입지하고 있는 제1구를 중심으로, 그 주위를 2구에서 8구까지가 시계방향으로 감싸면서 위치하고 있고, 그 주위를 또 다시 제9구에서 20구까지를 시계 방향으로 감싸면서 위치하고 있는 동심원형적으로 성장한 공간구조를 갖고 있는데, 이를 보면 이 도시가 어떻게 발전해왔는가 하는 도시발전의 흐름을 어느 정도 짐작할 수 있다.

파리역사는 세느 강에 있는 시테섬에서부터 시작되었는데, 고대시대의 판화형식의 지도를 보면 북쪽의 고대 로마에서 뻗어온 도로가 세느 강 가운데에 있는 시테섬을 지나 세느 강 건너편의 남쪽으로 길게 뻗어 있다. 14세기 중반의 지도에도 이 남북방향의 대로는 더욱 발달 한 반면, 동서 방향의 대로는 성 밖에 있는 루브르 궁전까지도 미치지 못하고 있을 뿐만 아니라, 이마저도 직선으로 연결되지 못하고 있음을 볼 때 당시 파리의 운동은 남북 방향이 동서방향보다 훨씬 더 활발했던 것으로 여겨진다. 이러한 파리의 도시디자인 구조는 19세기 나폴레옹 3세 시대에 세느 주지사였던 조지 오스만이 파리 도심부 재건과 대로를 확장할 때 까지 지속되고 있었던 것을 보면, 현재와 같은 파리의 골격은 오스만에 의해 만들어졌다고 해도 무리가 아니다. 오스만은 나폴레옹 1세 때에 건설된 루브르 궁전 북쪽의 동서 방향으로 뻗

어 있는 리 드리 보리를 서쪽의 에드와르 광장에서부터 동쪽의 나시옹 광장
까지를 연결하여 운동체계의 영향력을 크게 확대시켰다.

그리고 이를 통하여 콩코드광장, 루브르 박물관, 시청사, 바스티유 광장
이 이 대로의 강한 운동력의 영향권 안에 포함되도록 했다. 또 북쪽의 동
쪽 역에서 리 드리 보리에 직교하여 지나는 남북 방향의 스트라이스 부르
및 세바스토폴을 연장하여 시테섬을 지나서 생미셀거리까지 확대 되는 대로
를 만들어 남북 방향의 운동체계의 영향력도 더 강화시켰다. 또 세느 강 남
쪽에는 세느 강을 따라서 뻗어 있는 쌩제르맹 대로가 이와 직교하면서 대로
의 영향력도 강화시켰다. 이들 대로는 역, 광장, 공원, 극장 등에 운동의 영
향력을 발휘하도록 함은 물론 시각적인 도시축을 만들어 운동(움직임)이 뻗어
나가도록 하였다. 특히 가로에 접한 건물의 7분의 3 정도의 파괴와 함께 대
로를 확장하고, 통일된 파시드를 가진 건물이 확장된 대로를 따라서 입지하
도록 함으로써, 복잡하고 다양한 도시요소를 단순화시켜서 보행자의 시선
이 강화되도록 하였고, 운동의 흐름도 더 빠르게 하였다. 이는 그 이전 시대

에까지 전개되었던 오로지 미학적으로 보이는 즐거움에 중점을 둔 것과는 대비되는 것이었는데, 이같은 오스만의 파리개조 계획은 18세기 후반의 시민혁명 이래 몇 차례의 폭동을 경험하면서 대폭적인 대로확장을 통하여 폭동 저지를 쉽게 함은 물론, 시야에 의한 감시를 멀리까지 쉽게 하려는 의도를 가지고 있었다고 한다.

이같이 가로공간의 운동력을 강화시켜서 주변의 건축물에 영향력을 미치도록 하는 운동체계로서 대로 강화의 배경은 다르지만 식스터스 5세의 로마 개조와 흡사한 것이다. 파리는 도시 역사가 시작된 지역인 시테섬과 주변에 새로운 관공서 병원, 재판소 등이 입지하도록 하여 초점으로써 운동력을 더욱 강화시켰다. 또 시가지 외곽 지역인 서쪽의 브로뉴 숲과 동쪽의 반센느 숲의 정비와 함께 북쪽의 뷰트 쇼몽 공원과 남쪽의 몬스리 공원을 새로 만들어 녹지공간을 확보하였다. 또 19세기 유럽도시에서 최우선 과제로 다루던 가스등, 상수도, 하수도 등의 공중위생시설 등의 도시기반도 정비하였는데, 정비된 하수도는 현재는 외국 관광객들에게 관광자원으로까지 이용되고 있다. 이후 파리는 루브르 궁전 앞에서 시작된 새로운 동서 방향의 성장축이 샤롤 드골 에드와르 광장을 거쳐 라데 방스까지 확대되었고, 샤골 드골 에드와르 광장에서 시작된 또 다른 운동체계는 세느 강변의 사이요 궁전 앞을 지나서 세느 강 건너편에 있는 에펠탑까지 확대되었다. 그리고 이 운동체계는 다시 상젤리제 대로의 중간에서 그랑팔레, 프티팔레 사이를 거쳐 세느 강 너머의 앵발리드로 뻗어 있는 운동체계와 V자형으로 만나면서 도시 전체를 순환하는 운동력이 증가되도록 하였다.

또 루브르 박물관에서 시작된 또 다른 운동체계는 세느 강을 넘어서 뤽상부르크 공원까지 미치고 있고, 바스티유 광장을 거쳐서 세느 강을 넘는 대로는 식물원 앞까지 뻗어서 운동의 영향력을 극대화 시키고 있다. 이처럼 파리는 기본적으로 리 드리 보리를 직교하는 동서 방향의 대로와 남북 방향의 대로가 운동체계로서 도시의 축과 초점역할을 하고 있는데, 현재는 세느 강 방향인 동서 방향의 운동체계에서 더 강한 운동이 일어나고 있다. 따라서 이러한 파리의 운동체계를 따라서 관광을 하면, 도시 디자인 구조를 쉽게 이해

프랑스혁명 200주년을
기념하여 건축된
루브르 박물관의 지하공간

할 수 있고 주변에 있는 역사적 자산들에도 쉽게 접근할 수 있다.

루브르 박물관에서 라데빵스까지의 대로 지역

파리는 도시디자인 구조상으로는 세느 강이 시가지를 관통하여 흐르고 있고, 많은 중요한 역사적 자산들도 이 주변에 입지하고 있지만, 세느 강은 역사적 자산들에게 실제적 운동력이 미치지는 못하는 상징적, 시각적 축이다. 반면 상젤리제 대로는 도시성장까지를 주도하여 라데팡스까지 이르고 있는데, 이의 시작점은 루브르 박물관이다. 루브르 박물관은 그 자체로서의 역사적 가치뿐만 아니라, 파리의 확장성장축인 상젤리제 대로의 시작점으로써도 가치를 갖는다. 루브르 박물관에서 시작되어 오랑미술관이 있는 인접의 뛸레리 정원을 거쳐서 콩코드 광장으로 이어진 거대한 운동체계에서 만들어진 운동의 힘은 개선문이 있는 샤를 드골 에드와르 광장을 거쳐서 신 도시인 라데팡스로 이어진다. 그리고 이 대로의 강한 운동 힘은 대로 주변에 입지하고 있는 그랑펠레, 프티펠레, 엘리저궁, 방돔광장 오페라 극장과 미들레 성당은 물론, 세느 강 넘어 부르봉 궁까지 미치고 있다.

　루브르 박물관은 원래 바이킹 침입으로부터 시테섬 방어하기 위해 세운 요새로부터 출발하여 궁전으로 신축되어 사용되다가 루이15세가 베르사유 궁전으로 옮긴 후인 18세기 말부터는 미술관으로 이용되고 있다. 루브르 박물관은 3개 층 225개 실에 그리스, 이집트, 유럽의 유물, 왕실 보물 ,조각, 회화 등을 전시하고 있는 세계 최대 박물관으로서 항상 관람객들로 붐빈다. 루브르 박물관과 뛸레리 정원의 경계에 있는 높이 14.6미터 너비 19.5미터의 작은 카루젤 개선문은 나폴레옹 1세가 오스트레일리아 전투의 승리를 기념하여 만든 파리의 첫 번째 개선문으로서, 상젤리제 개선문, 라데팡스 개선문(그랑다르쉬)과 일직선에 입지하여 상젤리제 대로의 영향력이 시작하는 큰 강의 발원지 같은 역할을 하고 있다.

어둠이 내릴 무렵의
상젤리제 거리
–
프랑스혁명 200주년을
기념하여 건축된 **그랜드 알슈**

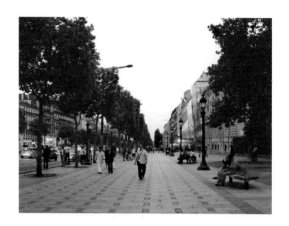

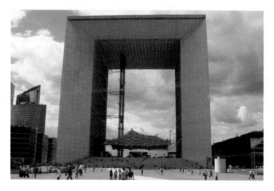

　　뛸레리 정원에 놓인 조각 작품들은 정적 분위기의 루브르 박물관과 동적 분위기의 콩코드 광장 사이에서 완충적 분위기를 만들면서도 묘한 조화를 이루고 있다. 상젤리제 대로의 실제적 시작점인 콩코드 광장은 18세기 중반에 루이 15세를 위해서 20여 년 간에 걸쳐 만들어진 광장으로써, 루이 16세와 마리 앙트 아네트의 결혼식이 거행된 장소이기도 하지만, 프랑스 혁명기의 3년 동안에 이들을 비롯하여 3,430명을 처형된 장소이기도 하다. 광장 가운데에는 20세기 초에 이집트 룩소르 신전에 있던 것을 기증받은 3200년 된 오벨리스크가 우뚝 솟아서 광장 전체를 조직하고 있는데, 여기에서부터 길이 1.9킬로미터, 너비 124미터의 패션과 유행의 거리인 상젤리제 대로를 따라서 가면, 개선문이 있는 샤를 드골 에드와르 광장을 만나게 된다. 개선문 쪽

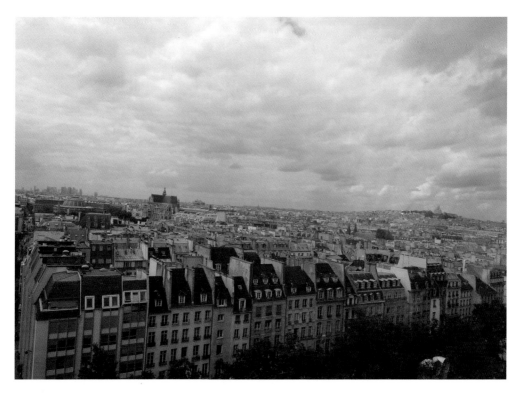

은 화려한 상점들이 위치하고 있고, 콩코드 광장 쪽은 울창한 공원이 조성
되어 있는 이 대로는 축구경기나 큰 행사가 있을 때마다 사람들이 몰려드는
파리의 커뮤니케이션 채널이자 세계 유행의 발신지로써 파리에서는 운동이
가장 활발하게 일어나는 축이다.

 샤를 드골 에드와르 광장은 샹젤리제 거리, 빅토르 위고 거리 등 12개 대
로가 모여있는 별모양의 광장으로써, 광장 중앙에는 19세기 초 오스텔리츠
전투 승리를 기념하여 만든 높이 50미터, 폭 45미터의 개선문이 있다. 나폴
레옹이 오스트리아 전투에서 획득한 1200개의 대포를 녹여서 만든 44미터
높이의 청동형 기둥이 있는 방돔광장, 파리의 수호신 성녀 막달라 마리아를
기리기 위해 19세기 초에 완성한 마들렌 사원, 1900년 파리만국 박람회를
기념해서 만든 전시관과 전람회장으로서 밤에는 지붕의 청동 조각에서 뿜어
내는 조명이 아주 인상적인 그랑 팔레와 프티팔레도 이 대로의 영향권 아래

19세기 후반 모습 그대로인
시가지 전경

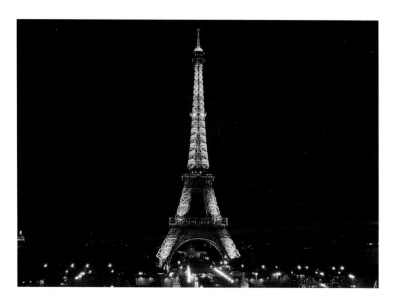

에 입지하고 있다. 또 루이 15세가 애인 퐁파드르 부인에게 선물한 궁전이자 19세기 후반부터는 대통령 관저로 사용되고 있는 엘리제궁, 1900여 석의 발레전용 국립 극장인 오페라 가르니에 등도 상젤리제 대로의 영향권안에 입지하고 있다. 샤를 드골 에드와르 광장에서 트로가데로 광장의 사이요 궁전으로 뻗어 있는 운동체계는 그의 영향력을 해양박물관, 기메 미술관, 의상박물관은 물론, 세느 강 건너에 있는 에펠탑까지 미치고 있다.

이중 해양 박물관은 파리 박람회 때 지어진 건물로서 17세기부터 현대까지 3,000여 점의 선박 모형을 전시하고 있고, 사이요궁은 20세기 초반에 세계 인권선언이 채택되었던 장소로써 현재는 프랑스문화재 박물관으로 사용되고 있다. 기메 박물관은 리옹에서 설립되었다가 19세기 후반에 파리로 장소를 옮긴 박물관으로서 아프카니스탄, 인도, 중국, 일본, 한국, 베트남 등의 아시아문화를 볼 수 있는 예술품을 소장하고 있는데, 여기에는 한국의 삼국시대 반가사유상을 비롯한 불상, 신라금관, 고려청자, 천수관음 보살상, 조선백자, 김홍도의 팔목 병풍 등이 소장되어 있다. 이밖에도 상젤리제 대로의 영향권에는 오페라 극장에서 조금 떨어진 뒷쪽 언덕에는 피카소, 고호 등의 예술가들이 살았든 파리에서는 가장 높은 몽마리트 언덕과 19세기 후반

프랑스혁명 100주년 기념의 만국박람회장에 건축된 **에펠탑**

에 보불전생 이후에 생 드니 성인의 순교지에 콘스탄니노플의 소피아 성당을 본떠서 만든 시크레꾀르 성당이 있다. 몽마리트 언덕은 수많은 관광객들과 거리 화가들이 섞여서 혼잡스럽기는 하지만, 예술이 살아 있는 파리를 느낄 수 있는 파리의 명소 중의 하나이다. 이 언덕에는 이러한 예술적 풍경을 보기 위해 온 사람들 이외도 시크레꾀르 상당 앞에서 시가지 전경을 바라보는 사람들로 붐비는데, 시크레꾀르 성당 앞에서 바라본 시가지 모습은 언덕에 세워진 안내판에 그려진 19세기의 시가지 모습 그대로여서, 오늘날의 파리가 우연히 만들어진 도시가 아닌 위대한 노력의 결과임을 느낄 수 있다.

루브르 궁전에서 니시옹 광장까지 대로지역

루브르 궁전에서 라데방스의 반대 방향인 니시옹 광장 쪽으로 가다가 보면 여름에는 각종 모래밭으로, 겨울에는 스케이트장으로, 평소에는 각종 전시회의 개최 장소로 사용되는 등 일년 내내 행사가 열리는 시청사가 있다. 이는 비엔나의 시청사 앞과 더불어 건물의 공공성을 잘보여주는 사례이기도 하다. 여기에서 조금 더 가면, 시민혁명을 기념하는 51.5미터의 청동기둥에 당시 희생된 사람들의 이름이 새겨져 있고, 기둥 아래에는 희생자 504명의 유골이 안치되어 있는 바스티유 광장을 만나게 된다. 이 광장은 루이 13세 때에는 정치범 감옥으로 이용되다가 시민혁명 당시에 파괴되고, 대신에 광장으로 만들어진 이력을 갖고 있다. 여기에는 프랑스 혁명 200주년 되던 해에 바스티유 감옥을 헐어내고, 새로 신축한 2700여 석의 세계 최대를 자랑하는 바스티유 오페라 하우스도 있는데, 이곳은 정명훈 씨가 음악감독을 맡기도 했던 곳이다.

이처럼 파리에는 시민혁명과 관련된 유적들을 자주 볼 수 있는데, 이는 당시의 시민혁명이 얼마나 치열했는가를 짐작하게 한다. 루브르 박물관에서 시청사에 이르기 전에 만나는 북쪽방향의 대로를 따라가면 주변에 20세기에 리차드 로저스와 랑조 피아노가 공동으로 설계한 퐁피두 센터가 있고, 곡

대중예술을 위한 문화정책 일환으로 신축한 **퐁피두센터**

선의 강철을 조합하여 레스토랑 영화관 등 220개의 상점이 입지하고 있는 유리로 장식한 지하 4층의 종합쇼핑센터인 포럼데알도 있다. 시청사를 지나서 만나는 또다른 북쪽 방향의 거리를 따라 가면 피카소가 사망한 후에 유족들로부터 유산상속세 대신 기증받은 작품 등 250여 점의 회화와 160여 점의 조각 작품을 소장한 피카소 미술관도 있다. 이 부근에는 앙리 4세가 태어난 왕궁이 있었던 장소에 만든 완벽한 대칭구조의 보쥬광장도 있는데, 파리에서 가장 아름답기로 유명한 이 광장은 한쪽 면에 4층의 9채 건물이 4면에 총 36채의 건물이 입지하여 위요를 형성하고 있고, 광장 중앙에는 4개의 분수와 대리석으로 조각된 루이 13세의 기마상도 있다. 또 이 주변에는 빅토리 위고, 알퐁스 도테 등이 살던 집도 있어서 역사적 사실이 실감되기도 한다.

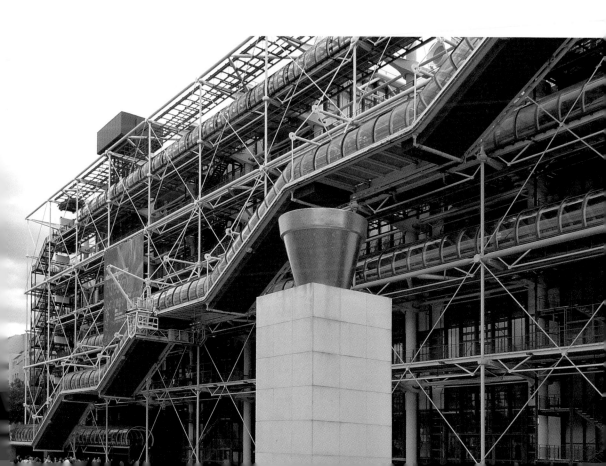

에펠탑. 앵발리드 지역

샤를 드골 에드와르 광장에서 시작되어 사이요궁을 거쳐서 세느 강을 넘어서 에펠탑과 생 트 마르스 공원에까지 그리고 샹젤리제 대로에서 시작되어 세느 강 넘어 앵바르트 공원까지 뻗어 있는 녹색의 운동체계가 V자형으로 만나는 곳에는 에펠탑, 로댕미술관, 군사 박물관, 하수도, 부르봉 궁전 등이 입지하여 양쪽의 녹색운동체계로부터 강한 운동의 영향력을 받고 있는데, 이 운동 힘의 원천 역시 샹젤리제 대로이다. 이중 귀스타브 에펠이 프랑스 혁명 100주년을 기념하여 개최된 세계 박람회장에 설계한 321미터의 에펠탑은 57미터지점에 제1전망대, 115미터에 제2전망대, 274미터 지점에 제3전망대가 있는 명실 공히 파리의 랜드마크이다. 이탑은 밤이면 야경을 통하여 더 강렬한 존재감을 보이고 있는데, 신축 당시에는 파리의 저명한 예술과 문학계 인사들이 이탑이 파리경관을 해친다는 강한 비판과 함께 철거위기를 맞기도 했다. 그러나 송신안테나 설치 명분으로 철거 위기를 모면하고 살아남아서 현재는 파리 활력을 만드는 관광자원이 되고 있는데, 에펠탑을 보면서 생각되는 것은 이 세상에 무엇이 옳고 그른 것인지를 자신있게 말할 수 있는 것이 과연 있을까 하는 것이다

앵발리드는 루이 14세 때에 부상병과 군인환자의 수용하는 군인병원으로서 설립된 후에 파리 군사령부와 병기고로도 사용되었고, 프랑스 시민혁명 때에는 군중들이 바스티유 감옥을 습격하기 위해 2만8천 정의 무기를 탈취하기도 했던 곳이다. 현재는 군사박물관과 입체지도 박물관, 군관계의 행정기관이 입주해 있는데, 이곳 성당 지하에는 세인트 헬레나 섬으로 귀양 갔던 나폴레옹의 유해와 유물은 물론, 보방, 포슈 등 역대 유명장군들의 유해가 안치되어 있다. 또 이 부근에는 파리에서 가장 오래된 성당으로서, 프랑스 혁명 때에는 감옥과 화약창고로 사용되면서 피해를 입기도 했으나, 19세기에 다시 복구된 생 제르맹 데 프레 성당, 노트르담 성당과 시크레쾨르 성당과 함께 파리의 대표적 성당 중의 하나로 불리우고 있는 예수회 성당 중에서는 가장 크고 장식이 아름답다는 생쉴피스 성당도 있다 또 19세기 초에

파리의 대표적 고딕성당인
노틀담 성당

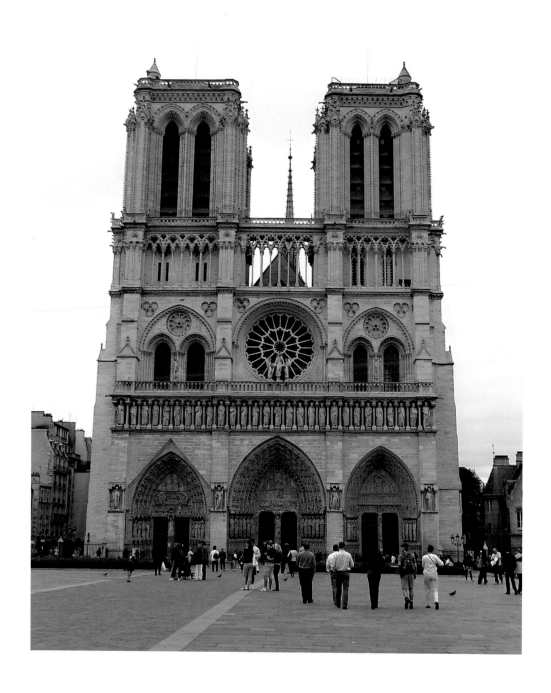

건설된 파리의 최초 철골구조의 보행자 전용다리로서 전시와 공연이 열리는 등의 예술활동의 장소로도 이용되고 있는 예술의 다리와 부르봉 궁전, 그리고 관광자원으로 활용되고 있는 하수도도 이 부근에 있다.

시테섬과 산메체로 대로 지역

로마시대부터 발달한 남북축의 중심에 있는 시테섬은 기원전 250년경부터 사람들이 살기시작했던 파리의 역사가 시작된 지역이다. 서울의 여의도와 비슷한 이 섬에는 고딕양식건축의 최고걸작으로 평가받고 있는 노트르담 대성당 이외도 여러 공공기관들이 입지하여 강한 운동의 힘을 만들고 있음은 물론, 흡인력을 발휘하고 있는데, 노틀담 성당의 바로 앞에는 파리도로의 원점이 있을 정도의 파리 중심장소로서, 언제나 관광객들로 붐빈다. 12세기 후반에 공사를 시작하여 200여 년이 지나서 완성된 이 성당은 시민혁명 때에는 포도주 창고로 사용되기도 했으나, 나폴레옹 1세가 성당으로 다시 회복시켜서 자신의 대관식을 비롯하여 여러 황제의 대관식 거행은 물론, 드골장군, 미테랑 대통령의 장례식이 거행되기도 했는데, 우리에게는 영화 "노트르담의 꼽추"로 잘 알려져 있다. 이 섬에는 프랑스혁명 때에는 혁명군의 재판소로 이용되기도 했던 프랑스의 사법기관인 최고재판소, 궁전 일부로써 프랑스 혁명 때에는 앙리 4세를 암살했던 리바이악, 마리 앙트아네트, 루이 17세 등 4,000명이 수감되기도 했고, 지금은 최고재판소의 일부로 사용되고 있는 콩시에르 쥬리도 있다.

최고 재판소 안뜰에는 파리에서 가장 아름다운 성당 중의 하나로써, 13세기 전반에 루이 9세가 콘스탄티노플 황제로부터 기증받은 그리스도의 가시 면류관과 십자가의 파편을 보관하기 위해 신축한 생트 샤벨 성당도 있다. 또 여기에는 센느 강을 연결하는 하는 32개 다리 중에서 가장 잘 알려진 미라보 다리, 보행자 전용다리 풍 데 자르와 함께 우리에게도 영화를 통하여 잘 알려진 퐁네프 다리도 있다. 퐁네프 다리는 16세기 말에 만들어진 파리에서

는 가장 오래된 다리로서, 시력을 잃어가는 화가 미셸과 다리 위의 걸인 알렉스의 순수한 사랑을 그린 영화인 퐁네프의 연인들로도 유명하다. 여기에서 세느 강을 건너면 강에 인접한 건축 재생의 상징인 오르세미술관을 만날 수 있다 이 미술관은 19세기 초에 최고재판소로 신축 되었으나 불탄 후에 파리 만국 박람회를 기념하여 다시 철도역으로 신축했다가 19세기 말에 미술관으로 개조되었지만, 본래 구조를 거의 그대로 유지하면서 유리 돔을 이용한 자연채광과 컴퓨터에 의한 인공조명을 통하여 재생한 파리의 명물이다.

13세기 중반 궁정 신부였던 로베르 드 소르본이 세운 대학으로서 , 영국의 옥스퍼드 대학, 이탈리아의 볼냐 대학과 함께 유럽의 3대학 중의 하나인 소르본 대학, 앙리 4세의 왕비였던 마리 드 메 디시스를 위해서 그녀의 고향인 피렌체의 피터 궁전을 본따서 지은 궁전으로서, 현재는 상원의사당으로 사용되고 있는 뤽상브루 궁전 및 정원, 그리고 프랑스 영웅들이 잠들어 있는 신고전주의 성당으로서 로마의 파테온에서 영감을 얻었다는 팡테옹 등도 이 지역에 있다

기타 지역

운동체계의 영향에서는 멀리 떨어진 파리 외곽지역에는 50년 동안에 막대한 비용을 들어 지은 루이 14세부터 루이 16세까지의 절대권력 상징이었던, 베르사유궁전이 있다. 당시 이 궁전에서는 늘 수백 명의 귀족들이 화려한 연회가 개최되어 시민들의 원성을 사게 되면서 발생한 18세기 후반의 프랑스 혁명의 원인이 되기도 했던 궁전이다. 이 궁전은 운동체계로서의 도시 축에서는 상당히 떨어져 있지만, 스스로 운동을 만드는 흡인력이 아주 강하여 파리를 관광하는 사람들은 꼭 들르는 역사적 자산이다. 이 밖에 생마르텡 운하 한쪽에 조성된 상설 전시장과 플라네타름, 영화관 등이 있는 과학 공원의 라빌라테 과학관. 파리 동쪽으로 32킬 미터 지점에 있는 유원지 디즈니랜드 파리도 가볼 만한 매력적인 관광자산이다.

건축박물관의 도시
프라하

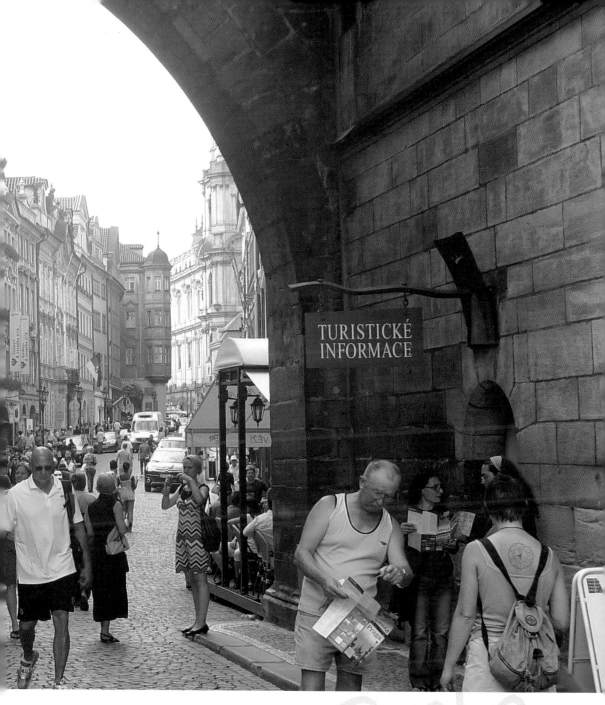

프라하의 골목길

도시 매력과 도시디자인 구조

우리에게는 드라마 프라하 연인으로도 잘 알려져 있는 체코의 수도 프라하는 동유럽을 여행하는 사람들이면 누구나 거의 빼놓지 않고 들리는 도시이다. 14세기 카렐 4세가 신성 로마제국 황제가 되면서 신성 로마제국의 수도로서 번창하기 시작한 이 도시는 고딕양식, 르네상스 양식, 바로코 양식, 로코코 양식 등 다양한 양식의 건축이 잘 보존되어 있어서 건축 박물관의 도시로도 불리우고 있다. 특히 해질 무렵 성당 등을 배경으로 한 황금빛의 구시가지 모습과 유럽 3대 야경 중 하나로 불리우는 프라하성을 중심으로 하는 블타바 강 주변의 야경은 도시에서 야경의 진수가 무엇인가를 잘 보여주고 있는데, 유네스코는 이러한 프라하의 역사적 유산의 값어치를 인정하여 세계문화 유산으로 등록하기도 했다. 뿐만 아니라 이 도시는 모차르트와의 인연도 깊고, 세계적 작가인 프란츠 카프카, 라이너 마리아 릴케, 야로슬라프 하세크 등이 활동했던 도시이기도 하다. 매년 5, 6월이면 열리는 체코의 위대한 작곡가 베드르지호 스메타나, 안토닉 드보르자크, 레오슈 야나체크 등을 기념하는 음악축제를 비롯하여 크고 작은 콘서트가 열리고 있는데, 이중에도 프라하가 자랑하는 세계적 관현악단인 프라하 심포니 오케스트라와 체코의 필하모니는 이 도시의 또 하나 매력을 만드는 화룡점정 역할을 하고 있다.

거기에 1968년 소련에 대항했던 프라하 봄과 1989년의 시민포럼이 주도하여 민주화 운동을 성공으로 이끈 벨벳혁명으로 인해서 동구의 자유화 상징으로도 알려져 있는 도시이기도 하다. 서유럽의 도시들에 비해 물가도 저렴하고 도시매력들도 많아서 최근에는 젊은이들이나 신혼 여행자들의 여행지로도 각광을 받고 있는데, 프라하가 얼마나 매력적인 도시인가는 로마, 뉴욕, 워싱톤, 몬트리올, 도쿄 다음으로 많은 국제회의가 열리고 있는 도시일 뿐만 아니라, 미션 임파서블, 트리플X 등 헐리우드 영화는 물론, 커피, 음료 등 많은 상업광고가 촬영된 도시라고 함에도 알 수 있다. 프라하의 공간구조는 시가지 중앙을 가로 질러서 북쪽에서 남쪽으로 흐르는 블타바 강을 중

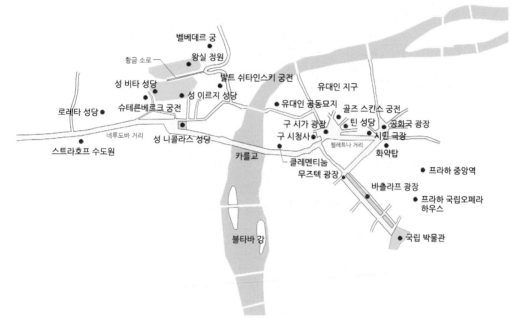

심으로 강 서쪽의 높은 언덕에는 왕립 정원, 프라하성 등이 있고, 강 동쪽의
낮은 평지에는 주로 12세기에 조성된 구시가지와 14세기에 조성된 신시가지
가 있는데, 신시가지에는 뾰족탑 건축이 많아서 100개의 뾰족탑을 가진 도
시로도 불리우고 있다.

　프라하가 이러한 중세의 건축 유산을 그대로 갖 일수 있던 것은 20세기
중반 이후의 도시계획제도에 의해서 구시가지의 역사적 건축물을 철저하게
보존함과 동시에 건축물 신축을 엄격하게 규제하여 왔기 때문이다. 이 도시
는 국립박물관 과 바츨라프 광장, 무즈텍 광장 등이 있는 신시가지 지구, 구
시가지 광장과 천문시계, 틴 성당 등 있는 구시가지 지구, 그리고 카를교가
있는 카를교 지구, 황금소로 등이 있는 프라하성 지구, 유대인 묘 등이 있
는 유대인 지구로 나누어지고 있다. 이들 지구는 모두 인접하면서 운동체계
로서 도시의 축과 초점역할을 확실하게 보여주고 있는데, 역사적 건축물들
도 대부분 이 주변에 입지하고 있어서 관광하기가 아주 편한 도시이다. 이처

럼 프라하는 운동체계로서의 축과 초점이 분명하고 역사적 자산들도 이들의 영향권아래 있기 때문인지는 몰라도 어느 역시도시보다 더 매력적인 도시로 느껴진다

바츨라프 광장 지역

　　　　　　프라하 관광은 프라하 역에서 남쪽으로 약 500미터 지점에 있는 신시가지의 중심이자, 체코인들이 수호신으로 여기는 체코 건국의 아버지인 성 바츨라프의 기마상이 있는 프라하의 상징 광장인 바츨라프 광장에서부터 하는 것이 좋다. 중세시대에는 말 시장이 되기도 했고, 현제는 프라하의 대표적 축제가 열리는 이 광장은 국립 박물관 앞에서부터 무

프라하의 민주화 상징인
바츨라프 광장

즈텍 광장까지 길이 750미터, 폭 60미터의 대로에 가까운 광장으로서 프라하의 운동체계로서 축과 초점의 시작점이다. 바츨라프 광장의 양쪽에는 유명한 백화점과 호텔, 레스토랑 상점들이 즐비하고, 광장중앙에는 사람들이 휴식을 취할 수 있는 벤치 등이 있어서, 활력과 여유가 묘한 조화를 이루면서 공존하고 있다. 이 광장은 1968년의 프라하 봄 당시에 소련군 탱크가 자유화 물결을 짓밟았던 곳이기도 하며, 1969년에는 얀 팔호라는 학생이 소련 침공에 맞서서 분신자살을 했던 장소이기도 하다. 또 1989년에는 시민포럼의 주도하에 이루어진 벨벳 혁명의 시발점으로서, 훗날 대통령이 된 하벨이 100만명의 시민들 앞에서 연설을 했던 민주화 상징의 광장이다.

여름에는 노천 까페가 국립 박물관 테라스에서부터 무즈텍 광장까지 길게 늘어 있어서 프라하 사람들은 물론, 프라하를 찾는 관광객들이면 꼭 들리는 프라하의 커뮤니케이션 채널이자 프라하의 현대문화와 역사를 느낄 수 있는 장소이다. 광장 머리쪽에는 세계 10대 박물관중 하나로 평가받고 있는 19세기 말에 신축된 높이 70미터, 폭 100미터의 르네상스 양식의 국립 박물관이 입지하여 바츨라 광장의 랜드마크 역할을 하고 있는데, 박물관 외관은 프라하 봄 당시에 소련군의 총탄 공격으로 인해서 심하게 상처를 입기도 했다. 이 박물관에는 프라하의 역사를 느낄 수 있는 고고학은 물론, 광물과 화석 등의 많은 자연사 자료를 전시하고 있는데, 특히 500켈럿의 다이야 몬드가 전시되어 있는 것으로도 유명하다.

관광객들로 꽉 차 있는
프라하성 입구
-
시가지 풍경을 바라보고 있는
관광객들
-
구시청사의 천문시계탑 앞
관광객들

구시가지 광장지역

　　　　　바츨라프 광장에서 공화국 광장 쪽으로 운동체계를 따라서 조금 가면 15세기에 세워진 186개 계단이 있는 높이 65미터의 고딕식 양식의 화약탑을 만나게 된다. 현재는 미술관으로 사용되고 있는 이 역사적 건축물은 처음에는 구시지로 통하는 13개 출입문 중의 하나로 만들어졌으나, 17세기에 화약을 보관하면서부터 화약탑으로 불리우고 있는데, 이 탑 위로 올라가면 시가지의 아름다운 모습을 한눈에 조망할 수 있다. 화약탑 옆에는 매년 봄에 열리는 프라하의 유명한 음악 축제인 프라하 봄의 개막과 폐막 공연이 열리는 스메타나 홀이 있는 시민극장이 있다. 이곳에서 프라하의 가장 오래된 거리 중의 하나이자, 고급 상품에서부터 프라하의 대표적 상품인 전통인형까지 다양한 기념품 등을 파는 상점들이 즐비한 첼레트나 거리를 따라서 블타바 강 쪽으로 가게 되면 체코인들의 삶과 문화의 광장이자, 외국 관광객들에게는 바츨라프 광장보다 더 잘 알려저 있는 이 도시에서 가장 활발한 운동이 일어나는 도시의 초점인 구시가지 광장을 만나게 된다.

　이 광장은 17세기 초반에 합스부르크에 대항한 27명의 프로테스탄트 체코인 귀족들이 처형된 장소이기도 한데, 광장 중앙에는 종교개혁가 마틴 루터보다 100년이나 앞선 15세기 초에 교회의 타락화와 세속화를 비판하면서 종교개혁을 주장했던 체코의 영웅 얀후스 동상이 있다. 얀후스 사망 500년을 기념하여 20세기 초에 제작된 거대한 이 둥근모양의 청동상에는 "진리를 사랑하고, 진리를 말하고 진리를 지켜라"는 글귀가 새겨져 있는데, 이동상은 늘 기념촬영을 하는 관광객들로 붐빈다. 광장 주변에는 틴성당, 골즈스킨즈 궁전, 성 미콜라스 성당, 구시청사 등과 중세가옥 그리고 체코 특산품인 크리스탈과 기념품을 파는 가게, 노천 까페 등이 입지하고 있어서 항상 관광객들은 물론, 거리예술가 등으로 붐비는데, 특히 어두움이 내리면 노천카페 등에는 많은 사람들이 모여들어서 더 강한 활력을 만드는 사람들의 광장이다.

　틴 성당은 14세기 후반에 고딕양식으로 건립된 이후에 17세기까지 다양한

건축양식 박물관을 연상하게 하는 구시가지 광장

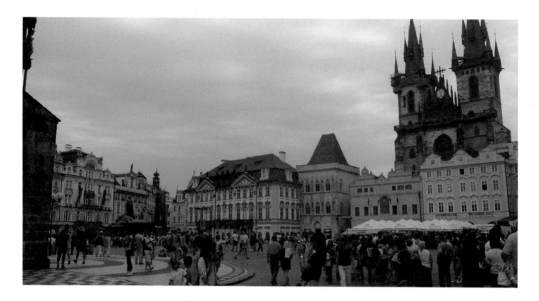

건축 양식이 가미된 성당으로서 높이 80미터의 2개 첨탑과 정면의 중앙에 있는 성모 마리아의 금제 초상이 아주 인상적 성당이다. 이밖에도 성당 내부의 바로크 양식 제단과 지하에 있는 루돌프 2세를 위해 일했던 덴마크 천문학자 타코 브라헤의 무덤도 유명하다. 특히 2개의 뾰족한 첨탑을 중심으로 한 야경은 프라하의 밤문화를 즐기는 관광객들에게는 흡사 동화 속의 탑처럼 잊을 수 없는 감흥을 제공한다. 이 성당 옆에 있는 18세기 중반에 킨스키 백작이 신축하여 지금은 현대미술관으로 사용되고 있는 로코코 양식의 골즈 스킨즈 궁전이 있다. 이 궁전은 20세기 중반에 체코 공산주의자 클레멘트 고트발트가 발코니에서 공산당원들과 체코국민들에게 공산주의 체제로의 편입을 강요한 연설을 했던 장소이기도 하다.

틴 성당 건너편에 있는 성 미클라스 성당은 12세기에 건축되어진 독특한 바로크 양식의 성당으로서 틴 성당이 신축되기 전까지는 구시가지의 교구 성당 역할을 했고, 세계 1차 대전 당시에는 프라하 주둔군의 병영으로 사용되기도 했다. 성당 바로 옆에는 체코가 낳은 세계적 문학가 중의 한사람인 프란츠 카프카의 생가도 있다. 구시청사는 14세기에 건축된 건물로서 1층에는 대형 홀이 있고, 벽에는 15세기 초에 천동설에 입각한 우주관을 바탕으

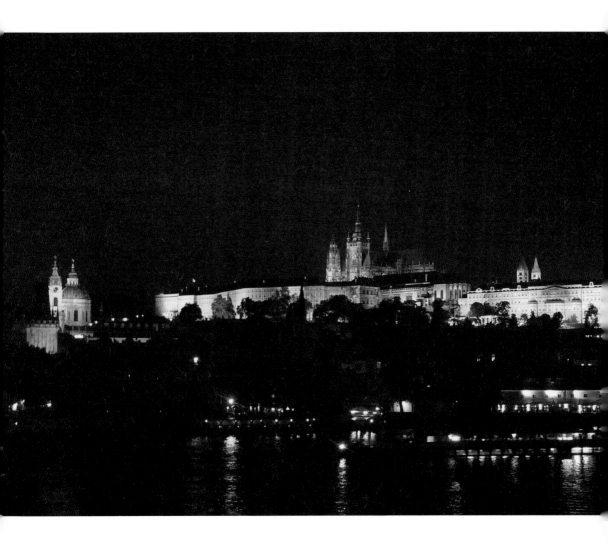

로 위쪽과 아래쪽의 두 개 원으로 되어 있는 천문시계가 있는데, 위쪽의 원은 해와 달과 천체의 모습을 나타내고 있고, 아래쪽의 원은 일종의 달력으로 12개의 계절별 장면을 보여주고 있다. 이 시계는 매시 정각이 되면 위쪽 원의 문이 열리면서 예수 12제자가 2명씩 나오는데, 이 모습을 보기 위해서 천문시계의 앞에는 항상 정시가 되기 전부터 발 디딜 틈이 없을 만큼 많은 관광객들이 모여든다.

　높이 70미터의 탑 위에 오르면 감탄사를 연발할 만큼의 아름다운 시가지 전경을 볼 수 있는데, 이곳에서 보고 느낀 것은 관광객을 모이게 하는 매력은 꼭 역사적 값어치가 있는 거대 한 역사적 자산만이 아닌 작은 것도 될 수 있다는 점이다. 광장 주변에는 노천카페, 레스토랑 식당들이 즐비하기 때문에 시간적 여유가 있으면 이곳에서 아이스크림이나 커피 한잔을 마시면서 세계 각지에서 온 관광객들과 대화를 나누거나, 그들의 움직임을 음미하는 것도 또 다른 관광의 재미가 되고 있는데, 특히 밤의 야경과 어울려서 마시는 한 잔의 맥주는 잊을 수 없는 추억이다. 이 광장에서 위쪽 가로를 따라 조금 더 걸어가면 이 운동체계의 영향권 아래에 있는 8세기부터 유대인들이 정착한 유대인지구가 있는데, 이곳에는 세계 대전 당시 나치수용소에 수감된 후에 고향에 돌아오지 못한 8만여 명의 이름이 새겨진 핀카스 유대 교회도 있다. 또 15세기 말부터 묘지가 폐쇄될 때까지 약 300여 년 동안 프라하에서는 유일하게 유대인들의 매장이 허용되면서 만들어진 유대인들의 묘지도 있는데, 이중에는 밑에서 12층까지 겹쳐서 쓴 묘지도 있다.

카를교와 프라하 성 지역

　　　　　　구시가지 광장에서 가로를 따라 조금 걸어가면 블타바 강 서쪽의 프라하 성과 동쪽의 구시가지를 잇는 길이 516미터, 폭 9.5미터의 프라하의 초점과 초점을 연결하는 운동체계이자 사람들의 생활공간인 카를교를 만나게 된다. 카를교는 보헤미아 왕 카롤 4세가 14세기 말에 공사

를 시작하여 150년 이상 걸려서 15세기 초에 완성한 다리이다. 이 다리의 양
쪽 끝에는 큰 탑이 있고, 양쪽 난간에는 각기 15개씩의 체코 성인들 동상이
있는데, 여기에는 바츨라프 4세가 왕비의 고해성사에 대한 누설 요구를 거
절했다고 하여 블타바 강에 던져진 얀 네포묵 신부의 청동상도 있다. 구시
가지 광장에 있는 얀 후스 동상과 함께 불의에 굴복하지 않은 프라하 상징
으로 여겨지고 있는 이 동상 앞에는 항상 손을 얹고, 소원을 비는 사람들로
붐빈다. 특히 이 다리는 여행자들, 물건을 파는 사람들, 그림을 그리는 사람
들, 바이올린 등을 연주하는 악사들이 만드는 운동체계로서 유명하다. 이곳
은 낮에는 프라하성을 배경으로 기념사진을 찍는 관광객들로, 밤에는 체코
산 맥주 한 잔을 마시면서 프라하 야경을 즐기는 사람들로 붐비는데, 특히
밤풍경은 젊은이들에게는 환장적일 만큼 인기가 있다.

　이같이 다리가 동선체계로서 뿐만 아니라 사람들의 문화적 생활공간으로
활용되는 사례는 유럽의 역사도시들에도 그리 많지 않다. 카를교를 건너면,
프라하성 앞의 말라스트라나 광장에 입지하고 있는 성 니콜라스 성당을 만
나게 된다. 여름밤에는 콘서트가 열리기도 하는 이 성당은 내부의 화려한 조
각상, 돔 천정, 그리고 모차르트가 연주했다는 오르간이 있는 것으로 유명
하다. 성당 입구에서부터 19세기 낭만주의 시인 얀 네루다의 이름을 딴 네
루도바 거리를 따라서 언덕을 오르게 되면, 시가지 모습이 잘 조망되는 흐라
드 찬스케 광장과 프라하성을 만나게 된다. 프라하에 번지제도가 도입되기
전에 대문 위에 집주인의 직업을 상징하는 표식 등을 붙이던 역사적 유산이
아직까지는 남아 있는 이곳은 특히 구시기지의 전경을 보려는 사람들로 붐
비는데, 여기에서 시가지 모습을 내려다보면 왜 프라하가 관광객이 많은 도
시인가를 더 잘 알 수 있다.

　국가 상징물이기도 한 프라하성은 성 비타 대성당, 구왕궁, 왕실정원, 황
금소로, 슈테른 베르크 궁전, 성조지 바실리카와 수도원으로 구성되어 있다.
길이 570미터, 폭 128미터의 프라하성은 유럽에서도 손꼽히는 거대한 성으
로서 시가지 전체를 조망할 수 있는 언덕에 입지하고 있는데, 근위병들이 서
있는 문을 지나면 제1정원을 만나게 되고, 다시 마티아스 문을 통과하면 제

사람들의 문화적 장소인
카를교

2정원과 분수를 만나게 된다. 9세기에 키를 4세가 로마네스크 양식으로 짓기 시작하여, 14세기에 고딕 양식, 16세기에 르네상스, 18세기에 바로코 양식이 가미된 이 궁전은 9세기이후에 통치자들의 궁전으로 사용되다가 20세기 초부터는 제2정원과 면한 한쪽 부분인 구왕궁은 대통령 관저로 사용되고 있다.

길이 124미터 폭 60미터, 높이 96.5미터의 성 비타 성당은 프라하 성 언덕에 우뚝 서있는 프라하 최대의 고딕양식의 성당으로서, 14세기 중반에 공사가 시작되어 20세기에 와서야 완성된 성당이다. 이 성당은 정면에 있는 지름 10.5미터의 장미창에서부터 서쪽의 쌍둥이 첨탑, 중앙의 우뚝 솟은 종탑, 남쪽의 황금문, 그리고 성당 실내의 스테인 글라스가 특히 볼 만한데, 성당벽을 따라서 늘어 선 예배당에는 카롤 4세를 비롯한 역대 제왕들과 성네포묵 신부를 비롯한 주교들의 석관묘가 있다. 성조지 바실리카와 수도원은 10세기에 건립되어 17세기에 바로코 양식으로 개축된 프라하에서는 가장 오래된 건축물로서, 고딕, 르네상스, 바로코 등의 미술품을 소장하고 있는데, 특히

종교와 관련된 미술품을 많이 소장하고 있다. 성당 내부는 음향효과가 매우 좋아서 매년 스메타나 기념일인 5월에는 "프라하의 봄"을 연주하는 음악제의 장소가 되고 있다. 프라하성의 바로 뒤쪽에는 프라하를 관광하는 사람이면 꼭 들리는 운동체계의 끝지점이자 프라하의 대표적 관광명소 중의 하나인 황금소로가 있다.

원래는 프라하 성을 지키는 병사들의 막사로 사용되었으나, 16세기 후반에 연금술사와 금 세공사들이 살면서 황금소로로 불리어지기 시작했다. 한때는 작가 카프카가 글을 쓰기도 했고, 노벨 문학상 수상자 야로슬라브 세이페르트가 살기도 했던 이 가로는 차라리 골목길이라고 해야 적절할 정도의 좁은 거리이고, 상점들도 몸을 구부리고 들어가야 만 될 정도로 작지만 발디딜틈이 없을 만큼 많은 관광객들이 만드는 활력이 충만한 운동체계인데, 중세시대의 투구나 장신구들을 전시하고 있는 전시장등은 아주 볼 만하다.

항금소로의 반대쪽이자 프라하성 서쪽에는 현재는 현대 미술관으로 사용되고 있으나, 17세기 초에 발렌 슈타인 군대 사령관이 황제의 권위를 떨어뜨리기 위해서 지은 발트 슈타인 궁전이 있다. 여기에서 다시 서쪽으로 조금 떨어진 거리에는 12세기 중반 무렵에 건립되었으나, 그 뒤에 전쟁과 화재로 소실된 후에 17-18세기에 다시 지어진 스트라호프 수도원도 있다.

이 수도원은 18세기 후반에 수도원 해체령 때에는 학자들의 연구기관으로 이용되었으나 공산정권에서 폐쇄되었다가 다시 체코 국립 문학박물관으로 이용되기도 했다가 공산정권이 붕괴된 후에 다시 수도원의 기능 회복되어, 현재는 문학 박물관과 수도원의 2가지 기능을 함께 수행하고 있는데, 여기에서 내려다보는 시가지 풍경도 감탄을 자아내게 한다. 이처럼 프라하는 바츨라프 광장에서부터 카를교를 건너 황금소로까지의 운동체계로서의 축과 초점이 분명하고, 운동도 매우 활발하고, 역사적 자산들도 이운동체계의 영향권 안에 입지하고 있어서 관광하기가 매우 쉽고 재미있는 도시이다

기타 지역

이밖에도 프라하 남서쪽 20킬로미터 마을에 있는 14세기 카롤 4세에 의해 완성된 카롤슈테인성도 가볼 만하다. 이처럼 프라하는 누군가 말처럼 보석도시라고 해도 지나치지 않을 정도로 관광객에게 잊을 없는 감흥을 주는 많은 매력을 갖고 있는 도시이다. 특히 프라하는 어느도시보다 운동체계로서의 축과 초점이 분명하고 역사적 자산들도 이 운동체계의 영향권 아래 입지하고 있는 아름다운 도시인데, 밤이 특히 아름다운 도시이다. 따라서 프라하의 이같은 환상적인 시가지 야경과 광장문화를 가슴으로 체험하기 위해서는 하루밤 정도는 이 도시에 머물러야 하는 도시이다.

관광객들로 붐비는 **황금소로**

천 년의 도시
부다페스트

건국1000년을 기념하여 신축된 **국회의사당**

Budapest

도시 매력과 도시디자인 구조

부다페스트는 헝가리 북서부지역의 도나우 강(다뉴브 강, 두나 강) 양쪽 연안에 입지하고 있는 중부유럽의 최대 도시로서, 16세기부터 약 150여 년 동안은 터키 지배를 받았고, 1차 세계대전 때에는 오스트리아 편에 가담했다가 패망국이 되어 많은 국토를 잃기도 했으며, 2차 세계대전 때에는 나치 정권에 가담했던 뼈아픈 역사를 갖고 있는 나라의 수도이다. 이 도시의 시가지 가운데를 흐르고 있는 도나우 강은 알프스 북부 산지에서 발원하여 오스트리아, 헝가리, 유고슬라비아 등 9개 나라 2850킬로미터를 흘러서 흑해로 들어가는 유럽에서는 볼가 강 다음으로 긴 강으로서, 동유럽문화의 동질성을 만들어 주는 근원이자 생명줄이다. 도나우 강의 역사를 알게 되면, 동유럽의 역사를 알 수 있다고 할 만큼 이 강은 동유럽 나라들의 생활과 밀접함 관련을 갖고 있는데, 우리에게는 학교에서 들었던 다뉴브 강의 물결이라는 곡 때문인지는 몰라도 영어식 발음인 다뉴브 강으로 더 익숙하다.

대게의 유럽도시들이 그러하듯이 이 도시에도 관현악단 만해도 300여 개가 넘고, 1년 내내 오페라나 연극, 음악회 등이 공연되고 있는데, 특히 근교인 마르톤 바사르에서 매년 개최되고 있는 베토벤 페스티발은 세계적으로 권위 있는 음악 축제이다. 거기에 로마가 판노니아 지방을 점령하였을 때부터 있었다는 관절염과 피부병에 좋다는 온천도 있고, 글로미 선데이 와 같은 이야기꺼리도 안고 있는 도시인데, 특히 20세기 초반에 이곳 출신인 무명의 피아니스트 레조 세레제가 작곡한 "글루미 선데이"가 레코드 발매 2달 만에 거의 200여 명을 자살하게 하여 뉴욕 타임즈가 특집을 싣기도 했다. 또 프랑스 파리에서는 이곡의 연주를 끝낸 63명의 오케스트라 단원 모두가 드럼 연주자의 권총자살을 신호로 자살하여 또 한번의 충격을 주기도 했던 곡이다. 20세기 중반에는 작곡가 스스로가 자기의 고층아파트에서 투신자살하여 "비극의 곡"으로까지 불리운 이곡은 20세기 말에는 독일인 슈벨감독이 닉 바르코프의 소설인 우울한 일요일이 부다페스트를 배경으

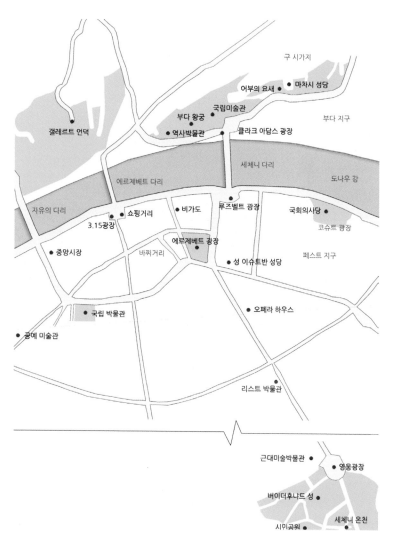

로 각색되고 영화화 되면서 재조명되기도 했는데, 우리나라에서는 2000년
에 개봉되기도 했다.

부다페스트는 도나우 강을 사이에 두고 높은 언덕으로 되어 있는 부다 지
역과 평지로 되어 있는 페스트 지역으로 구성되어 있다. 부다 지역은 기원
전 13-9세기에 로마 초대황제인 아우구스투 군대가 도나우 강의 북쪽기슭
에 로마제국을 지키는 요새망의 중심지로 건설된 아퀴굼시로부터 출발한 이

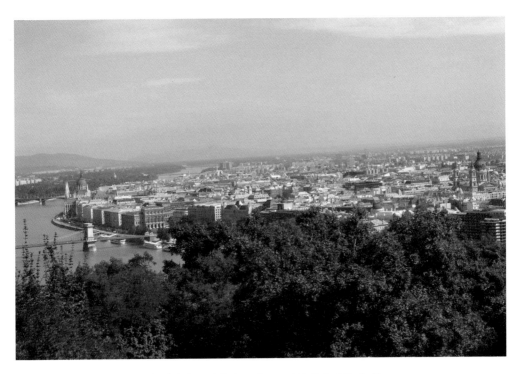

도시 역사의 시작점이다. 부다 지역의 구시가지는 페스트지역에서 에르제 베르트 다리를 건너서 부다 지역을 가로질러 가는 도로를 사이에 두고 왕궁, 마차시 성당, 어부의 요새가 있는 언덕 지역과 십자가를 치켜든 성 겔레르트 상이 있는 겔레르트 언덕 지역으로 나누어진다. 페스트지역은 상업 중심지역으로 발전해 오다가 19세가 후반 도나우 강에 세체니 다리가 놓이면서 부다 지역과 합쳐져서 비로소 하나의 도시가 되었다. 이러한 역사적 상황 때문인지는 몰라도 부다페스트는 유럽의 다른 역사도시들과는 달리 운동체계로써의 축과 초점이 명확하지 않은 편이고, 역사적 자산들도 비교적 넓은 지역에 분산배치 되어 있어서 역사적 자산들을 관광하는 데에는 이동거리가 비교적 길기 때문에 교통수단을 이용하는 것이 좋다.

특히 시가지 외곽 지역의 역사적 자산은 지하철과 트램, 미니버스, 등산열차 등의 대중교통수단을 이용하는 것이 좋은데, 지하철은 조금은 답답하게 느껴지기도 하지만, 유럽에서는 런던 다음으로 오래된 100년이 넘는 역

잘 정리 된 시가지 전경
-
부다페스트의 최초 다리인
세체니 다리

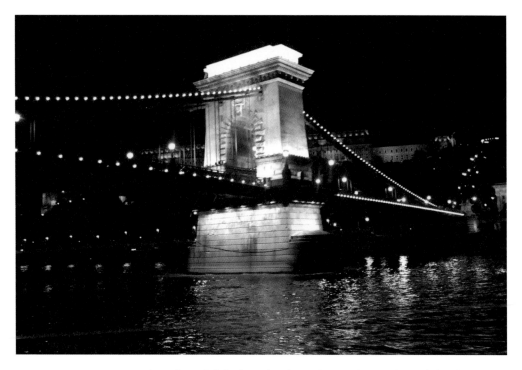

사를 갖고 있어서 이를 타보면 또 다른 문화를 접할 수 있다. 이처럼 부다
페스트가 유럽의 다른 역사 도시와는 달리 운동체계가 다소 복합하고 운동
체계로서의 축과 초점이 덜 분명한 것은 부다 지역과 페스트 지역이 세체니
다리가 연결되기 전까지 각기 단절된 체 각기의 관점에서 발전해 왔기 때문
이 아닌가 한다. 그러나 시가지 전체의 도시미는 매우 아름다운데, 특히 페
스트지역은 건물 높이와 형태가 잘 정돈된 맥락적 풍경 속에서 국회의사당
과 성 이슈트반 성당이 대조적 건축의 모습을 하고 있는 아주 매력적인 시
가지 풍경을 갖고 있다.

　　이 도시의 매력적인 시가지 풍경은 도나우 강 유람선에서 강의 좌우변에
입지하고 있는 시가지 전경을 바라봐도, 또 겔레르트 언덕에서 도나우 강변
에 입지하고 있는 유난히 눈에 띄는 국회의사당을 중심으로 한 페스트 지역
의 전경을 바라봐도, 반대로 페스트 지역에서 도나우 강 건너편에 있는 겔
레르트 언덕을 포함한 부다 지역의 전경을 바라봐도 느낄 수 있다. 특히 겔

레르트 언덕에서 바라본 해가 질 무렵의 시가지 모습과 세체니 다리 근처에서 이 다리와 함께 보여지는 왕궁의 야경은 이도시의 아름다운 풍경을 더욱 확실하게 느끼게 한다.

부다 지역

부다 지역의 도나우 강변에 입지하고 있는 구시가지는 비교적 역사적 자산이 집중되어 있는 언덕지역이다. 한쪽 언덕에는 부다 왕국, 군 역사박물관 ,어부의 요새, 마치사 성당 등이 입지하고 있고, 다른 쪽인 겔레르트 언덕은 공원과 같은 분위기 속에 고급주택들이 입지하고 있는 지역인데, 지형적 특성 때문인지는 몰라도 운동체계로서의 축이나 초점이 그리 뚜렷하지 않고, 그의 영향력도 크지 않지만 대신에 흡인력이 매우 강한 역사적 자산들이 입지하고 있다. 이중에서 가장 눈에 띄는 건축물은 부다 언덕 남쪽 끝에 당당하고 위엄 있게 서 있는 부다 왕궁이다. 몽골침략 이후인 13세기 후반에 에스테르 곰에서 이주해온 벨러 4세 왕에 의해 지어진 요새형의 이 왕궁은 15세기 마차시 1세 때에 르네상스 양식으로 재건축되었다. 당시 마차시 1세는 이탈리아 예술가들이 이곳에 왔을 때에 그들을 시켜서 르네상스 스타일로 변형시켜서, 부다 지역이 알프스 북쪽의 르네상스문화 중심지가 되도록 했다.

16세기 초반의 오스만 투르크와 전쟁과 17세기후반의 십자군 전쟁 등을 거치면서 왕궁 일부가 파괴되기도 했지만, 17세기 합스부르크 지배시대에 마리아 테레지아 여왕에 의해서 다시 재건축되는 등의 과정을 거쳐 20세기 중반 무렵에 비로소 지금과 같은 모습을 하게 되었다. 아직도 북쪽 벽에는 2차 세계 대전 당시의 총알자국이 선명하게 남아 있는 이 궁전은 현재는 역사박물관과 국립 미술관, 국립도서관 등으로 사용되고 있는데, 역사박물관에는 세계2차 대전 이후에 왕궁을 복구하면서 발견된 많은 역사적 유물을 보관하고 있다. 궁전의 아래쪽에는 규모는 그다지 크지 않지만 13세기 중반 무렵

부다페스트의 제1성당인
성 이슈트반 성당
-
항가리 역대 왕들의 대관식이
거행 되었던 **마치시 성당**
-
마치시 성당을 보호하기 위해
신축 되었다는 **어부의 요세**

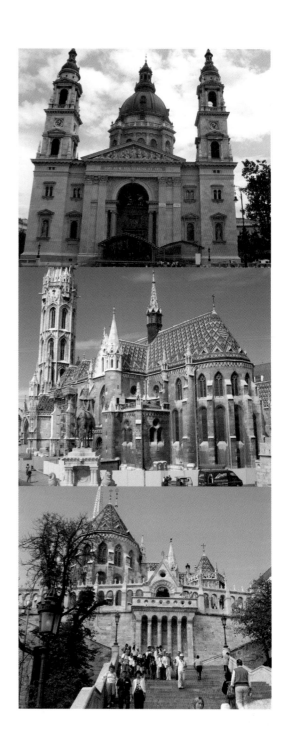

에 벨러 4세 왕에 의해 로마네스크 양식으로 건축되어, 14세기에 고딕양식으로 재건축 되어진 마차시 성당이 있다. 15세기에 마차시 1세 왕에 의해 첨탑이 증축되면서부터 마치시 성당으로 불리우고 있는 이 성당은 16세기 오스만 투르크군이 지배하였을 때에는 이슬람 사원인 모스크로 바뀌기도 했지만, 오스만 투르크의 지배에서 벗어난 18세기부터는 다시 바르코 양식의 성당으로 환원되었다.

이 성당은 비엔나에 있는 슈테만 성당과 같은 양식으로서, 특히 모자이크로 된 검정색의 지붕은 비슷하다는 느낌을 갖게 한다. 이 성당에서는 마차시 왕의 두 번 결혼식을 비롯하여 19세기 중반 무렵에 헝가리 황제에 오른 합스브르가의 프란츠 요세프 황제와 헝가리의 마지막 황제인 카를 4세 등 여러 왕들의 대관식이 열리기도 했는데, 성당 내부의 스테인 글라스와 프레스코화도 유명하다. 마치시 성당 바로 아래에는 파노니아 산맥에 정착했던 마자르계의 7개 부족을 상징하는 네오고딕 양식과 로마네스크 양식이 혼합된 7개의 하얀 뾰족탑이 있고, 입구에는 말을 타고 있는 헝가리 왕인 이슈트반 1세 청동상이 있는 어부요새가 있다. 중세 때부터 어부들이 살았던 곳으로서, 큰 어시장도 있었다고 전해지고 있는 이곳은 헝가리 국민들이 민병대를 조직하여 왕궁을 수호할 때에 어부들이 이 성채를 지켰다고 한다. 성채형태의 독특함 때문인지는 몰라도 항상 사진을 찍는 관광객들로 붐비는데, 어부의 요새 입구에는 전망 좋은 노천카페가 있어서 이곳에서 한 잔의 커피를 마시면서 강 건너 페스트 지역 시가지의 아름다운 전경을 보는 것도 이곳에서 누릴 수 있는 또 다른 즐거움 중의 하나이다.

도나우 강을 가로 지르는 자유교와 에르제베트 다리 사이에 있는 해발 235미터 겔레르트 언덕은 도나우 강과 페스트지역 시가지의 풍경을 한눈에 볼 수 있어서, 항상 시가지를 조망하려는 관광객들로 붐비는데, 여기에서 바라보는 야경은 환상적이다. 겔레르트 언덕은 11세기초에 헝가리 초대 왕인 이슈트반 1세가 초청한 이탈리아 전도사 성 겔레르트가 카톨릭을 전파하다가 이교도들에 의해 통속에 갇힌 채 언덕에서 굴러떨어져 순교했던 장소이기도 한데, 20세기 초에 이를 기념하여 십자가를 치켜든 성 겔레르트 상이

세워진, 기념공원으로 조성 되었다. 주변에는 고급 주택가와 각국 대사관들도 줄지어 있어서 또 다른 분위기를 연출하고 있는데, 페트스 지역이나 도나우 강에서 이곳을 바로 보면 2차 세계대전 종식기념으로 만들어진 14미터 높이의 여신상인 차타델리의 상의 인상적인 모습을 볼 수 있다

페스트 지역

페스트 지역의 시가지는 부다 지역의 왕궁 가까이에 있는 세체니 다리를 건너서 루스벨트 광장과 에르제베트 광장, 국립박물관과 자유다리를 지나서 다시 부다 지역의 겔레르트 언덕과 왕궁 사이를 지나는 도로와 연결되고 있는 도로의 폭과 형태가 불규칙한 반원형의 안쪽 순환형 도로가 지나가고 있다. 또 이 안쪽 순환형도로의 바깥 지역에는 부다 지역에서 마르기트섬과 서부역과 공예미술관 근처를 지나서 다시 부다 지역으로 연결되는 바깥 순환형 도로가 감싸고 지나가는 2중의 순환형 도로 구조를 갖고 있다. 이와 함께 페스트 지역의 외곽에 있는 시민광장, 영웅광장에서부터 에르제베트 광장까지 연결된 직선도로와 동부역에서부터 순환형 도로를 관통하여 3.15광장까지 뻗어 있는 2개의 도로가 각기 도나우 강을 따라서 뻗어 있는 강변 도로와 수직으로 만나면서 각기 부다 지역으로 뻗어 가고 있는 도시디자인 구조를 하고 있다. 안쪽 반원형의 순환형 도로의 안쪽에는 에르제베트 광장에서부터 국립박물관까지를 연결하고 있는 부다페스트에서 가장 번화가인 바찌거리가 관통하고 있다. 페스트지역에서 운동체계로서 축과 초점역할은 이 안쪽의 반원형 순환 도로와 바찌거리, 그리고 영웅광장에서 에르제베트 광장까지의 직선 거리가 하고 있는데, 비교적 많은 역사적 자산들도 이 운동체계의 영향권 안에 입지하고 있다.

이중 바찌거리 주변의 골목길들은 다소 불규칙한 운동체계를 하고 있지만, 부다페스트의 전통문화를 알 수 있기 때문에 걸어서 음미해보는 것도 재미있다. 부다 지역과 페스트 지역을 연결하는 세체니 다리는 19세기 중반

에 부다와 페스트의 합병을 주도한 헝가리의 가장 위대한 위인으로 추앙받고 있는 세체니 백작의 초청을 받은 영국 건축가 애덤 크라크가 설계하여 개통한 도나우 강의 최초의 다리이다. 세계 2차대전 때에는 폭격으로 끊기기도 했지만, 전쟁 후에 다시 복구되었는데, 밤에는 불을 밝히는 5000여 개의 전구가 사슬처럼 보인다고 하여 사슬의 다리로도 불리우기도 하고, 다리 양쪽을 지키는 네 마리의 사자상에 혀가 없다고 하여 울지 못한 사자 다리로도 불리우고 있다. 안쪽 환상형 도로의 안쪽과 바깥쪽의 영향권 범위 안에는 루즈벨트 광장과 에르제베트 광장, 성 이슈트반 성당, 국립 박물관, 번화가인 바찌 거리가 있고, 여기에서 도나우 강변의 도로를 따라 조금 더 내려가면 코슈트 광장이 있는 국회의사당을 만나게 된다.

또 바깥쪽 순환도로 변에는 공예 미술관이 있으며, 성 이슈반트 성당 뒤쪽이기도한 영웅광장에서부터 뻗어온 도로변에는 오페라 하우스가 입지하고 있다. 성 이슈트반 성당은 로마왕으로부터 왕관을 받고, 이 나라에 기독교를 전파한 초대왕 이슈트반 1세를 기념하기 위해서 세운 네오 르네상스 양식의 부다페스트의 제1 성당이다. 19세기 후반에 건축된 이 성당은 중앙에는 96미터 높이의 탑이 있고, 양쪽에는 80미터 높이 탑이 있는데, 국회의사당과 같은 높이인 96미터는 머저르 민족이 최초로 정착한 896년을 기념한 것이다. 시가지를 내려다 볼 수 있는 전망대가 있는 성당내부에는 성 이슈트반이 가로줄이 두 개인 십자가를 들고 있는 동상과 이슈트반의 오른손이 보관되어 있는 유리관이 있다. 주변의 모든 건물은 이 성당 보다 더 높게 세울수 없도록 되어 있을 만큼 부다페스트의 랜드마크인데, 성당의 전망대에 오르면, 특히 높이와 형태가 비슷한 건물들의 질서 정연한 풍경 속에서 우뚝솟은 성당과 국회의사당이 유난히 돋보인다. 번화가 바찌 거리는 옷, 화장품, 레스토랑 등이 있는 부다페스트의 현대문화를 느낄 수 있는 최대의 보행자 전용 쇼핑 거리이다.

서울의 명동과 같은 느낌을 주는 이 거리에 연결된 주변의 뒷골목을 걸어다녀 보면 관리되지 않은 가로와 건물 등이 자주 눈에 띄어서 조금은 가난한 도시같다는 느낌도 주지만, 좀더 깊게 들여다 보면 로만고딕, 네오 클

젊은이들의 장소이자, 헝가리
주요행사가 열리는 **영웅광장**

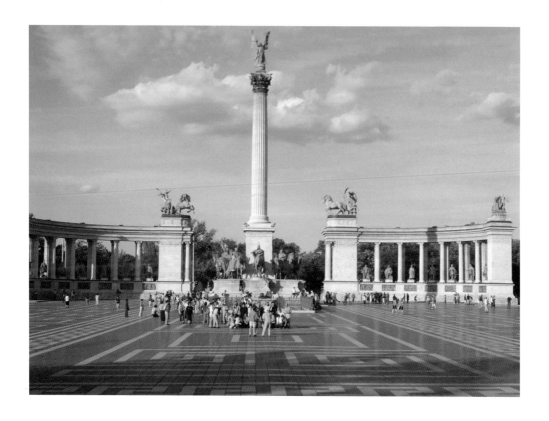

래식, 네오바르코, 네오 르네상스, 아르 누브 등 다양한 양식의 건물은 흡사 건축박물관 도시와 같아서 또 다른 도시 매력을 맛 볼 수 있다. 공예 미술관은 유럽에서는 세번째로 세워진 공예 전용 미술관으로서, 가구, 세리믹, 유리공예품, 직물 수집품 등이 전시되어 있다. 도나우 강 남쪽 강변에 있는 국회 의사당은 영국의 국회 의사당과 느낌이 비슷한 네오 고딕양식의 건축물로서 부다페스트가 탄생한지 7년 후인 19세기 후반에 헝가리 건국1000년을 기념하여 건축설계 공모를 통하여 최종 선택한 3개의 작품 중에서 선정된 건축가 슈타인이 설계한 작품이며, 나머지 두 작품은 민족박물관과 농림부 청사로 신축하였다.

4,000만 개의 벽돌과 40킬로그램의 금을 사용한 길이가 268미터, 돔 위의 첨탑까지 높이가 96미터가 되는 이 건물은 19세기 말에 시작되어 20세기 초에 완성한 건물인데, 높이 96미터 역시 머저르족이 유럽에 최초로 정착한 896년을 기념하기 위한 것이다. 이 건물에는 691개의 방이 있고, 외벽에는 헝가리의 역대 통치자 88명을 비롯한 많은 영웅들의 동상이 있으며, 국회의사당 앞의 코슈트 광장은 20세기 중반에 소련군 탱크의 강제 진압에 의해 실패했던 헝가리 혁명이 일어난 장소이자, 20세기 말에 동유럽의 공산주의 체제가 붕괴하면서 새로운 자유국가를 선언한 역사적인 장소이기도 하다. 광장에는 19세기 오스트리아 합수부르크 왕가에 맞서 헝가리 독립투쟁을 주도했던 코슈트 러요시의 동상도 있는데, 매년 8월 20일에 열리는 기념식을 비롯하여 정부주요 행사가 개최되는 장소이기도 하다. 에르제베트 광장에서 오페라 하우스 앞을 지나는 직선도로를 따라서 외곽지역으로 가게 되면 영웅광장, 바이더 후나드 성, 세치니 온천이 있는 시민공원을 만나게 된다.

영웅광장과 마주하는 길 양쪽에는 그리스 신전 모양의 근대미술관과 1802년에 세체니 이슈트반 백작이 자신의 저택을 국립 박물관으로 개축하여 그가 평생 수집한 동전과 책 등 수많은 수집품을 전시한 헝가리 국립박물관이 있다. 19세기 중반 무렵에 헝가리 건축가 미하이 폴라크가 현재 모습으로 설계한 헝가리 국립박물관에는 헝가리 건국에서부터 왕의 대관식에 쓰던 망토와 왕관을 비롯하여 선사시대부터 9세기까지 역사적 유물등 1

백만 여점의 유물이 전시되어 있다. 영웅광장은 헝가리 건국 1000년을 기념하여 1926년에 완성된 부다페스트의 대표적 명소 중의 하나로서, 주말이면 젊은이들이 모여 들어 스케이트 보드나 자전거 타기 등의 묘기를 보이는 장소이자 헝가리의 주요 행사도 열리는 곳이다. 광장에는 높이 96미터의 건국 1000년 기념비의 꼭대기에 천사 가르브엘이 로마교황에게 이슈트반에게 왕권을 부여하라는 계시를 하는 상이 있고, 이 아래에는 아르파드를 비롯하여 머저르족의 일곱 개 부족을 카르파티아 분지로 이끌고 온 부족장 6명의 기마상이 있다.

그 뒤쪽은 이슈트반에서 코슈트에 이르기까지 헝가리 역사 속에서 빛난 14명의 동상이 반원형으로 둘러싸여 있고, 그 앞에는 무명용사의 무덤이 있다. 이곳 광장에서 시작되어 오페라하우스 앞을 지나서 성 이슈트반 성당 앞까지 연결된 도로의 양옆에 있는 울창한 가로수는 영웅 광장에서부터 시작된 운동체계로서 중요성을 강조하고 있다. 시민공원에 있는 바이더 후나드 성은 예전에는 헝가리 영토였으나, 지금은 루마니아 영토인 트란실 바니아 지방의 드라 쿨라 전설이 깃든 바이더 후나드 성을 재현한 멋진 외관을 갖고 있다. 현재는 농업박물관으로 사용되고 있는 이성 앞의 호수는 겨울이면 스케이트장소로서, 여름이면 보트를 타는 장소로 사용되는 부다페스트 사람의 휴식의 장소이다. 도나우 강 중간에는 공주로 태어났지만, 이 섬의 빈민굴에서 평생을 봉사 활동을 하면서 생을 살았던 마르키트공주 이름을 따서 붙인 마르키트섬도 가볼만 하다. 섬 전체가 공원인 이곳에는 장미공원, 야외 수영장, 카지노, 온천 등이 있다. 이처럼 부다페스트는 천년도시의 이력을 볼 수 있는 여러 역사적 자산이 도시 곳곳에 모자이크처럼 남아 있는 매력적인 도시이다.

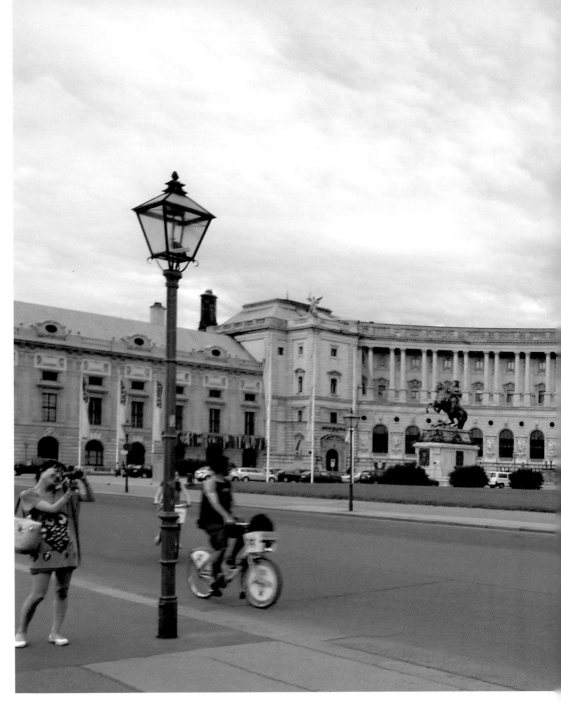

음악의 도시
비엔나

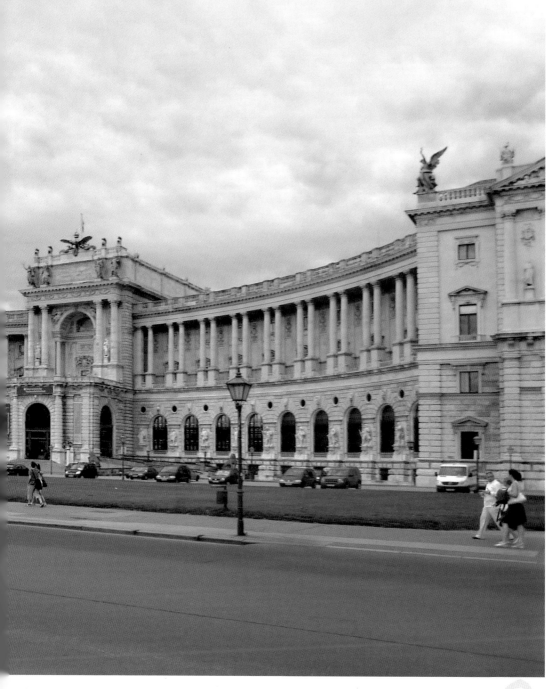

합스부르크 왕들이 거처했던 **호프 부르크 왕궁**

도시 매력과 도시디자인 구조

알프스 동쪽 기슭 도나우 강변에 입지하고 있는 오스트리아의 수도 비엔나는 1년 내내 다양한 공연과 페스티발이 열리는 음악도시이다. 하이든, 모차르트, 베토벤, 슈베르트, 브람스, 말러 등이 수많은 명곡을 작곡한 작곡가들의 발자취를 간직하고 있는 이 도시는 겨울철에는 국립 오페라 극장의 오페라 공연이, 여름철에는 시청사 광장의 필름 페스티발 개최 등 다양한 음악제가 도시품격을 높여주고 있다. 뿐만 아니라 12세기 초부터 오스트리아의 권력의 중심지로 자리하기 시작하여, 13세기 중반에 바벤베르거 왕조가 막을 내린 후의 약 650여 년 동안은 합스부르크 왕가의 수도로서, 화려한 궁전과 성당은 물론, 수많은 역사적 자산을 갖고 있는 역사도시이다. 거기에 넓은 녹지와 자전거를 타고 다니는 사람들의 일상적 모습은 이 도시가 매우 여유롭고 평화로운 사람중심의 도시라는 느낌을 갖게 하는데, 삶의 질 조사에서도 항상 스위스 취리히 등과 1,2위를 다투는 도시이다.

한때는 개발에 따른 역사적 자산의 파괴우려 때문에 위기유산도시로 지목되기도 했지만, 지금은 이를 잘 극복하고 중세와 현대가 잘 조화 되고 있는 매력적인 도시로 평가받고 있다. 이 도시는 중심지구인 링 지구, 쉘브룬 궁전지구, 숲지구, 중앙묘지 지구 등으로 나눌 수 있는데, 대부분의 역사적 유산은 도나우 강의 남쪽 지역에 집중되어 있다. 이는 대부분의 유럽 역사도시들이 시가지 가운데를 가로질러 흐르는 강을 중심으로 그 양쪽에 역사적 자산이 입지하고 있는 것과는 다른 특성이다. 특히 시가지를 둘러싸고 있던 성벽을 허물고, 그 자리에 링(반지)모양으로 만든 가로가 도나우 강변까지 뻗어 있고, 대부분의 역사적 자산들은 이 링형 가로의 바로 양옆에 입지하여 링형 가로가 운동체계로서의 영향을 강하게 발휘하고 있다. 거기에 번화가인 케른트너 거리가 링형가로 안쪽 지역의 중심을 관통하여 다시 링형 가로와 만나면서 강한 운동력을 만들고 있다. 특히 링형 가로의 운동체계와 케른트너 거리의 운동체계가 상호 교환 작용을 통하여 운동력이 시가지에 있는

공원도시로써 이미지를 갖게 하는 가로공간

비엔나 대학
파스콸라티 하우스
시청사
부르크 극장
페터 성당
국회의사당
부르크 정원
성 슈테판 성당
피가로 하우스
호프부르크 왕궁
그라벤 거리
헬덴 광장
자연사 박물관
신왕궁
아우구스티너 켈러
노르트제
시립공원
미술사 박물관
케른트너 거리
뮤지엄카르티에 빈
국립 오페라 극장
쿠어 살롱
레오폴트 미술관
조형 미술 아카데미 회화관
콘체르트 하우스
세체시온
카를 광장
파빌리온
시립 역사 박물관
카를 광장
하궁
카를 성당
상궁 (벨베데레 궁전)

역사적 자산에 퍼지도록 하고 있다.

케른트너 거리

케른트너 거리는 도나우 강변에서부터 링 지구를 관통하여 국립 오페라 극장 앞의 링형가로 까지 뻗어 있는 거리로서 비엔나에서는 가장 활발한 운동이 일어나는 번화가이다. 이 거리의 중간에는 그리스도교 최초 순교자인 성인 슈테판의 이름을 딴 성슈테판 성당이 있는데, 형태나 규모, 위치 모든 면에서 비엔나의 랜드마크일 뿐만 아니라, 오스트리아 최대 고딕양식 성당이다. 이 성당은 지하에 있는 15세기 말에 흑사병으로 죽은 약 2000여 구의 유골과 대주교무덤, 합수브르크 왕가의 내장을 보관해 놓은 항아리는 물론, 오스트리아 최대의 종탑인 북탑 이외도 모차르트의 결혼식과 장례식이 열렸던 장소라는 점 등으로 인해 더욱 유명하다. 12세기 중반에 로마네스크 양식으로 건축되었다가 13세기 말에 고딕양식으로 개축된 이 성당은 17세기 말에는 터키군에 의해서, 20세기 중반에는 독일군에 의해서 피괴되기도 했으나, 전쟁 후에 다시 복구되어 현재와 같은 모습을 하고 있다.

특히 137미터의 남탑과 67미터의 북탑 그리고 25만개의 청색과 금색의 벽돌로 만든 화려한 모자이크 지붕, 39미터의 천정과 스테인 글라스의 내부장식은 이 성당을 아주 위엄있고 장엄하게 느끼게 하고 있다. 가장 번화한 거리인 성당 앞에서부터 국립오페라 극장까지의 케른트너 거리는 17세기 초반에 레오폴드 황제 1세가 페스트 퇴치기념으로 만든 기념탑이 있는 그라벤 거리와 오스트라아 최대 쇼핑거리로서 바로코 시대에는 운동이 가장 활발하게 일어났던 왕궁 앞에서 시작되는 콜마크드 거리와도 연결되어 각기 거리에서 만들어진 활력이 운동력이 되어 이 거리의 활력을 더욱 증대시키고 있다. 특히 케른트너 거리에는 유명한 쇼핑점, 음식점, 까페 등이 즐비하여 항상 관광객들로 붐비는데, 이 활동의 힘은 이 거리의 끝지점인 오페라 하우스

도시의 예술적 역량을 느낄 수 있는 거리예술가
–
비엔나 최대의 보행자 거리인 **켈런트너 거리**

라고도 불리우는 1642석의 국립극장까지 미치고 있다. 파리 오페라 하우스, 밀러노 오페라 하우스와 함께 유럽의 3대 오페라 극장으로 불리울 정도로 유명한 이 극장은 19세기 중반에 모자르트의 돈조바니를 개관작으로 공연하다가 20세기 중반에 베토벤의 피델리아 공연으로 다시 개장하여 지금은 매년 9월에서 다음해 6월까지 300여회 공연을 하고 있다.

빈 필하모니 오케스트라, 구스트브 밀러, 카리안, 안익태 선생의 스승인 리하드 슈트라우스 등 여러 오케스트라 거장들과 인연을 맺기도 했던 이 오페라 극장은 신축 당시에는 건물에 대한 비난등 으로 인해 인테리어를 했던 건축가가 자살하기도 했지만, 세계 2차 대전 직후에는 정부청사나 국회의사당, 시청사보다 더 먼저 복구하여 비엔나 사람들의 문화적 수준과 지향성이 어느 정도인 가를 알게 하는 비엔나의 문화적 상징이다.

도너츠 형의 링거리

링형 거리는 역사지구인 링지구를 감싸고 있는 도너츠형 거리로서, 이거리 안쪽에는 거리에 인접하여 국립 오페라 극장, 왕궁정원, 호프부르크 왕궁(구왕궁, 신왕궁), 헬렌광장, 부르크정원(시민정원), 부르크극장(궁정극장) 등이 차례로 입지하고 있다. 또 거리 바깥쪽에는 거리와 인접하여 시청사광장, 국회의사당, 자연사 박물관, 미술사 박물관, 시립공원 등

이 차례로 입지하여 링거리가 운동체계로서의 축과 초점역할을 아주 강하게 하고 있다. 국립 오페라 극장 옆에는 13세기 초에 건축되어서부터 합스브르크 왕가가 문을 닫은 20세기 초까지 황제들의 거처하였고, 지금은 대통령 집무실과 국제컨벤션 센터로 사용되고 있는 구왕궁과 박물관 등으로 사용되고 있는 신왕궁으로 나누어져 있는 호프부르크 왕궁이 있다. 유네스코에 의해 세계문화유산으로 등재된 이 왕궁은 앞의 황제가 사용하던 방은 다음의 황제가 사용하지 않는다는 합스브르크 왕가의 불문율에 따라서 방이 무려 2600여 개나 되는 왕궁이다.

구왕궁에는 왕궁 예배당, 왕궁 보물창고, 스페인 승마학교가, 신 왕궁은 무기와 악기 박물관이 있는데, 19세기 초에는 독일의 히틀러가 이 왕궁의 중앙 테라스에서 독일과의 합병을 선언하기도 했다. 궁전 앞에는 나폴레옹에 대승을 거둔 카르르 장군상과 나폴레옹의 장인인 프란츠 2세의 기념상이 있는 헬덴(영웅) 광장이 있고, 뒤쪽에는 시민들과 여행자들의 휴식처인 왕궁 정원이 있다. 헬덴 정원 옆에는 시민정원, 궁정극장이 인접하고 있는데, 시민정원(부르크 정원)은 나폴레옹이 이끄는 군대에 의해 일부가 파괴된 것을 오스트리아 황제 프란츠 2세가 복구한 정원이다. 여기에는 괴테, 모차르트. 프란츠 2세, 프란츠 1세의 기념비가 있는데, 이중 모짜르트 동상 앞은 언제나 기념사진을 찍는 관광객들로 붐빈다. 왕립극장, 또는 부르크 극장으로도 불리우는 궁정극장은 18세기 초반에 마라아 테레지아 여황제가 호프부르크 왕궁 옆에 지은 왕궁무대를, 19세기 후반에 현재의 자리로 이전한 비엔나 최초의 극장이다.

이 극장은 1945년에는 화재와 폭격으로 인해 상당 부분이 파괴되기도 했지만, 20세기 중반에 다시 재건되어 지금은 연극만을 공연하고 있는데, 극립 오페라단, 필하모니 관현악단과 함께 비엔나의 3대 문화기관 중의 하나로 평가되고 있다. 부르크 극장 건너편인 링형 가로의 바깥쪽에는 19세기 후반에 신축된 중앙 첨탑까지의 높이가 98미터이고, 기사상까지를 합하면 108미터나 되는 네오 고딕양식의 비엔나 시청사가 있다. 시청사 앞의 광장은 늘 시민에게 개방된 대표적 문화공간으로서, 여름에는 필름 페스티발(대형 스크린을 통

**필름 페스티발이 열리는
비엔나 시청 앞 광장**

해 세계적으로 유명한 지휘자 및 오케스트라의 콘서트, 오페라 무료 상영)이, 겨울에는 스케
이트장이나 크리스마스 장식품 판매를 비롯하여 세계 여러 합창단이 참가
하는 크리스마스 캐럴 콘서트 등의 크리스마스 마켓(11월 16일부터 12월 24일까지)
이나 과일, 군밤, 솜사탕 등 먹을거리를 판매하는 가판대가 설치되는 등 일
년 내내 크고 작은 행사들이 열리는 시민들의 소통 장소이다.

시청사 오른쪽에는 비엔나 대학교가 있고, 그 주변에는 맥주나 와인을 파
는 상점들도 많다. 시청사광장에서 호프부르크 왕궁쪽으로 조금 가면 국회
의사당과 비엔나미술관, 비엔나 자연사 박물관, 시립공원이 인접하고 있는
데, 국회의사당은 그리스 신전을 본 딴 건물로서, 그 앞 광장에는 신화에 나
오는 지혜의 여신상도 있다. 국회의사당 옆에 있는 미술사와 자연사의 박물
관은 링형가로의 안쪽에 있는 호프부르크 왕궁과 가로를 사이에 두고 마주

하고 있는 돔 모양 지붕의 거대한 박물관이다. 독일의 건축가 G. 점퍼가 설계하여 19세기 후반에 개관한 오스트리아 최대인 이 미술사 박물관에는 합스브르크 왕가가 수세기에 걸쳐서 수집한 이집트 조각, 그리스 공예품, 르네상스와 바로크시대의 화화 작품, 왕궁 보물, 무기, 화폐 등의 미술품과 역사적 유물을 보관하고 있다. 미술사 박물관 앞에는 마리아 테레지아 광장을 사이에 두고 비엔나 자연사 박물관이 마주하고 있는데, 여기에는 선사시대부터 현대에 이르기까지 공용화석, 해충관, 박제관, 미생물관, 동물관 등 자연에 관한 수집품 2,000만 점이 전시되어 있다.

특히 25,000년 전 조각상 빌렌도르프 비너스를 보유하고 있는 이박물관은 영국 선데이 타임즈가 세계 10대 박물관 중 하나로 선정하기도 했을 만큼 유명한 박물관이다. 마리아 테레지아 광장에는 오스트리아 사람들의 존경을 받고 있는 마리아 테레지아 여왕의 동상과 이를 둘러싸고 있는 그녀의 재위중에 헌신한 신하와 귀족들이 타고 있는 4마리의 기마상이 있다. 마라아 테레지아의 아버지인 까를 6세는 원래 스페인 왕위 계승자로서 스페인에서 살았으나, 프랑스의 루이 14세의 반대로 스페인 왕위에 오르지 못하고, 오스트리아로 돌아와서 신성 로마제국의 황제가 되었던 사람이다. 그는 스페인식 재판절차 도입하고, 스페인 승마학교 설치하였는데, 나중에 왕위 계승자로써 딸인 마라아 테레지아를 지명했으나, 거부당하자 전쟁을 통하여 딸에게 왕위를 물려주었던 왕이기도 하다. 그러나 신성 로마제국의 황제 자리만큼은 딸에게 물려주지 못하고, 숙부가 그 자리를 물려받았지만, 숙부가 죽은 후에는 여왕의 남편이 물려받았지만, 실제로 권한행사는 여왕이 하였다고 한다.

19세기 후반에 문을 연 아담한 규모의 시립공원은 시청사 앞의 광장과 함께 시민들의 휴식처로써 사랑을 받고 있는 공원이다. 요한 스트라우스 2세 동상, 슈베르트 동상 등 오스트리아를 빛낸 음악가들의 동상이 있으며, 주변에는 노천 카페와 유서 깊은 호텔들도 즐비하여 공원품격을 높여 주고 있다. 이밖에도 링 지구에는 베토벤이 거주했던 파스콸라티 하우스, 모차르트가 파가로의 결혼을 작곡한 피가로 하우스, 슈베르트 생가, 하이든이 거주

베르샤이유 궁정만큼 화려하다는 **쉘부룬 궁전**

－

세계 3대 오페라 극장 중의 하나인 **국립오페라 극장**

－

오스트리아 최대 고딕 성당인 **성 슈테판 성당**

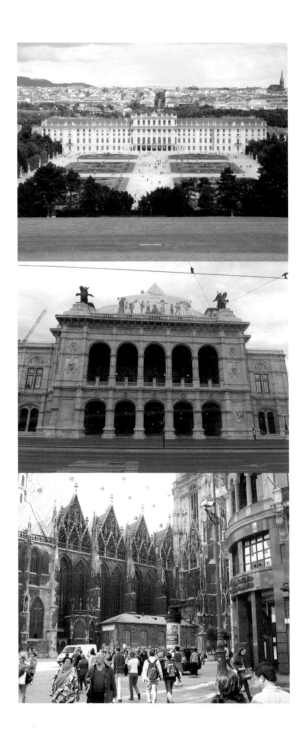

했던 하이든 기념관, 첫번째 아내와 거주하면서 블루 다뉴브 왈츠 작곡한 요한 슈트라우스 기념관 등도 가볼만 한 곳이다.

기타 지구

　　　　　　링 지구에서 남쪽으로 더 가면 쉘부룬 궁전, 벨베데레 궁전, 중앙 묘지 등이 있는데, 이중 16세기 중빈에 바로크 양식의 쉘부룬 궁전은 합스브르크 왕가의 여름궁전으로서, 파리의 베르사유 궁전과 더불어 유럽에서는 가장 화려한 궁전 중의 하나로 평가받고 있다. 우아하고 호화스러운 로코코 양식으로 꾸며져 있는 1441개 방에는 마리아 테레지아 여왕이 수집한 각종 가구, 자기제품이 전시되어 있다. 1.7제곱킬로미터의 정원에는 여러 개의 분수와 그리스 신화를 주제로 한 44개의 대리석상도 있는데, 쉘부룬이라는 이름은 17세기 초에 마티아스 황제가 사냥도중에 발견한 아름다운 샘에서 유래하고 있다고 한다. 이 궁전모습은 베르샤유 궁전과 매우 비슷한 모습을 하고 있는데, 이는 프랑스의 브르봉 왕가와 라이벌 관계에 있던 신성 로마 제국의 합스부르크 왕가가 베르샤유 궁전을 보고 지었기 때문이라 한다. 궁전의 앞 언덕에 올라서면 아름다운 시가지 전경도 한눈에 볼 수 있다.

　벨베데레 궁전은 오스트리아에서 바로크 양식으로는 가장 아름다운 궁전으로 평가받고 있는데, 처음에는 터키와의 전쟁에서 비엔나를 구한 오이겐 공의 여름별장이었으나, 이후 합스브르크 왕가의 여름별장이 되었고, 지금은 미술관으로 이용되고 있다, 이곳은 중앙정원을 중심으로 하여 현대 미술품을 소장하고 하고 있는 상궁과 바로코시대 미술품을 소장하고 있는 하궁으로 나누어지는데, 상궁에는 에곤쉴레, 오스카 코코슈 등과 함께 오스트리아를 대표하는 화가 클림트의 작품 "키스" 유디트"가 있다. 클림트는 19세기 후반에 오스트리아 문교부의 의뢰를 받아 비엔나 대학 강당의 천정화에 노골적이고 강렬한 에로티시즘을 표현하였다고 해서 거센 비난을 받게 되자

작업비를 돌려주고 비엔나 대학에서 철수하기도 했지만, 그후 로댕이 클림트의 벽화 작품인 베토벤의 프릴체를 보고 극찬하여 다시 활동을 시작했던 사람이다. 하궁은 20세기 초반에 사라예보에서 암살당한 "프란츠 페르다난트" 황태자가 기거했던 궁전으로서, 중앙홀은 20세기 중반에 미국, 소련, 영국, 프랑스 4개 국의 외무부 장관이 오스트리아의 중립체제를 조건으로 자유와 독립을 부여하는 "오스트리아 국가조약"을 체결했던 장소이기도 하다.

세계적인 음악가들이 잠들고 있어서 음악가의 묘지라고도 불리우는 중앙묘지는 240 헥트알의 넓은 묘지로서, 300여만 명의 잠들어 있다. 이 묘지의 정문을 지나서 200미터쯤 올라가면 왼쪽에 베토벤, 슈베르트, 요한 슈트라우스, 부람스 등의 묘가 있고, 중앙에는 모차르트 기념비가 있다. 링 지구의 동쪽에는 20세기 후반에 건축가 프리덴 슈라이히 훈테르트바서가 삭막하고 특징과 국적 없는 현대주택을 지향하고, 현대인들이 꿈꾸는 이상향의 실현을 목적으로 설계한 훈데르트바서 하우스도 있다. 3층에서 9층까지 다양한 형태의 벽돌구조인 주택 52호 상점 5호의 이 주택은 과거 왕들이 살던 왕궁과 같은 위엄 있는 집을 실현하고저 했던 것으로도 유명하다. 이밖에도 18세기 유럽을 휩쓴 페스트가 비엔나에서 물려난 것을 기념하여 바티칸의 성베드로 성당을 본따서 만든 높이 72미터의 돔형지붕을 갖고 있는 바로크식의 카를 성당, 베토벤이 청각을 잃고 절망하여 머물면서 유서를 작성했다는 비엔나 숲에 있는 하일레켄 슈타트, 2차세계 대전 당시에 독일군 요새로도 사용된 적있는 지그로테 지하동굴, 매주 토요일 이면 열리는 벼룩시장등도 가볼만 한 곳이다. 이처럼 비엔나는 합스브르크 왕가의 역사와 세계적 음악들의 활동을 생생하게 맛볼 수 있는 발자취가 그대로 남아 있는 역사 도시이자 음악 도시이다.

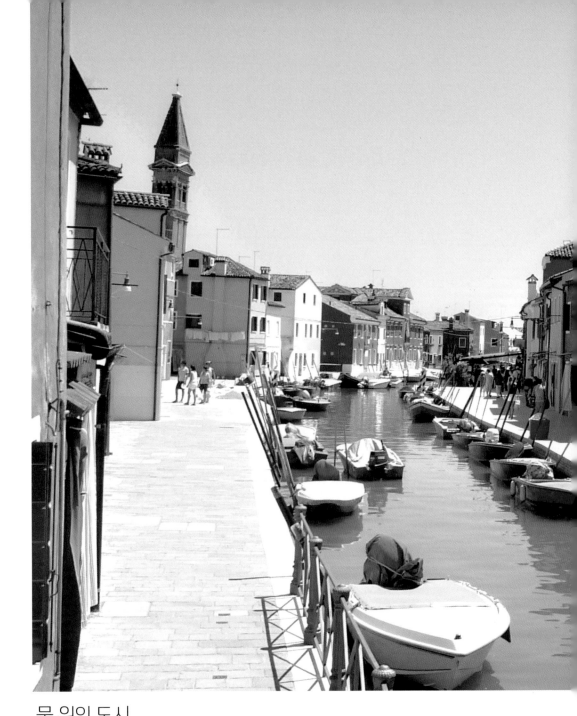

물 위의 도시
베네치아

부라노섬의 어부마을 골목길

Venezia

도시 매력과 도시디자인 구조

　　　　　　　　이탈리아 북부 베네토주의 주도인 베네치아는 지
구상 어디에서도 볼 수 없는 118개 섬과 150여 개 운하가 400여 개 다리로
연결된 물위에 떠 있는 도시이다. 1년 내내 수많은 외국인들이 찾는 이 도
시는 중세시대의 잘 정돈된 매혹적인 붉은 지붕의 도시풍경을 그대로 간직
하고 있음은 물론, 지구상에서 유일하게 자동차를 대신하여 곤도라가 골목
길과 같은 좁은 운하를 다니고 있는 도시이다. 또 세계적 명성을 갖고 개최
되고 있는 영화제와 무도회, 비엔날레가 도시의 문화적 품격을 높여주고 있
을 뿐만 아니라, 마르코 폴로, 카사노바, 섹스피어의 희곡 "베네치아 상인"
과 "오셀로" 등이 전설같은 스토리 텔링을 만들고 있어서 한번은 꼭 가봐
야 하는 도시이다. 마르코 폴로는 이 도시 태생으로 중국에서 오랫동안 체
류하다가 귀국한 후에 감옥 안에서 동방견문록을 써서 당시 유럽을 놀라게
했던 사람인데, 베네치아의 국제공항도 그의 이름에서 유래한다. 카사노바
는 유럽의 귀족들과 깊은 교류를 나누던 학식 높은 사람이지만, 200명이
넘는 여성들과 사랑을 나누었던 기록을 갖고 있어서 지금도 바람둥이의 대
명사로 불리우고 있는 사람이다.

　이밖에도 역사문화 예술 등에서 수많은 이력을 갖고 있는 베네치아는 7세
기 말에 침략자들의 위협을 피해서 도망쳐온 농민들이 리알토 섬을 중심으
로 도시국가를 세우면서 도시역사가 시작되어서, 나폴레옹에게 정복당할 때
까지 약 천년 동안을 주민 스스로가 총독을 선출 하여 다스리게 했던 독자
적 공화정 도시국가였다. 19세기 초 나폴레옹 치하에서 이탈리아 왕국에 귀
속되었다가 19세기 후반에야 비로소 이탈리아 왕국에 편입되어, 현재에 이
르고 있다. 도시 공간구조는 시가지를 관통하면서 흐르고 있는 3.8킬로미터
의 S자형의 대운하가 운동체계로서의 축과 초점역할을 하고 있고, 이를 중
심으로 거미줄처럼 뻗어 있는 작은 운하들은 이 운동체계의 영향 아래 새로
운 운동력을 만들고 있다. 운하에는 포레포트라고 불리우는 수상버스와 자
가용과 같은 곤도라가 끊임없이 왕래하고 있는데, 포레포트는 대운하와 섬

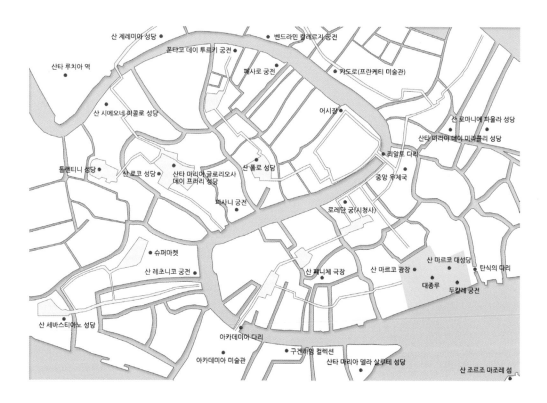

바깥쪽의 바다 곳곳에 있는 사람들이 타고 내리는 정거장에서 타고 내릴 수 있고, 길이 10미터 이내, 너비 1.2-1.6미터의 날씬한 곤도라는 골목길 같은 작은 운하를 택시처럼 오가면서 어디에서든지 타고 내릴 수 있다.

특히 관광객용 곤도라에 오르면 곤돌리에라고 부르는 사람이 불러주는 낭만적인 깐소네를 들을 수 있는데, 곤도라를 타보지 않고, 베네치아를 가 봤다고 하는 것은 에펠탑에 오르지 않고 파리에 가봤다고 하는 것과 같다고 할 만큼 이 도시의 상징이자 생활수단이다. 중세시대에는 귀족들이 자신들 소유의 곤도라를 경쟁적으로 치장하는 과시풍소 경향으로 흐르게 되자 국가가 이의 치장을 금지시키면서 지금과 같은 검정색의 단순한 모양을 하게 되었다. 특히 역사적 자산들이 운하를 향하여 입지하고 있을뿐만 아니라 베네치아 시민들도 운하쪽에서 많은 활동이 이루어지고 있는 것을 보면, 이 운하는 이도시 사람들의 실제적 활동을 지지하는 운동체계임을 알 수 있다.

그러나 관광객들은 포레포트나 곤도라는 단지 관광대상 일뿐, 운동체계로서 축과 초점을 통한 베네치아 관광은 아무 곳에서나 발길을 멈출 수 있는 베네치아의 토속적 냄새가 가장 많이 나는 골목길이 되고 있다

베네치아 대운하 지역

베네치아는 대운하를 중심으로 산타루치아 역쪽에서부터 리알토 다리 사이에는 산 제레미아 성당, 벤드리민 칼레르지궁, 카 도로가 차례로 대운하변에 입지하고 있고, 대운하의 건너 쪽에는 산 시메오네 파꼴라 성당, 펀타코 데이 투르키궁전, 페사로 궁전, 어시장, 파사니궁전, 레초나코 궁전, 아카데미 미술관, 아카데미 다리, 구겐하임 컬렉션, 산테 마라아 델라 살루테 성당이 차례로 대운하변에 입지하고 있다. 이들 역사적 자산은 대운하 사이를 오고 가는 포레포트를 이용하거나 거미줄처럼 뻗어 있는 골목길을 따라서 관광을 할 수도 있는데, 골목길은 아무 곳에서 원하는 곳을 볼 수 있어서 관광객에게는 아주 좋다. 운하를 중심으로 산타루치아 역쪽에서부터 운하를 따라서 가게 되면 먼저 황금의 집이라고도 불리우는 베네치아 특유의 고딕 양식으로 되어 있는 까도로를 만나게 된다. 원래는 15세기 초반에 지어진 부유한 가문의 저택이었는데, 현재는 프란케터 미술관으로 사용되고 있다. 여기에서 조금 더 내려가면 운하 폭이 가장 좁은 28미터 운하 위에 세워진 리알토 다리를 만날 수 있다. 원래는 목조 다리였으나, 16세기 말에 현상설계를 통해서 현재와 같은 아치형의 대리석 다리로 바뀌게 되었는데, 19세기 중반에 아카데미아 다리가 놓여지기 전까지는 이 다리가 베네치아의 유일한 다리이기도 했다.

베네치아를 연결하는 3개다리 중에서 가장 아름다운 다리로도 평가받고 있는 리알토 다리는 섹스피어의 "베네치아 상인"의 무대이기도 해서 늘 관광객으로 붐빈다. 또 다리 주변에 있는 어시장은 15세기 회랑을 개조하여 만든 각종 시장과 상점들이 밀집되어 있는 베네치아에서는 가장 번화한 상업

포레 포트가 운행되고 있는 대운하

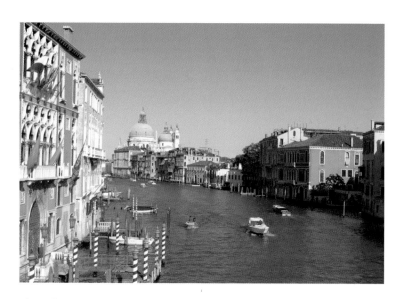

활동 장소로서 매일 아침이면 많은 사람들이 모여들어 시장을 형성하고 있기 때문에 베네치아의 서민문화를 실증적으로 체험할 수 있다. 대운하가 한눈에 보이는 장소에 위치하고 있는 레초니코 궁전은 17세기 베네치아 풍속에 관련자료와 18세기의 미술품과 가구들이 전시되어 있는 박물관이다. 또 18세기 중반에 미술학도들의 교육장으로 설립되었던 아까데미아 미술관은 중세에서 근세에 이르기까지의 교회, 수도원 길드 등이 소유하고 있던 회화 800여 점을 소장하고 있는 이탈리아에서도 가장 비중있는 미술관 중의 하나이다. 구겐하임 컬렉션은 소장품을 기증한 미국인 백만장자의 이름을 딴 미술관으로서, 입체파, 초현실주의파, 추상주의파 등의 많은 작품을 소장하고 있는 이탈리아에서는 손꼽히는 미술관으로 평가받고 있다. 대운하 입구 왼쪽에 있는 8각형의 아름다운 싼타 마리아 델라 살루테 성당은 베네치아의 대표적 바로코 양식의 성당으로서 17세기 베네치아에서 창궐했던 흑사병 종식을 기념하기 위해서 세운 대성당이다. 어둠이 내린 후에 산마르코 광장에서 바라본 이성당의 야경은 참으로 아름다운데, 특히 운하에 비치는 모습은 환상적이기까지 한다.

산마르코 광장 지역

　　　　　베네치아의 얼굴이자, 거실로서 도시설계를 공부하는 사람들에게는 로마의 캠피톨리아 광장과 함께 광장 디자인의 중요한 모델이 되고 있는 산마르코 광장은 이 도시에서는 가장 강한 운동이 일어나고 있는 운동체계로서의 초점인데, 9세기경부터 1000년 동안에 지속적인 변화 겪으면서 지금과 같은 모습이 되었다. 이 광장은 본 광장인 피아자와 부속 광장인 피아제타의 2개 광장이 ㄱ자 모양을 하고 있고, 궁의 뒤쪽에는 죄수들이 탄식했다는 탄식의 다리가 자리하고 있다. 이 광장의 특징은 산마르코 성당이 입지하고 있는 쪽의 폭이 더 길고, 그 반대쪽의 폭이 더 짧은 사다리형의 모양을 하고 있는데, 이는 산마르코 성당 쪽에서는 광장이 넓어서 많은 사람이 모여 있는 느낌을 주고, 반대쪽에서는 성당쪽이 더 가깝게 보이는 느낌을 주도록 하는 중세의 전형적인 광장 설계 수법이기도 하다. 광장 중앙에는 원래 적의 침입을 감시하기 위해 세운 약 100미터 높이의 시계탑이 있는데, 이탑에 오르면 베네치아 전경을 한눈에 볼 수 있다. 광장 주변에는 산마르코 성당을 비롯하여 두칼레 궁, 탄식의 다리 등 베네치아의 주요 역사적 자산과 긴 역사를 갖인 카페 등이 몰려있는데, 특히 카사노바를 비롯하여 당시의 저명인사들이 자주 드나들면서 차를 마셨다는 카페를 지금도 볼 수 있어서 또 다른 역사적 실감과 감흥을 느끼게 한다.

　거리악사들의 연주와 먹이에 열중인 비들기떼들 사이에서 낭만적 저녁식사를 즐기는 사람들을 볼 수 있는 광장에는 매년 중세시대의 의상을 입는 사람들의 카니발이 열리기도 한다. 카니발 동안에는 가면무도회가 열리고, 가면무도회가 끝나면 가면과 의상에 대한 패션 컨테스트도 개최된다. 중세시대에는 카니발이 억압과 권위로부터 자유스러워질 수 있는 유일한 기회여서 베네치아 사람들에게는 매우 인기가 있었으나, 나폴레옹이 지배하면서 이를 금지했다가 20세기 후반에 시민들의 노력으로 다시 부활되어 지금은 세계적 축제로 자리하고 있다. 광장의 머리에 해당하는 곳에 입지하고 있는 산 마르코 성당은 1세기 초에 2명의 상인이 이집트 알렉산드리아에서 가져

소운하를 운행하는 **곤도라**

온 베네치아 공화국의 수호성인 성 마르코 유골을 안치하기 위해 건축된 성당이다. 로마네스크 양식과 비잔틴 양식의 복합양식으로 15세기까지 건축이 계속되었던 이 성당의 입구 문 위 아치 안쪽에 있는 금빛의 모자이크가 아름다운 것으로도 유명하다.

성당 정면 입구의 위쪽을 장식하고 있는 네 마리 청동상은 십자군들이 콘스탄티노플(이스탄불) 있었던 것을 가져온 것인데, 지금은 진품은 성당 안쪽에 보관되어 있고, 모조품이 그 자리를 대신하고 있다. 바다 쪽으로 열려 있는 피아제타를 마당으로 하고 있는 두칼레궁은 9세기에 총독의 성으로 지어졌으나, 16세기 중반에 화재를 겪은 후에 다시 재건되어서, 약 1100년 동안 베네치아 총독의 공식 거주지로 사용되다가 지금은 박물관으로 이용되고 있다. 바다냄새를 그대로 느낄 수 있는 이 궁의 회랑을 구성하고 있는 36개의 기둥 받침대에는 흡사 한권의 소설과 같은 여러 이야기를 조각으로 담고 있고, 궁에는 당시에 사용했던 조각이나 그림은 물론, 무기들을 전시하고 있다. 원래 이 궁에는 재판소와 감옥이 함께 있었으나, 궁 바로 뒤쪽에 있는 작은 운하인 리오디 팔라초 건너편에 새로운 감옥을 짓고, 곤도라가 다닐 수 있도록 궁과 감옥 사이의 다리를 공중에 메달아 놓은 것 같이 연결하였는데, 이 다리가 유명한 탄식의 다리이다.

베네치아 명물 가면
–
도시문화의 산실
산마르크 광장

당시 두깔레 궁에 있는 법원에서 판결을 받은 죄수들은 궁중에 매달린 이 다리를 건너서 감옥으로 갔었는데, 죄수들은 다리를 건너면서 대리석 창문을 통하여 전개되는 아름다운 바다를 바라보면서 탄식했다고 해서 붙여진 이름이 탄식의 다리이다. 카사노바도 재판을 받고 이 다리를 건너서 감옥으로 갔었는데, 그는 유일하게 탈옥에 성공한 사람으로 기록되고 있기도 한다. 피아제타 광장이 끝부분이자, 바다와 인접하는 부분에는 기둥 꼭대기에 사자상과 엠마뉴엘 2세의 인물상이 조각되어 있는 2개의 높인 흰 대리석 기둥이 쌍둥이처럼 서 있고, 이 주변은 바다를 조망하면서 데이트를 즐기는 젊은이들과 평화롭게 정박 중인 작은 배들이 섞여서 또 하나의 매력적인 풍경을 만들고 있다.

이밖에도 산타루치아 역이 있는 대운하 쪽의 시가지에는 베네치아 사람이면 누구나 이곳에서 결혼식을 올리는 것이 꿈이라고 하는 작지만 매우 아름다운 르네상스식의 산타마리아 데이 미라 콜리 성당, 총독들의 무덤이 있는 도미니코 성당에서 지은 작은 성당인 산조바니 에 파울로 성당, 산페니체 극장 등이 작은 운하를 따라서 입지하고 있다. 마르코 폴로 국제공항이 있는 운하 반대쪽 시가지에는 규모로는 산마르크 대성당을 능가할 정도의 크기로서, 내부 제단에는 티치아노의 걸작인 성모 승천을 소장하고 있는 산타마리아 글로리오사 데이 프라리 성당, 수태고지, 동방박사 3인의 순례 등을 소장하고 있는 산로코 학교를 비롯하여 산 자모코 델리오 성당, 산 세바스티아노 성당, 마르게르타 광장, 제수아티 성당도 작은 운하들을 따라서 입지하여 역사도시의 품격을 더욱 높여주고 있다.

기타 지역

베니치아는 대운하 지역과 산마르코 광장 지역 이외도 이곳에서 조금 떨어진 주데카 섬에 두켈레 궁전과 바다를 사이에 두고 마주하는 17세기 초반에 완성된 산 조르조 마조레 성당이 있다. 이 성당은

베네치아 상인 무대인
리알토 다리

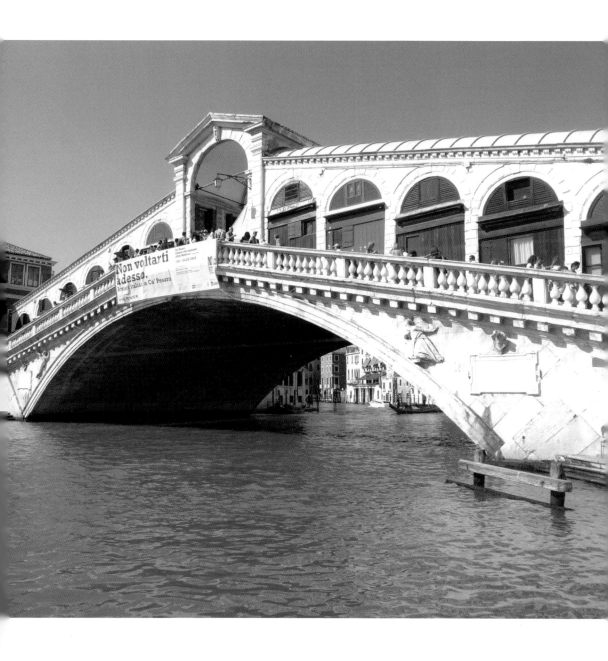

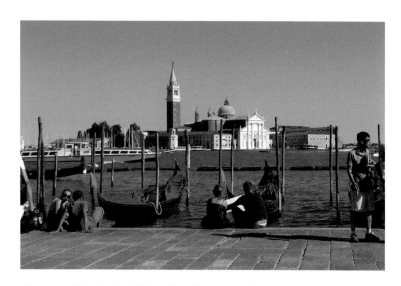

산마르코 광장 앞의 바다가에서 보면 물 위에 떠있는 성당처럼 보이는데, 이 성당은 유명한 틴 토레토의 벽화인 최후의 만찬을 소유하고 있다. 성당뒤 쪽의 야외극장은 사방이 바다로 둘러싸여 있어서 또 다른 운치를 느끼게 한다. 아름다운 해변이 있는 국제적 휴양지이자 베네치아 국제영화제가 열리는 리도섬도 가볼 만한데, 이 영화제는 영화배우 강수연 씨가 여우주연상을 받았고, 이창동 감독과 김기덕 감독이 감독상을 받기도 했던 영화제이다. 북쪽에 있는 유리공예의 본고장인 부라노섬도 가볼 만한데, 베네찌안 글라스 유리공예의 공장이나 상점의 대부분은 이 섬에 있다. 이처럼 물 위의 도시 베네치아는 아름다운 풍경 이외도 많은 이야기를 갖고 있는 독특한 매력의 도시인데, 베네치아의 도시문화를 생생하게 느껴 보기 위해서는 거미줄처럼 뻗어 나 있는 골목길들을 헤매 보도록 권하고 싶다. 왜냐하면 골목길은 살아 있는 생활문화가 가장 많이 남아 있는 인간적인 장소이기 때문이다. 그러나 최근 지구 온난화 현상 등으로 인해 베네치아가 조금씩 가라앉고 있다는 소식은 지구호에 함께 승선하고 있는 우리들에게도 매우 걱정스러운 일이 아닐 수 없다. 먼 훗날 후손들도 지금과 같은 매력 있는 이 도시의 문화를 만끽할 수 있었으면 좋겠다.

베네치아 활력의 원천인
골목길
–
물위의 성당처럼 느껴지는
산조르조 마조레 성당

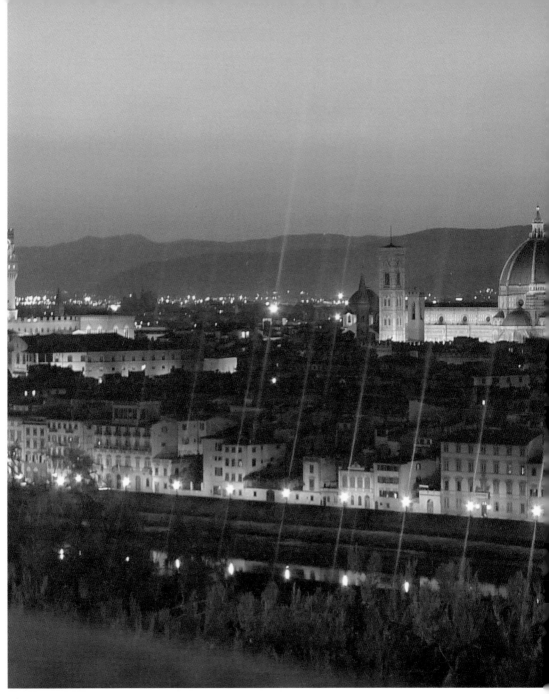

꽃의 도시
피렌체

피렌체의 야경

도시 매력과 도시디자인 구조

　　　　　　　　르네상스 발상지인 피렌체는 르네상스 시대의 건축과 조각, 회화 등이 가득한 도시로서 기원전 2세기경의 로마 도시계획에서부터 시작되었다. 12세기부터는 모직물, 귀금속업 등의 발전을 바탕으로 서유럽의 상공업, 금융업의 중심도시가 되었고, 14세경에는 이러한 경제적 성장을 바탕으로 이탈리아의 문화 중심지가 되었다. 도시규모에 비해 훨씬 많은 세계적 수준의 미술관을 비롯하여 많은 이야기를 안고 있는 성당 등은 물론, 피렌체 시민들이 자부심으로 여기고 있는 세계적 명성을 자랑하는 수많은 예술가들의 찬란한 발자취가 생생하게 남겨져 있는 도시이다. 유네스코도 이러한 도시 가치를 인정하여 20시기 말에 세계유산으로 지정하기도 했던 이 도시는 19세기에는 4년 동안 통일 이탈리아 공화국의 수도로서 국가권력의 중심적 역할을 하기도 했다. 건물이나 가로공간은 조금은 낡고, 깨끗하지 못하다고 느껴지기도 하지만, 이 도시를 조금만 더 깊게 들여다보면 도시 내면에 간직하고 있는 깊은 문화적 매력을 강하게 느낄 수 있다.

　거기에 바티칸궁의 시스틴 예배당 벽의 "최후의 심판"과 천정의 "천지창조"를 그린 미켈란젤로, 삐키오 다리 위에서 베아트리체라는 처녀를 보고 사랑에 빠져서 그녀를 주인공으로 신곡을 쓴 단테, 지동설의 주장으로 인해서 70세 나이에 로마 교황청에서 재판을 받고 나오면서 그래도 지구는 돈다고 주장한 갈릴레오, 데카메론의 저자 보카치오, 피렌체 비행장 이름을 붙인 탐험가 아메리고 베스프치, 레오나르도 다빈치, 라파엘 등 우리들에게도 너무나 잘 알려진 많은 역사적 인물들의 발자취가 생생하게 남아있는 도시이다. 거기에 5월이면 시가지 전체가 꽃향기로 가득한 풍경 속에서 열리는 음악제들은 이 도시가 또 다른 매력을 갖고 있는 품격높은 도시임을 보여주고 있을 뿐만 아니라, 피노키오의 목각 인형, 패션, 가죽, 금, 은 등의 세계적 세공품은 쇼핑 도시로서의 명성까지를 더 해주고 있다. 피렌체가 이 같은 예술적 품격을 갖는 도시가 될 수 있던 것은 예술적 역량이 높은 시민들 이외도 탁월한 재능을 갖고 있던 미켈란젤로에게 조각 공부를 시키고, 라페엘로, 브르넬

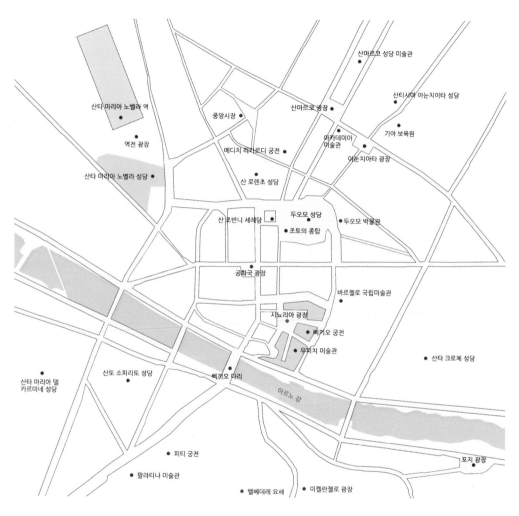

리스키 등을 적극 지원하고 장려했던 메디치 가문이 있었기 때문이다.

　이 가문은 15세기부터 300여년동안 피렌체를 지배하면서 교황 레오10세와 교황 클레메스 7세를 비롯한 많은 저명인사를 배출했던 가문이다. 특히 마지막 상속녀였던 안나 마리아 루도비차는 그동안 모은 가문의 모든 예술품을 피렌체에 기증하여 오늘날 예술품 보고의 도시가 되고 했기 때문에 피렌체를 메디치 가문의 도시라고 부르는 사람도 많다. 이 도시는 제2차 세계대전 때에는 연합군의 공격을 받기도 했고, 영국군과 독일군이 치열한 공방

전이 전개되기도 했지만, 전쟁 중에도 역사적 자산, 특히 르네상스 시대의 자산만큼은 그대로 존중된 도시이다. 피렌치는 산타마리아 노벨라 역을 중심으로 3킬로미터 거리 안에 주요 역사물의 대부분이 있기 때문에 편안하게 걸어서 시가지를 관광할 수 있다. 특히 운동체계로서 뿐만 아니라 시각적 랜드마크가 되고 있는 도오모 성당을 중심으로 그 외곽에는 산로렌초 성당, 산타마리아 노벨로 성당, 삐키오 궁과 우피치 미술관이 있는 시노리아 광장, 공화국 광장, 산타크로체 성당 등이 둘러싸고 있는 형태의 도시 공간 구조를 하고 있다.

　거기에 도오모 성당에서부터 시작되어 시노리아 광장과 아르노 강의 삐키오 다리를 건서 피터궁전까지 회랑으로 연결된 가로공간은 운동체계로서 축과 초점역할을 하면서 주변의 역사적 자산에 운동력이 미치고 있다. 또 산타마리아 노벨라 성당 앞 광장에서 시작되어 아르노 강을 건너의 산 또 스피라또 성당 앞을 지나는 운동체계는 도오모 성당에서 시작된 회랑과 피터궁전 앞에서 만나면서 시가지 전체에 운동의 힘을 미치고 있다. 거기에 도오모 성당의 지붕은 시가지의 주요 골목길 어디에서나 큰 바위 얼굴처럼 볼 수 있도록 되어 있어서 도시의 강한 정신적 지주 역할을 하고 있다. 이르노 강 건너편에 있는 피터 궁전 뒤쪽에는 도시 운동체계의 강한 영향력에서는 벗어나서 입지하고 있지만, 스스로 강한 흡인력으로 인해 언제나 사람들로 붐비는 벨베데로 요새와 미켈란젤로 광장이 입지하고 있다.

도오모 성당 주변 지역

　　　　　산타마리아 노벨라 역에 내리면, 가장 먼저 만나는 것이 산타마리아 노벨라 성당이다. 작은 오벨리스크와 분수가 있는 이 성당은 13세기 초에 도미니꼬 수도회에 의해 건립되어서 15세기에 성당의 정면이 현재와 같은 대리석으로 교체되어 졌는데, 성당 내부에는 미켈란젤로가 13세의 나이에 참여했다는 도미니코 기를란다요의 작품 "상모 마리아와 세

피렌체의 상징인 **도오모 성당**

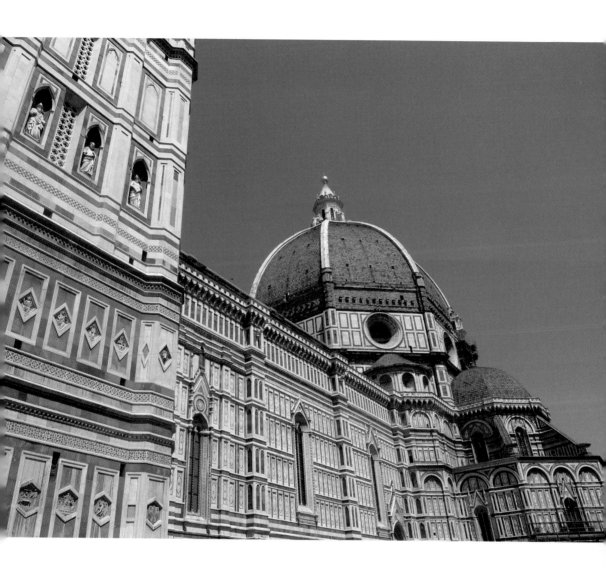

자 요한"과 르네상스 최초의 원근법 그림으로 평가되고 있는 마사치오의 성
삼위일체가 있다. 이 성당에서 동쪽으로 조금 더 가면 르네상스 시대의 걸작
을 많이 소장하고 있을 뿐만 아니라, 피렌체에서는 가장 오래된 성당인 산 로
렌츠 성당을 만나게 된다. 15세기에 건축가 브루넬리스키에 의해 재건된 이
성당은 메디치 가문이 문을 닫을 때까지 메디치가의 전용 성당으로 사용되
기도 했는데, 현재는 도나텔로의 "청동설교단" 필립보 리삐의 "수태교지" 등
이 소장되어 있고, 메디치 가문의 사람들도 묻혀 있다. 성당 뒤쪽에는 피렌
체 서민들의 일상생활상을 엿볼 수 있는 중앙시장이 있고, 이 시장에서 동쪽
으로 조금 떨어진 곳에는 16세기 중반에 드로잉, 회화, 조각을 가르치기 위
해서 설립된 유럽의 최초 학교로서 미켈란젤로의 명작 다비드상을 비롯하여
보티첼리의 비너스 탄생과 미켈란젤로의 성가족을 소장하고 있는 델 아카데
미 미술관이 있는데, 이곳은 다비드상을 보기 위한 관광객들로 늘 붐빈다

　산 로렌초 성당의 앞 쪽에는 두오모 성당이 신축되기 전까지 피렌체의 대
성당 역할을 했고, 단테가 세례를 받았다는 8각형의 산 조반니 세례당이 두
오모 성당과 마주하고 있다. 이 성당은 동, 남, 북 3곳에 청동문이 있는데, 두
오모 성당쪽에 있는 천국의 문에 새겨진 조각은 르네상스 시대의 걸작으로
유명하다. 이 세례당의 바로 옆에는 13세기 말에 피렌체 공화국과 길드가 함
께 착공하여, 15세기 중반에 완성한 피렌체에서 가장 높은 두오모 성당(산타
마리아 델 피오레 성당)이 있다. 피렌치의 상징이기도 한 두오모 성당은 세계에서
네번째로 큰 성당이기도 한데, 8각형의 거대한 돔과 종탑은 시가지 어디에
서나 볼 수 있는 피렌치의 랜드마크이다. 이 성당의 직경 42미터의 쿠폴라는
건축가 브루넬레스키가 설계한 것인데, 그의 묘도 이 성당 안에 있다. 이 성
당은 464개의 좁은 계단을 구불구불 따라서 성당 위로 올라가면 피렌체의
시가지모습을 한눈에 볼 수 있는 전망대가 나오는데, 여기에서 보는 피렌체
의 풍경은 이 도시에 대한 또 다른 느낌을 준다.

　이 성당은 영화로도 만들어져 인기를 얻었던 "냉정과 열정 사이"에서 아
오이와 준세이가 10년 후에 만나기로 했던 곳으로도 유명한데, 두오모 성당
은 우피치 미술관과 함께 피렌체의 진수를 볼 수 있는 피렌체 매력의 한 축

미켈란 젤로,단테, 갈릴레이
등의 묘가 있는
산타 크로체 성당
_
도우모 성당이 신축되기
전까지 대성당 역활을 한
산조반니 성당

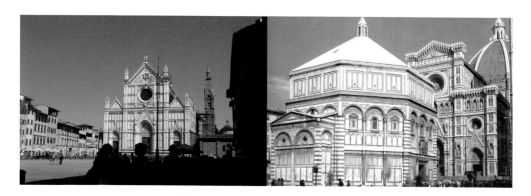

이다. 이곳에서 위쪽으로 조금 떨어진 산타시마에는 브루넬리스키가 설계한 아치형의 고아 양육원과 이후 상당한 세월이 지난 후에 미켈란젤로가 그 옆에 설계한 아치형의 아누지아타 성당이 나란히 입지하고 있는데, 미켈란젤로는 브루넬리스키가 사용했던 아치형의 아이디어를 자기 설계에 그대로 사용하여 부르넬리스키의 아이디어가 미켈란젤로의 설계에 영향을 주었다고 하여 도시설계를 공부하는 사람들에게는 맥락적 설계의 모델이 되고 있다. 두오모 성당에서 아르노 강쪽으로 조금 더 가면 시민들의 공공 집회 장소이던 공화국 광장이 있고, 여기에서 조금 더 내려가면 피렌체의 실제적 운동의 초점인 시노리아 광장을 만난다. 아르노 강의 건너 쪽에서 보면 두오모 성당과 시각적으로 연계되어 있는 이 광장은 13–14세기에 만들어진 피렌체 행정의 중심 광장으로 중요한 사안이 있을 때에 피렌체 사람들이 모여서 토론하고 표결하던 장소인데, 지금도 자주 행사나 축제가 일어나곤 한다. 94미터의 높은 탑이 있는 이 광장에는 광장 분수, 코지모 데 메디치 1세의 기마상, 미켈란젤로의 다비드상 모조품, 메두사의 목을 벤 페르세우스의 청동상 등 많은 조각 작품 등이 있는 볼거리가 풍부한 광장이다.

여기에는 피렌체 공화국시대에는 정부청사로 사용했고, 현재는 시청사로 사용되고 있는 삐키오 궁이 있는데, 13세기말 착공하여 몇 번의 개조를 거쳐 16세기부터 지금의 모습을 갖게 된 이 청사 내부는 많은 회화와 조각상이 다채롭게 장식되어 있다. 이 궁의 바로 아래인 아르노 강변에는 르네상스시대에 메디치 가문의 노력으로 만들어진 피렌체의 또 다른 상징인 우피치

궁과 삐키오 다리가 있다. 16세기에 코시모 1세의 정청으로 지어져서 현재는 2,500여 점의 르네상스시대 미술품을 소장하고 있는 미술관으로 사용되고 있는 우피치궁은 양적으로나 질적으로 세계 최대의 르네상스 미술관으로 평가받고 있기 때문에 피렌체를 여행하는 사람은 꼭 한 번은 들러야 하는 곳이다. ㄷ자형 미술관의 1층에는 고문 서류의 수장고가 있고, 2층에는 레오나르도 다빈치, 미켈란젤로 등의 스케치, 소묘, 판화 등이 전시되어 있으며, 3층에는 비너스의 탄생 등의 보티 첼리 작품은 물론, 레오나르드 다빈치, 미켈란젤로, 라파엘로 등의 작품이 전시되어 있다.

이 미술관에서 아르노 강을 따라 조금 더 내려가면 성당 정면에 단테상이 있는 대리석의 장식한 아름다운 모습의 산타크로체 성당을 만날 수 있다. 13세기 말 착공하여 15세기 중반 무렵에 완성된 이 성당은 그냥 지나쳐가기가 쉽지만, 미켈란젤로, 갈릴레이, 마키아벨리, 로시니등 피렌체가 자랑스러워하는 사람들이 묻혀 있고, 성당 박물관에는 문화적 자산들이 많아서 피렌체의 또 다른 문화를 느껴 볼 수 있는 곳이다. 두오모 성당과 시뇨리아 광장 사이에는 한때는 감옥으로도 사용되었던 이력을 갖고 있는 13-14기에 지은 건물로서 19세기에 보수한 바르젤로 국립미술관이 있는데, 여기에는 미켈란젤로의 미완의 다비드, 도나텔로의 다비드 등을 소장하고 있다 .

삐키오 다리와 피터 궁전 지역

피렌체에서 가장 유명한 역사적 자산 중의 하나는 시가지 중심을 가로질러 흐르는 아르노 강에 걸쳐있는 삐키오 다리이다. 단테가 첫 사랑의 연인을 만난 장소로도 유명할 뿐만 아니라, 여러 영화나 소설의 배경이 되기도 했던 이 다리는 14세기 중반에 건축되어진 이후 두오모 성당과 함께 피렌체를 대표하는 상징물이자, 피렌체의 운동체계로써의 축 역할을 하는 곳으로서, 강의 양쪽에 있는 시가지를 하나로 묶는 역할을 하고 있다. 이 다리는 본래 대장장이와 푸줏간들이 거주했으나, 소음과 악취

단테가 첫 사랑의 연인을 만났다는 **삐키오 다리**

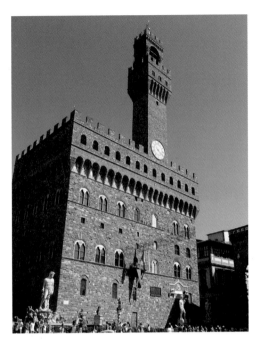

가 심하다는 비난이 일자, 16세기 말에 철거되고 대신에 보석상과 금세공인
들이 자리를 하기 시작하여, 지금은 귀금속과 보석 상점이 **빽빽**하게 자리하
고 있는데, 다리 한 가운데에는 금은 세공사 이자 조각가인 벤베누토 첼리니
의 흉상도 있다. 16세기에는 냄새가 심하고 지저분한 이 다리를 지나는 귀족
들이 쾌적하고 편하게 통행할 수 있도록 삐키오 궁에서부터 우피지 미술관
을 지나서 피터궁까지의 1킬로미터 정도를 건물 위쪽에 "바사리 코리도이오"
라고 불리우는 입체통로인 긴 회랑을 만들어, 서민들은 아래층을 이용하고
귀족들은 2층을 이용하도록 한 운동체계이다

　　다리 건너편에는 메티치가의 많은 예술품을 소장되어 있는 피터 궁전이
있다. 한때는 메디치가의 경쟁 상대였던 은행가 루카 피터가 메디치가를 누
르기 위해 신축을 시작했던 피렌체에서는 가장 큰 궁전으로서, 당대 최고 건축
가 브루넬리스키가 설계를 했다. 그러나 루카 피터가 죽은 후에 메디치가 매
입하여 계속적인 증축과 함께 궁전 뒤쪽에 정원을 가꾸어 현재는 팔리티나
박물관을 비롯하여 5개 박물관이 입지하여 메디치가의 수집품을 비롯하여

메디치가 궁전이었던
삐키오 궁
－
어둠이 내리기 시작한 무렵의
시가지 전경

많은 작품을 소장하고 있다. 피렌체를 한눈에 볼 수 있는 정원 위쪽 언덕에
는 16세기 말에 전략적 군사목적으로 세워진 전망 좋은 벨베데레 요새가 있
고, 여기에서 강을 따라서 조금 더 내려가면 아르노 강 남쪽기슭, 동남쪽의
작은 언덕에 미켈란젤로의 탄생 400주년 기념하여 세워진 미켈란젤로 광장
도 있다. 모조품인 다비드상이 서 있는 이 작은 광장은 관광객들에게 그림을
판매하는 상인, 세계 각지에서 몰려드는 여행자로 항상 붐빈다. 특히 이곳은
피렌체 전경이 가장 아름답게 보이는 곳으로써 여기에서 시가지를 바라보면,
붉은색 지붕들의 시가지 모습은 물론, 아르노 강, 삐키오 다리, 두오모 성당
등을 한 장면으로 볼 수 있는 피렌체의 최고의 조망 장소이다 이처럼 피렌
체는 일반 역사도시들과는 전혀 다른 감흥을 주는 예술적 자산이 풍부하여,
유럽관광에서 꼭 가봐야 후회하지 않는 도시 중의 하나이다.

모차르트의 도시

잘츠부르크

강변의 아름다운 연도형 건물

도시 매력과 도시디자인 구조

우리에게는 모차르트, 사운드 오브 뮤직으로 더 잘 알려져 있는 잘츠부르크는 독일과 오스트리아를 잇는 잘차흐 강을 끼고, 알프스 산맥의 북쪽경계에 입지하고 있는 작은 도시이다. 소금의 산이라는 뜻의 잘츠부르크는 기원전 1세기 무렵부터 10세기 무렵까지 천년이 넘는 세월 동안은 소금채굴을 통해서 부를 축적한 도시이다. 8세기부터는 교회령에 따라서 주교청이 설치되어 주교가 통치하였다고 하여 작은 로마, 알프스의 북 로마로도 불리우기도 한 이 도시는 성당 등 많은 역사적 자산을 갖고 있는데, 유네스코는 이러한 도시 가치를 인정하여 세계문화 유산으로 지정하기도 했다. 거기에 이 도시 태생으로 음악사에 세계적 발자취를 남긴 모차르트가 도시품격을 더욱 높여주고 있는데, 특히 모차르트가 태어난 집, 그가 살던 집, 그가 연주한 장소나 악기는 물론, 심지어는 그 이름을 딴 초콜릿 등도 인기상품으로 찾는 관광객들이 많아 흡사 모차르트의 도시와 같다는 느낌을 주는 도시이다. 호프만슈탈의 연극 예다만 공연의 시작과 함께 매년 여름에 잘츠부르크 대성당 앞의 돔 광장에서 시작되는 세계적 명성의 여름 페스티벌도 19세기 후반에 개최되던 모차르트 음악제를 바탕으로 하고 있다는 점에서도 그러하다.

이 도시에는 겨울음악제와 부활절 음악제를 비롯하여 수많은 음악회와 공연 등이 있는데, 이중에서 전 세계의 많은 음악팬들을 잘츠부르크로 모여들게 하는 여름 페스티발이 가장 유명하다. 여름 페스티벌이 세계적 명성을 얻게 된 것은 빈 필하모니 오케스트라와 20세기 중반부터 33년 동안을 잘츠부르크 페스티발을 맡았던 이곳 태생의 지휘자 헤르베르트 폰 카리안의 헌신적 노력이 있었기 때문이다. 카리안의 이같은 도시공헌은 우연히 만들어지는 것이 아니라, 장시간 도시문화 정착에 헌신하는 사람이 있어야만 가능함을 새삼스럽게 일깨워 주고 있다. 거기에 영화 사운드 오브 뮤직의 주요 촬영지는 정규 관광코스로 자리할 만큼 이 도시 이미지를 만드는데 일익을 하고 있다. 영화 촬영지 행의 버스를 타면 영화 속에 나오는 대령의 집을 비

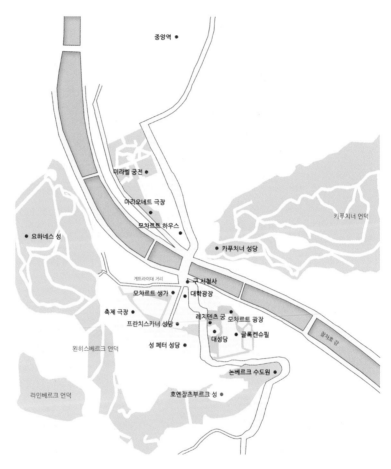

롯하여 시가지 곳곳에 있는 촬영지는 물론, 이곳에서 멀리 떨어져 있는 잘츠 캄머구트의 촬영지까지 갈수 있는데, 여행 전에 영화를 보고 가면 사운드 오 브 뮤직 투어는 더 재미있고 실감을 느낄 수 있다. 시가지의 공간구조는 잘 차흐 강을 중심으로 강건너 북쪽에는 미라벨 궁전 등이 입지하고 있고, 강 반대쪽인 남쪽의 구시가지에는 잘츠부르크 성, 시청, 성당 등의 역사적 자산 이 집중적으로 입지하고 있다. 이 도시의 운동체계로서 축과 초점은 중앙역 이 있는 라이너 슈트라세 거리를 따라서 슈다트 다리를 건너서 호헨 잘츠부 르크 성의 바로 아래의 구시가지 지역에까지 이르고 있는데, 대부분의 역사 적 자산은 운동체계의 범위 안에 입지하고 있다

미라벨 궁전 지역

　　　　역에서부터 거리를 따라서 조금 내려가면 사운드 오브 뮤직의 투어 버스 안내소가 있고, 그 바로 아래에는 이 도시의 정치 및 종교의 수장이던 울프 디트리히 대주교가 17세기 초에 연인 잘로메 알트를 위해서 건축한 미라벨 궁전이 있다. 처음에는 연인의 이름을 따서 얄테나우 궁전으로 불렀으나, 그 후임자인 마르쿠스 지티쿠스 대주교가 아름다운 정원이라는 뜻의 미라벨 궁전으로 이름을 바꾸어 지금까지 불리어지고 있다. 울프 디트리히 대주교는 연인과의 세속적 사랑과 무리한 성당 개축 등으로 인해 시민들의 많은 비난을 받다가 말년에 이 정원이 잘 내려다보이는 잘차흐 강 건너편 산꼭대기에 있는 호엔 잘츠부르크 성에 감금된 체 세월을 보내다가 세상을 떠난 사람이다.

　분수와 연못, 대리석 조각, 꽃들이 궁전과 어울려서 우아하고 아름다운 모습을 하고 있는 이 정원은 17세기 말에 바로크 건축가 요한 피셔 폰 에를라흐가 조성한 후, 18세기에 건축가 요한 루카스 폰 힐데브란트가 개조했으나, 19세기 초에 화재 등을 겪은 후에 현재모습으로 복원 되었다. 궁전 내부의 대리석 난간 기둥, 계단 등은 바로크 양식의 걸작으로 손꼽히고 있는 이 궁전은 현재 일부는 시청사로 사용되고 있고, 과거 연회가 열리던 대리석 홀은 예식장과 작은 콘서트 공연장으로 사용되고 있으며, 나머지의 일부는 관광객들에게 개방되고 있다. 이 정원은 영화 '사운드 오브 뮤직'에서 마리아 수녀와 아이들이 이곳 저곳을 뛰어다니면서 도레미송을 불렀던 무대로도 유명하다. 미라벨 궁전 옆에는 인형극을 상설공연하는 350석의 마르오네트 극장이 있다. 이 극장은 20세기 초에 조각가인 안톤 아이처가 취미로 인형극을 공연하기 시작 한 이후에 그 아들인 헤르만 아이처가 20세기 중반 무렵부터 이어받아서 죽을 때까지 약 50년간을 공연을 하였고, 지금은 그 자손이 3대째 가업으로 공연을 계속하고 있는데, 시간적 여유가 있으면 가볼 만하다. 미라벨 궁전의 남쪽인 슈다트 다리 부근에는 모차르트가 18세기 후반에 7년간 살았던 집이 있는데, 2차 대전 때에는 크게 파괴되기도 했으나, 지

울프 디트리히 대주교가 신축한 **미라벨 궁의 정원**
–
모짜르트가 청소년기까지 살았던 모짜르트 집 앞 광장

금은 복구 되어 모차르트 기념관으로 사용되고 있는 집이다.

구시가 지역

　　　　　　　미라벨 궁전지역에서 다리를 건너면, 가장 먼저 만나는 건물이 슈다트 다리 부근에 있는 15세기에 건축된 고딕식건축의 시청사이다. 시청사 옆에는 구시가지에서 가장 번화한 쇼핑거리인 보행자 전용의 게트라이데 거리와 모차르트의 생가가 있는데, 보석가게, 옷가게, 레스토랑, 커피숍, 꽃집 등이 즐비한 좁은 골목길 형태의 게트라이데 거리는 거리예술가들의 길거리 공연 무대로도 이용되고 있다. 특히 이 거리는 중세시대부터 문맹자들이 상점내용을 쉽게 알게 하기 위해서 상점품목을 형상화 한 이색적인 철제 간판으로도 유명한데, 지금도 200년 이상된 간판이 걸려 있는 상점도 있다. 뿐만 아니라, 현대적 브랜드 상점들도 이러한 거리 분위기에 맞게 디자인한 철제간판을 걸고 있어서, 간판 하나 하나를 바라보면서 거리를 걷는 재미도 있다.

　　이 거리 9번지에는 모차르트가 태어나 청소년기까지 살았던 모차르트의 생가가 있다. 모차르트는 12세기 무렵에 지어진 노란색 벽면에 모차르트 생

가라고 써 있는 건물의 3층에서 태어나서 17세까지 살았는데, 현재 이 건물은 1층에는 모차르트가 사용했던 침대, 피아노, 바이올린, 악보, 서신 등이 전시되어 있고, 2층에는 오페라 "마술피리"를 초연할 때에 사용한 것과 같은 소품들이 전시되어 있으며, 3층과 4층에는 모차르트 가족들의 생활모습을 전시하는 기념관으로 사용되고 있다. 모차르트 생가 앞에는 늘 이곳을 방문하는 관광객들로 붐비는 작은 광장이 있고, 광장 변에는 18세기 초에 문을 열어서 지금까지도 영업을 계속 하고 있는 까페 토마젤리라는 상점의 모습도 볼 수 있다. 이 작은 광장에 앉아서 커피를 마시거나 시간을 음미하면서 지구촌 곳곳에서 온 관광들을 바라보는 것도 또 다른 여행의 묘미가 있다. 모짜리르트 생가의 뒤쪽에는 대학광장, 클레기엔 성당, 프란치스카너 성당, 레지덴츠 궁, 잘츠부르크 대성당, 모차르트 광장, 장크트 패터 성당 등이 집중적으로 입지되고 있는 이 도시의 초점지역이지만, 불규칙한 형태의 골목길로 인해서 역사적 자산 찾기가 다소 복잡하다.

그러나 좁은 지역이고, 바로 앞의 높은 언덕에 있는 잘츠부르크 성을 이정표로 삼으면 발닿는 대로 돌아다녀도 다소 헤매기도 하지만, 길 잃을 염려는 없다. 대학광장에서는 농부들이 직접 재배한 약초, 채소, 과일, 빵, 소시지 등이 직거래되는 시장이 열리곤 하며, 16세기에 건축된 바로크 양식의 레지던츠 궁은 처음에는 잘츠부르크를 통치하던 대주교의 거처였으나, 19세기의 한때에는 오스트리아 왕가가 사용하기도 했었던 180개의 방과 3개의 안뜰로 구성된 궁인데, 현재는 미술관과 공식만찬이나 회담, 국제 컨벤션 센터로 사용되고 있다. 이 궁전은 당시 대주교가 손님들을 초청하여 연주회를 열곤 했는데, 모차르트도 이곳에 와서 자주 연주를 하곤 했다고 한다. 궁전 앞 레지던츠 광장의 중앙에는 중세시대 바로크 양식의 분수대가 있고, 주변에는 탑 꼭대기에 35개의 크고 작은 종이 있는 주청사와 마카엘 성당, 조개껍질 장식이 달린 주택들이 광장을 둘러싸고 있다. 이 광장의 안뜰에서는 여름 페스티벌 동안에 오페라와 세레나데 공연이 열리는데, 영화 '사운드 오브 뮤직'에서 마리아가 트랩대령 집의 가정교사를 하기 위해서 수녀원을 나와서 광장을 가로질러 가면서 노래를 부르는 장면도 여기에서 촬영한 것이다

문맹자들을 위한 간판으로
유명한 **게트라이트 거리**

모차르트 생가에서 동쪽 잘차흐 강 쪽으로 돌아가면 레스텐츠 광장 옆에
문헨 조각가 루트비히 슈반 탈러가 제작한 모차르트 동상이 있는 모차르트
광장을 만나게 된다. 모차르트 광장 옆에는 레지덴츠 광장을 측면으로 인접
하고 있는 잘츠부르크의 정신적 지주이자 독일 카톨릭 전파에 큰 역할을 한
잘츠부르크 대성당이 있다. 8세기 중반 무렵에 건축되어 12세기 중반과 16세
기 말에 화재로 크게 파괴되기도 했지만, 17세기 중반에 이탈리아 건축가 산
티노 솔라리가 르네상스 양식과 바로크 양식을 절충하여 재건한 성당이다.
이 성당은 모차르트가 영세를 받았고, 어린 시절에는 자주 미사에 참석하여
파이프 오르간과 피아노를 연주하기도 했던 성당이기도 한데, 여러 역사물
을 전시한 박물관으로서 뿐만 아니라, 유럽에서는 가장 크다는 6,000여 개의
파이프 수를 갖고 있는 오르간을 소장하고 있는 성당으로도 유명하다. 이 성
당은 미라벨 궁전을 지은 올푸 디트히리 대주교가 성당을 복구하면서 조각

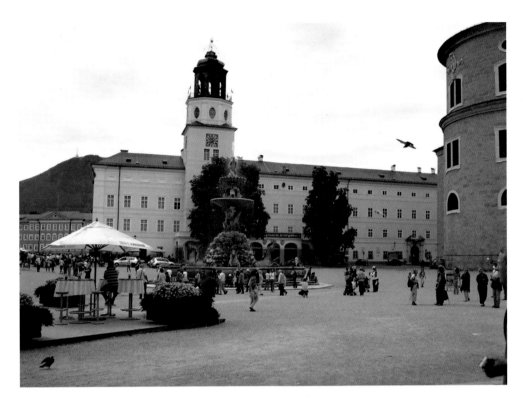

상을 훼손하고, 성당의 지하 무덤에 있는 사람 뼈 등 버리는 등의 과격한 행동으로 인해 시민들의 분노를 산후에 후계자 지티구수 대주교에 의해 호엔잘츠부르크 성에 감금당하게 된 이력을 갖고 있는 성당이기도 하다.

　이 성당은 제2차 세계 때에는 일부 파괴되기도 했으나, 20세기 중반 무렵에 다시 복구되었는데, 두 개의 사각 종탑이 대칭을 이루고 있는 성당의 중앙 꼭대기에는 대주교를 상징하는 문장이 있고, 그 옆에는 모세와 엘라야의 조각상이 있으며, 성당내부의 넓은 공간에는 대리석과 벽화, 그림 등이 화려하게 장식되어 있다. 성당 앞의 돔 광장의 중앙에는 바로크식의 마리아 동상이 있고, 성당 무덤에는 지타쿠스 대주교를 비롯한 저명한 고위 성직자들이 잠들어 있는데, 매년 크리스마스 때가 되면, 이 광장에서는 크리스마스 시장이 열리곤 한다. 모차르트생가의 뒤쪽이자, 돔 광장의 북쪽에는 20세기 중반 무렵에 건축된 이후에 매년 여름이면 세계적 축제인 잘츠부르크 페스티

발이 열리는 대축제 극장, 소축제 극장, 펠젠라이트 슐레이의 3개 공연장으로 구성된 축제극장이 있다. 이중 대축제 극장은 건축가 홀츠 마이스터가 설계한 2,300여 개의 좌석을 갖춘 빈 필하모니의 콘서트가 열리는 극장인데, 부지가 부족하여 호엔 잘츠부르크 성이 있는 뒤쪽의 묀히스베르그 산 바위를 뚫어 만든 동굴극장이기도 하다.

또 1,300여 개 좌석을 가진 소축제 극장은 대축제 극장이 만들어지기 전까지 대극장 역할을 했던 극장인데, 지금은 작은 오페라나 리사이틀 등에 사용되고 있다. 1500개의 좌석의 펠젠 라이트 슐레이는 과거 추기경의 여름 승마학교 부지로서, 영화 '사운드 오브 뮤직'에서 트랩대령 가족이 망명하기 직전에 합창대회를 했던 장면을 촬영했던 장소이기도 하다. 이 축제극장 옆에는 묀히스베르그 산을 관통한 135미터의 터널 입구가 있고, 이 주변에는 700년경에 성 루페르트에 의해 로마네스크 양식으로 세워졌다가, 나중에 바로크 양식으로 바뀌어진 성 페터 성당이 있다. 성 페터 성당은 모차르트 지휘로 다단조 미사곡이 처음 연주된 장소이자, 독일문화권에서는 가장 오래된 성당인데, 모차르트의 여동생과 하이든의 동생묘도 여기에 있다. 성 페터 성당 뒤쪽에는 영화 '사운드 오브 뮤직'에서 트렙 대령의 가족이 합창대회 도중에 축제 극장을 빠져 나와서 숨어있던 성 페터 성당의 묘지도 있다.

성 페터 성당에서 몇 분 걸리지 않는 구시가지 남쪽 묀히스베르그 언덕에는 11세기 후반에 게브하르트 대주교가 창건한 잘츠부르크 상징인 120미터 높이로 우뚝 서 있는 호엔 잘츠부르크 성이 있다. 시가지 어디에서나 잘 보여지는 이성은 대성당 측면인 캐피털 광장에서 산악기차를 타면 오를 수 있는데, 로마교황과 신성 로마제국(독일)황제가 주교 서임권 문제로 투쟁이 심해지면서, 교황측이던 게브하르트 대주교가 남부 독일의 제후 공격에 대비하여 신축한 방위적 성격을 갖고 있는 성이다. 16세기 무렵에 증축되어 현재는 중부유럽의 요새형 성들 중에서 가장 완벽한 옛 모습을 갖고 있는데, 19세기 말부터는 등반 열차를 이용하여 오를 수 있도록 하여 방문하기가 쉽다. 이 성에는 대주교의 거실을 비롯하여 옛날 무기고, 고문기구, 죄수들의 방, 공예품 등을 전시하는 라이너 박물관과 중세시대의 대포들도 그대로 전시되

잘츠부르크 통치자들의 거주하던 **렌즈덴츠 궁**

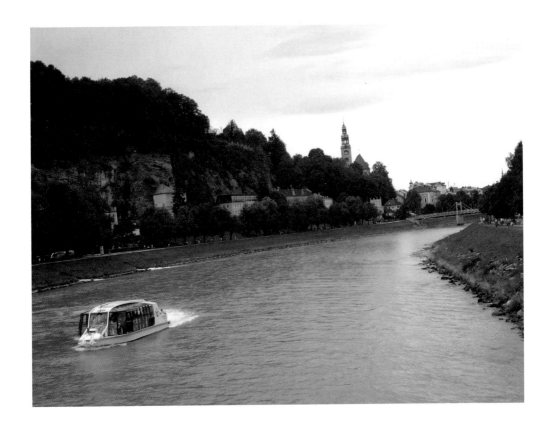

어 있다. 또 매년 5월이면 이 성안의 3개 콘서트홀에서는 실내 콘서트가 열리는데, 수동 오르간, 14세기의 세라믹 난로 등은 특히 유명하다. 이 성에서 내려다보이는 시가지 모습은 참으로 여유롭고, 평화로운 농촌의 큰마을 같다는 생각이 드는 도시이다.

기타 지역

이밖에도 잘츠부르크에는 호엔 짤쯔부르그 성의 끝자락에 있는 논베르그 수녀원, 남쪽으로 4킬로미터 정도 떨어진 곳에 있는 17세기 초에 대주교 지티 쿠스가 건축한 바로크 스타일의 화려한 무대회장과 매혹적인 정원과 분수가 있는 여름 별궁인 헬브룬 궁전도 가볼 만하다. 또 8세기에 건축되기 시작하여 13-18세기에 바로크 양식으로 재 건축된 콜레기언 성당과 대성당이라고도 불리우는 프란치스카너 성당, 그리고 사유재산으로 일반에게는 공개되지 않지만 '사운드 오브 뮤직'에서 대령의 저택으로 나오는 작은 호수 옆에 자리하고 있는 레오폴트 스크론성도 잘츠부르크에 매력을 더하는 역사적 자산이 되고 있다. 특히 다양한 이력를 갖고 있는 많은 성당과 모차르트, 그리고 영화 사운드 오브 뮤직은 이 도시 매력의 원천이 되고 있다.

잘츠부르크의 또 하나 매력인
아름다운 강

세계12대 유적도시

크라쿠프

중세시대에는 귀족주택들로 둘러쌓였던 중앙광장

Krakow

도시 매력과 도시디자인 구조

년간 700만 명의 관광객이 찾는 폴란드의 제2도시
이자 남부 크라쿠프 주도인 크라쿠프는 바르샤바, 베를린, 프라하, 비엔나,
러시아를 연결하는 주요 연결 지점인 바슬라 강 상류연안에 위치하고 있는
역사도시이다. 세계 제2차대전을 거치면서도 대부분의 역사적 자산이 그대
로 보존되고 있는 이 도시는 유네스코가 세계문화 유산으로의 등록과 함께
세계 12대 유적지 중 하나로 선정하였을 만큼 유럽에서도 역사적 비중이 큰
도시이다. 특히 유럽에서는 프라하, 비엔나와 함께 중세시대의 유럽건축의
진수를 볼 수 있는 도시인데, 이 도시가 이같이 세계적 명성을 갖게 된 것은
폴란드 민족문화의 발원지 일뿐만 아니라, 11세기부터 수도를 바르샤바로 옮
기기 전인 16세기까지 약 500여 년 동안 폴란드의 정치, 경제, 문화의 중심이
된 수도로서 중요한 역사적 자산을 많이 갖고 있다는 점이다.

더구나 이도시는 여러 차례의 폴란드 분할 역사와 전쟁 참화 속에서도 많
은 파괴를 경험한 바르샤바와는 달리 구시가지 모습을 거의 그대로 보존하
고 있을 뿐만 아니라, 매일 많은 연극 등이 공연되고 있는 폴란드 현대 문학
의 중심지이기도 하다. 더불어 이 지역 출신으로 지동설을 주장한 크페르니
쿠스, 노벨 문학상을 수상한 비스와바 쉼보로스카, 교황 바오로 2세 등도 이
도시매력에 한몫을 하고 있다. 거기에 이 도시에서 멀리 않은 근교에는 유네
스코가 세계문화유산으로 지정한 700년 역사를 갖고 있는 소금광장과 나치
가 150만 명의 유대인을 학살하여 역사적 교훈을 깨닫게 하는 나치의 아우
슈비츠 수용소가 있어서 많은 관광객을 모으고 있다. 이러한 역사적 이력을
갖고 있는 크라쿠프는 비슬라 강에 인접하는 언덕에 입지하고 있는 바벨성
과 이 언덕 아래의 땅콩형 모양의 구시가지를 폴란티 공원이 둘러싸고 있고
그밖에는 신시가지가 형성되어 있는 단순하지만 아주 인상적인 도시이다.

이중 폴란티 공원은 19세기에 크라쿠프 성을 중심으로 구시가지를 둘러싸
고 흐르던 방어용 해자와 성벽을 허물어 만든 전체둘레가 4킬로미터 공원으
로서, 지금은 구시가지를 보호하는 완충녹지 역할을 하고 있는데, 크라쿠프

중앙광장 안에 있는
성 보이체크 성당

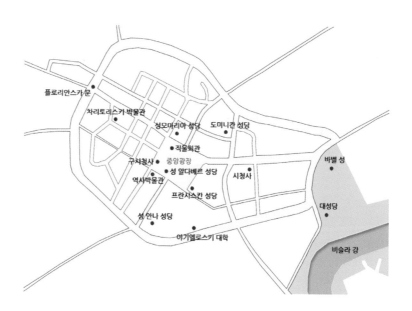

플로리안스카 문
차리토리스카 박물관
성모마리아 성당
도미니칸 성당
직물회관
구시청사
중앙광장
비엘 성
성 알다베르 성당
시청사
역사박물관
프란시스칸 성당
대성당
성 안나 성당
야기엘로스키 대학
비슬라 강

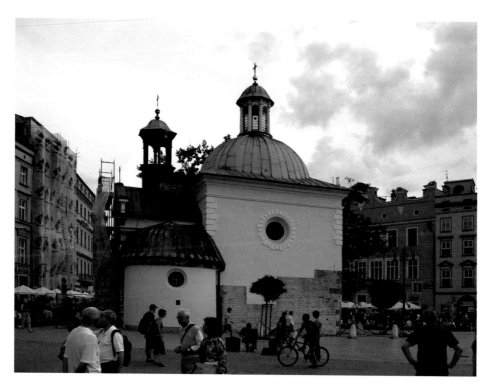

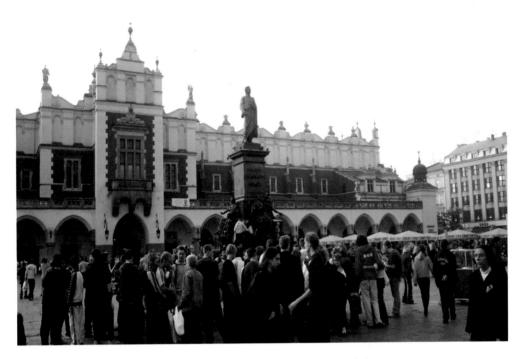

의 중요 성당과 박물관 등의 대부분은 이공원 안쪽인 구시가지에 입지하고 있다. 구시가지는 유럽의 역사도시에서는 거의 볼 수 없을 정도로 규모가 큰 중앙광장을 중심으로 격자형의 가로가 구성되어 있어서 운동체계로서 축과 초점은 분명하지는 않다. 그래도 이들 격자형 가로중에서는 중앙광장과 바벨 성 사이의 가로와 중앙광장에서 풀로리안 스카문까지의 가로가 조금 더 운동이 활발한데, 중요한 역사적 자산의 대부분은 이 주변에 입지하고 있다.

구시가지 지역

크라쿠프의 중앙역이 인접하고 있는 땅콩모양의 구시가지는 가운데에 위치하고 있는 200미터 x 200미터의 중앙광장을 중심으로 격자형의 직선가로가 주변에 뻗어있어서 구시가지 어느 곳에서든지, 중

앙광장에 도달하기 아주 쉬운 운동체계를 하고 있다. 옛날에는 광장주변에 귀족들의 저택이 연도형으로 입지하였고, 이 광장에서는 동방의 각종 수입품, 향로, 실크, 가죽등이 거래되기도 했고, 독일기사단의 항복 선언인 프러시아 충성서약, 코시치우쉬코 선언등 여러 역사적 사건이 일어난 장소이다. 특히 14세기에 폴란드 왕실 결혼식이 거행될때에 이곳을 방문한 군주들이 찾곤 했던 레스토랑이 지금까지 입지하고 있어서 역사적 이력에 실감을 불어넣고 있다. 영화 쉰들러 리스트에서 아우슈비츠 수용소로 이송할 유대인을 집결시키는 장면도 이 광장에서 촬영 되었는데, 지금은 수많은 관광객과 음악회, 거리화가, 예술품점, 수공 예술품점, 보석점, 기념품점들은 물론, 카페와 레스토랑이 즐비한 크라쿠프의 커뮤니케이션 채널이다

이 광장에서 눈의 뛴 건물은 광장중앙에 있는 직물회관을 중심으로 주변에 입지하고 있는 성모 마라아 성당, 시청사 탑, 역사박물관, 성 보이체크 성당, 성 알다베르 성당 등이다. 중앙광장에서 한 불록 정도 떨어진 곳에는 도미니칸 성당, 프란시스칸 성당, 야기 엘론스키 대학이 있고, 플로리안 문쪽으로 3불록 정도 떨어진 곳에는 차리토리 스키 박물관이 있는데, 이들 모두 가볼 만한 역사적 자산이다. 이중 길이 100미터나 되는 고딕과 르네상스의 양식이 섞인 흰색의 직물회관은 14세기에 건축되어 직물을 거래하던 장소로서 세계에서 가장 오래된 쇼핑몰이 있다. 16세기 중반에는 화재로 소실되었다가 그 후에 르네상스 양식으로 재건축 되었고, 19세기에 아케이트가 추가되었는데, 현재는 1층에는 폴란드 전통 기념판매 상점들이 양쪽으로 줄지어 있고, 2층에는 19세기 폴란드 회화를 전시하는 미술관으로 사용되고 있다. 직물회관의 동쪽에는 13세기 초반에 이도시에 최초로 지어진 높이가 각기 다른 두개의 첨탑이 있는 성마리아 성당도 있다.

이 성당의 오른쪽 부분에는 종탑역할을 하는 높이 69미터의 르네상스 양식의 돔형 탑이 있고, 왼쪽 부분에는 적들의 침입을 감시하던 81미터 높이의 감시탑이 있는데, 매시 정각이면 이성당의 탑에서는 사방을 향하여 울리는 나팔소리를 들을 수 있다. 전설에 의하면 아주 옛날에 타타르족이 침입했을 때 주민들에게 이를 알리기 위해 나팔을 불던 감시병이 타타르족의 화

16세기에 재건축된 쇼핑몰로
유명한 **직물회관**

살에 관통되면서 곡이 중간에 끊겼는데, 이것에 유래하여 현재도 여기까지만 곡이 연주된다고 한다. 이곡은 20세기 초반 이후 폴란드 국영 라디오 방송에서 매일 12시가 되면 정시를 알리는 곡으로 사용되고 있는데, 이는 폴란드에서 크라쿠프가 차지하는 비중이 어느 정도인가를 보여주는 한 예 이다. 성당 내부에는 12년간에 걸쳐 제작되어 현재는 국보로 지정되어 있는 유럽에서 2번째로 높은 제단이 있고, 제단 뒤에는 성모마리아와 예수의 일생을 담은 목조조각도 있다.

직물회관 바로 뒤쪽에는 14세기 건축된 후에 광장확장으로 인해 헐어지면서 지금은 탑만 남아서 크라쿠프를 전망하는 전망탑으로 이용되고 있는 구 시청사 탑도 있다. 광장의 북쪽에는 15세기에 만든 바바칸의 원형 방어요새와 그 앞에 있는 폴로리안 스카문도 관광객의 관심을 끌기에 충분한데, 중앙 광장과 바바칸 사이는 격자형 가로망 속에서 직선형 가로로 연결되어 있어서 길 찾기가 그리 어렵지 않다. 유럽에 남아 있는 바바칸 중에서는 가장 규모가 큰 높이 26미터, 두께 3미터의 2개 문을 갖춘 이 바바칸은 올브라트 왕이 15세기 후반에 2년 동안에 걸쳐 고딕양식으로 건축한 성벽이다. 플로리안 스카문 앞을 지나는 가로의 서쪽에는 폴란드 최초 박물관인 차리토리스키 박물관이 있다. 여기에는 15세기 후반에 제작된 레오라르도 다빈치의 "세실리아 갈레라니의 초상"을 비롯하여 13세-18세기의 명화들과 수공예품, 이집트 미라 등이 전시되어 있는 것으로 유명하다. 이들 작품은 19세기 초반에 민중봉기가 일어났을 때에 잠시 파리로 이송되었다가, 19세기 후반에 차리토리스키 왕자에 의해 다시 크라쿠프로 돌아왔던 이력을 갖고 있다.

2차대전 당시에는 나치에 의해 많은 소장품이 약탈당했다가 전쟁 후에 대부분의 작품은 반환 되었지만, 아직도 돌려받지 못한 작품이 상당수 있다고 한다. 중앙 광장에서 바벨성으로 가는 중간 지점에는 13세기 중반에 건축되기 시작하여 몇 번의 화재 후에 재건축된 프란시스킨 성당이 있는데, 이 성당은 내부의 아르누브 스타일의 스테인드 글라스가 유명하다. 크라쿠프에서 빼놓을 수 없는 또 하나는 14세기 후반에 카지미에즈 비엘르키 왕이 설립하여 로마교황 우르반 5세에 의해 인정받은 폴란드에서는 역사가 가장 오래된

크라쿠프의 최초의 바로코 양식의 **피터와 폭 성당**
–
바르샤바로 수도를 옮기기 전까지 왕들이 거처였던 **바벨성**
–
도시의 예술적 역량을 느끼게 하는 거리악사

대학이자, 중부 유럽에서는 두번째로 오래된 대학인 야기 엘로스키 대학이다. 이 대학은 2차세계 대전 때에는 점령하고 있던 독일군에 의해서 교수들이 처형되기도 했는데, 가장 오래된 클레기엄 마이우스와 이 대학 출신의 지동설을 주장한 크페르니쿠스, 교황 요한바오로 2세, 노벨 문학상을 수상한 비스와바 쉼보로스카는 이 대학을 더욱 유명하게 하고 있다.

바벨성 지역

중앙 광장에서 남쪽에 있는 그로츠카 거리를 지나서 바벨 언덕에 오르면, 바슬라 강 상류에 입지하고 있는 과거 폴란드왕의 거처였던 바벨성에 도달하게 된다. 부다성, 프라하성, 체스키크롬로프스성 등과 비슷하게 시가지가 내려다보이는 언덕에 입지하고 있는 이성은 11세기에 건축된 이후부터 17세기에 수도를 바르사바로 옮기기 전까지 폴란드 왕들이 거주했던 성인데, 이성은 폴란드가 통일된 후의 첫번째 왕인 미에 스코 1세가 지은 아주 조그만한 거주지에서 출발했다. 그후 카지미에즈 비엘즈키왕에 의해 고딕양식 성으로서 재건축되었으나, 15세기 말에 화재를 겪은 후에는 그대로 방치되었다가 지그문트 왕이 30년 동안에 걸친 작업 끝에 지금과 같은 르네상스 양식의 화려한 성으로 되살아났다. 제2차 세계대전 때에는 한스 프랑코 독일 총통의 본부로도 사용하기도 했던 이성에는 성당, 대성당 박물관, 지그문트탑과 종, 보물관과 무기고, 용의 동굴 등이 있다.

특히 14세기 후반에 지은 바로코 양식의 바벨 대성당의 3개 예배당 중에서 가장 아름다운 르네상스 양식의 예배당으로 평가받고 있는 황금색의 돔이 덮여있는 지그문트 예배당은 18세기까지 블라디슬라프 왕부터 35명의 역대 왕들의 대관식이 거행되던 장소이자 한때는 요한 바오로 2세가 사제 생활을 하던 곳이기도 하다. 성당 지하에는 10명의 왕들과 그들의 왕비, 폴란드 영웅과 시인들의 묘도 있어서 폴란드에서는 가장 성스러운 장소 중의 하나가 되고 있다. 박물관으로 사용되고 있는 이성에는 중세 때의 갑옷, 검,

중앙광장에 설치되어
사람들의 시선을 끄는 조각물

장신구, 초상화 등이 전시되어 있고, 지그문트 탑에는 폴란드 최대 종인 지
그문트 종이 있다. 성 주변에는 녹지공원이 잘 조성되어 있는데, 어둠이 내
리는 저녁에 비슬라 강가에서 바라본 바벨성의 모습은 감탄사가 저절로 나
올 만큼 아름답다.

기타 지역

이 도시에 감흥을 주는 또 하나의 관광 명소는 매
년 100만 명의 관광객 찾아오는 세계에서 유일하게 중세시대부터 현재까지
700년 동안 작업을 계속하고 있는 비엘리치카 소금광산이다. 크라쿠프에서
약 13킬로미터 떨어진 곳에 있는 유네스코 세계문화유산으로 등재되어 있기
도 한 이 광산은 총길이가 300킬로미터, 가장 깊은 곳이 지하 327미터에 이
르는 동굴은 미로와 같이 아주 복잡한 구조이다. 일년 내내 14도의 기온을
유지하고 있는 이곳에는 각종 지하예배당, 지하 호수 등이 있는데, 이중에서

관광객에 공개되는 것은 겨우 2킬로미터 정도이지만, 미로같이 형태와 급경사를 오르고 내리기 때문에 관광을 하는 데에는 2시간 정도가 걸린다. 특히 지하에 있는 54미터 × 17미터 넓이에 12미터 높이의 킹카공주 성당은 30여 년에 걸쳐 완성되었다고 한다. 크라쿠프에서 서남쪽의 약 75킬로미터 지점에는 영화 쉰들러 리스트의 무대이기도 했던 아우슈비츠의 유대인 수용소가 있는데 가보면 많은 것을 생각하게 한다. 현재는 박물관으로 사용되고 있는 이 수용소는 정문을 통과하여 약 200미터 정도 걸어 가면 "노동은 자유를 만든다" 라는 독일어 문구가 그대로 붙어 있는 수용소 입구를 만나게 되는데, 수용소 안에는 생체 실험장, 즉결 처형장, 가스실 등을 보면 반인류적이고 반인간적인인 행위가 무엇인가를 알게 한다.

이곳은 20세기 전반에 나치가 처음에는 집시 등의 일반 수용소로 조성했으나, 히틀러의 유대인 말살정책에 의해 유대인들을 학살하는 장소로 사용되었는데, 이곳의 가스실에서 5년 동안에 죽은 사람이 150만 명 정도가 되는데, 이중 크라쿠프에 살던 유대인만도 5만 5천 명에 달했다고 한다. 그러나 20세기 중반에 폴란드 국회가 이 비극을 잊지 말자는 의미로 박물관으로 지정하였고, 그 이후에 유네스코에 의해 세계문화유산으로 등록하였다. 이처럼 크라쿠프는 유네스코에 의해 세계문화유산으로 지정된 구시가지 이외도 소금광산, 아우슈비츠 유대인 수용소 등을 함께 볼 수 있는데, 이들 역사적 자산이 던져주는 각기 다른 의미와 느낌은 가슴속에 오래 동안 잊어지지 않는 여운으로 남는다.

수많은 유대인을 확살했던
아우비치스 수용소

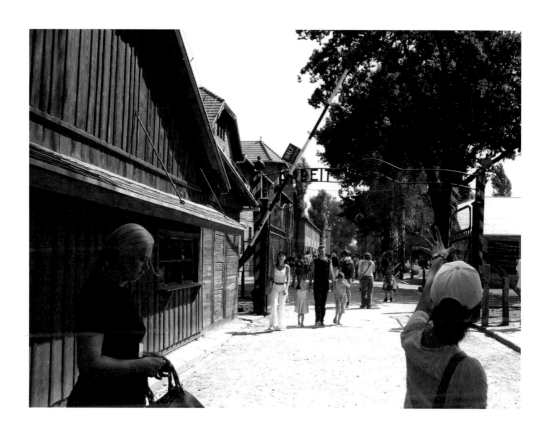

건축가 가우디의 도시

바르셀로나

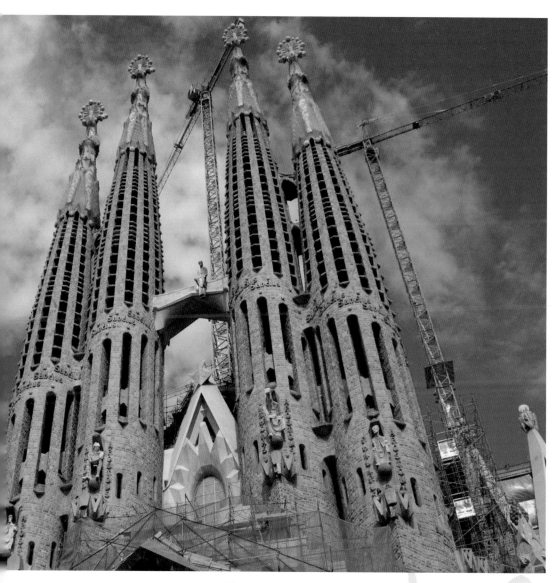

공사중에 있는 바로셀로나의 상징인 **성 가족 성당**

Barcelona

도시 매력과 도시디자인 구조

　　　　　지중해의 항구도시 바로셀로나는 스페인의 제2도
시이지만, 항만 규모와 상공업 활동 면에서는 스페인의 최대도시이다. 8세
기 후반에 서로마제국의 찰스대제가 신하 중의 한사람을 백작으로 임명하여
도시를 다스리게 했다고 하여 백작의 도시라고도 불리우기도 했던 이 도시
는 콜럼버스가 신대륙을 발견하던 15세기 후반에 카스티야 왕국에 의해 통
일되었다. 그러나 제1차 대전이 끝난 후에는 무정부 상태가 되기도 했고, 왕
정 붕괴 후에는 일시적으로 자치권을 부여받기도 했지만 프랑코 총통이 권
력을 장악하면서 다시 자치권을 빼앗기고, 카탈루냐어의 공식사용도 금지당
하기도 했다가, 1975년 프랑코총통이 죽은 후에 왕정이 복귀되면서 다시 자
치권과 카탈루냐어의 공용사용이 허용되었다. 이 도시는 피카소, 가우디 등
과 인연이 깊을뿐만 아니라, 문화 예술의 창조성을 산업에 활용하고, 시민의
자치의식이 높은 도시로 평가받기도 하고 있다.

　20세기 후반의 올림픽 개최를 계기로 당시 문화국장이던 건축가 오리블
브헤가스가 가로공간의 정비계획과 150여 개 공공광장 설치를 계획하고, 세
계의 유명한 건축가들을 초청하여 중요한 도시재개발 사업을 의뢰하였다.
특히 산업사회의 상징이던 산업부두를 개선하고 해변이 사람들의 장소가 되
도록 하여 지금은 시민과 관광객들로 붐비고 있다. 근래에는 건축가 가우디
가 설계했던 건축물이 관광대상이 되고 있기도 하는데, 가우디는 19세기 중
반에 바로셀로나에서 구리세공 아들로 태어나서 활발한 건축 활동을 하다
가 20세기 초반에 길가에서 쓸쓸히 죽은 사람이다. 그러나 20세기 중반부
터 세계적 건축가로 인정받기 시작했는데, 그가 설계한 건축물중 일부는 유
네스코에 의해 세계문화 유산으로 등재될 만큼 바로셀로나의 역사적 자산
이 되고 있다. 이러한 이력을 갖고 있는 바로셀로나는 크게 시가지 중심부
인 고딕지구, 구시가지 지구, 에이 삼뿔레 지구, 신시가지 지구, 몬주익 언덕
지구, 해변지구로 나누어지는데, 고딕지구와 구시가지 지구를 중심으로 하
여 왼쪽에는 몬주익 언덕지구가 있고, 북쪽에는 에이 샴플레지구와 신시가

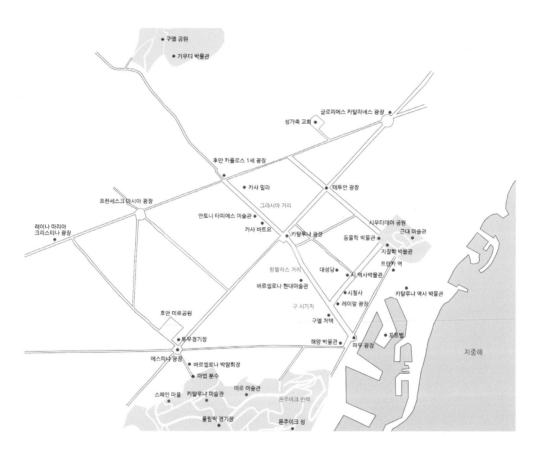

지 지구가 차례로 위치하고 있으며, 남쪽에는 바로셀로나 항구가 있는 해변
지구가 위치하고 있다.

　이중 비교적 좁고 구불구불한 골목길을 갖고 있는 고딕지구와 구시가지
지구를 제외하고는 모든 시가지가 곧게 뻗은 격자형 도로들로 구성되어 있
고, 이들 도로가 만나는 지점마다 광장이 형성되어 있다. 이중 항구 쪽에
있는 파우 광장에서부터 카탈루냐 광장까지의 람블라스 거리와 여기에서부
터 후안 카롤로스 1세 광장까지의 그라시아 거리는 이 도시에서 가장 활발
하게 운동이 일어나고 있는 운동체계로서 축과 초점이다. 또 람블라스 거리
의 중간지역에서 직교하면서 고딕지구의 가운데를 지나서 근대 미술관이 있
는 사우타데야 공원까지 수평으로 연결되는 거리도 운동체계로서의 역할

근대산업의 상징인
해변지구의 재생모습

을 하고 있는데, 대부분의 역사적 자산은 이 2개의 운동체계의 영향권 아래 입지하고 있다

구시가지, 고딕지역

　　　　　　람브라스 거리가 시작되는 파우광장의 바로 아래에는 과거 바르셀로나 최대 상업항구로써 컬럼버스가 미대륙을 발견하고 돌아왔던 포트벨이 있다. 지금은 탁 트인 지중해를 배경으로 다양한 행사가 열리기도 하고, 낚시를 하거나 여가를 즐기는 사람들의 장소가 되고 있는 이곳에는 콜럼버스가 타고 왔던 실물 크기의 산타마리아호 모형가 전시되어 있는데, 예상했던 것보다 작은 배를 타고 어떻게 세계 여행을 했을까 하는 생각이 들기도 한다. 이 부근에는 북쪽 카탈루냐 광장까지 1킬로미터가 넘는 바로셀로나의 중심 거리인 람블라스 거리가 시작되는 파우 광장이 있다. 이 광장에는 19세기 말 바로셀로나 박람회 때에 세운 50미터 높이의 콜럼버스 기념탑이 있는데, 이탑의 전망대에 오르면 바로셀로나항 과 은행, 상사, 고급상점, 노천카페, 꽃가게, 아이스크림가게, 맥주집 등이 즐비하여 바로셀로나 문화를 만끽할 수 있는 보행자의 전용거리인 람블라스 거리 풍경을 한 눈에 볼 수 있다. 광장 바로 옆에는 과거 카탈루냐 왕국시절에 배를 만든 곳이자, 당시의 해양문화를 알 수 있는 16세기 후반의 레판토해전 당시에 돈 후안 데 아우스트리아 황태자가 탔던 전함 레얄호를 비롯하여 각종 전함, 상선, 어선 등이 전시되어 있는 해양박물관이 있다.

　이 해양 박물관에서 시작되어 직선으로 뻗어 있는 도로는 그라시아 중간을 직교하면서 몬주이크언덕 앞을 지나는 도로와 에스파냐 광장에서 만나서 운동력을 증대시키고 있다. 람블라스 거리의 왼쪽에는 구엘 저택과 바로세로나 현대미술관, 라세우 극장이 있고, 거리의 반대쪽에는 레이알광장 등이 있는데, 구엘 저택은 가우디가 19세기 후반에 친구이자 후원자 에우 세비오 구엘을 위해 지은 주택이다. 2개의 아치 모양 입구사이에는 구엘 가문

의 문장인 철제 독수리가 새겨저 있고, 40종 이상의 원기둥 127개로 세워져 있는 이 주택은 세계문화유산으로 등록되기도 했는데, 현재는 연극과 관련된 무대 박물관으로 사용되고 있다. 미국태생 건축가 R 마이어가 설계한 흰색 외벽과 유리를 사용한 원통형 입구를 갖인 바로셀로나 현대미술관은 20세기 후반에 카탈루냐 지방 정부와 바로셀로나 시당국, 현대 미술 재단 등이 컨소시엄을 구성하여 미술품을 수집하는 등의 준비를 거처 5년 만에 개관한 바로셀로나의 대표적 미술관이다. 레이알 광장은 19세기 중엽에 건축된 전형적 신고전주의 건물들로 둘러싸여 있는 원형광장으로서, 광장 앞의 계단에 오르면 구왕궁으로 이어지는데, 콜럼버스는 카스티야 왕국의 이사벨라 여왕과 아라곤 왕국의 페르디난드 왕을 알현하기 위해서 여기에서 왕궁으로 갔다고 하는데, 주말이면 이 광장에서는 고대 유물 등을 파는 벼룩시장이 열리곤 한다.

　레이알 광장 뒤쪽에는 바로셀로나 대성당, 왕의 광장, 시청시, 시역사 박물관, 카탈루냐 음악당 등이 있는 고딕지구와 피카소 미술관, 동물학 박물관, 프란카역, 사우다테야 공원 등이 있는 구시가지 지구가 있는데, 여기에는 고대 로마시대의 성벽 일부도 있어서 다양한 운동이 일어나고 있다 이중 바로셀로나 대성당은 13세기 말에 하우메 2세에 의해 착공되어 150년 만에 완공한 길이 93미터, 너비 40미터, 첨탑 높이 70미터의 성당인데, 정면 현관은 15세기 초에 만들어진 설계도에 따라 500년 만에 완성되었다. 싼타루치아 예배당 쪽으로 들어가면 회랑 주위에 박물관이 있고, 성당 안의 여러 개 부속 예배당에는 대게의 유럽 성당이 그러하듯이 성인들의 유골이 안치되어 있는데, 특히 중앙 제단 밑에는 바로셀로나 수호성인 산타에우라리아 유골이 안치되어 있다. 구시가지 골목에는 시역사박물관과 피카소 미술관이 있는데, 시역사박물관은 15세기의 귀족저택을 개조하여 로마시대의 성벽유적에서 발견한 유물이나 주거, 묘 등 바르셀로나의 역사적 자료를 전시하고 있다.

　20세기 후반에 14세기에 신축한 귀족의 성이었던 베렌겔 데 아길라르 궁을 개조하여 개관한 피카소 미술관은 스페인 남부 말라기에서 태어나서 14-19세까지 바로셀로나에서 살았던 피키소가 청소년시대에 그렸던 작품과

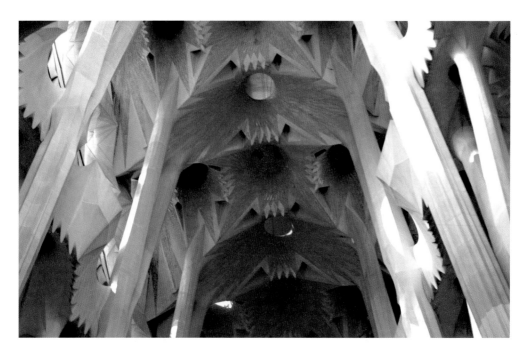

그의 아내 중 한 명인 잭 클린의 초상화 등이 전시되어 있다. 대성당과 카탈루냐 광장 사이에는 20세기 초에 지어진 유명한 모더니즘 건축가이자 정치인이던 도메네크 이 몬따네르의 대표작인 카탈루냐 음악당이 있다. 유네스코 세계문화유산으로 등제되기도 했던 이 건물은 붉은색의 화려한 타일로 장식된 외벽과 모자이크와 스테인 글라스로 장식된 내부가 아주 인상적인 건축으로서 고딕지구에서 파는 엽서에서도 흔히 볼 수 있을 만큼 유명하다.

에이 삼폴지구, 신시가지

람브라스 거리가 끝나는 바로셀로나의 상징 광장인 까달루냐 광장에서 북쪽의 후안 카롤로스1세 광장까지는 신시가지와 에이 삼뿔레 지구에서 가장 번화한 거리인 그라시아 거리가 있고, 후안 카롤로스 1세 광장에서는 동쪽으로는 글로리에스 카탈라네스 광장까지, 서쪽으

로는 프로세스코 마사이 광장을 지나는 도로가 직교하면서 곧게 뻗어 있다. 그러나 이 거리는 도시공간 구조상으로는 도로의 형태나 폭 등에서 도시의 중심축이 되고 있지만, 이 거리는 자동차 중심의 거리라는 점에서 주변에 영향을 주는 운동력을 만들어 내는 운동체계의 측면에서는 구시가지의 보행 중심의 운동체계 보다는 영향력이 약하다. 후안 카롤로스 1세 광장과 카탈루냐 광장 사이 거리의 좌우 변에는 카사바트요, 카사밀라, 안토니오 티파에스 미술관 등이 있다. 가우디가 아파트로 개조한 카사 바트요는 우리가 흔히 보아 왔던 건축물과는 전혀 달리 지중해를 주제로 한 형형색색의 유리로 된 모자이크가 벽면에 붙어 있어서 햇볕이 비치면 파도에 떠다니는 작은 물고기를 연상하게 한다. 특히 구불구불한 벽면에 흰색의 원형 도판을 붙이고 초록색, 황색, 청색, 황색 등의 유리 모자리크를 가미한 화려한 색채가 아주 인상적인 주택이다. 가우디가 20세기 초에 산을 주제로 설계한 연립주택 카사 밀라는 파도치듯이 구불구불한 외관곡선이 가우디 건축의 특징을 잘 보여주고 있다는 평가를 받고 있다.

　　안토니오 타피에스 미술관은 19세기 말에 안토니오 타피에스가 건축가 몬타네르에게 의뢰 한 건물로서 타피에스의 평생 수집품을 전시하고 있는데, 철사줄을 동여멘 듯한 아방가르드풍 조각의 입구는 타피에스 자신의 작품이다. 후안 카롤로스 1세 광장에서 글로리에스 카탈라네스 광장을 연결하

성 가족 성당 내부의
기하하적 모습
–
성 가족 성당의
기하학적인 창 형태

는 거리의 바로 위쪽에는 우리에게 너무나 잘 알려 진 성가족 성당이 있다. 건축가 가우디의 미완성 대작인 성가족 성당(사그라다 파밀리아)은 바로셀로나의 상징으로서, 가우디는 이곳에 묻힐 때까지 이 성당 공사를 직접 감독했다. 그가 죽은 후에는 내전과 재정사정 등으로 인해 잠시 공사가 중단되기도 했지만, 20세기 중반부터 다시 새로운 건축가에 의해 공사가 진행되고 있는데, 공사는 관광객들이 내는 입장료 등으로 진행되고 있어서, 이를 완성하려면, 앞으로도 얼마나 더 걸릴지 모른다고 한다. 옥수수 모양을 하고 있는 이 성당에는 믿음, 희망, 사랑을 상징하는 3개의 정면(현관)과 18개의 탑으로 구성되어 있는데, 현재 완성된 것은 그리스도 탄생을 주제로 한 8개 탑의 동문이다.

　성가족 성당에서 북서쪽으로 조금 더 가게 되면 바르셀로나를 관광하는 사람들이 빼놓지 않고 들리는 구엘 공원과 건축가 가우디 박물관이 있다. 가우디가 이상적 미래도시를 꿈꾸면서 60여 채가 입지하는 주택지로 계획했던 이곳은 지금은 30여 채만 지어져있고, 나머지의 부지는 공공공간으로 사용되고 있는데, 정면 입구를 지나면 벽으로 장식된 휘어져 있는 2갈래의 계단이 광장으로 이어져 있는데, 계단 사이에는 화려한 색체 타일로 덮힌 도마뱀 분수 조각이 있다. 시장으로 계획된 광장 밑 회랑은 천정의 특이한 모자이크 조각과 광장을 받치고 있는 86개의 원 기둥이 관광객을 눈길을 끌고 있는데, 가우디 박물관에는 가우디의 작품과 유품이 전시되어 있다.

몬주익 언덕 지역과 해변지역

　　　　　　　남쪽 해변과 구시가지 사이에는 시가지와 지중해가 내려다보이는 해발 213미터의 몬주익 언덕지구가 있는데, 이곳은 예전에는 유대인이 살았던 지구이자, 20세기 말 하계올림픽 때에 황영주 선수가 마라톤에서 우승을 차지했던 곳이기도 하다. 파우광장 옆에서 시작하여 몬주익 언덕 앞을 지나는 도로상에 있는 투우장 바로 앞의 에스파냐 광장과 직

건축가 가우디가 설계한
구엘공원 앞 주택

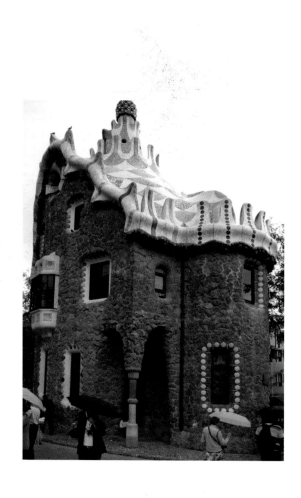

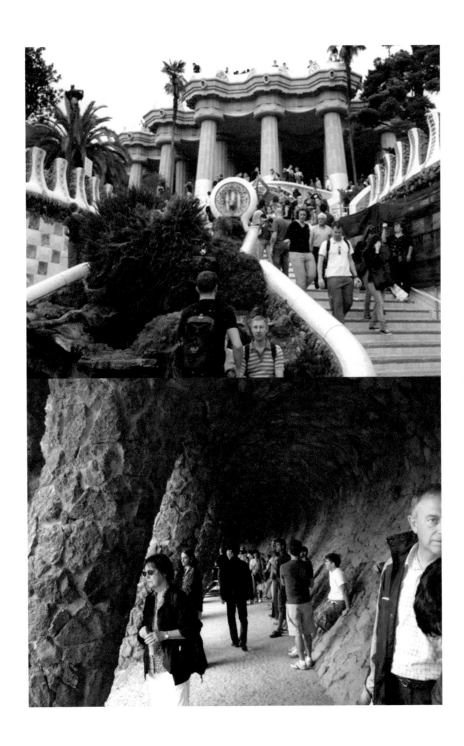

교하면서 언덕으로 가는 길 사이에는 마법의 분수, 바로셀로나 박람회장, 국립 까탈루나 박물관, 올림픽 메인스타디움이 있고, 이 좌우에는 미로미술관, 몬주익성, 에스파냐 마을이 있다. 광장 바로 앞의 마법분수는 20세기 초반에 국제 박람회 때에 세워진 것으로써, 매년 2월부터 12월까지는 매주 금요일, 토요일 저녁에 클래식, 핍송, 카탈루냐 전통음악에 맞추어 형형색색의 물줄기가 춤을 추고 있어서 항상 관광객의 발길을 붙잡는다. 국립 카탈루냐 미술관은 만국박람회 전시관을 개조하여 개관한 기독교 미술작품을 전시하는 미술관인데, 주로 카탈루냐 지방의 로마네스크. 고딕, 르네상스, 바로코 양식의 미술품 전시하고 있는데, 여러 성당에서 수집한 성당 내부(벽화)를 재현한 교회벽화 컬렉션은 세계 제일이라는 평가를 받고 있다.

몬주익성은 17세기 초반 무렵 에펠리페 4세에 맞선 반란군들이 세운 요새를 18세기에 개조한 성으로써, 시가지와 지중해를 한눈에 볼 수 있는 바로셀로나의 최고 전망대인데, 20세기 중반부터 군사박물관으로 사용되고 있다. 건축가 호세 루이스 셀트가 설계한 미로 미술관은 예술가들에게 개방되어 있는 현대미술 센터이자, 신인예술가를 발굴하는 미술관으로서, 후안 미로가 기증한 회화 조각 작품 300여 점을 전시하고 있다. 스페인 마을은 20세기 초반에 개최된 세계 엑스포때에 스페인 전역에 있는 전통 건축물을 모아서 한곳에 전시했던 곳으로, 각 지역의 민속 수공예품, 가죽제품, 도자기 등의 판매는 물론, 플라멩고 등의 풍부한 스페인의 문화를 즐길 수 있는 곳이다. 이처럼 바로셀로나는 성당건축 등이 도시매력의 주축이 되고 있는 유럽의 역사도시들과는 달리 지중해의 자연과 중세건축, 그리고 가우디 건축 등이 어울려 도시매력을 만들고 있는 도시이다.

이밖에도 항구주변에는 세계적 건축가들을 초청하여 바다와 도시를 격리시킨 근대 창고부두를 재생하여 사람들이 즐겨 찾는 명소가 되게 한 지중해와 맞닿는 해변지구가 있다. 여기에는 영화관과 해물 전문식당, 레스토랑, 아름다운 모래사장이 새로운 매력이 되고 있는데, 특히 여름에는 유럽의 역사 도시에서는 맛볼 수 없는 선텐이나 해수욕을 즐기는 젊은이들의 자유 분망함과 낭만을 느끼게 한다.

건축가 가우디가 설계한
구엘공원 2층 입구
-
건축가 가우디가 설계한
구엘공원 입구

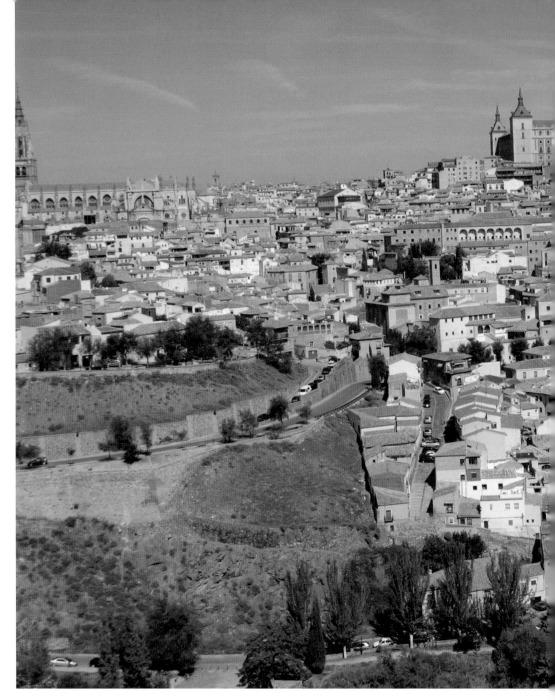

천연요새의 도시

톨레도

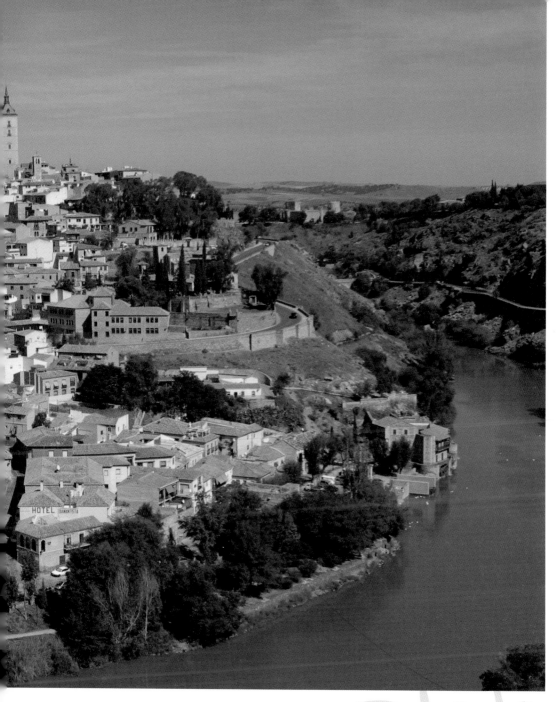

성벽도시의 진수를 볼 수 있는 시가지 전경

Toledo

도시 매력과 도시디자인 구조

유네스코가 세계문화유산의 도시로 지정할 만큼 역사적 자산을 많이 갖고 있는 스페인의 카스티야 라 만치주의 주도인 톨레도는 수도 마드리드에서 남쪽으로 약 70킬로미터 떨어진 지역에 위치하고 있는 작은 도시이다. 기원전 2세기 말에 로마의 주요 식민지가 되기 시작하여 16세기 중반에 스페인의 기독교중심 도시로 자리하기까지 오랜 세기 동안을 서코트족, 무어족, 카스티야 왕국 등의 지배를 받던 이력을 갖고 있는 도시이자, 16세기 중반에는 잠시 스페인 왕국의 수도이기도 했던 도시이다. 이 도시에 지구촌 곳곳에서 관광객들이 모여들고 있는 이유는 긴 세월 동안 이슬람인과 기독교인의 지배를 거치면서도 세계적으로 사례를 찾아 볼 수 없을 정도로 기독교문화, 이슬람문화, 유대문화가 서로 융화하고 공존하면서 꽃피워 온 독특한 복합문화가 있다는 점다. 특히 11세기 말에 지배를 시작한 기독교인들은 과거 이슬람인들이 그러했듯이, 이슬람과의 융화적 관계 속에서 아랍어 문헌을 라탄어로 번역하는 등의 문화적 작업을 통하여 정치군사 중심도시에서 문화 중심 도시로 변화된 도시이다. 거기에 유럽의 역사도시들에서는 거의 볼 수 없는 완벽한 성곽도시모습을 갖고 있다는 점이다.

암벽으로 된 높은 언덕에 입지하고 있는 이 도시는 서쪽에서 남쪽을 거처 동쪽에 이르는 3면은 타호 강물이 흐리고 있는 깊은 절벽으로 둘러쌓여 있고, 나머지 북쪽의 1면은 중세의 방어성벽으로 둘러쌓여 있는 성곽도시의 풍경을 그대로 간직하고 있다. 특히 13세기에 건축되어 14세기에 대수선을 거친 타호 강 북서쪽의 산마르탄 다리와 9세기에 건축되어 13세기에 큰 강물에 의해 파괴된 후에 다시 신축한 타호 강 북동쪽의 알칸타라 다리, 이슬람교인들에 의해 축조된 후 서코트족과 다시 정복한 기독교인들에 의해 여러 차례 개축되어진 성벽, 11세기에 카스티야 왕국의 알폰손 6세가 이슬람교인들이 3세기이상을 지배하던 톨레도를 재정복 한 후에 그리스도교군을 이끌고 입성한 아라비아 풍의 알폰손 6세 성문, 16세기에 건축 되어진 톨레도에서 가장 중요한 관문인 비사그라 성문, 캄브론 성문, 델솔문(태양의 문)의 4개 성문은

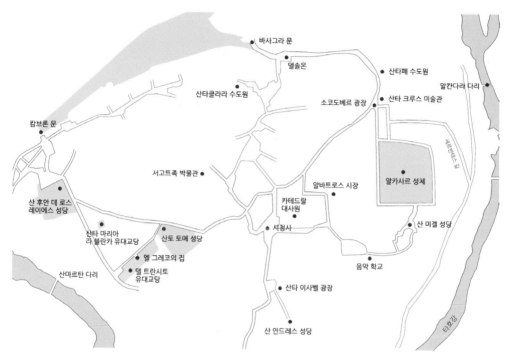

톨레도를 더욱 위엄 있고 매력 있는 도시로 느끼게 하고 있다.

 스페인의 3대화가 중의 한사람으로 꼽히는 천재 화가 엘 그레코가 16세기에 그린 그림에 나타난 도시 모습을 지금도 그대로 간직하고 있는 이 성곽도시에 대해 돈키호테의 작가로 유명한 세르반테스는 유럽에서도 보기가 쉽지 않은 독특한 톨레도의 풍경은 스페인의 영광이고, 빛이라고 극찬하기도 했는데, 소설 돈키호테에도 톨레토가 등장한다. 이 때문인지는 몰라도 성 밖의 알칸 타라 다리로 이어지는 곳에는 세르반테스의 길이 있고, 길 가운데에는 그의 동상도 서 있다. 시가지 전체가 언덕형 지형으로 삼면이 강물로 둘러싸고 있고, 나머지는 성벽으로 되어 있는 이 도시는 완벽한 중세 성곽도시풍경 때문인지는 몰라도 타호 강 건너편의 좁은 도로변에는 시가지 풍경을 보기 위한 관광객들이 타고 온 대형버스들과 관광객들, 그리고 성곽도시모습을 캠퍼스에 담는 화가들이 뒤섞여서 혼잡스럽기까지 하다

시가지 지역

　　　　　　　　톨레토 관광은 타호 강 반대편에 있는 마드라드 쪽의 국도 정면에 장엄하게 서 있는 비사그라 성문을 통과 하면서부터 시작 된다. 16세기 초에 카롤로스 5세가 톨레도의 입성을 기념하여 만든 비사그라 성문의 정면에는 2마리의 독수리 문장이 새겨진 흡사 동화 속에 나오는 요정이 살고 있는 성 입구를 연상하게 한다. 어느 영화에서인가 본 듯한 위엄 있는 갑옷을 입고 긴 칼을 찬 말 탄 기사가 어디에선가 금방이라도 성문 앞으로 달려와서 성문을 열라고 할 것 같은 중세 성곽도시의 이미지를 그대로 갖고 있다. 언덕형 지형의 특성 때문인지는 몰라도 골목길이라고 불러도 좋을 것 같은 보행중심의 가로들이 거미줄 같이 뻗어 있다. 이중에서 성문 가까이에 있는 소코도 베르 광장과 정상에 있는 알카사르 성체, 카테드랄 대성당을 거쳐 언덕 뒤쪽의 아래에 있는 캄브론문으로 이어지는 동선체계에는 비교적 흡인력이 강한 역사적 유산들이 입지하고 있어서 운동이 조금 더 활발한 편이다.

　성문을 지나서 조금 오르면 관광객들의 만남장소로 항상 붐비는 소코도 베르 광장에 도달한다. 아랍어로 가축시장이라는 뜻으로, 아랍풍 냄새가 물씬 풍기는 아주 조그만한 삼각형태의 광장에는 항상 많은 시민들과 관광객들이 모여 들어서 도시 커뮤니티를 만든다. 광장의 영향권 아래 있는 주변의 카페테리아에도 항상 사람들로 붐벼서 광장이 터질 것 같다는 느낌마저 든다. 광장 주변에는 산타페 수도원과 산타쿠루스 미술관도 있는데, 산타크루스 미술관은 16세기 전반에 이사베르 여왕의 고문이었던 볼멘토사 추기경이 고아들을 위하여 10년에 걸쳐서 건축한 한 성 십자 모양의 아동병원을 미술관으로 바꾼 것이다. 여기에는 엘 그레코가 그린 "성모 마리아 승천" 을 비롯하여, 많은 유화, 조각, 문서 등이 전시되어 있다. 이곳에서 언덕 쪽으로 조금 더 오르면 톨레도에서 가장 높은 곳에 위치하여 어느 곳에서나 보여지는 13세기에 신축된 톨레토의 랜드 마크인 알카사르 성체가 있다. 사각 건물의 각 귀퉁이에는 4개의 사각탑이 우뚝 솟아 있는 르네상스 시기의 건축양식을

외부공간과 같은
소코도베르 광장

하고 있는 이 건물은 한때 왕궁으로써 사용되기도 했고, 수도를 마드리드로 옮긴 후에는 가끔 왕의 거처로 사용되기도 했던 건물이다.

지금은 군사 박물관으로 사용되고 있지만, 우리에게 잘 알려진 영화 엘시드가 통치한 건물일 뿐만 아니라, 20세기 초의 스페인 내란때에 프랑코 군대가 주둔하여 72일간 결전했던 장소로써, 당시 프랑코군에 있었던 아버지와 반란군에 가담한 아들간의 일화는 유명하다. 여기에서 꼬불꼬불한 길을 따라서 조금 더 가게 되면 톨레도의 중심부에 입지한 스페인에서 가장 중요한 대사원 카테드랄 대성당을 만난다. 스페인에서는 대성당을 카테드랄이라고 하는데, 이같은 대사원은 톨레도, 산타아고, 세비아의 세 곳에 만 있다고 한다. 비록 수도는 마드리드로 옮겨갔지만, 아직도 스페인 카톨릭의 총본산 자리를 지키고 있어서 종교적 위상은 변함이 없다. 이 대사원 역시 시가지 어디에서나 볼 수 있는 곳에 위치하지만 길들이 미로처럼 뻗어 있어서 간혹 여러 번의 길찾기를 하면서 도달하기도 한다. 고색창연한 모습의 이 고딕양식의 대사원은 스페인을 재정복한 기독교인들이 이슬람지배를 벗어난 것을 기념하여, 페르란도 3세 때인 13세기에 이슬람 사원의 자리에 착공하여 무려 3세기에 걸쳐서 신축한 대성당인데, 당시 교황은 이 공사승인의 교서를 내리기까지 했다고 한다.

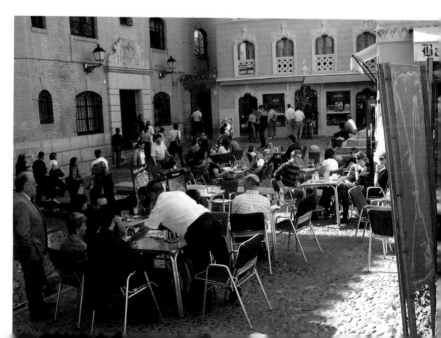

우뚝 솟은 탑을 갖고 있는 이 성당은 5개 홀에 26개 예배당, 길이 113미터, 폭 57미터, 높이 45미터, 열주 88개, 종탑 높이 130미터로 구성되어 있는데, 종탑에 달려 있는 종의 무게가 18톤이나 되는 스페인의 최대 수석 성당이다. 성당정면은 오른 쪽에 심판의 문, 중앙에 면죄의 문, 왼쪽에 지옥의 문 등 3개 문을 갖고 있고, 성당 내부에는 원형천정, 합창대, 대제단의 목제 조각 등 일일히 열거할 수 없을 만큼 많은 역사적 자산을 갖고 있는 유럽에서 가장 아름다운 고딕양식의 사원 중 하나로 평가받고 있다. 대사원 바로 옆에는 시청사가 있고, 대사원과 알카사르의 중간 지점의 바호 강 쪽에는 산 미켈 성당, 음악학교가 있으며, 대사원에서 바호 강쪽인 언덕 아래로 더 내려가면 산타이사베 광장, 산 안드레스 성당도 있다. 대사원에서 캄브론 문 쪽으로 가면 산토 토메 성당, 서코드족 박물관, 엘그레코의 미술관, 델트 란시토 유대 성당, 산 후안 데 로스 레이에스 성당이 있는데, 이중 산도토메 성당은 작은 성당이지만, 엘고호 걸작으로 꼽히는 "오르가스 백작의 장례"를 소장하는 것으로 유명하다.

엘그레코 미술관은 20세 초에 국립관광국장인 베가 앙클란 후작이 화가 엘그레코가 30년 동안 살던 집 근처의 폐가와 땅을 구입하여 미술관으로 개조한 것이다. 엘 그레코는 16세기 중반 그리스 크레타 섬에서 태어나서 건너온 사람으로서 원근법을 기본으로 하는 사실주의를 무시한 독특한 화풍을 갖었던 화가이다. 그는 20대 나이에 사람들 앞에서 미켈란젤로가 그린 시크스티나 천정화를 격렬하게 비판한 후에 사람들의 심한 비난을 받게 되어 이탈리아에서는 예술 활동이 어려워지자, 스페인으로 이주해 와서 국왕 페리페 2세의 요청으로 에스코리아르 사원에 거주하면서 작품 활동을 하였다. 그러나 국왕이 그의 작품에 만족하지 못하자 실망하고 톨레도에 안주하여 40여 년 가까이 살다가 일생을 마친 사람이다.

그는 생전에 늘 빚에 쪼들렸고, 죽은 후인 18세기까지도 화가로서 인정을 받지 못하였으나, 19세기가 되면서 그에 대해 재평가 되면서 스페인 화단에 큰 영향을 끼쳤을 뿐만 아니라, 톨레도의 도시 품격을 높이는데 큰 공헌을 한 사람이다. 엘그레코 미술관은 당시 그가 살았던 집의 정원과 내부 공간

스페인 카토릭의 총본산인 대사원

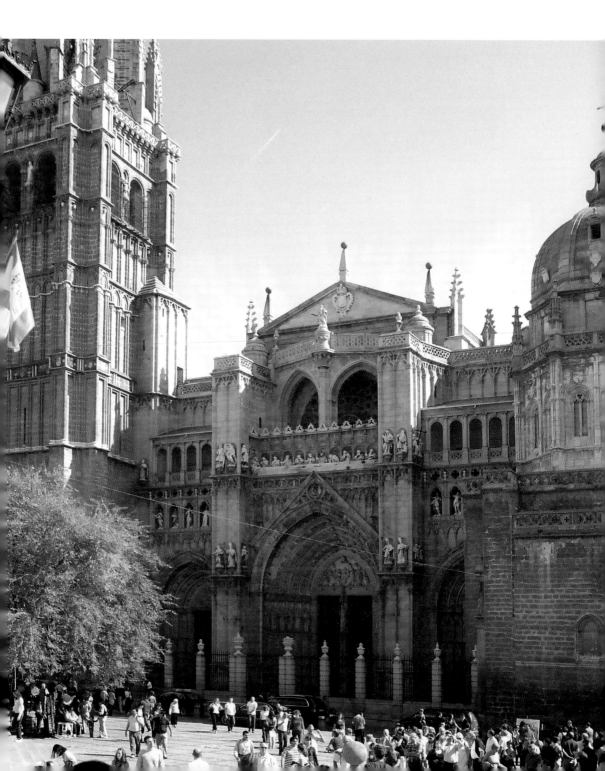

을 그대로 볼 수 있어서 흥미를 더한다. 여기에서 언덕 아래로 더 내려가면 15세기 카톨릭 왕들이 포르투갈 군과의 전쟁에서 승리를 기념하여 건립한 산 후안 데 로스 레이에스 성당을 만날 수 있다. 이 성당은 19세기 나폴레옹 군대에 의해서 일부가 파괴되기도 했으나, 20세기 스페인 시민전쟁 후에 다시 복구되어 졌는데, 특히 회랑이 매우 아름답다는 평가를 받고 있다. 여기에서 조금 더 가면 캄브론 문에 도달한다.

　알카사르에서 세르반테스 길을 지나면 로마시대까지 거슬러 올라가는 타호 강에서 가장 오래된 다리인 알칸타라 다리를 만나게 되는데, 이 다리는 톨레도 여행에서 꼭 가봐야 하는 역사적 다리로써 이 다리의 건너편에서 바라본 다리 전경은 경이롭기까지 하다. 이처럼 톨레도는 유럽의 역사 도시들과는 전혀 다른 중세의 천연 요새로서의 도시풍경과 함께 감흥을 주는 골목문화를 갖고 있는 도시이다. 특히 골목길은 지형을 따라서 입지하고 있는 건물들 사이로 미로처럼 깊고 구불구불하면서도 좁고 경사진 곳을 연결하고 있는데, 길들을 따라서 마냥 걸어 다니다가 보면 기쁨과 아픔, 환희, 고통의 숨결을 도시 속 깊이 안고 있는 극히 내향적인 도시임을 알 수 있게 된다. 골목길에는 옛날 화려한 문화를 자랑하던 다마스커스에서 건너왔다고

해서 다마스끼나도라는 이름이 붙여진 이슬람 영향을 받은 많은 다마스끼
나도 상점을 만나게 된다.

상점들에는 톨레스가 세계적으로 자랑하는 공예품은 물론, 금은세공술
의 제작 과정도 쉽게 볼 수 있는데, 다양한 검과 갑옷, 투구 등을 전시해 놓
은 박물관에 가보면 공예문화가 얼마나 정교하고 섬세했는가를 쉽게 알 수
있다. 또 기독교 아래에서 개종하지 않고 남은 이슬람교도들이 꽃피우던 이
슬람 양식의 독특한 건축기법인 무데하르도 보게 되고, 이슬람교 사원과 마
주하고 있던 유대교회의 발자취도 볼 수 있다. 이처럼 성 안의 다양한 문화
를 갖고 있는 시가지는 언덕으로 이루어진 지형을 따라서 미로처럼 불규칙
하게 뻗어 있는 길들 때문에 길 잃기가 쉽지만, 높은 언덕에 있는 건물을 이
정표로 삼으면 찾기도 쉬운 도시이다. 골목길을 돌아다니다가 보면 다시 시
발점인 소코도베르 광장으로 되돌아오기도 하는데, 화려한 옷차림을 한 관
광객들만 보이지 않는다면 타임머신을 타고 흡사 수세기전으로 되돌아 온
것 같은 착각을 갖일 만큼 중세 분위기를 느낄 수 있다. 이처럼 톨레도는 유
럽의 다른 역시도시들과는 전혀 다른 매력을 갖고 있는 도시인데, 골목길을
무작정 헤매지 않으면 이 도시의 독특한 문화를 느낄 수 없는 도시인데, 이
는 소도시들의 공통점이기도 하다.

북쪽에 있는 **엘칸타라 다리**
－
아이 칸타라 성문이 있는
정면의 성벽

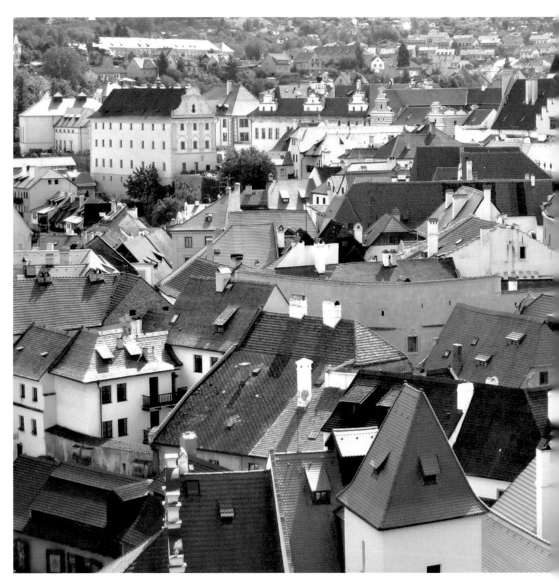

보헤미아의 진주

체스키크룸로프

Cesky Krumlov

아름다운 지붕의 매혹적인 시가지 전경

도시 매력과 도시디자인 구조

　　　　　　유럽에는 감흥을 주는 매력을 갖고 있는 작은 역사 도시들이 참으로 많다. 이들 도시들에서 매력을 만드는 원천은 각기 다양하지만, 작은 도시의 공통점은 큰 도시와는 달리 처음 방문한 사람들이 긴장하지 않아도 되는 여유와 평화로움은 물론, 인간적인 순박함을 느낄 수 있다는 점이 있다. 거기에 이들 도시의 대부분은 산업사회를 거치면서도 완벽한 중세 도시의 모습을 그대로 간직하고 있어서 역사도시의 분위기를 잘 느낄 수도 있다. 특히 모든 골목길들이 비슷한 운동력을 갖고 있는데, 이러한 도시 중의 하나가 보헤미아의 진주, 리틀 프라하로 불리우고 있는 인구 2만 명이 채 못 되는 차라리 큰 마을이라고 해도 좋을 것같은 분위기를 갖고 있는 체코의 작은 도시인 체스키크롬로프이다. 체코의 말발굽 이라는 의미를 갖고 있는 이 도시는 체코와 오스트리아, 독일의 국경이 맞닿는 보헤미안 지방에 자리하고 있다. 프라하에서는 약 300킬로미터, 보헤미아 중심 도시인 체스키 부다 요비체에서는 약 25킬로미터 떨어진 블타바 강 줄기의 언덕에 위치하고 있어서 유럽을 관광하는 사람들이 들리기가 쉽지 않는 위치이지만, 근래에는 입소문을 타고 잘 알려지면서 많은 사람들이 찾고 있다.

　이 도시는 13세기 중반에 이 지방 대 지주였던, 비텍 백작이 이지역의 아름다운 풍경에 반해서 블타바 강이 내려다보이는 돌 산 위에 고딕양식의 성을 건축하면서 시작되었다. 그 후 비텍 일가에 속한 로젠베르크가가 보헤미아 광산에서 얻은 재산으로 교회, 수도원, 학교 등을 세우고, 수공업과 상공업 등을 일으키면서 본격적인 황금기를 누리기 시작하여 16세기에는 크게 번영했던 도시이다. 그러나 이 가문은 17세기에 문을 닫으면서 도시의 번영도 막을 내리고, 그 후 수세기 동안 보헤미아의 자연풍경 속에 버려진 도시나 다름없이 잊혀져 있었다. 그러나 사회주의 국가가 붕괴된 이후에 여행자들의 입소문을 타고 하나 둘씩 세상에 알려지기 시작하여 지금은 프라하에 들르는 사람들이면 꼭 들러야 하는 유명한 관광도시가 되고 있다. 가문의 영광도 비텍 일가의 도시임을 보여주는 건물에 장식되어 있는 꽃잎 5장

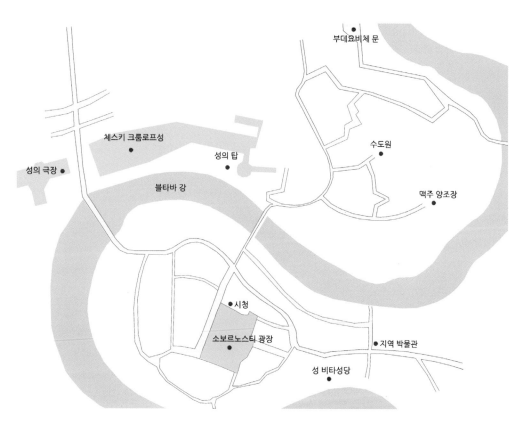

이 달린 가문의 문장인 장미문장과 세계 각지에서 끝임없이 모아드는 관광객들을 통하여 지금도 계속되고 있다.

20세기 후반에는 유네스코에 의해 도시 전체가 세계문화 유산으로 등록되었던 중세 건축물의 보물창고와 같은 이 도시는 이제 세계적 자산이 되어 활력을 되찾고 있다. 700년의 역사가 흘렀음에도 불구하고, 붉은 지붕의 건축물로 가득 찬 중세의 화려한 도시 모습은 감탄사를 연발하게 하는데, 특히 약 15킬로를 S자형으로 시가지를 관통하여 흐르는 블타바 강에서 래프팅을 즐기는 사람들의 모습, 언덕에 우뚝 서 있는 고딕양식의 성과 성의 탑, 강변의 카페에 한가롭게 앉아서 세월을 즐기는 사람들의 모습은 다른 중세의 역사도시에서는 전혀 볼 수 없는 정체성이 가득한 도시매력이다. 시가지의 공간구조는 블타바 강을 사이에 두고 지형이 높은 위쪽 언덕(북쪽)에는 강

을 따라서 길게 뻗어 있는 체스키 크롬 로프성, 성의 탑, 성의 극장, 부데 요
비체 문이 입지하여 지배자의 영역으로서의 특성을 보여주고 있고, 서민들
의 영역인 강의 아래쪽(남쪽)의 낮은 시가지는 가운데 입지하고 있는 소보르
노스티 광장을 중심으로 성 비타 성당, 박물관 등이 입지하고 있다. 대게의
작은 역사도시들이 그러하듯이 거미줄 같이 연결된 골목길에서 같은 정도
의 운동력이 일어나고 있는데, 크지는 않지만 소보르노스티 광장은 운동의
시작점이자 도달점이 되고 있다.

　작은 도시라서 큰 역사도시들에서 처럼 위압감을 주는 유명한 역사적 자
산은 많지 않지만, 지형을 따라서 구불어져 있는 골목길들은 항상 관광객
들로 붐비고 있어서 도시가 살아 있다는 생동감을 느끼게 하는데, 시가지를
가로질러 흐르는 강줄기는 아주 작고 겸손한 다리가 연결하고 있다. 이 도시
에서 빼놓을 수 없는 또 하나는 화가 에곤 쉴레이다. 19세기 말에 오스트리
아에서 태어나 비엔나에서 그림공부를 한 에곤 쉴레는 부인이 죽은 3일 후
인 28세에 요절했지만, 체스키크롬로프를 매우 사랑했던 사람으로서 이 도
시의 모습을 캠퍼스에 많이 남겼던 사람이다. 그는 아주 젊었을 때에 어머니
고향인 이곳을 처음 방문하여 중세 모습을 잘 간직하고 있는 도시에 사람이
살지 않은 버려진 집이 많음을 보고, 중세도시가 사라져 가고 있다고 걱정하

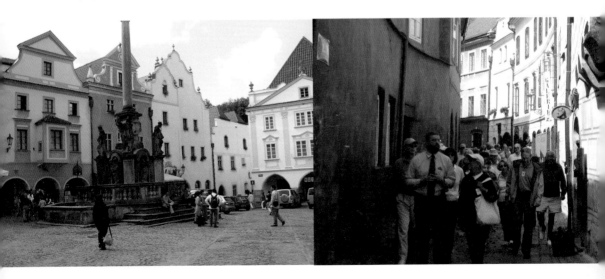

면서 죽을 때까지 이곳에서 거주하면서 그림을 그렸는데, 그가 그린 시가지 풍경은 이 도시의 아름다움을 다시 일깨워 준다.

스보르노스티 광장 지역

형태적으로는 강 위쪽의 높은 언덕에 위엄있게 서 있는 체스키크롬로프 성이 도시의 상징적 역할을 하고 있지만, 사람들의 도시 활동은 강 건너 낮은 쪽에 있는 스보르노스티 광장을 중심으로 하는 시가지에서 훨씬 더 강하고 다양하게 일어나고 있다. 18세기 초에 페스트 종식을 기념하여 만든 중앙에 분수대와 페스트 퇴치기념으로 만든 성인 조각물을 갖고 있는 스보르노스티 광장은 골목길에서 만들어진 운동력이 모아지고, 이 운동력 다시 주변 골목에 영향을 미치는 도시의 초점이다 특히 주변에 있는 역사적 자산들에게서 강한 활력이 일어나게 하는 운동의 원천이다. 뿐만 아니라 광장 주변에 있는 화랑이 딸린 르네상스 양식의 현관을 갖고 있는 시청사를 비롯하여 레스토랑, 카페, 전문화랑, 골동품 상점, 고서점들을 찾는 관광객들과 벤치 등에 앉아서 시간을 기다리는 관광객들, 광장 바로 옆 지하식당의 예약순서를 기다리는 관광객들이 섞여서 커뮤니케이션의 채널로서 역할을 하고 있다. 여기에서는 이지방의 명물인 버드와이저 맥주를 음미해 볼 수도 있는데, 이 맥주는 미국의 버드와이저 맥주와의 상품권 분쟁에서 승소할 만큼 유명한 보헤미아의 명물이다.

광장을 중심으로 뻗어 있는 골목길들은 르네상스 시대의 풍경을 그대로 갖고 있는데, 특히 잘 포장된 골목에는 주택들과 토산품 가게, 목재공예들이 내걸린 기념품 상점 등 각종 상점들이 연도형으로 입지하여 아주 인상적인 골목 풍경을 만든다. 대부분의 작은 역사 도시들이 그러하듯이 이 도시도 어느 특정의 장소나 건축물을 목표로 정하고 관광하기보다는 이곳저곳을 무작정 걸어다니면서 보헤미아인들의 낭만을 느껴보는 것이 좋은데, 작은 도시라서 아무리 골목길을 헤매도 얼마 지나지 않아서 다시 광장으로 돌

시청사등이 있는
스보르노스티 광장
－
정체성 있는 문화를 느낄 수
있는 골목길관광

아올 수 있어 길 잃을 걱정을 하지 않아서 좋다. 그래서 모든 골목길들이 운동체계로서 축과 초점이 되고 있는데, 이 역사 도시는 골목길이 살아야 도시가 산다는 간단한 원리를 확실하게 보여주고 있다. 시가지를 다니다가 보면 광장이 있는 남쪽의 구시가지 지역과 체스키크롬로프 성이 있는 높은 언덕 지역을 연결하는 작은 다리를 만날 수 있는데, 이 다리에는 이곳의 대영주였던 루돌프 2세의 서자와 이발사 딸의 비극적 사랑의 이야기도 담고 있다.

이는 작고 소박한 도시의 이야기꺼리도 관광객들의 흥미와 매력을 유발하는 매체가 될 수 있음을 보여주는 근거이기도 하다. 광장의 동쪽에는 이 도시를 비롯한 남 보헤미아의 역사와 민속, 문화에 관한 것을 전시하고 있는 지역 박물관이 있다. 광장에서 조금 아래쪽으로 내려가면 이 도시의 대표적 건물인 후기 고딕양식이 잘 보존되고 있는 건물로서 성 비타에게 바쳐진 성비타 성당도 만날 수 있다. 이 성당의 서쪽에는 가늘고 좁고 높은 탑이 있고, 성당 내부는 그물 모양의 볼트와 초기 바로코양식의 제단, 그리고 고딕양식의 벽화로 장식되어 있다. 특히 14세기 초에 착공되어 15세기에 완성되는 동안에 각종 양식이 혼합되어 중세의 역사적 건물로 평가받기도 하고 있는데, 2차 세계대전 때에는 군용병원으로 사용되기도 했다. 성당 앞에는 지난날의 예수회 신학교였던 르네상스 양식의 건축물도 볼 수 있다. 그러나 이 지역의 매력은 무엇보다 더 골목길을 걸으면 느낄 수 있는데, 골목길을 지지하고 있는 상점은 물론 골목길을 통하여 보여지는 성당의 첨탑이나 절벽 위에 서있는 체스키크롬로프의 성의 모습은 더욱 이 도시의 매력적으로 작용하고 있다.

체스키크롬로프 성 지역

시가지 풍경을 보려면 블타바 강 위쪽의 절벽위에 우뚝 솟은 모습이 아주 인상적인 체스키크롬로프 성에 오르는 것이 좋다. 이 성은 보헤미아 지방에서는 프라하 성 다음으로 큰 성인데, 후대에 이

프라하성 다음으로 큰 성인
체스키크롬로프성

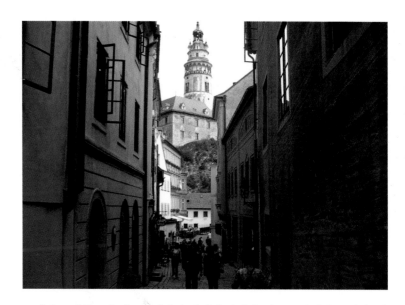

르러서 르네상스와 바로크양식이 가미된 특이한 외모를 자랑하고 있다. 하늘을 찌를 듯이 서 있는 성의 탑에서는 골목길에서는 전혀 느낄 수 없는 지배자들이 살던 지배적 분위기를 발견할 수 있는데, 시가지 전경이 내려다 보여지는 성 입구의 장소에는 항상 관광객들로 붐빈다. 왕과 신의 도시라고 불리 우고 있는 중세 시대에 만들어 진 대부분의 역사도시들이 그러하긴 하지만, 지배적, 상징적 위치에 입지한 성에 살던 당시 권력자들은 발 아래로 내려다 보이는 시가지에 살고 있는 일반사람들을 어떻게 보고 생각했을까 하는 생각도 든다. 이 성은 13세기에 처음 지어진 이후에 16세기에 르네쌍스 양식으로 개축 되었고, 그후에 바로코와 로코코의 양식으로 개수되는 등 수세기에 걸쳐 변화되어 왔는데, 지금은 세계의 300대 성 가운데 하나로 평가받고 있다. 성 안에는 13세기에 영주가 성 방어를 위해 키우기 시작 했다고 하는 후계 곰의 모습도 볼 수 있고, 세계에서 가장 잘 보존되어 있다는 바로코 극장의 모습도 볼 수 있다.

　이 성에는 여러 개의 정원과 많은 건물이 중세모습 그대로를 보여주고 있는데, 특히 옛날에 궁전으로 쓰였던 방과 식당, 창고, 부엌, 접견실 등에는 당시 사용하던 각종 공예품, 그림, 물품들이 보관되어 있어서, 중세시대의 이

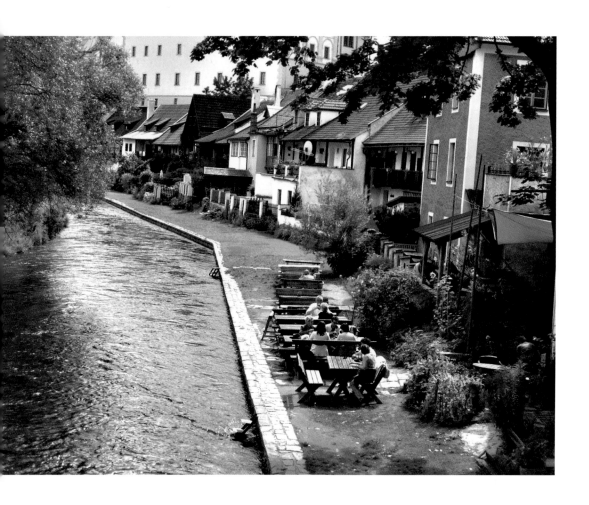

지방귀족들의 생활상을 볼 수도 있다. 매년 6월이면, 이 성 안에서는 유럽귀족들이 참석하는 음악축제가 열리는데, 참석자들은 연주회와 가면무도회를 즐긴다. 성의 탑에서 내려다 보여지는 S자형으로 흐르고 있는 블타바 강이 시가지 가운데를 흐르는 풍경과 이 블타바 강에서 래프팅을 하고 있는 사람들이 모습, 그리고 강변의 카페에서 여유를 즐기는 사람들 모습이 함께 어우러져서 보여지는 시가지 모습은 내가 본 유럽의 역사도시의 풍경 중에서는 최고 중의 하나이다

　이 성에서 동쪽으로 가면 수도원과 맥주 양조장도 만날 수 있다. 그 뒤쪽에는 성을 방어하기 위해 16세기 말에 이탈리아 건축가에 의해서 세워진 10개의 성문 중에서 유일하게 남은 부데요비체 문도 만날 수 있는데, 프라하에서 장거리버스를 타고 온 사람들은 대부분 이문을 통과하여 시가지로 들어오게 된다. 이 도시를 보면서 생각 되는 것은 유럽 공동체 국가들이 20세기 말에 "도시 질은 그자체가 자원임과 동시에 경제적 번영에 공헌한다. 21세기는 도시 투어리즘이 도시공헌의 요소가 된다. 도시 투어리즘을 위해서는 도시매력을 증진 시켜야 한다"는 도시선언의 실감이다. 이처럼 이 도시는 자연이라는 독특한 그라운드와 인공물의 피규어거 절묘하게 조화를 이루고 있을 뿐만 아니라, 이곳만의 독특한 도시문화를 갖고 있어서 유럽을 여행하는 사람들은 꼭 한 번은 가봐야 하는 도시이다.

시가지 가운데를 흐르는 강변
의 평화로운 모습
—
시가지가운데를 흐르는 강에
서 래프팅 하는 모습

지중해의 진주

니스

아름다운 해안 경관을 만들고 있는 인공 스카이라인

Nice

도시 매력과 도시디자인 구조

니체가 숨막힐 정도로 아름다운 도시라고 칭찬
했다는 인구 40만명이 체 못되는 니스는 프랑스 남동부의 지중해 연안에 입
지하고 있는 빼어난 풍광을 갖고 있는 휴양 도시이자 역사,문화 도시이다. 주
변지역에는 국제영화제로 유명한 깐느, 바티칸 다음으로 작은 나라로서 미
국의 영화배우 출신의 왕비로 유명했던 모나코 왕국, 새로운 관광 모델도
시로 주목받고 있는 그랑모토를 비롯하여 매력 넘치는 여러 도시들이 지중
해안을 따라서 위치하고 있다. 또 고대부터 메소포타미아, 이집트, 그리스,
로마 등의 수많은 신화와 전설을 갖고 역사적 자산들도 그리 멀지 않은 주
변지역에 위치하고 있다. 특히 모나코에서 마르세유까지의 꼬뜨 다쥐르(푸른
해안)은 겨울에도 온화한 지중해성 기후와 맑고 푸른바다, 아름다운 모래사
장 등이 지중해 특유의 색체와 형태를 갖는 건축물과 어울려 만드는 감흥
은 유럽의 내륙도시에서는 전혀 느낄 수 없는 독특함이 있다. 그래서 지중
해를 여행해 본 사람이면 누구나 다시 한번 가보고 싶어 하는 지역인데, 이
중심에 해수욕, 선텐, 쇼핑, 카니발 등은 물론 역사적 자산등으로 유명한 니
스가 있다.

그간 지중해는 교통불편 등으로 인해서 우리들에게는 큰 관심을 갖지 못
했으나, 최근 교통편리와 함께 국경을 넘는 이동이 자유스러워 지면서 점차
관심이 증대되고 있다. 많은 사람들은 니스가 단지 휴양도시로만 알고 있지
만, 시가지 안쪽으로 들어가보면 의외로 역사적 자산과 문화적 자산이 많이
남아 있는 역사도시임을 느낄 수 있다. 니스는 역사적으로는 기원전 4세기
에 그리스 선원이 이지역을 발견한 이후, 기원전 1세기경에는 로마인들이 정
착 했고, 14세기말에는 시부아 왕가가 점령 했고, 19세기 중반에는 나폴레옹
3세와 시부아 왕가 사이에 맺어진 투리노 조약에 의해 프랑스령이 된 도시이
다. 그러나 이탈리아 국경으로부터 불과 30여킬로 미터 밖에 떨어져 있지 않
은 지역으로서, 한때는 이탈리아령이기도 했고, 한때는 겨울이면 영국인들
이 이곳에 와서 아름다운 꽃과 야자수 사이에서 사교활동을 하면서 휴가를

즐겼던 국제적 도시의 이력 때문인지는 몰라도 현재는 유럽 각국에서 많은 사람들이 찾는 아주 자유 분망함이 느껴지는 도시이다.

　이 도시는 시가지와 해변이 전혀 다른 분위기와 매력을 갖고 있는데, 해변은 천사 만(Baie des Anges) 해변을 따라서 뻗어 있는 4킬로미터가 넘는 산책로를 걸어 보면, 이 산책로가 운동체계로서 활력을 만들어 내는 축과 초점역할을 하고 있음을 금방 알 수 있다. 특히 니스를 매우 사랑했던 영국 성직자 루이스 웨이가 넓혔다는 폭 2미터의 산책로와 빅토리아 여왕의 아들이 산책로 중앙에 종려나무를 심고, 꽃밭을 가꾼 것에서 유래했다고하는 영국인의 산책로 (Promenade des Anglais)로도 불리우는 산책로를 따라 가보면 이도시의

자유 분망한 분위기를 더욱 잘 느낄 수 있다. 이 운동체계의 영향권에는 고급호텔과 야자수 나무가 길게 늘어선 산책로를 따라서 조깅을 하는 사람들, 해변의 모래와 자갈밭에서 일광욕을 즐기는 사람들, 해수욕을 즐기거나 낚시질을 하는 사람들과 이를 관광하는 사람들이 뒤섞여 있는 다양한 활동은 한 장의 아름다운 풍경화를 보는 것 같은 느낌을 주고 있다. 특히 지중해의 푸른 바다와 지형을 따라서 형성된 인공물이 만든 스카이라인은 보는 사람들로 하여금 감탄을 자아내게 할 만큼 완벽한데, 나는 지금까지 이같은 완벽에 가까운 도시 스카이라인을 본적이 없다.

그러나 시가지로 조금만 들어가면, 이 같은 휴양도시의 분위기와는 전혀 다른 역사도시로서의 무게감을 느낄 수 있는데, 특히 19개의 박물관과 갤러리, 32개의 역사적 기념비, 300핵타르의 공원과 정원, 150개의 분수를 비롯한 여러 광장, 수많은 카니발은 니스가 얼마나 역사적, 문화적 역량이 풍부한 도시인가를 잘 보여 주고 있다. 유럽 각지에서 기차를 타고 온 사람들은 시가지 가운데 있는 니스빌 역에서 내리게 되는데, 니스빌 역은 규모는 작지만 베니치아, 로마, 바로셀로나, 파리, 밀라노 등에서 온 배낭족들로 인해서 항상 활기가 넘친다. 유럽도시들의 대부분 기차역들이 그러하지만 니스빌 역도 시가지 가운데에 입지하여 활력이 시가지 전체로 퍼져 나가게 하는 초점역할을 하고 있다. 시가지는 니스빌 역을 중심으로 하여서, 역 맨 앞쪽인 해변에 인접해서는 구시가지 있고, 구시가지와 니스빌 역 사이에는 샹롱지구가 위치하고 있으며, 역의 뒤쪽에는 시미에 지구와 르 파울 지구가 위치하고 있다.

대부분의 역사도시들이 그러하듯이 역사적 자산이 집중적으로 입지하고 있는 구시가지는 불규칙한 골목길들이 미로처럼 연결되어 있으나, 그 외 지구의 가로는 비교적 격자형으로 곧게 뻗어 있는 도시공간 구조를 갖고 있다. 구시가지는 알버트 정원 중간에 있는 마세나 광장에서부터 시작되어 니스빌 역 옆을 지나서 시가지를 관통하여 장 메드생 거리가 뻗어 있고, 마세나 광장에서부터 마세나 미술관까지에는 보행자의 전용 거리인 마세나 거리가 장 메드생 거리와 직교하는 방향으로 뻗어 있는데, 이 2개의 거리가 운동체계

잘 정돈된 시가지건물
-
사람중심의 도시를 느낄 수
있는 골목길
-
잘 정돈 해변가의 호텔 앞
산책로

로서의 축과 초점역할을 하고 있다. 또 알버트 정원에서부터 시작되는 또 다른 거리가 니스 근현대미술관을 지나서 시미에 언덕 쪽으로 길게 뻗어서 이의 운동체계활동을 지원하고 있다

구시가지 지역

　　　　　시가지에서 조금 떨어진 언덕으로 되어 있는 시미에 지구와 르 파을 지구를 제외한 구시가지와 상롱지구의 보행거리 안에 대부분의 역사적 자산이 입지하고 있어서 관광하기가 편하다. 특히 서쪽의 샤토 언덕 아래에 자리하고 있는 구시가지의 꼬불꼬불한 골목길은 손을 내밀면 골목길의 반대쪽에 입지하고 있는 건물이 손에 닿을 것 같이 좁다. 이 지역에는 성 니콜라이 러시아 정교회 성당, 생트 레파라트 대성당, 로제티 광장, 살레아 광장, 성 공원 등의 역사적 건물이 집중적으로 입지하여 역사도시로서 니스품격을 더욱 증대 시키고 있다. 이중 살레야 광장 근처에 있는 성 니콜라이 러시아 정교회 성당은 20세기초에 러시아 니콜라이 황제가 이 도시에 휴양 오는 러시아 귀족들의 예배를 위해 신축한 성당이다.

　모스크바의 크렘린 궁정을 닮은 이국적인 돔 형의 이 성당은 러시아 시민혁명 당시에는 러시아에서 옮겨온 종교유물을 소장하고 있었던 것으로도 유명하다. 생트 레파라트 대성당은 17세기에 건축한 바르코 양식의 성당인데, 황금빛의 돔과 그림으로 장식한 우아하고 아름다운 성당의 내부를 갖고 있다. 아이스크림 광장으로도 불리 우고 있는 로제티 광장은 이 도시가 자랑하는 100여가지의 아이스크림을 맛보기 위해서 온 관광객들로 붐비는 광장인데, 이곳에서 아이스크림을 먹는 관광객들의 분위기 속에 빠져 들어 보는 것도 또 다른 재미가 있다. 상점, 카페, 레스토랑 즐비한 살레아 광장은 일주일 내내 꽃시장, 과일, 채소, 골동품 등을 거래 하는 서민들의 재래시장이자, 니스의 중요한 만남의 장소인데, 특히 공예품. 예술품의 경매 시장이 열리는 여름밤에는 니스문화에 관심이 있는 관광객들에게 인기가 있는 광장

니스변의 지중해 산자락에 입지하고 있는 주택가

이다. 구시가지와 인접하고 있는 샤토언덕 꼭대기에 있는 성 공원은 18세기
초까지만 해도 존재했던 성곽을 볼 수 있는 공원으로서, 지금은 유럽에서는
가장 아름답다는 평가를 받고 있는 유람선, 하얀 요토등이 떠 있는 니스항
은 물론, 멀리 모나코까지의 해안 파노라마 전경을 한눈에 볼 수 있는 니스
의 최고 전망대이다.

장 메드생 가로, 알버트 정원지역

구시가지 바로 위쪽에는 해변에서부터 시작되어 시미에 언덕쪽으로 2킬로미터 정도의 긴 띠모양을 하면서 상롱지구와 경계를 이루고 있는 알버트 정원은 항상 여가와 자유를 즐기는 시민들이 즐겨 찾는 니스의 휴식처이자, 오아시스 같은 역할을 하는 곳이다. 알버트 정원의 중간지점에는 니스빌 역의 옆을 지나는 니스의 운동체계로서 축과 초점이 되고 있는 장 메드생 거리의 시작점인 마세나 광장이 있다. 이 광장은 카니발 등 니스의 중요행사가 열리는 이도시의 커뮤니 케이션 체널역할을 하는 실제적 운동체계이다. 19세기 후반부터 시작된 세계적으로 유명한 니스 카니발이 열리면 장 메드생 가로의 양쪽에 있는 15만 개 가로등과 2,000여 명의 가장행열, 꽃마차 경연대회, 기마행진, 가장행열, 색종이 뿌리기 등의 축제는 니스를 찾는 사람들에게는 잊을 수 없는 최고의 관광거리가 된다.

특히 장 메드생 거리에 있는 19세기 중반에 건축가 쌍피넬 씨 레노르맨드에 의해 재건축된 고딕 양식의 바실리스크 노트르담 성당은 니스에서는 가장 큰 성당이자, 최초의 현대적 종교 건축물로서, 장 메드생 거리의 랜드마크 역할을 하고 있다. 마세나 광장과 인접한 알버트 정원에서 시작되어 시미에 언덕 쪽으로 길게 뻗어 있는 거리를 따라서 조금 가면 니스 근현대 미술관과 시미에 고고학박물관이 약간의 거리를 두고 각기 입지하고 있으며, 이곳에서 조금만 더 가게 되면 마티스 미술관이 차례로 입지하고 있다. 니스 근현대 미술관은 20세기 후반의 팝아트, 추상주의, 설치주의, 미니 멀리즘 작품이 주류를 이루고 있다. 고대 로마의 원형극장과 목욕탕의 유적지 사이에 있는 시미애 고고학 박물관은 20세기 후반에 이곳에서 출토된 고대의 도자기, 화폐, 보석, 조각등 전시되어 있어서 니스의 고대문화를 볼 수 있는데, 매년 7월이면 이 원형극장에서는 관광객이 관심을 끄는 페스티발이 열리곤 한다.

장 메드생 거리에서 이와 직각 방향인 해변의 영국인 산책로쪽 으로는 니스에서 가장 번화한 보행자 전용의 또 다른 운동체계로서의 축과 초점역할을 하는 마세나 거리가 있다. 이 거리의 동쪽끝 지점에는 초기 이탈리아 그

림과 19세기 및 현대 화가들의 작품을 소장하고 있는 미술관으로 잘 알려
져 있는 마세나 미술관이 있고, 여기에서 조금 더 가면 쥴세르 미술관이 있
다. 이 거리에는 많은 상점들과 식당들이 즐비한데, 특히 판토마임과 초상
화를 그려주는 길거리 화가들이 줄지어 앉아 있기 때문에 시간이 허락하면
그들 앞에 앉아서 자신의 모습을 그리도록 맡겨보는 것도 재미있다. 이 거리
에서 일어나는 활력은 주변의 루이비통, 샤넬, 아르마니 등을 파는 명품거리
와 다양한 음식을 파는 식당거리에까지 영향을 미치고 있는데, 쇼핑이나 미
식을 즐기는 사람들은 새로운 문화를 체험하거나 시간 보내기가 좋다. 니스
빌 역에서 시미에 언덕 쪽의 큰 길을 따라서 조금 가게 되면 니스의 2대명소
로 불리우고 있는 샤갈 미술관과 마티스 미술관을 만날 수 있는데, 샤갈 미
술관은 20세기 후반에 프랑스문화부장관이던 앙드레 말로의 지원으로 건
립한 미술관이다.

사갈이 기증한 17점을 시작으로 현재는 사갈 가족 등이 기증한 300여 점
의 작품은 물론 샤갈이 자신의 미술관을 위해 제작한 스테인 글라스, 컨서
트홀, 도서관도 함께 있다. 사갈 작품은 대부분 성서를 주제로 한 색체가 매
우 회사하고 신비스러운 환상적 작품이라는 평가를 받고 있는데, 인간의 창
조, 에덴의 동산에서 추방되는 아담과 이브, 노아의 방주등은 특히 유명하
다. 샤갈 미술관에서 조금더 올라 가게 되면 라세르브 공원 바로 옆에 있는
멋진 빨긴색 벽돌의 마티스 미술관이다. 20세기 초반에서부터 중반까지 37
년간을 니스에서 살았던 야수파 거장 마티스를 기념하여 지어진 미술관으
로서 그의 첫작품인 유화, 데상 등을 포함한 400여 작품이 전시되어 있어서
꼭 한 번 가보는 것이 좋다.

기타 지역

　　　　　니스에서 26킬로미터 떨어진 지역에는 니스와 더불어 지중해의 대표적 휴양지이자, 각종 국제회의가 열리는 깐느가 있다. 니스를 여행하는 사람들의 대부분은 깐느를 니스의 연장 선상에서 여행한다. 중세까지는 작은 마을에 불과 했던 깐느는 19세기에 해수욕장으로 각광을 받으면서 발전한 도시이다. 서쪽 끝의 구릉 위에 있는 구시가지에는 16-17세기에 지은 노트르담 드 레스페랑스 교회가 있고, 구릉 동쪽에는 아름다운 요트 항구가 있어서 또 다른 지중해의 매력이 되고 있다. 이 도시에는 20세기 중반 이래 베를린 영화제, 베네치아 영화제와 더불어 3대 영화제의 하나로 불리우는 깐느 국제 영화제가 매년 열리고 있는데, 사람들의 통행이 빈번한 도로변의 아름다운 모래사장에는 주변사람들을 의식하지 않은 체, 온통 가슴을 들어내는 수용복 차림으로 일광욕을 즐기는 남녀들이 모습은 오히려 관광객들이 당황할 정도로 자유 분망함이 느껴지는 도시이다. 이처럼 아름다운 풍광 때문인지는 몰라도 니스와 깐느에는 휴양객들 이외도 많은 예술인 들이 거주는 휴양, 문화예술의 도시이다.

자유 분망함을 느낄 수 있는
깐느의 모래사장

지중해 휴양의 도시

안탈야

성벽이 항구를 감싸고 있는 **미나리 항구**

Antalya

도시 매력과 도시디자인 구조

터키는 역사도시인 이스탄불 이외도 트로이, 페르가몬, 에페스, 앗소스, 밀레튜스, 델로스, 에디르네, 이즈닉, 브르사 등 기원전의 고대도시국가 유산을 많이 갖고 있을 뿐만 아니라, 파묵칼레, 카파토기아 등 말로는 표현할 수 없을 만큼 기묘한 형상을 하고 있는 자연유산이 많은 나라이다. 거기에 부르사, 안란야, 안탈야와 같이 관광과 휴양을 겸하는 도시도 많아서 터키를 여행 하고저 사람들은 여행지 선택이 쉽지 않다. 더구나 이들 역사적, 자연적 유산은 지중해, 에게해, 흑해 주변은 물론, 내륙의 넓은 국토에 퍼져 있기 때문에 짧은기간 동안에 이들을 돌아보는 것은 거의 불가능 하다. 그래도 이스탄불 이외의 한곳을 선택하라고 한다면 안탈야가 아닐까 생각하는 한데, 안탈야는 인구 80만명이 사는 그리 크지 않은 도시이지만, 유럽에서는 아주 잘 알려진 지중해의 최대 휴양·역사도시이다. 어떤 사람들은 터키의 관광수도라고 까지 극찬하는 이 도시는 이러한 역사적 자연적 자산이외에도 연중 300일 이상 태양이 내려쬐이고, 수영, 윈드서핑, 수상스키, 등산, 동굴 탐험도 가능하여 주변의 여러 나라에서 직항 비행기가 뜰 만큼 관광객들에게는 인기가 많은 도시이다.

지중해의 넓은바다를 전경으로 하고 있는 시가지 모습은 오랫동안 기억에 남을 만큼 아름다운데, 특히 가을에 펼쳐 지는 알튼 포를갈 영화 예술 축제는 이 도시에 더 많은 사람들이 모이게 한다. 거기에 주변 지역인 중서부 지중해에는 안란야를 포함한 고대에 찬란한 도시문화를 꽃피웠던 팜팔리아에 속했던 페르게, 아스펜도시 등 B.C 2세기 무렵의 고대 로마시대 유적들이 많아서 안탈야는 이 지역을 여행하는 사람들이 거쳐 가는 길목이기도 하다. 이중 페르게는 헬레리즘 시대에 원추곡선이론으로 유명한 아폴로니오와 2세기 찰학자 바루스의 고향으로써, 1만 3천 명을 수용하는 40계단의 원형극장을 비롯하여, 1만 2천 명을 수용하는 폭 34미터 길이 234미터의 타원형 경기장, 헬레니즘문 등 고대의 역사적 자산이 많다. 아스펜도스는 이르고인이 세워서 B.C 4세기초에 알렉산더 대왕의 지배를 거쳐 로마의 소수 아시아 속

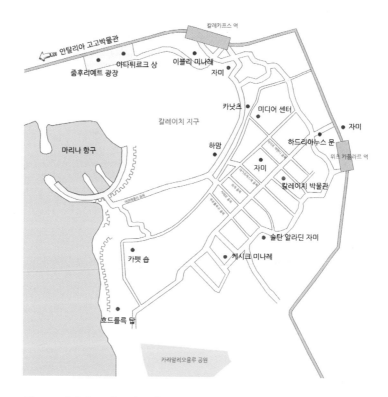

국으로 편입된 도시국가로서, 원형극장과 상수도를 끌어오던 수도교가 흡사 다리처럼 남아 있는데, 원형극장에서는 매년 6-8월이면 국제 오페라와 발레가 열리는 것으로도 유명하다.

시데는 B.C 7세기에 그리스인이 세운 도시국가로서, 주변의 다른 팜필리아 도시국가 들처럼 B.C 4세기 초에 알렉산더 대왕에게 점령당한 이후에 페로가몬 국가를 거처 로마에 편입된 도시이다. 이곳에는 비교적 상태가 양호한 원형극장과 아폴폰 그리스 신전, 시대 박물관 등이 있는데, 2세기경에 지어진 1만 5천 명을 수용하는 원형극장은 로마시대에는 각종 검투사 경기가 열렸고, 비잔틴시대에는 예배장소로 사용되기도 했으며, 현재는 여름철에 문화공연이 열리는 장소로 활용되고 있다. 이처럼 주변지역에 고대 도시국가

의 유산을 많이 갖고 있는 안탈야는 B.C 6세기에는 라디아, 페르시아, 셀레우코스 왕조 등이 지배하였고, B.C 2세기 초에는 페르가몬 왕 아탈로스 2세가 자신의 이름을 딴 항구도시 앗탈레이아를 건설하였는데, 이것이 안탈야의 역사가 시작되는 기원이다. 그후 비잔틴과 셀주쿠, 몽골 등의 지배를 거쳐서 14세기 말의 무라트1세 때에는 오스만 제국에 편입되었고, 세계 1차대전 때에는 잠시 이탈리아의 점령 아래에 있기도 했다가 1921년에 터키 공화국에 편입된 도시이다.

지금은 콘얄트 해변쪽에 새로운 항구가 만들어 졌지만, 2세기부터 새로운 항구가 만들어 지기 전까지는 구항구인 마리나항이 지중해를 오가는 배들이 쉬어가는 안탈야의 초점 그자체 였다. 안탈야의 공간구조는 크게 구시가지를 중심으로 하는 시가지 지역과 그 주변의 외곽지역으로 나눌 수 있는데, 이도시의 역사적 유산은 시가지 서쪽의 중세시대 성벽이 남아 있는 구시가지인 칼레이치 지역과 그 앞의 마리나 항구 주변에 집중적으로 입지하고 있다. 이 도시는 다른 역사도시에서 흔히 볼 수 있던 위엄을 자랑하는 큰 규모의 궁전이나 박물관, 성당 등은 눈에 띠지 않지만, 대신에 고대 서민들의 삶 문화를 그대로 느낄수 있는 아기자기한 골목길 등의 풍경과 해변을 따라서 길게 축조되어 있는 성벽은 일반 역사도시들과는 전혀 다른 도시매력을 느끼게 한다. 이는 이도시가 고대 시대에서는 권력의 핵심에서 먼 일반 사람들이 거주하는 지역이었지만 지리적으로 요충지 였음을 의미한다. 이 도시는 지중해의 끝자락이자 마라나 항구의 건너편에 있는 뮤제역에서 부터 해안을 따라서 칼레 카프스역을 지나서 위치카 플라르 역이 이르는 노면전차선이 운동체계로서 축과 초점역할을 하고 있다.

특히 칼레 카프스 역에서부터 위츠카플라르 역사이의 구시가지에는 마나 항구를 비롯하여 해변을 따라서 길게 축조된 성벽, 히드라아 누스 황제문, 케시크 미나래는 물론, 고대시대의 삶 문화를 느낄 수 있는 골목길 까지 안탈야의 정체성 있는 분위기를 그대로 느낄 수 있다. 특히 위츠카플라르 역 부근의 히드라아 누스 황제 문에서부터 케시크 미나래 옆늘 지나서 성벽이 끝나는 부분이자, 흐드를록 탑 과 카리 알리 오흘루 공원이 있는 해변까지

안탈랴 상징인 38미터 높이의
붉은 이블레 미나레

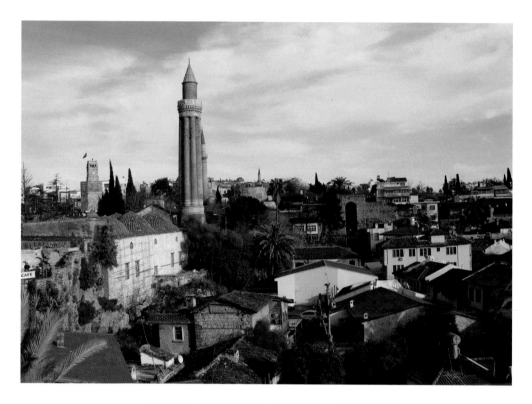

뻗어 있는 직선의 헤삽츠 거리, 헤삽츠 거리와 수직으로 만나서 해변의 성벽
과 나란히 뻗어 있는 흐드를록 골목, 헤삽츠 거리와 흐드를록 골목길을 띄엄
띄엄 이여주는 좁은 골목길들은 보행 운동이 가장 활발하게 일어나는 실제
적 운동체계로서 많은 역사적 자산들도 이의 영향권 아래 입지하고 있다.

구시가지 지역

이 도시에서 굳이 역사적 명소를 따진다면 히드리
아 누스 황제문과 칼레치 박물관, 안탈야 고고박물관, 이블레 미나레, 케시
크 미나레 이외 작은 몇 개의 자미 정도이다. 이러한 안탈야의 관광은 아타
트르크 공원이 있는 뮤제 역 옆의 안탈야 고고 박물관에서부터 하는 것이

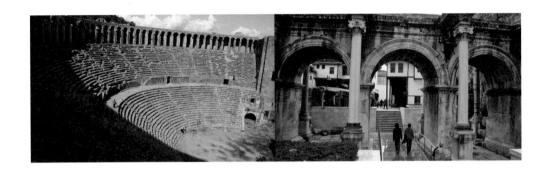

좋다. 콘알트 해변 가까이에 있는 안탈야 고고학 박물관은 터키에서 가장 중
요한 박물 중의 하나로서, 안탈야 근처 지역인 페르게, 아스펜도스, 시데 등
의 고대도시에서 나온 출토품등은 물론 이지역에서 출토된 로마, 오스만 시
대 등 유물 이 10개 전시관에 시대별로 잘 전시되어 있다. 이 박물관에 전시
된 로마 황제와 그리스신들의 석상은 당시의 영광을 잘 보여주고 있는데, 특
히 산타크로스로 유명한 성 니콜라스 상과 성모 마리아의 성화, 화폐 등은
당시의 화려하고 위대한 문화를 어렴풋하게 느껴질 수 있게 한다. 뮤제역에
서 전차를 타고 칼레 카프스역에 내리서 뮤제역쪽으로 조금더 가면 아타 튀
르크상이 있는 좀후리예트 광장 등이 있고, 칼레 카프스역 앞에는 안탈야를
상징하는 높이 38미터의 이블리 미나레와 시계탑, 자미가 있다.

어쩌면 고대 시대에는 이 항구를 드나드는 배들의 이정표 역할을 했을 지
도 모른다는 생각이 드는 이블리 미나레는 외벽이 온통 붉은 벽돌로 만들
어진 탑으로서 세로로 여덟 줄의 홈이 길게 파여져 있는 것이 아주 인상적
인데, 이 탑은 13세기초에 룸 셀주크의 술탄 이었던 알라딘 케이쿠바드1세
가 세운 자미의 부속탑으로 알려지고 있다. 여기에서부터 마리나 항구사이
에 있는 좁은 골목길들은 모든 역사도시들이 그러하듯이 아주 불규칙하게
뻗어 있는 칼레이치 지구인데, 골목길로 들어가면 흡사 고대도시에서 현대
인들이 살고 있는 것같은 풍경을 볼수 있다. 특히 구불 구불 한 골목길에는

안타랴 주변에 있는 기원전
도시의 **아스펜도스 원형극장**
−
로마제국의 **하드리아누스황제
의 기념문**
−
고대시대의 문화를 그대로 담
고 있는 골목길

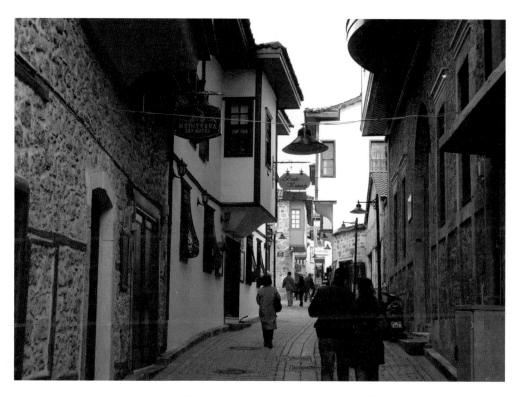

물건을 파는 상점과 노점상, 잘 정돈된 로마 시대의 주택들이 묘하게 어울려서 톡특한 풍경을 연출하는데, 이러한 골목길의 풍경을 천천히 음미하면서 걸으면 가슴에 와닿는 것이 참으로 많다.

　여기에서 항구쪽으로 내려오는 골목길에는 흡사 시골의 장날처럼 많은 사람들로 붐비는 호텔, 레스토랑, 기념품 가게 등이 즐비하여 안탈야의 또 다른 현대문화를 볼 수 있는 안탈야에서는 가장 활발한 운동이 일어나고 있는 운동체계이다. 이 같은 골목길문화를 느끼면서 구항구인 마리나 항에 도달하여 구시가지 쪽을 바라보면, 항구와 맞닿는 절벽형의 해안을 따라서 만리장성처럼 길게 뻗어 있는 성벽과 성벽 너머로 보여지는 구시가지 전경, 그리고 구 항구를 꽉 채우고 있는 하얀색의 수많은 보트들과 자유 분망한 차림의 관광객들이 어우러져 연출하는 아주 인상적인 풍경은 오랫동안 머리 속에 남는다. 이는 감흥의 성격은 완전하게 다르지만 임권택 감독의 서편제

를 본 후에 내내 멀리 속에 남아 있는 청산도의 돌담길에서 흥겨운 북을 치면서 노래를 부르던 장면과 같은 느낌이다.

위츠 카플라 역 주변의 히드리아누스 황제문에서부터 히드를륵 탑이 있는 헤찹츠 골목길을 따라가면 이 골목이 끝나는 지점이자, 칼레이치지구의 남쪽 끝인 바닷가에는 조망이 아주 좋은 카라알리 오을루 공원을 만나게 된다. 하드리아누스 황제문은 130년 로마 황제 하드리아누스가 인근 파셀라스를 방문을 기념하여 건립한 코란트식 기둥이 바치고 있는 3개의 대리석 아치형이 아주 아름다운 문인데, 당시에는 이문이 안탈야에 들어오는 유일한 문이었다고 한다. 이문의 양옆에는 사각형의 탑이 있는데, 왼쪽 탑은 로마시대에 만들어졌고, 오른쪽 탑은 13세기 셀주쿠의 술탄이 세운 것이다. 지금도 구 시가지를 들어가는 문으로도 사용되고 있는 이문은 지면보다 3미터 정도 낮은 위치에 있어서, 관광객들은 그 위에 지면 높이로 연결한 유리 바닥을 밟고 지나간다. 로마는 물론 터키 등에서 로마 시대의 유적지를 여행하다 보면 하드리아누스 황제 이름의 문이나 기념비를 자주 볼 수 있는데, 이는 당시 로마의 하드리아누스 황제의 지배 영역이 그만큼 넓고 강했음을 의미한다.

이 부근에는 오스만 전통가옥과 그리스정교회 건물을 개조하여 만든 작

은 칼레이치 박물관이 있는데, 2층에 오르면, 19세기-20세기의 거리모습을
담는 안탈야의 옛날 전경과 오스만후기의 생활을 마네킹들을 사용하여 재
현한 모습도 볼 수 있다. 그리스 정교의 성게오르게 교회를 개수한 뒤쪽의
별관에는 터키의 다양한 도자기가 전시되어 있는데, 특히 동물모양의 도자
기가 볼만 하다. 여기에서 해변쪽을 조금 내려가면 부근에는 구시가지 어느
곳에서나 볼 수 있는 케시크 미나레도 볼 수 있는데, 이 건물은 처음에는 2
세기 사원으로 신축되었으나, 비잔틴 시대에는 교회로 사용되다가 셀주크
투르크시대에 다시 자미로 개조되었던 건물이다. 그후 14세기 중반에는 교
회로 사용되기도 했으나, 15세기 오스만 제국이 지배하면서 다시 자미로 바
꾸어 19세기말 까지 사용되었는데, 큰 화제를 겪으면 머리 부분은 소실되어
잘려나갔다는 의미로 케시크 미나레로 불리우고 있다. 해변의 카라알리 오
을루 공원에는 과거 바다를 감시하던 망루 역할을 하던 14미터 높이의 망루
탑도 있다. 이 공원에서 지중해를 바라보거나, 지중해 건너편인 뮤제역쪽에
있는 이아타튀르크 공원에서 구시가지나 바다를 내려다보면 왜 안탈야에 많
은 관광객들이 모이는 도시인가를 알게 한다.

기타 지역

안탈야의 주변에는 하얀 폭포와 소나무 숲이 어
울려 장관을 이루는 쿠르순루 폭포와 닐뤼페르 호수 이외도 바닥이 보일 정
도로 파랗고 깨끗한 바다와 조약돌이 깔려 있는 2킬로미터가 넘는 자갈 해변
으로서, 여름철에는 수영과 선텐 등으로 유명한 콘얄트비치를 비롯하여 란
탈랴 북동쪽 14킬로미터 지점에 있는 상류의 뒤덴 폭포, 리라 해변으로 가는
길의 도중에 있는 하류의 뒤덴 폭포, 모래사장의 라라 해변, 그리고 시내 동
쪽으로 10킬로 떨어진 곳에 있는 유료 모래 해변 등의 관광휴양지도 가볼만
한 휴양지이다. 이처럼 안탸랴는 지중해에 있는 대부분의 도시들이 그러하
듯이 역사도시 이면서도 휴양을 함께 할 수 있는 휴양 도시이다.

고대의 역사적 자산이 잘
보존되고 있는 골목길 비닥

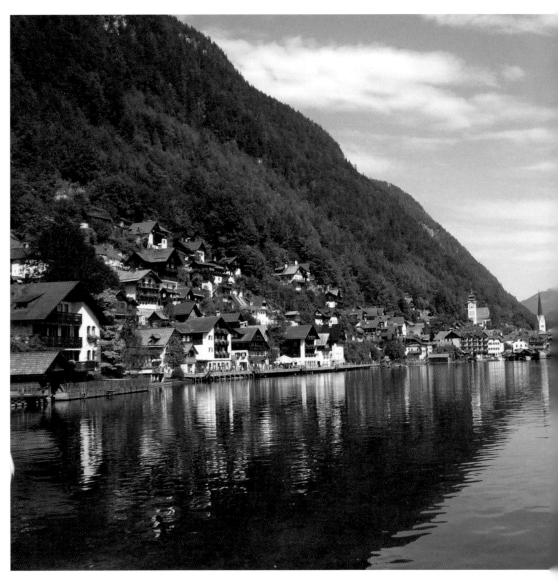

지상의 낙원

할슈타트

Hallstatt

경사지의 아름다운 주택들

도시 매력

오스트리아의 비엔나와 잘츠부르크 사이에는 오
스트리아 황제 프란츠 조세프 1세가 지상의 낙원이라고 했을 만큼 아름다운
70여개가 넘는 호수와 알프스의 산자락으로 형성된 짤츠컴머구트 라는 지역
이 있다. 장크트 길겐, 장크트 볼프 강, 바트 이슐, 할슈타트, 그문덴 등 차리
라 마을이라고 부르는 것이 더 좋을 것만 같은 작은 도시들로 구성되어 있는
이 지역은 영화 사운드 오프 뮤직의 무대로도 유명한데, 잘츠부르크에서 시
작된 영화 사운드 오프 뮤직 투어단은 이곳에까지 이어진다. 황제가 소유하
는 소금이라는 뜻의 잘츠 캄머구트는 옛날에는 바다가 먼 이 지역은 생명줄
인 소금을 생산했던 중요한 지역이었고, 지금은 여름에는 해양 스포츠와 골
프가, 겨울에는 스키로 잘 알려진 휴양지이다. 이 중에서 볼프 강 호수를 끼
고 있는 장크트 길겐는 케이블카를 타면 호수와 주변의 산자락 풍경 한눈에
볼 수 있고, 볼프 강 호수를 운행하는 배를 타면 샤프베르크 슈퍼츠, 장크트
볼프 강에 이르는 뱃길 주변의 아름다운 풍경을 만끽할 수 있다.

이곳은 모차르트 어머니의 출생지이자, 그의 여동생 난넬이 결혼 한 후에
살았던 곳이기도 하여 또다른 매력의 원천이 되고 있다. 볼프 강의 한쪽에
자리하고 있는 장크트 볼프 강에서 산악열차를 타고, 호텔과 전망대가 있는
1783미터의 샤프 베르크산 정상에 오르면 짤츠 컴머구트의 아름다운 호수
와 알프스의 매혹적인 풍경을 한 눈에 볼 수 있다. 또 북쪽의 이슐 강과 남
쪽의 트라운 강 사이에 입지하고 있는 온천도시 바트 이슐에는 박물관, 황제
별궁인 카이저 빌라 등 옛날 합스부르크 왕가를 비롯한 귀족 등이 피서지로
서의 역사적 자산들이 그대로 남아 있다. 또 트라운 호수가에 있는 그문덴은
아름다운 오르트 성과 도자기로 유명하다. 그러나 짤츠컴머구트는 지역이 너
무 넓어서 하루 동안에는 가슴으로 느끼는 관광이 불가능하기 때문에 짧은
기간에 이 지역을 여행하는 사람들은 한, 두 곳을 선택하게 되는데, 이중에
서 한 곳만을 선택하라고 한다면, 이 지역을 잘 아는 사람들은 망설임 없이
선택하는 곳이 짤츠 컴머구투의 진주라고 불리우고 있는 할슈타트이다.

경사지 주택들 앞의 가로공간

　　B.C 11-6세기에는 유럽 최초의 철기문화가 꽃피우기도 했던 이 지역은 앞쪽에는 아주 아름다운 할슈타트 호수가 넓게 펼쳐 있고, 뒤쪽에는 알프스 북부 산맥에 해당되는 해발 3800미터의 다흐슈타인 산맥이 병풍처럼 감 쌓고 있는 배산임수 지형 속에 입지하고 있는 독특한 전원형 마을의 풍경을 하고 있는 아주 작은 도시이다. 광고나 드라마에도 종종 등장 하는 이 지역은 개개 이익의 극대화와 함께 기계문명에 익숙한 현대사회에서 거의 현대적 화장을 하지 않는 옛날 그대로의 풍경을 갖고 있는데 ,이는 주민의 전통계승에 대한 높은 문화적 역량이 아니면 불가능한 일이다. 할슈타트는 이러한 고고학적 가치와 독특한 풍경을 인정받아서 20세기말에 유네스코에 의해 이곳에서 5킬로미터 떨어진 오베르트라운 지역의 얼음동굴과 함께 세계문화유산으로 등록되기도 했다. 이러한 매력적 도시 할슈타트에 가는 가장 빠르고 편리한 방법은 잘츠 브르크에서의 사운드 오브 뮤직 투어에 참가하거나, 잘츠 부르크나 비엔나에서 기차나 버스를 타고 가는 것이다.

시가지 지역

기차를 이용하는 경우는 이곳의 간이역에서 내려서 바로 앞에 있는 작은 선착장에서 조그만한 배를 타고 약 15분정도 호수를 가로질러 가게 되면, 할슈타트 중심부에 도착 하게 되는데, 이 과정에서 보여 지는 시가지의 풍경은 흡사 몇 세기 전의 세상으로 되돌아 온 것 같은 착각이 들만큼 아주 이색적이고 독특 하다. 중경으로 눈에 들어오는 시가지 왼쪽지역에는 잘못하여 넘어지게 되면 금방이라도 호수에 빠질 것 같다는 생각이 들기까지 하는 급경사지에 집단을 이루고 있는 목재주택들과 그 앞의 호수에 떠있는 보트들을 담고 있는 필로티형의 목재 건물들이 어울려서 아주 진풍경을 연출한다. 우리네 달동네가 생각나기도 하고, 깊은 산속에 띄엄 띄엄 놓여저 있는 큰 벌통이 생각나기도 하는 이 경사지 주택은 옛날에는 쉽지 않은 고달픈 삶을 살았을 것같다는 짐작을 어렴풋 하게 하지만, 긴 세월 풍상에 견디어 온 모습은 흡사 깊은 산속에서 오랜 세월을 고고하게 살아온 내공 깊은 도사 같은 무게감이 느껴지기도 한다. 그리고 이는 원경으로 보여지는 호수 건너편의 완만한 경사지를 따라서 길게 서있는 주택들과 잘어울려 흡사 동화 속에서 나오는 마을 같은 느낌을 준다.

특히 제마다의 특성을 자랑하는 자유스러움 속에서도 자기를 들어 내지 않고, 주변과 조화를 이루는 목재 건물들이 집합되어 만들어낸 풍경과 그사이에서 띄엄 띄엄 보여지는 교회 등의 대조적 건물이 이루는 하모니는 자기를 더 드러내려는 과시적 문화에 익숙한 우리의 건물들과는 전혀 다른 느낌을 준다. 시가지의 중앙에 있는 선착장에 도착하여 몇 걸음만 옮기면 운동체계로서 축과 초점역할을 하고 있는 호수가를 따라서 선형으로 뻗어있는 긴 골목길을 만나게 된다. 이 작은 도시는 지도를 펼쳐 놓고 목적지를 찾일 필요도 없고, 역사물에 대한 기록에도 열중할 필요도 없이 그저 3시간 정도를 발 닿는데로 천천히 걸으면 시가지 전체를 관광할 수 있다. 굳이 유럽의 역사도시와 같은 공공성 있는 공간을 찾으라고 한다면 선착장 오른쪽 골목길의 끝가까히에 있는 작은광장과 왼쪽에 있는 우체국, 고고학 박물관 정도이다.

사람냄새가 느껴지는 좁은 골목길
-
좁은길이 좋은 이유가 느끼지는 골목길

따라서 유럽의 역사도시들처럼 줄지어 관람을 기다리거나 아는 것 만큼 보이고, 보이는 것 만큼 느껴지는 궁전이나 성당은 없지만, 보이는 데로 그냥 즐기고, 가슴에 와 닿는데로 그냥 느끼면 되는 그런 소박한 풍경을 갖고 있다. 골목길의 어디서인가 자동차가 불쑥 튀어 나올 것 같은 막연한 불안을 염려하지 않아도 되고, 이정표가 될 수 있는 표식을 눈여겨 보지 않아도 길을 잃을 염려도 없는 그런 도시이다. 호수를 향하여 서 있는 예쁜 모습의 레스토랑과 그 앞의 여유로움이 넘치는 테라스, 아름다운 화분을 걸어 놓거나 덩굴담장이 건물 정면을 덮고 있는 목재형의 삼각형 지붕을 갖고 있는 작은 호텔, 까페, 음식점, 상점들, 그리고 시가지에서 조금 떨어진 뒤쪽의 전망 좋은 뒤쪽 언덕의 초원 위에 여유와 낭만이 물씬 나는 모습으로 호수를 향해 자유스럽게 서 있는 주택들이 만들어 내는 풍경은 오랫동안 관광객의 마음을 사로잡는다. 특히 창가에 걸어 놓은 유난히 빨간 화분과 건물 전면을 반쯤 덮고 있는 담장 넝쿨은 이도시를 아름답게 하는 또하나의 매력의 원천이 되고 있다

걷다가 다리가 아프면 지나가는 관광객을 구경삼아 아무데나 걸터 앉아서 쉬어도 좋고, 색다른 상점이나 까페가 보이면, 무작정 들어가서 구경을 하거나 차 한잔을 마셔도 좋은 그런 도시이다. 지나가는 사람들과는 어께가 닿을 것 같이 좁고 깊은 골목길에서는 지나치는 사람들과 눈인사라도 하지 않으면 도저히 그냥 길수 없는 정다움을 주는 그런 골목길 풍경인데, 고 건축가 김수근 선생이 말 했던 길은 좁을수록 좋다라는 말이 생각나게 한다. 골목길을 한참 헤메다가 보면 할슈타트 광장이라는 작은 광장을 만나게 된다. 광장은 도시 공동체 형성을 위한 틀로서 이벤트, 참여, 기억 등을 통하여 다양한 계층을 하나로 묶는 커뮤니케이션 채널이자, 세대가 중첩되고, 문화가 중첩되며, 시대가 중첩되는 도시문화를 담고 있는 도시의 초점이다. 퐁피두센터를 설계한 건축가 리차드 로저스는 공공공간에서 활기가 줄어들면, 거리에서 시민들의 참여 습관이 사라지는데, 특히 사람들이 있는 공간에서 시작된 거리의 자발적 규율이 보안 카메라 등으로 대체되는 삭막한 결과를 만든다고 했다. 그런점에서 이 광장은 이도시에 정적인 활력을 만들고, 운동이

전원적 도시문화를 느낄 수 있는 광장

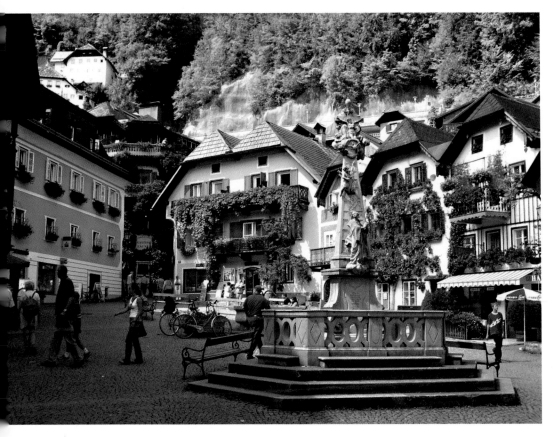

되어 골목길에 영향을 미치고 있다.

　그래서 나는 "광장 없이는 도시도 없다"는 선진 도시들의 도시관을 좋아하는데, 할슈타트에도 작지만 그러한 광장이 있는 것이다. 광장 가운데에 조각상이 있는 이 작은 광장은 유럽의 역사도시들에서처럼 도시 이력을 자랑하는 웅장한 건물이나, 거창한 이벤트는 없지만, 주변에 아름다운 작은 상점과 주택들이 어울려서 표현할 수 없는 소박함과 정다운 분위기를 풍긴다. 특히 파라솔이 달린 낡은 의자에 비스듬이 앉아 커피를 마시는 나이 많은 사람들의 모습에서는 긴 세월 동안 함께 살아온 이웃 사람들과 가족사나 지나온 인생에 대해 오순 도순 이야기를 나누고 있는 것 같다는 느낌을 준다. 이는 체코나 슬로바키아, 폴랜드 등의 농촌지역에서 보았던 붉은 지

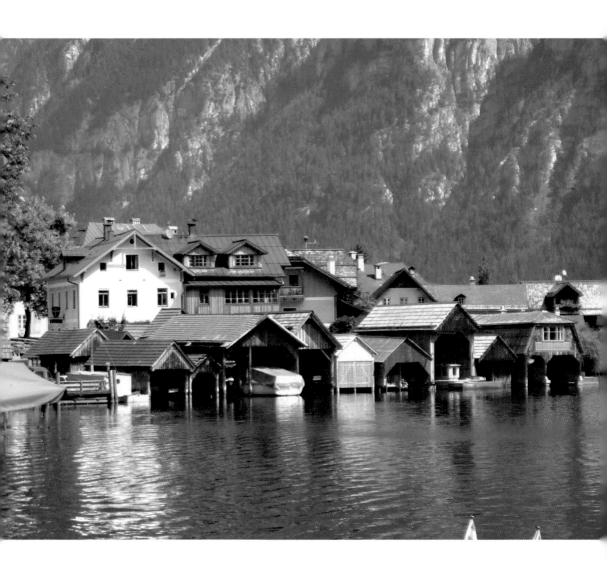

붕의 작은 도시들과는 전혀 다른 풍경이기도 한데, 이곳을 관광을 하는 동안 내내 생각 되어지는 것은 도시투어리즘 시대에는 로마나 파리처럼 장엄한 역사적 이력을 갖고 있지 않드래도, 그 도시만의 독특한 매력을 갖고 있다면, 그것이 설령 먼 오지라고 하더라도 사람들을 끌수 있는 매력이 될 수 있다는 믿음이다.

사람들은 각기 주어진 상황에 따라서 각기의 지역에서 각기의 방식데로 삶 문화를 유지한다. 어떤 사람들은 대도시에서 현대문화를 만끽하면서 사는가 하면, 어떤 사람들은 깊은 산골짜기에서 세상과는 담을 쌓고 그들만의 전통생활을 고집하면서 살기도 한다. 이같이 생활을 지지하는 물리적 형태나 여기에서 관습화 되고, 습관화된 생활양식을 우리는 문화라고 부르는데, 현대인들은 이러한 독특한문화를 갖고 있는 지역을 관광이라는 방식을 통하여 체험하기를 좋아한다. 설령 수세기동안 사람들의 관심밖에 있던 오지라고 하드래도 독특한 매력이 있으면 지구 반대편에서까지 관광객이 모여들게 되는데, 할슈타트가 그러한 도시이다. 이는 지역이 갖고 있는 자연, 농업 등의 고유자산을 자주적으로 활용하여 스스로의 식문화 등을 즐기면서 만족한 생활을 하는 마을은 자연히 관광객이 모여든다는 슬로우 시티와도 맥을 함께 한다. 할슈타트는 여행이란 거대한 성 등의 관광을 통해서 터득하는 지식습득형도 좋지만 여가, 휴식 등을 통한 힐링형도 매우 좋음을 실증적으로 보여준다.

이처럼 할슈타트는 역사적 이력이나 건축적 가치를 자랑하는 건축물이나 장소를 갖고 있지 않은 아주 작은 도시이지만, 그네들 스스로가 소중히 하면서 즐기는 긴 역사를 가진 소박한 삶 문화가 있어서 수많은 관광객을 끌어들이고, 도시활력을 만들고 있다.

보트 등이 정박 중인
해상주택

고대도시(폴리스)

에페스

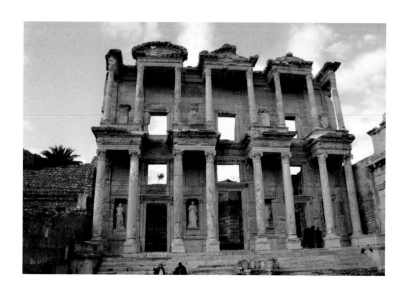

정부 아고라, 바살리카, 오데온 등이 있던 권력중심지
—
통치자 칼수스를 기념하여 만든 **셀수스 도서관**

도시디자인 구조

　　　　　　　동양과 서양이 만나는 터키는 에게해, 지중해, 흑
해주변은 물론, 마르마라, 아나톨리아 지역을 중심으로 세계에서 가장 큰 야
외 박물관이라고 헤도 좋을 만큼 그리스·로마시대, 오스만 터키시대, 이슬
람 시대의 거대한 도시 유산을 많이 갖고 있는 나라이다. 이중 고대 도시 에
페스는 규모나 형태면에서 보존상태가 가장 좋은 에게해의 셀축 인근에 있
는 고대 로마국가의 유적지로서, 카파토키아와 함께 관광객이 많은 곳 중의
하나이다. 기원전 10세기경 도리아족을 피해서 바다를 건너온 이오니아인들
이 자신들을 지키기 위해 지리적, 교역적, 군사적 요충지인 에게해 주변에 도
시국가인 폴리스(Polis)를 건설하였다. 당시 폴리스는 그리스 본토는 물론, 에
게해, 지중해 일대에 건설된 식민지까지 합하면 1,000개가 넘었고, 에게해에
도 12개(그리스령 포함)가 있었던 것으로 전해지고 있다.

이들 폴리스는 각자의 상황에 따라서 동맹과 침략을 반복했지만, B.C 776
년부터는 올림피아의 제우스 신전 앞에서 모든 폴리스가 참가하는 체전을 4
년마다 열고, 그 기간 동안에는 전쟁을 금했는데, 이것이 지금의 세계올림픽
기원이다. 이들 도시국가들 중에서 B.C 6세기- 4세기경에 세워진 에게 해변
에 있는 델로스, 밀레튜스, 프리엔, 디디마, 에페스 등은 보존상태가 좋고,
자료도 많이 남아 있어서 고대 그리스 도시의 연구가들이나 고대 유적에 관
심 있는 사람들은 물론, 최근에는 일반 관광객들도 많은 찾고 있는데, 이의
대표적인 폴리스중의 하나가 에페스 이다. 에페스는 지금은 비록 건물들이
부저진체 넘어저 있긴 하지만 기원전의 도시국가 공간 구조를 알 수 있는 모
습를 그대로 갖고 있다. 에페스는 성모 마리아가 생애를 마치기 전에 묵었던
요한나가 가깝고, 성요한 교회, 성모마리아 교회등 고대 기독교 유적도 많이
남아 있어서 기독교 순례 코스로도 잘 알려 있다

에페스는 B.C 20세기 경 부터 사람이 거주하기 시작했던 고대유럽과 아시
아를 연결하는 상업 중심의 도시였다. B.C 11세기경에는 이오니아인들이 점
령했고, B.C 5세기경에는 스파르타의 지배를 받아왔고, 이후에는 알렉산더

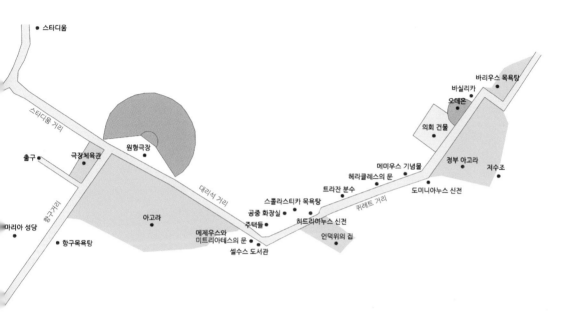

대왕과 그 부하인 리시마쿠스 장군이 차례로 지배하였다. 에페스가 가장 번
성했던 로마 아우구스트스 황제 때에는 소아시아(터키)에서 가장 중요한 무역
항구로서, 주변에 있던 500여 개 로마 소아시아 속주의 수도이기도 했는데,
현재 에페스에 남아 있는 유적의 대부분은 이시기에 만들어 졌다. 그러나 이
도시는 7세기경에 토사가 바다를 메우면서 항구도시로서의 기능을 잃고 쇠
락하기 시작되면서 1000년의 역사가 막을 내리게 되었고, 지금은 당시의 생
활상을 어렴풋하게 엿 볼 수 있는 석조 유적들이 남아 있을 뿐이다.

시가지 지역

　　　　　　에페스는 두서너 시간이면 전체를 돌아 볼 수 있는 아주 작은 곳으로서, 흡사 강한 지진이 지나가고 간 다음의 도시처럼 대부분의 유적이 부서지거나 넘어져 있지만, 그래도 굿굿히 서 있는 일부벽이나 기둥을 통해서 당시의 권위와 번영을 짐작할 수 있다. 도시의 공간구조는 당시 항구에서부터 산자락에 입지하고 있는 원형경기장앞 까지 뻗어 있는 항구거리가 원형 경기장 앞을 수평으로 지나는 거리인 대리석 거리와 T자형으로 만나고 있고, 원형 경기장 앞을 수평으로 지나는 거리인 대리석 거리의 오른쪽 끝에서 다시 산 위쪽에서 수직으로 뻗어 있는 퀴레트 거리가 ⌐자형으로 만나는 아주 단순한 공간구조이다. 그리고 모든 건물은 이들 거리 바로 양옆에 입지하고 있는 운동체계로서의 축과 초점이 아주 분명한 도시이다.

　원형경기장 앞을 수평으로 지나는 대리석 거리의 아래쪽인 항구거리 주변은 당시 항구를 통해서 도착 한 사람들이나 도시내의 일반사람들의 다양한 활동이 일어나던 입구영역에는 항구를 중심으로 아고라, 원형 경기장, 성모 마리아 성당 등이 입지하고 있다. 항구에서 가장 위쪽인 지배계급의 영역이자 신성한 영역인 퀴레트 거리 주변은 오데오, 관청 아고라, 의회건물, 히드리아누스 기념문 등이 있으며, 입구영역과 지배영역의 중간영역이자 대리석 거리와 퀴레트 거리가 만나는 중간영역은 시민들의 공중 목욕탕, 공중화장실, 주택지등 공동생활건물이 입지하고 있다. 이처럼 고대에는 항구가 도시의 도착지점이자 출발 지점이었으나, 지금의 관광객들은 대부분 반대로 가장 위쪽이던 퀴레트 거리에서 부터 관광을 시작 하고 있다. 퀴레트 거리는 비교적 완만한 2개의 산자락이 마주하는 골짜구니에 뻗어 있는 직선형의 거리인데, 바실리카에서부터 셀수스 도서관 까지의 이거리 양쪽 변에는 바리우스 목욕탕, 바실리카, 물 저장고, 정부 아고라, 오데온, 의회 건물, 도미티안 신전, 맴미우스 기념비, 헬라클레스 문, 트라잔 우물, 히드리안 신전, 스콜라스티카 목욕탕, 공중 목욕탕 등이 있다. 이중 맨 위쪽에 있는 1세기에 건축된 바리우스 목욕탕은 에페스에서는 가장 큰 목욕탕인데, 당시에는 냉

에페스에서 가장 아름다운
크레타스 거리
－
1세기에 만들어진 **원형경기장**

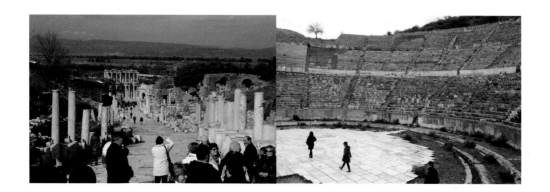

탕, 온탕, 탈의실, 사우나 시설등 과 공중 화장실까지 있었을 뿐만 아니라, 바닥아래에는 파이프를 통해서 나오는 온풍을 통하여 난방을 했던 과학적 인 목욕탕이었다고 한다.

　　바리우스 목욕탕 바로 옆의 두줄로 서있는 돌기둥은 아우구스투스 황제 때 화폐를 교환 하던 상업의 중심지인 바실리카이다. 당시 이오니아식의 돌 기둥 위에는 황소 머리 모양의 조각이 있었다고 하는데, 지금은 기둥의 기단 부분만 남아 있다. 바실리카 앞에는 1,500명을 수용하는 규모의 작은 공연 장 형태의 의회와 음악당으로 사용되었던 오데온이 있다. 이곳은 2세기에 귀 족 베데우스 안토니우스와 그의 부인 플라비아 파피아나가 세운 비교적 소 규모 공연과 음악회나 시낭송회는 물론, 시의회 의원이나 에페스 부유층 등 이 회의를 하거나 정치적 의사결정을 하던 곳이다. 300여 명 정도가 참가하 는 회의가 열렸던 이곳은 광장을 중심으로 아래 부분은 13개, 윗부분은 10 개의 계단형식의 좌석이 배치되어 있는데, 당시 모든 에페스인들이 모두가 참여하는 회의는 항구 앞에 있는 원형극장에서 열렸다고 한다. 오데오 옆에 는 기원전 1세기 또는 2세기에 아구스투스 황제의 명으로 지어진 중앙 분수 주위로 방 배치되었던 의회 건물이 있는데, 이곳은 도시상류층에서 선출된 사람들이 불이 꺼지지 않도록 하는 일과 도시의 종교의식은 물론, 도시의 대 소사를 논의 했던 곳이다.

　의회건물 앞의 거리 건너편에는 지금은 허허 발판이지만, 행정차원에서 교역이 행하여 지던 아고라가 있고, 그 뒤쪽에 물 저장고인 저수지가 있다. 지금은 아무렇게나 놓여저 있는 석재들 이외의 흔적은 거의 알아볼 수 없 지만, 당시에는 길이 160미터 폭73미터의 아고라 주위는 행정기관 차원에서 교역을 하던 곳이다. 아고라 북서쪽에 위치한 저수지는 기원전 80년에 건축 된 이 도시에서 가장 큰 건물이자 가장 중요한 수도공급 장소 였다. 여기에 서 길을 따라서 아래 쪽으로 조금 내려 가면은 길옆에는 서기 81-96년에 도 미티안 황제에게 바처진 도미티아누스 신전이 있다. 두개의 기둥위에 지어진 도미티아누스 동상의 팔과 머리 부분은 현재 에페스 박물관에 보관되어 있 으며, 폴리오 우물은 기원후 97년 유력한 귀족이었던 폴리오가 건립한 우물 터로서, 큰 분수대가 있는 이 우물은 물저장 창고와 함께 에페스에서 기억 할만한 유적중의 하나인데, 당시에는 물을 관리하던 수관(水官)의 힘이 막강 하여 많은 특권을 누릴 수 있었다고 한다.

　이 길에서 산아래쪽으로 조금 내려오면 도미티아누스 신전의 반대편에는 맴미우스기념비와 비교적 문의 폭이 좁은 헤라클라스 문을 만날 수 있는데, 맴비우스 기념비는 1세기경에 맴비우스가 가족이름으로 만든 기념비로서 제 우스 비서인 승리의 신 나이키의 양각과 분수대 흔적을 볼 수 있는 형태가 아직도 남아 있다. 헤라클레스 문은 헤라클레스가 자신의 상징인 사자가죽 을 어깨에 두르고 있는 모습을 하고 있다. 원래는 여섯개의 기둥에 아치가 있는 2층 문이었으나, 지금 남아 있는 것은 두 개밖에 없다. 의회 건물(프리타 네온)에서 시작하여 헤라클레스문 앞을 거처 셀수스 도서관 앞까지는 주로 종교나 행정 업무를 보던 퀴레트 거리인데, 메미우스 기념물 부근에서 셀수 스 도서관쪽으로 내려다 보여 지는 퀴레트 거리의 풍경은 에페스에서는 가 장 아름답고 인상적인 풍경이다. 헤라클레스의 문 앞의 거리에서 조금 내려 오면 2세기초에 로마 황제 트라야누스에게 바친 것으로 전해저 오는 트리쟌 분수가 있는데, 1층은 7미터 2층은 5미터 높이의 트라야누스 황제 석성의 발 끝에서 수로를 통해 물이 흘렀다고 한다.

　이곳에서 거리를 따라서 조금 내려가면 2세기경에 하드리아누스 황제에

게 바친 규모는 그리 크지 않지만 코린트식 기둥과 아치형의 조각이 인상적인 하드리아누스 신전을 비롯하여 에페스의 중요인물들의 석상과 하드리아누스 신전, 공중화장실, 스콜라스티카 목욕탕, 트리쟌 분수 등이 자리하고 있다. 거리가 오른쪽에 자리하고 있는 머리 없는 석상은 에페스에 큰 공헌을 한 여의원을 기리기 위해 세워진 비잔티움 작품이다. 3세기경에 만든 로마 황제 하드라아누스 신전은 퀴레타 거리에서 복구된 것중에는 가장 아름다워서 많은 관광객들이 발걸음을 멈추고 기념촬영을 하기도 한다. 정면에 세워진 4개의 기둥위에는 아치형의 벽이 있는데 입구 아치에는 해운의 여신 티케의 머리가 양각되어 있고, 뒤쪽 내부의 반원형태 아치에는 양팔을 벌린 메두사가 조각되어 있으며, 벽에는 에페스의 기원전설이 새겨져 있다. 하드리아누스 신전의 맞은편에는 7세기반 경까지 사용된 흔적이 있는 고관들과 세력가들이 살았던 언덕 위에 집들이 있다.

바닥은 모자이크화, 벽은 프레스코화로 화려하게 장식해 놓았다고 하는데, 지금은 발굴 때문인지는 몰라도 전체가 큰 천으로 가려져 있다. 히드리아누스 신전 옆에는 스콜라스티카 목욕탕과 공중화장실이 있는데, 3층으로 된 스콜라스티카 목욕탕은 1세기 말에서 2세기초에 건축 되었던 것을 5세기 경에 스콜라스티카에 의해 재건축되면서 붙여진 이름이다. 한번에 수백명이 들어 갈수 있는 대리석으로 만들어진 4개방은 천정에 설치된 파이프를 통하여 이루어진 따뜻한 공기의 순환형식을 이용하여 난방을 했다고 하는데, 개인탕도 있어서 원하면 며칠 동안을 묵을 수도 있었다고 한다. 이 옆에는 유곽이 있었던 흔적이 있고, 그 앞에 있는 U자형의 구멍이 나있는 대리석 변기밑으로는 정화조 시스템과 상하수도 연결되어 냄새가 쉽게 빠지도록 되어 있는 공중화장실이 있다. 50여명이 동시에 앉아서 사용할 수 있는 화장실 앞쪽으로는 수로가 있는데, 이것은 볼일을 마친 후에 손을 씻기 위한 용도였다고 한다.

중앙에는 연못도 조성해 놓았는데, 칸막이도 없이 길게 앉아서 볼일을 보던 모습은 언제가 본듯한 어떤 고대 로마시대의 영화 장면이 겹쳐서 실감나는 느낌을 준다. 4세기경에 지어진 매춘업소로 추정되는 유곽은 퀴레트 거

리와 대리석 거리가 만나는 모서리 지점에 위치하고 있는데, 당시 남자들은 손과 발을 씻어야만 이곳에 들어갈 수 있었다고 한다. 이곳에서 길을 따라서 조금 내려가면 ㄴ자로 꺾어지는 부분에 셀수스 도서관과 상업 아고라로 들어가는 3개아치로 되어 있는 마제우스와 미트리다테스의 문이 있다. 대리석 거리 끝나고 퀴레트거리가 시작 되는 ㄴ자형 지점에 입지하고 있는 약 1만 2000권의 장서가 보관되어 있었던 2층의 셀수스 도서관은 지금은 뼈대만 앙상하게 남아 있지만 에페스에서는 원형 경기장과 함께 원형이 가장 많이 남아 있어 그형태를 어림짐작 하게 한다 2세기 중반 로마의 아시아 속주 총독이었던 셀수스를 기념하기 위해서 그의 아들과 손자가 완성한 이건물의 뒤쪽에는 셀세수 묘가 자리하고 있다.

이 도서관의 정면에는 각각 지혜, 덕성, 학문, 지식을 상징하는 모조품의 네 명의 여인 석상이 있는데, 진품은 오스트리아 박물관에 소장되어 있다고 한다. 셀수스 도서관은 아고라로 가는 3개 아치형문과 주변의 여러 건축물들 사이에 세워저서 적게 보일 것이 염려되어 원근법을 이용했다고 하는데, 에페스에서는 퀴레트 거리에서 내려다 보이는 도서관의 모습이 가장 아름답다. 마제우스와 미트리다테스의 문은 기원전 40년경에 노예였던 마제우스와 미트리다테스가 자유의 몸이 되어서 아우구스투스 황제와 그의 가족에게 바친 문으로서 아우구스투스의 문이라고도 한다. 셀수스 도서관 앞에는 퀴레트 거리와 직각으로 만나서 원형극장 앞을 지나는 바닥을 하얀 대리석으로 깔아놓은 대리석 거리는 사람뿐만 아니라 마차도 다녔다고 하는 에페스에서는 가장 중심거리였을 것으로 추정된다.

거리 변에는 8미터 높이의 기둥들이 있고, 길바닥에는 여인의 모습과 왼발이 새겨진 돌이 있는데, 이는 유곽을 알리는 광고라고 한다. 대리석 거리의 아래에는 대형의 수로가 있고, 그 아래에는 당시의 중앙시장인 아고라가 있다. 헬레니즘 시대와 만들어진 아고라는 항구와 연결된 가까운 곳에 조성되어 유럽과 지중해 각지에서 들어온 물건이 총집합하던 거대시장인데, 이곳에서는 물건뿐만 아니라, 잡혀온 노예들까지 거래되었다고 한다. 112미터×112미터의정사각형으로 사방에는 기둥이 있는 스토아 (상점) 뒤쪽에도 똑

항구에서 시가지로 들어오던 항구거리
-
황제동상 아래를 통하여 물이 흘러가던 **트리쟌 우물**

같은 크기의 상점들이 있었는데, 지금은 기둥들과 동상과 제단, 토대들이 남아 있다. 대극장이라고도 불리우는 거대한 원형극장은 B.C. 3세기 헬레니즘 시대에 지은 것을 1세기 로마시대에 대대적으로 증축한 지름 154m, 높이 38m의 반원형 구조로서 최대 2만 4000명을 수용하는 거대한 규모이다.

이곳에는 연극과 문화예술 공연은 물론 로마 시대 말기에는 검투사와 맹수의 싸움도 벌어졌다고 하는데, 현재는 1년에 한번씩 특별공연이 개최된다. 원형경기장 앞에서 항구 까지는 원기둥이 길게 늘어선 항구거리가 곧게 뻗어 있는데, 이 거리의 한가운에는 폭 11m(전체 21미터), 길이 500m에 대리석이 깔려 있다. 전성기에는 가로등을 밝히기도 했다고 하는데, 당시 가로등 시설이 있던 도시는 알렉산드리아와 에페스 두 곳 뿐이었다고 한다. 항구거리 오른쪽 들판에는 극장체육관과 성모 마리아 성당이 차례로 있는데, 극장 체육관은 일종의 연습장으로 주건물에는 교육실, 회의실, 목욕탕이 있었는데, 당시 에페스는 목욕탕에 부속된 체육관은 3개 더 있었다고 한다. 소아시아 교회의 중심이었던 성모 마리아 성당은 4세기 초에 로마 콘스탄딘 황제가 성모 마리아를 기리기 위해 명명한 성당으로서, 431년에는 200여 명의 주교들이 모여 종교회의가 열렸던 장소로도 유명하다.

이처럼 에페스는 목욕탕, 화장실, 아고라, 원형 경기장 등은 폴리스가 집단적 커뮤니티를 통한 공동체의식을 중시하였고, 수도, 목욕탕, 화장실 등은 위생문제를 중요시 하였던 도시임을 추정하게 한다. 특히 항구가 있던 해안을 중심으로 상업활동의 아고라, 원형극장, 성당 등이 있던 항구거리의 주변 영역이자 대리석 거리의 아래쪽지역인 상업활동 영역, 또 기념문이나 신전, 아고라 의회 등 권력계층의 활동이 일어나던 가장 위쪽 지역이자 퀴레트 거리주변의 신성한 영역, 그리고 이 두 개의 영역 사이에 있는 영역으로서 목욕탕과 화장실 등이 집중되어 있던 중간역영인 생활 활동영역의 3개 영역으로의 구분할 수 있는데 이는 이 도시가 매우 기능적 도시이자 운동체계로서의 축과 초점 중시한 아주 위계적이면서도 효율적인 도시로서, 중세 유럽도시의 공간 구성 개념과 닮은 점이 많은 도시이다.

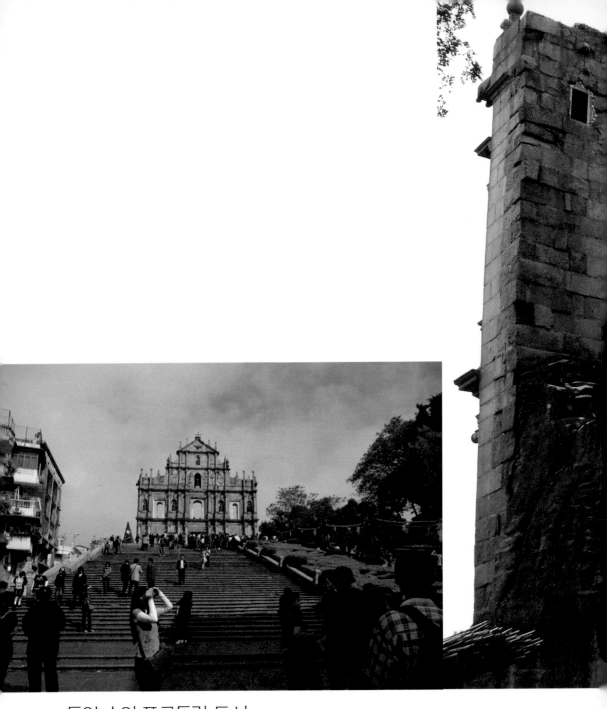

동양 속의 포르투갈 도시

마카오

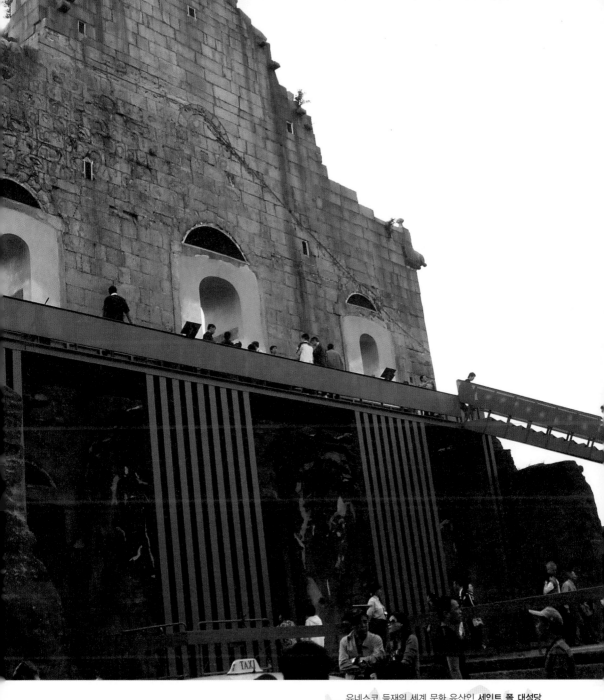

유네스코 등재의 세계 문화 유산인 **세인트 폴 대성당**
–
세인트 폴 대성당의 뒤쪽 벽

도시 매력과 도시디자인 구조

중국 남동부 광동지역 주장 강하구에 위치하고 있는 마카오는 마카오 반도와 그 부속인 타이파 섬, 꼴리안 섬, 그리고 섬 사이의 매립지인 코타이스트립으로 구성되어 있는 인구 44 만 명이 살고 있는 중국 특별 행정구이다. 북동쪽 60킬로미터 지점에는 금융과 무역의 중심 도시인 홍콩이 있고, 마카오 반도 북쪽 끝에는 중국과의 국경관문이 있는 도시이다. 20세기말에서야 약 400년 동안의 포르투갈 식민지에서 벗어나 중국 영토로 복귀했지만, 포르투갈과 중국이 맺은 협정에 따라서 중국 통치가 시작된 후 50년 동안은 현재의 고유 생활방식을 그대로 유지할 수 있는 권리와 거주민이 자유롭게 여행할 수 있는 권리, 지도자를 선출할 수 있는 권리를 포함한 마카오 자치 보장과 함께 중국과는 별도의 국기와 여권, 출입카드를 사용하고 있는 도시이다. 이 도시는 콜럼버스의 신대륙 발견에 고무된 스페인과 포르투갈이 세계 각지에서 치열한 식민지 분쟁을 일으키게 되자, 15세기 말에 교황 알렉산더 6세가 아프리카의 서쪽바다를 경계로 하여 새로 발견된 동쪽 영토는 포르투갈 식민지로, 서쪽은 스페인 식민지로 인정한다는 이른바 황제 자오선에 따라서 포르투갈이 지배하게 된 도시이다.

마카오의 포르투갈 지배는 포르투갈 상인들이 처음 중국 남단에 도착한 16세기 초로 거슬러 올라간다. 이들은 처음에는 주강 삼각주 어귀의 임시 거주지에서 거주하다가 16세기 중반에 중국과 협정을 맺고 일본과 유럽을 상대로 하는 독점적인 중계 무역항이 되면서 엄청난 부를 누리게 되었다. 뿐만 아니라 중국과 일본의 기독교 선교를 위한 중요한 거점이기도 하였는데, 김대건 신부도 이곳에서 신학공부를 하였다. 유리한 지리적 위치 때문에 17세기 초반에는 네덜란드의 침공을 받는 등의 긴장도 있었으나, 19세기 중반에 영국이 깊은 수심과 안전한 항구시설의 조건을 갖추고 있는 홍콩을 점령하여 상업 중심지와 무역항 도시로 개발 하면서 마카오는 점차 활동의 중심에서 멀어져 쇠퇴하기 시작하였다. 이후 마카오는 카지노의 합법화와 더불어 유럽풍의 도시 분위기를 즐기고자 하는 사람들의 관광. 휴양

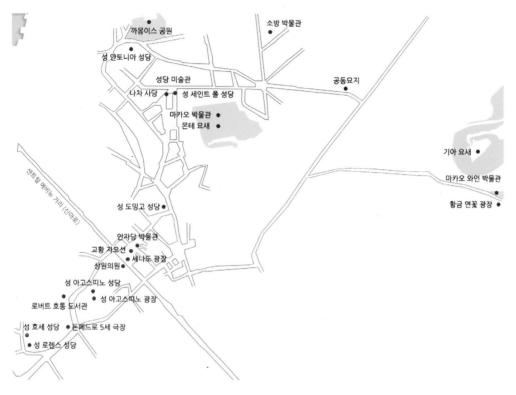

소방 박물관

까몽이스 공원

성 안토니아 성당

성당 미술관

공동묘지

나차 사당 ● 성 세인트 폴 성당

마카오 박물관
몬테 요새

기아 요새

마카오 와인 박물관

황금 연꽃 광장 ●

센트럴 애비뉴 거리 (신마로)

성 도밍고 성당

안자당 박물관
교황 자오선
●세나도 광장
상원의원

성 아고스띠노 성당

● 성 아고스띠노 광장

로버트 호통 도서관

성 호세 성당 ●돈패드로 5세 극장

● 성 로렌스 성당

도시로 변모하여 지금은 관광산업이 마카오 경제를 지탱하는 실질적인 수입원은 되고 있다.

특히 콜로안 섬과 타이파 섬 중간의 매립지역에는 미국 라스베가스 센즈 그룹에 의해 세계 최대의 카지노이자, 마카오의 유일한 관광 휴양 타운인이 입지하여 라스베가스와 같은 관광객을 끌어들이고 있다. 연면적 100여만 제곱미터의 이곳은 베네치아 궁전과 운하, 곤도라, 리알토 다리, 탄식의 다리, 산마르코 광장 등 베네치아를 그대로 재현한 테마 파크와 3000여 개의 스위트룸을 갖춘 초대형 호텔, 350여 개의 상점이 입점한 쇼핑몰, 3500여 대의 슬롯머신, 800여 개의 게임 테이블이 설치된 메머드급 카지노가 있어서 늘 많은 관광객들로 북적 된다. 마카오는 서양도시와 비슷한 분위기 속에서 서양과 동양의 문화가 융화된 마카오의 특유 도시문화를 형성하고 있는데, 특히 유네스코 세계문화유산으로 등재된 성당들은 물론, 박물관과 아기자기

한 골목길 등은 매력의 원천이 되고 있다.

마카오의 역사적 자산의 대부분은 도심부 가운데를 가로 지르는 신마로 (센트랄 애 비뉴 거리)변에 입지하고 있는 세나도 광장을 중심으로 반경 1.5키로미터 이내의 작은 골목길들에 집중되어 있다. 특히 신마로와 직교하고 있는 좌우의 골목길에 집중되어 있어서 걸어다니면서 역사적 문화를 체험하기가 좋을 뿐만 아니라, 시내를 운행하는 노선버스도 많고, 페리 터미널을 비롯하여 주요 관광지 주변에는 자전거 택시라고도 할 수 있는 패디캡이 있어서 재미있는 관광을 할 수 있다. 이중 언덕에 자리하고 있는 성 세인트 폴 대성당의 계단에서부터 성 도밍고 성당을 거쳐서 세나도 광장과 상원의원 뒤쪽의 성 아고스띠노 광장을 거처 성 로렌스 성당을 지나가는 작은 골목길은 마카오에서 보행 활동이 가장 활발하게 일어나는 운동체계로서의 축과 초점역할을 하고 있는데, 대부분의 중요한 역사적 자산은 이 운동체계의 영향권에 입지하고 있다. 특히 성 세인트 폴 대성당 아래로 이어지는 쿠키 스트리트는 마카오의 명물인 에그롤, 아몬드, 쿠키, 육포 등의 음식을 맛볼 수 있는 식당도 많아서 먹거리문화를 체험할 수 있는 마카오의 정체성이다.

시가지 지역

마카오 관광은 산봉우리와 같은 언덕 위쪽에 있는 성 안토니오 성당에서부터 하는 것이 좋다. 유네스코 세계문화유산으로 등록되어 있는 성 안토니아 성당은 16세기 중반에 포르투갈의 수호 성인 성 안토니오를 기리기 위해 만든 예수회 성당으로서, 포르투갈인들이 결혼식을 많이 하여 꽃의 성당으로도 불리우기도 하고 있는데, 이 성당에는 김대건 신부의 목상도 있다. 이곳에서 조금 더 언덕 아래쪽으로 내려가면 마카오의 긴 역사를 말해주는 유네스코 세계문화 유산으로 등재된 성 세인트 폴 성당이 있다. 마카오의 각종 그림엽서, 팸플릿 등에 단골로 등장하는 이 성당은 마카오에서 가장 아름다운 야경을 볼 수 있는 성당으로서, 항상 관광객들이

마카오의 명소인 골목길

기념사진을 찍는 마카오의 랜드마크이다. 긴 돌 계단위에 정면의 벽만이 우뚝 서 있는 모습이 아주 인상적인 이 성당은 17세기 초에 이탈리아 예수회가 중국 및 아시아에 파견하는 선교사를 양성하기 위해 설립한 극동지역 최초의 서구식 대학으로서, 예수회가 해체되기 전까지 약 200여 년 동안에 많은 선교사를 배출하기도 했던 성당이다.

19세기 초반에는 마카오 내란으로 인해서 예수회가 해체된 후에는 군사시설로 이용되기도 했는데, 19세기 초반에 화재 등에 의해 파괴되어 현재와 같이 정면의 벽과 계단, 지하 납골당만 남게 되면서 더 유명해진 성당이다. 정면 벽의 인상적인 섬세한 조각은 17세기 초반부터 7년간 걸쳐 예수회 수도사 카를노 스피놀라가 중국인 조각가와 일본에서 추방된 가톨릭 교도들과 함께 완성한 것이다. 성당 바로 옆에는 유네스코 세계문화유산으로 등록된 어린이 모습을 한 신 나차를 모시는 나차 사당과 성 바울 성당의 부속 성당 미술관도 있다. 나차 성당은 19세기 말에 마카오에 전염병이 만연하게 되자

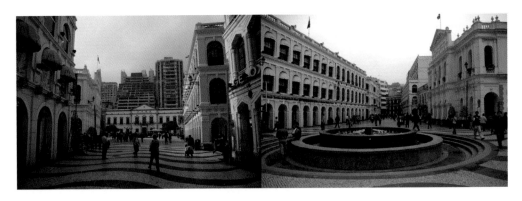

이를 막기 위해서 세웠는데, 나차 신은 무예에 능하고 귀신을 물리치는 능력을 갖고 있는 신으로 전해지고 있다. 성당 미술관은 초미니 미술관으로서 60여 전의 가톨릭 회화, 조각 등이 전시되어 있다. 이곳에서 동쪽으로 조금 내려오게 되면 유네스코 세계문화유산으로 등재된 몬테 요새와 요새 안에 있는 마카오 박물관도 볼 수 있다.

몬테 요새는 마카오 총독의 최초 거주지이자, 17세기 초반에 건축된 예수회 성당을 개조한 포르투갈의 요새였던 곳으로, 17세기 네덜란드 함대가 마카오를 공격하던 때에 사용했던 대포가 보존되고 있는데, 현재는 마카오 전경을 한눈에 볼 수 있는 전망 좋은 공원으로 이용되고 있다. 몬테 요새 옆에 있는 마카오 박물관은 마카오 450년의 전통과 역사를 한눈에 볼 수 있는데, 특히 마카오의 전통가옥 등 천여 점의 자료가 전시되고 있어 마카오 문화와 역사를 이해하는 데 도움이 된다. 여기에서 골목길을 따라 언덕을 조금 더 내려오면 유네스코 세계문화 유산에 등재된 성 도밍고 성당이 있다. 베이지색 외벽과 나무로 만든 녹색 창문, 화려한 코린트 기둥이 인상적인 이 성당은 16세기 말에 도미니크 수도회가 지어서, 17세기에 증축한 후에 18세기에 바로코 양식으로 보수한 성당인데, 수도원 활동이 금지된 19세기 중반 이후에는 군사시설, 관공서 등으로 이용하기도 했다. 여기에서 골목길을 따라서 조금 내려오면 운동체계로서의 초점역할을 하는 마카오의 중심인 유네스코 세계문화 유산에 등재된 세나도 광장이 있다.

남부 유럽의 광장 분위기를 그대로 느낄 수 있는 검정색과 크림색 타일의

물결무늬로 수놓은 4000여 제곱미터 규모의 광장에는 분수, 벤치 등이 있어서 마카오 사람들의 휴식의 장일 뿐만 아니라, 여행객들의 만남 장소로도 이용되면서 많은 운동이 일어나고 있는 마카오 운동체계의 초점이다. 특히 광장 주변에는 파스텔 톤으로 은은히 빛나는 성당, 식당, 카페 등 남유럽풍의 건축물이 가득하여 아름다운 시가지 풍경을 감상할 수 있는 조망점이 되기도 하며, 밤에는 아주 화려한 야경의 명소가 된다. 광장의 한 복판 분수대에는 교황의 경계선이라고도 불리우는 교황 자오선이 표시되어 있는 거대한 지구본이 설치되어 있고, 이 오른쪽에는 16세기 중반경에 아시아 최초로 설립된 자선기관인 네오 클래식 양식의 하얀 건물인 인자당 박물관이 있다. 한때는 병원, 고아원, 양로원으로 사용되기도 했던 이 박물관에는 마카오 역사를 알 수 있는 유물과 설립자인 돈 벨키오르 까네리오 주교의 자상화 및 두개골 등이 전시되어 있다. 광장 끝을 지나서 시가지를 관통하는 센트럴 에비뉴 거리변에는 마카오에서는 가장 전통적인 신고전주의 양식의 포르투갈 건축물로서 유네스코 세계문화 유산으로 등재된 마카오 행정 업부를 총괄하는 지치구로 사용되고 있는 상원의원 건물이 있다.

고풍스러운 모습을 하고 있는 외관과 인테리어가 참으로 멋스럽다고 느껴지는 이 건물은 16세기 말경에 중국식으로 지어졌다가 18세기 후반에 전통 포르투갈 양식으로 리모델링한 것이다. 건물 내부에는 전시회를 개최하는 갤러리가 있고, 뒷뜰에는 휴식을 취할 수 있는 정원이 자리잡고 있으며, 고전적인 돌계단이 도서관과 의회실로 연결되어 있다. 이 건물 뒤쪽에 있는 골목길을 따라서 아래로 조금 더 내려가면 3개의 조그마한 골목길이 만나는 곳에 성 아고스띠노 광장이 있다. 광장을 둘러싸고 있는 아름다운 성당과 건물들이 아주 멋스러운 이 광장은 바닥은 크림색과 검정색의 돌이 꽃과 물결의 무늬처럼 아름답게 깔려져 있다. 로버트 호통 도서관과 성 아고스띠노 성당도 이 부근에 있는데, 로버트 호통 도서관은 19세기에 지어진 것을 20세기 초반에 홍콩 대부호 로버트 호통이 포르투칼인의 상인저택을 별장으로 개조하여 사용하다가 그가 죽은 후에는 마카오 정부에 기증하여 도서관으로 이용되고 있다.

시의회 건물 청사가 보이는
세나도 광장
-
물결모양의 모자이크
바닥으로 유명한 **세나도 광장**

유네스코 세계문화유산에 등재된 성 아고스띠노 성당은 16세기 후반에
스페인의 오거스틴 수도회에서 세운 성당으로서, 포르투갈이 지배하던 수
도회를 내보내고, 포르투갈식으로 개조한 성당이다. 여기에서 골목길을 따
라서 조금 더 내려가면 4개의 작은 골목길이 교차하는 결절점에 19세기 후
반에 개관한 약 350개의 좌석을 갖춘 중국 최초의 오페라 하우스로서 유네
스코 세계문화유산으로서 등재된 돈 페드로 5세 극장이 있다. 이 극장은 중
국 최초의 유럽풍 극장이자, 아시아 최초의 남성전용 사교클럽인 마카오 클
럽이 탄생한 곳이기도 하는데, 신고전주의 양식의 중후한 모습을 하고 있는
이 극장 현관홀의 고급스런 샹들리에와 문에 드리워진 붉은 커튼, 내부 청
중석 상단의 발코니, 유리로 조각된 문손잡이 등은 극장의 품격을 더욱 높
여주고 있다. 유럽의 중요한 오페라 극단이 동양을 순례 공연할 때에는 빼놓
지 않고 공연을 하는 이 극장은 20세기 들어서, 헬렌 트라 우벨, 피터 피어
스, 루지에로 리치와 같은 예술가들이 공연하기도 하는 등 주로 음악, 축제,
공연 등을 위해 사용되고 있다.

　이 부근에는 중국 바로코 건축의 대표로 꼽히고 있는 유네스코 세계문화
유산으로 등재된 성 호세 성당과 성 로렌스 성당도 있다. 리틀 성 파울 대
성당으로도 불리우고 있는 성 호세 성당은 18세기 중반 예수회에서 선교사
양성을 목적으로 세운 수도원 겸 성당으로서, 독특한 돔형의 지붕과 음향효
과가 뛰어나서 콘서트 장으로 사용되기도 하고 있다. 역시 유네스코 세계문
화유산인 성 로렌스 성당은 16세기 중반 예수회에 의해 세워진 성당으로 원
래는 나무로 지어진 것을 19세기 중반에 높이 21미터 길이 37미터 네오 클래
식 양식에 바로크 스타일을 가미하였다. 이밖에도 마카오 페리 터미널 주변
에 있는 기아요새, 그랑프리 박물관, 마카오 와인 박물관, 그리고 이의 반대
편이 있는 아마사원, 펜야 성당을 비롯하여 황금 연꽃광장 관음상, 마카오
타워, 석조 관문, 신교도 묘지 등도 가볼 만한 유적이다.

　이중 마카오에서 제일 높은 해발 90미터에 위치한 기아요새는 19세기 중
반에 지어진 91미터 높이로서, 마카오 주변을 항해하는 배들의 나침반 역할
을 하는 중국 최초 등대가 있는 이공원은 현재 마카오와 주변 지역의 아름　잘 정돈된 마카오의 뒷골목길

다운 풍광을 볼 수 있는 전망 공원으로 사용되고 있다. 등대 옆에는 기아요
새의 부속 건물로 지어진 예배당이 있는데, 20세기 말에 복원하면서 천장
과 벽면에서 오래된 중국옷을 입은 천사의 벽화가 발견되기도 했다. 여기에
서 언덕 아래로 조금 내려가면 마카오 와인 박물관, 그랑프리 박물관을 만
날 수 있는데, 마카오 와인 박물관은 포르투갈의 유명한 와인 산지 14곳에
서 생산 되는 와인 1115종이 전시되어 있는 포르투갈 와인 홍보를 위해 만
든 박물관이다. 그랑프리 박물관은 20세기 말 마카오 그랑프리 40주년을 기
념해서 만든 박물관으로서, F3 자동차 경주대회에서 사용되었던 수십 대의
스포츠 카를 비롯하여 마카오 그랑프라와 관련된 많은 사진과 소품들이 전
시되어 있다. 11월에 열리는 마카오 그랑 프리는 별도의 경기장 없이 시내의
도로가 그대로 경주코스로 이용되는 아시아 최고 권위를 자랑하는 F3 자동
차 경주대회이다.

　세계문화 유산으로 등재된 아마사원은 뱃사람의 수호신 아마를 모시는
전형적인 중국풍 사원으로서 1년 365일 매캐한 연기가 가득한데, 총 4개의
사당으로 되어 있는 이 사원의 제일 위쪽에 위치하는 관음전을 제외하고는
모두 아마에게 바쳐진 사원이다. 마카오 반도 남쪽 끝 펜야 언덕에 위치하고

있는 펜야 성당은 17세기 초반에 네덜란드 함선에 납치되었다가 탈출한 사람들이 신에게 감사하는 뜻으로 신축한 성인 노틀담 드 프랑스를 모시는 성당이다. 마카오에서는 가장 아름다운 성당으로 평가받고 있는 이 성당은 바다로 나가는 뱃사람들이 항해의 안전을 기원하던 성당으로서, 주변에는 고급 주택가가 많다. 바닷가에 입지하고 있는 높이 338미터 마카오 타워는 마카오 반환 2주년 기념으로 건립한 아시아에서 9번째, 세계에서 11번째 높이를 자랑하는 거대 건축물로서, 58층에 실내 전망대, 61층에 실외 전망대에 오르면 마카오는 물론 중국 내륙과 홍통의 전망도 가능하다. 가아요새 아래 쪽에 있는 황금 연꽃광장은 20세기 말에 마카오 반환을 기념하여 조성한 미니 광장이다. 광장 한가운데에는 영원히 지속될 마카오 번영의 상징으로 금박이를 입힌 높이 6미터 무게가 6.5톤 연꽃모양의 동상이 놓여져 있는데, 늘 중국의 관광객으로 붐빈다. 남쪽 바다에 입지하고 있는 관음상은 20세기 말에 세운 20미터 높이의 연꽃 모양의 좌대가 떠받치고 있는 동상으로 아주 인상적이다

와인 박물관 아래 쪽에 입지하고 있는 마카오 피셔매즈 워프는 마카오 도박계 대부 스텐리 호가 만든 대형 테마 파크로서 동서양의 만남 등 3개의 테마 구역에는 동서양의 유명한 건축물이 재현되어 있다. 또 19세기 말에 세워진 석조관문은 중국과 경계 역할을 하던 곳으로, 지금은 작은 공원으로 이용되고 있는데, 이 관문에는 "너를 지켜보는 조국에 경의를 표하라"는 까모에스의 글이 새겨져 있다. 오늘날 관광객들은 반대편에 있는 현대식 건물을 통해 국경을 출입하는데, 여기에는 출입국 사무소, 세관, 관광정보 안내소가 설치되어 있다. 19세기 만들어진 신교도 묘지는 종교인들뿐만 아니라, 방문자, 선원들의 묘지공원으로도 사용되고 있는데, 신교도 묘지에는 최초로 영중사전과 중국어 성경을 펴낸 로버트 모리슨 박사, 18세기에 마카오에서 살았던 위대한 화가 조지 치너리, 대영제국 드루이드호의 함장이자, 윈스턴 처칠의 조상인 존 스펜서 처칠 경 등이 잠들어 있다. 이처럼 마카오는 포르투갈의 도시풍치를 느낄 수 있는 동양 속의 서양 도시로서, 특히 운동체계 역할을 하는 골목길이 인상적인 도시이다.

마카오의 명소인 세나도 광장
앞의 골목길

물을 숭배하는 도시

여강고성

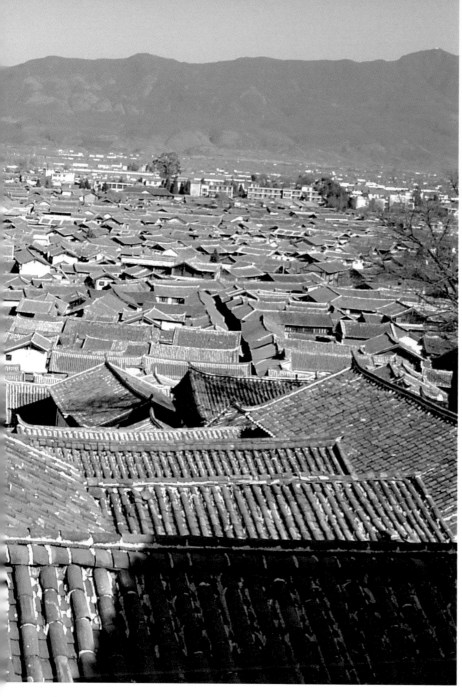

기와지붕의 시가지 전경

도시 매력과 도시디자인 구조

　　중국 운남성 여강에 있는 고성은 800년이 넘는 긴
역사 속에서도 옛날의 기와도시 풍경을 완벽하게 간직하고 있는 동양에서는
보기 힘든 매력적 역사도시이다. 끝없이 넓은 초원에 회색의 기와장을 겹쳐
서 펼쳐 놓은 것과 같은 풍경은 붉은 지붕 등을 배경으로 성당이나 궁전이
도시 스카이라인의 변화를 주도하는 서양의 역사도시 모습과는 완전하게 대
비되고 있다. 내구성이 짧은 목재 도시 특성 이외도 산업사회를 거치면서 전
통에 대한 소홀이 겹치면서 이제는 기와도시의 풍경을 거의 볼 수 없는 동
양에서 이러한 기와도시풍경을 볼 수 있다는 것은 신기하기까지 한다. 고성
이 있는 여강 지역은 한족, 납서족, 장족 등 20여 개의 소수 민족이 살고 있
는 운남성(雲南省) 서북부의 고성, 옥룡 납서족 자치현, 영성현 등 여러 자치현
을 포함하고 있는 산림자원이 매우 풍부한 지역이다. 이 지역은 옛날에는 오
지지역의 특수성 등으로 인해 오랜 세월 동안 외부와 단절된 채 이곳을 드
나들던 대상들에 의해서 이루어진 외부 세계와의 교류가 이루어진 도시인
데, 특히 중국 서남 지역의 비단길(絲綢之路)과 차마고도(茶馬古道)의 집산지로서
교류가 이루어진 도시이다.

　해발 2416미터에 입지하고 있는 지형과 물 흐름을 교묘하게 이용하여 만
든 인간의 위대한 걸작인 고성은 3.8평방킬로미터의 면적에 1만 명이 못되는
거주인구 중에서 납서족이 30%에 달한다. 여기에는 과거 그들 조상이 창조
한 동바문화로 불리우는 1300여 개의 상형문자가 아직도 남아 있을 정도로
전통문화가 이어져오고 있는데, 이 도시가 유명해진 것은 20세기 말에 있었
던 진도 7의 대지진의 여강 모습이 세계에 알려지기 시작하면서부터이다. 특
히 텔레비전 등 매스컴을 통해서 대지진에 조적조 건물은 크게 파괴되었으
나, 기와주택은 파괴됨 없이 그대로 존재하고 있는 아름다운 도시모습을 본
지구촌 사람들은 이 도시를 찾기 시작했다. 특히 세계문화 유산으로 등재된
이 도시는 지금은 년간 수백만 명의 관광객이 찾는 관광도시로서 관광 수업
이 주 소득원이 되고 있다.

고성은 성벽이 없으면서도 고성으로 불리워지고 있는데, 이는 당시 목(木)
씨 성을 갖고 있던 통치자가 목(木)자 둘레에 구(口)자를 더하면, 바로 곤란할
곤(困)자가 되게 되기 때문에 성벽을 구축하지 않았다고 한다. 고성의 북쪽
입구에는 2개의 물레방아와 강택민 전 주석이 쓴 '세계문화유산 여강 고성'
이라는 기념비가 있고, 시가지에 들어가면 북쪽 옥룡교(玉龍橋)에서 시작되어
시가지를 관통하여 흐르는 서하(西河), 중하(中河), 동하(東河)의 세 줄기의 천과
시가지 중심에 있는 사방거리(광장), 시가지를 흐르는 천을 거미줄처럼 연결
하고 있는 다리들이 고성의 매력을 만들고 있다. 특히 서하와 중하를 따라
서 나 있는 거리와 사방거리는 운동체계로서 축과 초점역할을 분명하게 하
고 있는데, 이처럼 동양도시에서 광장을 갖고 있는 경우는 그리 많지 않다.
세 줄기의 천을 따라서 나 있는 거리변을 따라서 줄지어 있는 상점과 주택,

학습이라는 뜻의 상형문자
—
하천과 상점이 조화를 이루고
있는 거리

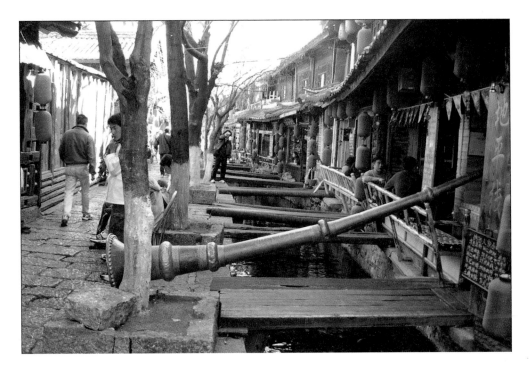

길게 늘어진 버드나무가지 그리고 그 아래의 벤치에 앉아 있는 사람들, 밑바닥이 보일 정도로 맑고 깨끗하게 흐르는 물결을 따라서 놀고 있는 금붕어들을 보면, 참으로 좋은 도시라는 생각까지 든다. 세 줄기의 천은 다시 작은 줄기의 여러 천으로 나누어지면서 때론 골목과 마주하면서 흐르기도 하고, 때론 사라졌다가 다시 나타나기도 하면서 주택과 상점들을 교묘하게 엮으면서 흐르고 있다.

　매년 음력 정월 초에는 샘에서 향을 피우고, 한 푼의 돈을 던 진후에 한 그릇의 물을 퍼내는 '매수두'라는 풍습도 있는데, 이들 우물은 삼안정(三眼井)'이라는 3단계의 우물로 이루어져 있다. 제일 위쪽인 첫번째 우물(頭塘)은 식수로 쓰이고, 두번째 우물(二塘)은 음식물을 씻는데 쓰이며, 세번째 우물(三塘)은 옷이나 더러운 물건들을 씻는 데에 이용되고 있는데, 이는 물을 아끼는 납서족의 지혜를 알 수 있음은 물론, 앞으로 물 부족이 예견되는 우리들에게도 시사하는 바가 크다. 이처럼 물은 고성에 생기와 활력을 가져다주는 고성의

혼이자, 숭배의 대상이기도 하는데, 혹자들은 이러한 고성을 두고 "고원의 소주(蘇州)", "동방의 베네치아"라고 부르기도 한다.

시가지 지역

시가지를 흐르는 세 줄기의 천 중에서 서하(西河)는 인공천으로서 사자산 동쪽의 산기슭을 따라 신화거리, 사방거리, 광의 거리를 지나서 다시 두 개의 물줄기로 갈라져 흐르고 있는데, 이중 한줄기는 남쪽의 목부(木府)문 앞을 지나가고, 다른 한 줄기는 동남쪽의 가옥들 앞을 지나간다. 사방거리 옆에는 옛날에는 시장으로 납서족의 중요한 가정요리인 오리알을 파는 다리와 계완두를 파는 다리가 20여 미터 간격으로 서 있다. 동하(東河)는 서하보다 늦게 판 인공 천으로, 신의 거리를 지나서 동쪽에서 사방거리로 연결된 오일거리를 지나면서 두 갈래로 나누어져서 작은 돌다리들과 주택들을 감고 지나서 동쪽으로 흘러서 주변의 넓은 농경지에 물을 공급해 준다. 중하(中河)는 고성에서 가장 아름다운 유일한 자연천이자 고성에서는 가장 중심거리로써 사방가의 중심에 연결된다. 특히 중하는 다리들과 어울려서 한 폭의 풍경화를 만들고 있는데, 다리는 옛날에는 중국무협 영화의 한 장면처럼 시장이 형성되거나 청춘남녀가 사랑을 고백했던 장소이기도 했다. 고성에서는 가장 오래된 아치형 다리인 대석교(大石橋)를 비롯하여 백세방교(百世坊橋), 만자교(萬字橋), 남문교(南門橋) 등 크기와 너비, 형태가 각기 다른 365개 다리가 있는 것만을 봐도 이 도시가 얼마나 천과 관련이 많은 가를 알 수 있다

고성의 또 하나 매력은 도시의 거점 역할을 하는 400여 평방미터의 사방(四方)거리(광장)이다. 흔히들 서양은 광장의 도시, 동양은 길의 도시라고 불리울 만큼 광장은 동양의 도시에서는 보기 힘든데, 이곳 광장은 옛날에는 고성무역 활동의 중심지이자, 각종 민속활동이 끊임없이 일어나던 고성 사람들의 장소였고, 지금은 광장 주변의 전통옷감 등을 파는 상점들을 지지하고, 관광

골목길의 전통적인 상점가

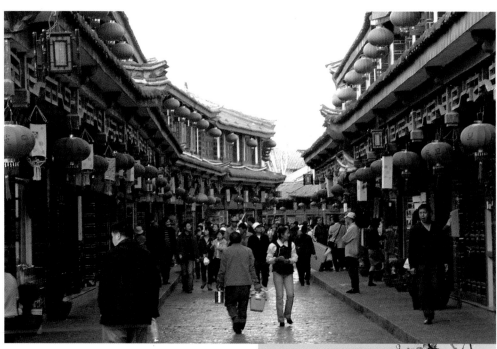

객들이 시가지 관광을 시작하거나 끝을 내는 장소로서의 기능까지 갖고 있는데, 동양의 도시에 이 같은 장소가 있다는 것은 흥미롭기까지 한다.

사방(四方)광장으로의 접근은 과거 장족의 대상들이 이용했던 신화 거리, 고성 북쪽에서부터 구불구불하기도 하고, 변화가 심하여 때론 천을 마주하기도 하는 신의거리, 고성에서 가장 늦게 만들어진 동쪽에서 접근하는 오일거리, 동남쪽에서 접근 칠일거리, 고성 남쪽에서 접근하는 사람들이 광벽 골목과 충의 골목의 두 개 골목을 통해서 들어오는 광의거리, 신화의 거리와 신의거리 중간쯤에 위치한 고성 북쪽의 동대거리 등 6개 거리와 고성의 남쪽 광의거리에서 연결된 현문골목, 서쪽 사자산 위쪽의 신화거리 황산 윗부분, 신화거리의 과공골목 등의 3개 골목과 연결된 여강의 공간조직이 만나는 결절점이다. 고성에는 이들 주요 거리 외에도 타동골목, 매계골목, 살저골목, 현문골목 등 여러 특색 있는 골목들이 있는데, 이중 소상해(小上海)로 불리우는 현문골목은 소금가게, 말 사료 가게는 물론 도서, 서화, 수공예 등 여강의 여러 민족과 지방 특색이 있는 물건들이 많아서 고성에서는 가장 알려진 문화의 거리이다. 고성에는 이처럼 많은 거리가 거미줄 처럼 연결되어 있어서, 때론 잠시 길을 잃기도 하지만, 북쪽에서 남쪽으로 흐르는 세 줄기의 천 방향만을 확실하게 기억하면, 길을 잃는 일은 없는 도시이다.

거리 바닥은 아주 완만한 오목형의 단단한 오화석판(五花石板)이 깔려 있는데, 고성 사람들은 이 바닥이 말과 사람이 몇 백 년 동안을 밟고 지나가서 거울처럼 반짝반짝 윤이 나고 있는 고성의 이력이 함축되어 있다. 고성에는 이밖에도 남쪽 광의거리의 광벽(光碧)골목 입구에 있는 일년 내내 맑고 깨끗하면서도 차갑고, 향기로운 물로 유명한 백마룡담(白馬龍潭), 자연에의 순응을 중시하여 지세와 물의 흐름에 의거하여 건축을 하면서도 명청시대의 풍경을 그대로 간직하고 있는 북경의 전통주택 양식인 사합원(四合院)주택, 사방 거리의 남쪽에 위치하고 있는 북경의 자금성을 모방한 규모의 방대함과 장식의 화려함을 자랑하는 명대 목씨 족장이 지은 목부(木府)도 매력을 더 하는 요소이다. 목부는 방이 160여 개가 넘고, 역대황제들이 하사한 11개의 편액이 걸려 있는데, 20세기 말에 재건축되어 지금은 박물관으로 사용되고 있다. 목

여강의 5대 라마교 사원 중의 하나인 **부국사의 법운각**
–
식수, 음식물 씻기, 빨래순서로 사용하는 **삼안정**

부 뒷문으로 나오면 여강 평원을 한눈에 볼 수 있는 만고루가 있고, 고성에서 약 2킬로미터 떨어져 있는 상산(象山) 아래에는 고성 하천의 근원지인 흑룡담(黑龍潭)(옥천공원'玉泉公園'이라고도 함)도 있다.

또 여강의 5대 라마교 사원 중의 으뜸인 부국사(富國寺) 건물로 어느 각도에서 보아도 하늘을 향해 날개를 펴고 날아가는 5마리의 아름다운 봉황새와 같다는 5개 비각(飛角)이 있어서 오봉루(五鳳樓)로도 불리우기도 하는 법운각(法雲閣)이 있다. 고성에서 약 7킬로미터 떨어진 곳에는 고성의 일부분이기도 한 옛날 납서족의 조상들이 고성으로 이주해 오기 전에 처음 정착했던 속하 옛 거리에는 아직도 납서족의 고유문화가 풍부하게 남아 있다. 이곳은 고성과 똑같은 사방거리, 대석교 등을 가지고 있으며, 천이 각기의 집들과 작은 다리를 지나서 흘러 간다. 이처럼 여강 고성은 아직은 교통여건 등의 불편함이 많기는 하지만, 이곳이 아니면 볼 수 없는 기와도시의 풍경과 중국의 여러 소수 민족의 전통문화를 만끽할 수 있는 중국의 역사도시의 진수를 볼 수 있는 도시이다.

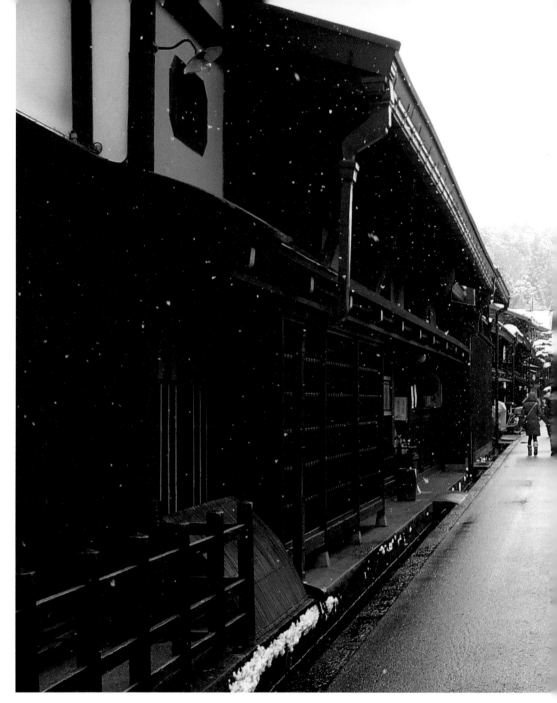

작은 교토

타까야마

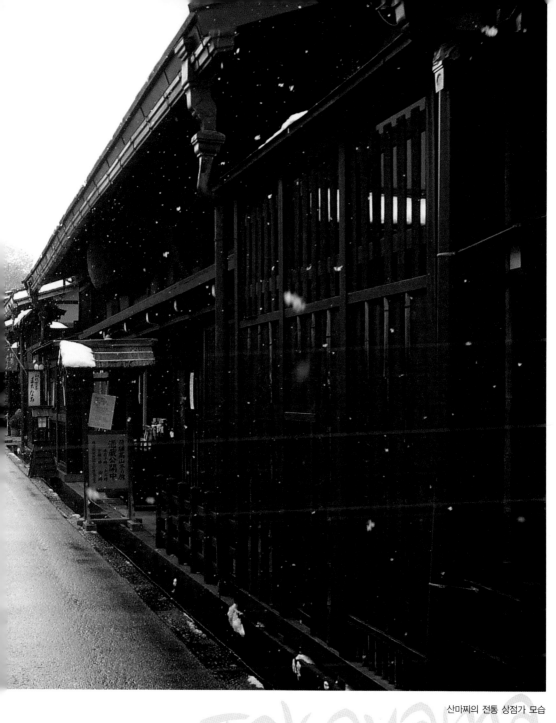

Takayama

산마찌의 전통 상점가 모습

도시 매력과 도시디자인 구조

타까야마는 일본 국토 가운데 지역인 히다 지방의 해발 3000미터 내외의 높은 산맥들로 둘러 싸여 있는 깊은 산속에 꼭꼭 숨어 있는 도시이다. 유럽 알프스에 못지않은 사계절 변화가 뚜렷하고 장엄하여 일본의 지붕이라고 불리우는 일본 알프스 산맥과 마주하고 있는 이 도시는 풍부한 역사적 유산 이외도, 장엄한 산악경관, 천연노천 온천, 스키 등으로도 유명하다. 뿐만 아니라 독특한 건축 양식은 물론, 이치이 잇토보리 조각, 순게이 칠기, 도자기 등 나무로 만든 민예품과 향토완구 등의 전통 공예품과 산나물, 민물고기 호바미소 (목련 잎에 된장과 야채를 얹어 구운 것), 소고기, 라면, 메밀국수, 구운 된장, 토종 술, 장아치, 사라고와라는 차 등의 향토요리의 도시로도 유명하다. 거기에 4월과 10월에 열리는 현란하게 장식한 거대한 수례들이 펼치는 타까야마 축제는 일본의 3대 축제 중 하나로 인정받을 만큼 유명하다. 특히 도쿄나 교토에 있는 주요 전통목재 건물의 대부분은 타까야마의 장인들이 지었다고 할 정도로 타까야마 사람들의 목재를 다루는 손재주는 유명한데, 이들에 의해서 만들어진 전통은 지금까지 계승 발전되어 관광객을 모으는 자원으로 활용되고 있다.

지금은 특급열차로 도쿄에서는 4시간 정도, 나고야에서는 2시간 20분 정도, 오사카나 교토에서는 3시간 정도면 갈 수 있지만, 철도가 개통되기 전인 20세기 초반까지 이 도시는 외부에서 접근이 매우 어려운 오지나 다름없었던 도시였다. 이 도시가 얼마나 깊은 산속에 자리하고 있는 도시인가는 골짜기를 곡예하듯이 굽이굽이 돌아 달려가는 소형기차를 타 보면 알 수 있다. 특히 겨울철에 눈 쌓인 깊은 골짜기를 곡예하듯이 지형을 따라서 달려가는 기차 안에서 바라보는 창 바깥의 전경은 잊을 수 없는 추억으로 남는다. 이 같은 외부 세계와 단절된 깊은 산 속에서 그들 스스로의 생활을 할 수밖에 없던 환경은 타까야마문화라고 하는 독특한 전통문화를 만들었다. 타까야마 역사는 약 8000년 전의 조문시대까지 거슬러 올라가지만 본격적인 발전은 16세기 말경에 히다를 평정한 가네모리 나카치가 당시 일본의 수도였던

교토를 모방하여 타카야마성을 쌓고, 시가지를 정비하고, 많은 사찰과 신사를 지으면서부터 시작되었다. 특히 타까야마 중심부는 400여 년 전에 교토를 아주 사랑한 영주 가네모리 나가치카가 교토를 모방하여 만든 바둑판 모양의 격자형의 도시공간 구조가 지금도 그대로 유지되고 있는데, 이러한 시가지 모습이 교토와 비슷하다고 하여 작은 교토라고 부르기도 한다.

　　에도시대에는 도쿠가와 막부의 직할령이 되어 에도문화가 유입되면서 기존의 교토문화와 혼합하여 독특한 타까야마문화가 탄생했는데, 산마찌라고 부르는 도심부의 이찌노 마찌 니노마찌, 산노 마찌 주변에는 이러한 타까야마의 문화가 그대로 남아 있어서 타까야마에 관광객을 모으고 있다. 타까야마는 미야 강을 중심으로 동쪽의 산마찌 지역, 서쪽의 진야 지역, 그리고 인근 지역에 위치한 사라기와고 지역으로 구분하고 있는데, 관광대상의 대부분은 산마찌 지역과 진야 지역에 집중되어 있다. 걸어서 2시간 정도이면 도심부 전체를 관광할 수 있을 만큼 작은 이 도시에는 약 400대의 대용자전거가 준비되어 있어서 도시 관광을 더욱 편리하게 한다.

시가지 지역

시가지 관광은 미야 강 서쪽에 있는 JR 타까야마 역 앞에서 마야 강변까지 직선으로 길게 나 있는 히로꼬지 거리를 따라서 시작하는 것이 편리하다. 이 거리를 따라서 미야천까지 가게 되면 미야천을 따라서 히로꼬지 거리와 수직으로 뻗어 있는 홈마찌 거리와 만나게 되고, 이곳에서 하천을 건너게 되면 미야 강과 수평으로 뻗어 있는 국가 지정 중요 전통적 건조물군 보존지구로 지정 되어 있는 산마찌라고 불리우는 전통거리를 만나게 된다. 석조건축이 주류를 이루고 있던 서양의 역사도시와는 달리 목조건축이 주류를 이루고 있던 동양의 역사도시는 주요가로에만 전통건축이 남아 있는 경우가 많다. 도시 전체에 대한 대조 건축이라고도 할 수 있는 이러한 타입의 대표적 도시가 타까야마이다. 16세기 말경 타까야마를 다스리던 가네모리 나카치가 타까야마 성을 중심으로 격자형 마을을 만들면서 형성된 이찌노 마찌, 니노마찌, 산노마찌의 3개 거리로 형성된 산마찌는 이 도시에서 가장 많은 운동이 일어나는 운동체계로서의 도시의 축과 초점역할을 하고 있다, 지금도 이 거리에는 당시의 대지분할 형태나 건물 등이 그대로 남아 있는데, 폭 4-5미터 거리에 에도시대에서부터 메이지시대까지 건축되어진 연도형(마찌야 형)의 전통 목재 건물은 흡사 건축 박물관 같은 느낌을 준다.

특히 낮은 처마가 일열로 이어진 2층짜리 목조 가옥에서 돌출된 하얀 장자(障子)와 검은 출격자(出格子)를 하고 있는 풍경은 우리나라의 전통주택 거리와는 다른 풍경인데, 건축물의 낮은 처마는 당시 관청보다 높은 건물을 지울 수 없다는 사회적률 때문이다. 돌출된 처마는 빗물이나 눈에 녹은 물이 집 앞을 흐르고 있는 수로에 떨어지도록 하기 위한 것이며, 건물 내부는 천정이나 기둥, 벽 등이 거의 옛모습 그대로 노출된 채 보존되고 있는데, 이는 통풍이나 일조는 물론, 설국(雪國)에 대응하는 생활지혜가 아주 예술적이고 과학적으로 잘 반영 되어 있다.

산마찌에 입지하고 있는 상점들은 대대로 이어져온 가업이 많은데, 특히

산마찌 전통상점가의 표층 모습

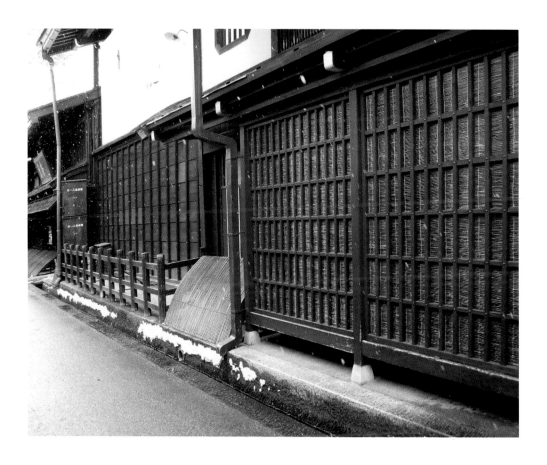

전통 방법으로 술과 된장을 만들어 판매하는 양조장과 상점, 작은 찻집, 토산품 판매집, 공예집, 목공예점 등은 타까야마의 독특한 계승문화를 잘 보여주고 있다. 산마찌가 이러한 전통풍경을 보존할 수 있었던 것은 20세기 중반 무렵부터 산노마찌의 사람들이 중심이 되어 전개된 경관보존과 미화운동 때문인데, 산마찌 거리의 영향권 아래에는 히라따 기념관, 후지이 미술관, 히다 민족 고고관, 타까야마 시향토관, 미와천변의 아침시장이 있고, 이곳에서 동쪽으로 조금 떨어진 곳에는 쿠사까베 민예관, 요시다 주택, 타까야마 야타이 회관 등이 있다. 산노마찌 뒤쪽으로는 히가시 야마 사찰지구, 쇼렌지와 후쿠라이 박사 기념관 등이 있는데, 이들 전통주택의 대부분은 공공건물로 활용하고 있기 때문에 서양의 박물관이나 미술관처럼 두드러지게 눈에 띄지는 않는다. 이중 히라따 기념관은 18세기 중반에 창업 이후에 양초와 기름 등을 팔아서 부를 모은 히라타 가문의 가보를 전시하는 기념관이다.

　일본의 전통목재 주택을 그대로 활용하고 있는 이 기념관은 1-3호관으로 나누어져 있는데, 1호관은 에도시대에 사용하던 지갑, 보자기, 주머니와 메이지시대의 지도 등이 전시되어 있고, 2호관에는 저울, 엽전, 주판, 골동품, 가구 등이 전시되어 있으며, 3호관에는 20세기부터 근대까지 수집한 인형, 완구, 거울, 장신구, 신발, 화장대 등 다양한 것들이 전시되어 있어서 당시의 타까야마문화를 알 수가 있다. 타까야마 성문을 모방하여 만든 입구가 아주 인상적인 후지이 미술 민예관은 20세기 초반부터 수집한 도자기, 식기, 가모노, 인형, 생활집기 등을 전시하고 있는데, 에도시대부터 메이지 시대까지 수집한 실물과 같은 인형 수십 점도 함께 전시하고 있다. 히다 민족 고고관은 타까야마에서 전의(典醫)생활을 했던 우에다 겐타이 집으로서, 토기, 석기시대의 유물과 청동기시대의 화살촉 등과 200여 년 전의 세계지도, 그리고 2000년 전의 중국석상 등 아주 다양한 장르의 유물을 전시하고 있다. 외국의 관광객의 관심을 끌 만한 거대한 역사적 유산은 많지 않지만, 개인의 주택과 소장품을 사회에 헌납하여 사회가 공유하는 문화적 장소로 만들었다는 점은 타까야마 사람들의 문화적 역량을 엿 볼 수 있게 한다.

　전체 11개 전시실로 나누어져 있는 타까야마시 향토관은 19세기 후반 지

산마찌 전통상점가 처마의 고드름

은 창고 건물을 활용하여 만든 민속박물관으로서, 이곳에는 옛날부터 교토와 에도의 문화를 일상생활 속에 받아들여서 독자적인 타까야마문화를 만들었던 타까야마 사람들은 특색있는 향토문화에 관한 귀중한 자료를 전시하고 있다. 특히 이 지역의 영주였던 가나모리 가문의 총, 칼, 갑옷, 문서는 물론, 타까야마 지역에서 출토된 토기, 철기, 술통 등의 생활집기 등 900점이 전시되어 있다. 이같은 타까야마의 전통주택 활용은 빈 건물이 자꾸 늘어가는 데도, 주민들의 문화적 역량을 높이겠다면서 많은 예산을 들어 새로운 공공건물 짓기를 열심히 하고 있는 우리나라의 지자체들의 자세와는 대비가 된다. 이 주변에는 아침에 시장이 열리는 미야 시장도 있다. 아침시장은 미야 천변과 천 건너인 서쪽의 진야 앞의 2곳에서 열리고 있는데, 이곳은 약 200년 전의 에도시대부터 쌀 누에, 뽕잎 꽃 등을 파는 재래시장에서 발달하기 시작하여 약 100년 전의 메이지 중반부터는 야채 등을 파는 본격적인 아침시장이 서게 된 것이다.

천변을 따라서 길게 늘어선 식료품, 민예품, 의류, 기념품을 파는 노점상에서는 타까야마의 색다른 서민문화를 느낄 수 있어 좋은데, 외국도시의 여행에서 늘 느낀 것은 그 도시의 전통문화는 벼룩시장이나 전통시장을 가봐야만 더욱 실감할 수 있다는 점인데 타까야마도 예외는 아니다. 이곳에서 천방형의 북쪽으로 조금 더 가면 에도시대에 많은 재산을 모은 쿠사까베 가문의 집을 개조한 국가지정 중요 문화재인 쿠사까베 민예관이 있다. 원래의 건물은 화재로 소실된 것을 19세기 후반에 재건한 2층짜리 전형적인 주택으로서, 눈이 많이 내리는 지역의 건물답게 낮고 깊은 지붕을 겹겹이 쌓아 만든 처마지붕이 아주 인상적이다. 건물 내부는 10~20미터의 통나무를 그대로 사용한 대들보를 볼 수 있는데, 햇살이 높은 천정을 통하여 그대로 내려 쏟아 내도록 한 개방적 구조는 다까야마의 주택 구조의 특징이다. 각 전시실에는 화로, 가구, 비녀, 빗, 기모노 등을 전시하고 있는데, 안쪽 전시실로 들어가면 도자기, 골동품 가구, 식기, 가면 등과 주머니 장식품 등을 볼 수 있다.

국가 지정 문화재인 요시지마 저택은 전통 술을 만들던 요시지마 가문의 저택이다. 18세기 후반에 처음 지어진 주택은 화재로 소실되어, 현재 주택은

역사적 자산의 안내 포스터
-
관광객에게 시가지를
안내하는 상점주

20세기 초에 에도시대의 건축양식을 그대로 재건한 건물인데, 입구에는 막부시대에 거액을 헌납하고 받은 술을 빗는 집을 뜻하는 공 모양의 조형물이 달려 있다. 이 주택 내부 역시 높은 창으로부터 충분한 햇볕을 받아들일 수 있도록 정교하게 짜맞춘 거대한 기둥과 대들보가 위용을 자랑하고 있는데, 특히 기둥과 유리창문의 나뭇결은 타까야마의 목재기술의 단면을 볼 수 있다. 요시다 주택은 쿠사까베, 민예관 등과 마찬가지로 국가 지정 중요 문화재이지만, 전시물은 없고 주택 그자체가 관광자원으로 활용하고 있다는 점이 이색적이다. 타까야마 야타이 회관은 타까야마의 마을 수호신을 모시는 시쿠라야마 하찌만구 신사 경내에 있는데, 이 곳에는 타까야마의 대명사로도 불리우는 타까야마축제에 사용하는 호화로운 수레가 보관되어 있다.

또 국가지정 중요 유형 민속문화재로 지정되어 있는 11대의 축제용 수레와 가을에 열리는 축제 모습을 재현한 마네킹은 이 도시의 축제 모습을 어느 정도 짐작할 수 있게 한다. 히가시 야마 사찰 지구는 교토를 너무 사랑한 영주 가네모리 나가치카가 이 도시를 만들 때에 동쪽에 있는 조그마한 언덕 일대에 여러 사찰과 신사를 건립하면서부터 번창하기 시작하였는데, 현재는 후케이지, 젠노지, 소유지, 다이오지, 운료지, 규쇼지 등 10여 개의 사찰이

당시의 번창함을 말해주고 있다. 산마찌에서 남쪽으로 조금 더 가면 후쿠라이 박사 기념관, 쇼렌지가 있다. 수령 500년의 한그루의 큰 삼나무로 신축했다고 하는 이 사찰대웅전의 쇼인(書院) 지붕곡선 양식은 무로마치 시대의 건축미를 대표하는 정토진종 사찰로는 일본 최고로 평가받고 있다. 이 사찰 옆에는 심령학자 후쿠라이 박사 기념관도 있고, 소렌사 뒤쪽에 있는 시로야마 공원에는 과거 타까야마성의 유적도 있다. 산마치에서 미야천을 건너서 서쪽으로 가게 되면, JR타까야마 역에서 시작되는 히로꼬지 거리 주변에 국가 지정 문화재인 타까야마 진야가 있고, 이 뒤쪽인 JR타까야마 역 앞에 타까야마 혼마찌 미술관과 히다 고쿠분지, 순께이 회관이 있으며, JR타까야마 역의 뒤쪽인 서쪽에는 히다 타까야마 미술관, 히다마 등이 있다.

타까야마 진야는 에도막부 시대부터 180년 간을 통치하던 쇼군의 관청이다. 이 진야는 17세기 후반에 바꾸후 직할령이 되면서부터 메이지 유신이 단행되기까지 바꾸후의 위임을 받은 관리가 진야에 상주하면서 행정, 재정, 경찰 업무를 수행하던 곳이다. 19세기 후반의 메이지 유신 이후에는 지방관청으로 사용하기도 하였는데, 일본에서 이러한 막부시대 관청인 대관소(代官所) 건물이 남아 있는 곳은 타까야마 뿐이다. 내부는 크고 작은 방들이 복도를 따라서 줄줄이 이어져 있으며, 집무를 보던 방, 다실, 부엌 등은 물론, 간미쇼라는 취조실도 옛 모습 그대로 있다. 건물 바깥에 있는 당시의 곡물창고는 역사자료관으로 사용되고 있는데, 매년 여름이면 타까야마 진야 앞에서 임진왜란 당시 규수에 진을 치고 있던 타까야마 성주 가네모리의 군대가 조선에서의 전황을 타까야마에 보고했다는 데에서 유래한 타까야마 오도리가 열리고 있다. 국가 지정 사적 중요 문화재인 히다 고쿠분지는 746년 나라시대에 쇼무왕의 발원으로 국가의 평운을 기원하기 위해서 전국에 세운 고쿠부지(사찰) 중의 하나이다.

현재 남아 있는 건물의 대부분은 무로마치 시대 이후에 재건된 것으로서, 사찰 내에는 타까야마 성으로부터 옮긴 것으로 전해지고 있는 종루문과 1200년 수령을 자랑하는 커다란 은행나무, 19세기 초반에 건축된 삼층탑이 있다. 하얀 외벽을 갖인 순께이 회관은 다카야미가 자랑하는 순께이도의

전통적 분위기를 느끼게 하는 인력거

제작 공정과 기법의 특색을 소개하고, 장인들이 만든 탁자 쟁반, 주전자, 그릇 등의 명품을 전시하는 회관이다. 투명한 옻을 입혀 나뭇결이 잘 보이도록 하는 순께이도는 양질의 목재산지인 이 지역만의 독특한 공예기술인데, 회관에는 이를 보급 전시하고 체험하는 코너가 있어서 가보면 이를 체험할 수 있다. 타까야마 역의 뒤쪽(서쪽)으로 조금 떨어진 곳에 있는 히다 타까야마 미술관에는 유럽의 유리잔과 아르누보의 종합 미술관, 높이 3미터의 상젤리제 글래스 분수 등이 전시되어 있다. 이곳에는 분위기 있는 카페도 있는데, 아름답고 장엄한 일본 알프스를 한눈에 볼 수 있다.

기타 지역

주변지역에는 약 10만평 대지에 사라져가는 히다 지역의 전통가옥 30여 체를 이축. 복원한 민속촌인 히다 전통마을도 있다. 이 마을에 있는 18세기 후반에 지은 와카야마가옥, 18세기초반에 지은 타나카 가옥과 요시사네 가옥, 19세기 초반에 지은 타구찌 가옥은 중요문화재로 지정되어 있는데, 합장한 손 모양과 닮았다고 해서 갓 쇼쯔꾸리라고 부르는 삼각형의 급경사 지붕과 바닥을 사각형으로 파내고, 불을 피우는 방안의 이로리가 이색적이다. 정문 오른쪽에는 목공예, 염직물 제작을 시연하는 실이 있고 왼쪽에는 일본 2000-300미터의 북알프스를 볼 수 있는 전망대가 있다. 이밖에도 타까야마에는 사자춤과 꼭두각시 인형에 대한 자료가 전시된 사자회관, 히다 타까야마 축제의 숲, 다도의 숲, 아름다운 폭포에서 땅 속으로 800미터 들어가면서 펼쳐지는 히다 대종 동굴, 원시림이 남아 있는 고시키가 하라 오쿠히다 온천향, 오오쿠라 폭포, 쇼커와 벗나무, 조문시대의 유적인 도노소라 유적 등이 있다.

타까야마에서 차로 2시간 정도 가면 세계문화유산으로 등록된 사라카와 고가 있다. 오랫동안 외부와 단절된 체로 그들만의 삶을 살아온 삶 문화가 그대로 남아 있는 이곳은 20세기 후반에 마을 전체가 유네스코 세계문화유

지붕의 눈에 의한 빗물이 떨어지도록 위치하고 있는 물 흐름길

산으로 등재 되었는데, 천변을 따라서 논밭들 사이에 입지하고 있는 전통 주택들의 모습은 흡사 몇 세기 전으로 돌아온 것 같은 이색적인 느낌을 준다. 특히 갓쇼쯔구리라는 독특한 에도시대의 건축양식이 아주 인상적인 이 마을은 슬로우 시티의 생활 모습을 그대로 볼 수 있다. 이처럼 깊은 산속의 도시 타까야마는 일반 도시에서는 느낄 수 없는 전통문화을 접할 수 있는데, 겨울에는 더욱 그러한 도시이다.

근대 역사의 도시

오따루

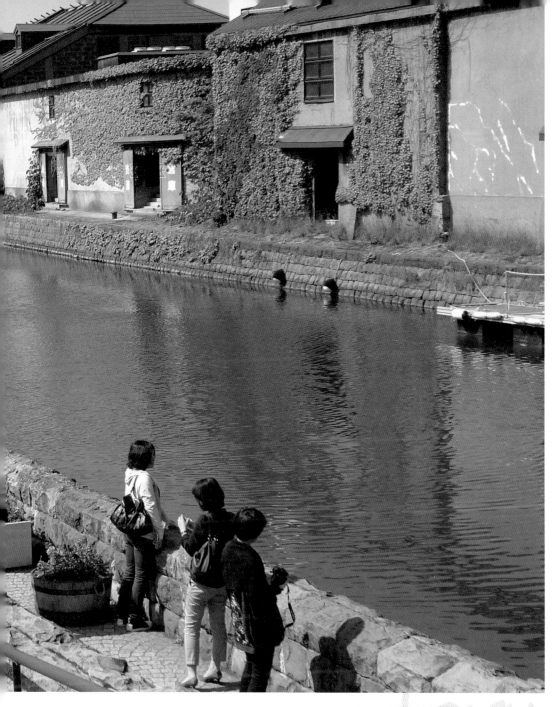

오따루 매력 원천중의 하나인 오따루 운하

도시 매력과 도시디자인 구조

모래가 많은 바닷가라는 뜻의 오따루는 인구 20여만 명이 사는 비교적 작은 항구도시이지만, 일본에서는 보기드믄 이국적 근대도시의 풍경과 운치를 갖고 있다. 그래서 많은 일본인들은 오따루를 이국적 정서가 넘치는 로맨스 도시라고 불리기도 하고 있는데, 영화 등의 촬영지로도 자주 이용되고 있다. 대계의 근대 항구도시들이 그러했듯이 오따루도 19세기 말부터 이 지방에서 생산되는 물자와 수산물 등을 일본 국내는 물론, 러시아, 미국 등으로 나르면서 번창했던 도시이다. 19세기 말경에 이미 호가이도의 석탄 매장량에 주목하던 메이지 정권은 미국 기술자 구로오드의 조언에 따라서 오따루와 삿보로 사이에 철도 운송망을 개설 하였고, 20세기 초에는 전장 280미터 길이의 다리를 건설할 정도로 산업적 가치가 큰 도시였는데, 당시 오따루의 철도 운송망 개설은 요코하마, 도쿄 다음으로 빠른 것이었다. 특히 삿뽀로 인근 지역에서 채굴된 석탄을 기차를 통하여 오따르 항구까지 옮긴 후에 여기에서 일본 국내는 물론 서양 등에까지 수송하는 물류기지 역할을 했던 도시이다. 뿐만 아니라 청어잡이 등이 활발하여 수산물 교역중심 역할까지 하면서 홋까이도에서는 금융, 해운업이 가장 번성한 경제 중심의 도시가 되었다.

당시 오따루는 항구와 연결된 오따루 운하에는 짐을 싣고 내리던 나룻배들이 가득할 정도로 교역이 활발하여 일본의 중요한 금융기관들이 앞 다투어 지점을 개설하는 등 일본 북쪽의 월 스트리로 불리우는 번성기를 누리기도 했는데, 홋가이도의 최대 은행인 호코요 은행(北洋銀行)도 이 도시에서 탄생하였다. 그러나 오따루는 근대산업 사회를 지나면서 석탄생산과 청어잡이 도시로서의 중요성 상실과 함께 활력을 상실하기 시작했는데, 특히 운하와 북쪽의 월 스트리스트로 불리우던 이로나이오 거리 등이 급격히 쇠퇴하면서 침체기를 맞게 되었다. 그러나 근래 유럽형의 근대건물들과 일본의 전통 건물들은 물론, 섬세한 유리공예품과 투명한 음색의 오르골, 환상적으로 느껴지는 운하 야경 등이 오따루이 새로운 매력이 되는 관광도시가 되면서 다

시 활력을 되찾고 있다. 특히 과거 물류저장 창고로 사용하던 건물들을 식
당이나 상점 등으로 재활용하고, 고기잡이에 사용하던 낚시의 찌뭉치나 램
프 등을 기념품으로 판매하면서 활력을 되찾고 있다.

거기에 일본 각지에서 많은 유리공예의 장인들이 모여들어 유리공예 산업
이 활성화 되면서 오따루는 이제 램프와 유리공예 도시로 널리 알려지고 있
다. 거기에 초밥과 신선한 어패류도 이도시를 더욱 유명하게 하고 있는데, 이
러한 이색적인 풍경 때문인지는 몰라도, 오따루는 우리나라에도 상영된 적

이 있는 일본 영화 러브레터를 비롯하여 국내의 유명가수의 뮤직비디오 촬영지 등으로도 자주 이용되기도 하고 있다. 특히 영화 러브레터의 촬영지인 오따루 근처의 텐구야마 스키장, 오따루 유리공방, 구 일본 우편선 오따루 지점, 오따루 운하 공예관, 오따루시청 본관 등은 또 다른 관광 대상이 되고 있다. 우리나라에서 오따루 여행은 삿뽀로까지는 비행기를 이용하고, 비행장에서부터 오따루까지는 기차나 버스를 이용하는 것이 편리하다. 오따루에 가는 도중에 차창 넘으로 전개되는 전경을 보면 우리 농촌지역과 크게 다르지 않다는 생각이 들지만, 도로변에 일정한 간격으로 설치된 적설량이 많이 쌓일 때에 도로의 이정표가 되는 표식들은 이곳이 참으로 눈이 많이 오는 지역이구나 하는 생각이 들게 한다.

　오따루의 관광 명소는 JR 오따루역과 오따루항이 있는 오따루 운하 사이의 거리들에 집중되어 있는데, 작은 도시라서 주요 명소는 걸어 다니면서 관광하는 것이 편하다. 오따루의 공간구조는 JR 오따루 역에서 오따루 운하 넘어 오따루 항까지 뻗어 에끼마에 오 도리를 중심으로, 오른쪽으로는 이 에끼마에 오도와 나란하게 뻗어 있는 니치긴거리, 수시야거리가 연이여 뻗어 있다. 또 오따루 운하 옆에는 운하를 따라 길게 뻗어 있는 운하 옆길 있고, 그 안쪽인 오따루 역쪽에 이로나이 거리, 시까이 마찌 거리가 운하와 나란히 뻗어 있는 격자형 공간구조를 하고 있다. 대부분의 역사적 자산은 운하 옆길과 이로나이 거리, 사카이 마찌 거리 등 해안을 따라서 뻗어있는 가로에 입지하면서 오따루에서는 운동이 가장 활발하게 일어나고 있다

시가지 지역

　　　　　오따루의 관광은 JR 오따루역에서 오따루 운하로 연결된 에끼 마에 오도리(역 앞 대로)에서 부터 하는 것이 좋은데, 이 거리는 19세기 말에 건축된 석조 건물들이 이국적 도시풍경을 만드는 핵심적 요소로 자리하고 있다. 거리 중간쯤에는 이 거리에서 작은 가지처럼 뻗어 있는 작은

옛건물을 기념품 상점 동으로 개조한 **시까이 마찌 거리 상점가**

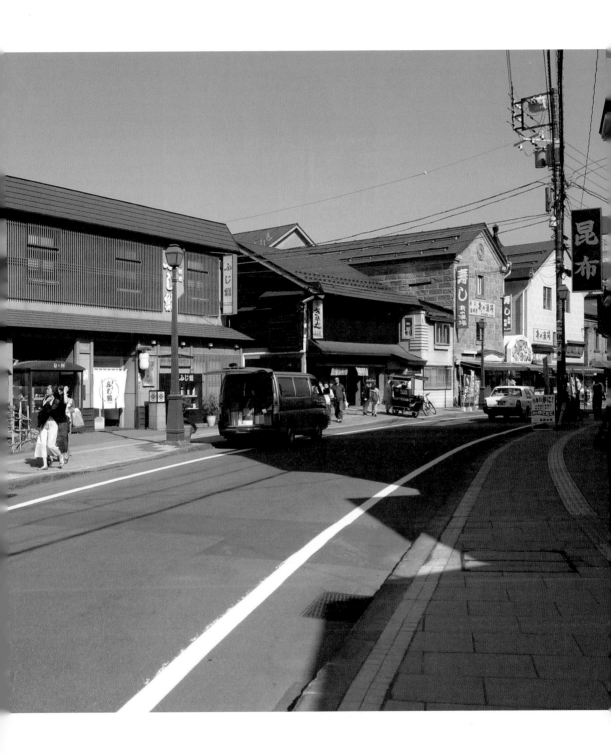

골목에 입지하고 있는 일본 국가 중요 문화재인 구 테미야선을 만날 수 있다. 구 테미야선은 홋가이도 개척 당시인 19세기 말에 미국에서 기술을 들여와서 삿뽀로 -오따루 간에 개설한 철도의 일부로써 20세기 말경에 폐선 된 후에는 관광자원으로 이용되고 있는데, 특히 겨울에는 선로위의 눈 조각과 조명으로 장식하는 눈 축제는 유명하다. 에끼 마에 오 도리(역 앞 큰거리)를 따라서 오따루 운하 방향으로 조금 더 가게 되면 구야스다 은행 오따루 지점과 오따루 미술관이 있는 운하프라자를 만나게 된다. 그리스 신전을 모방한 듯한 느낌을 주는 육중한 외관을 갖고 있는 건물 정면 입구를 장식하고 있는 4개의 원형기둥이 아주 인상적인 구 야스다 은행 오따루 지점은 20세기 초반에 지어진 건물이다.

　제2차 세계대전 직후에는 후지은행 오따루 지점으로 사용되기도 했으나 20세기 후반부터는 홋가이도 신문사옥으로 이용되고 있는데, 21세기 초반에는 도로 확장을 위해서 건물 전체를 현재 장소로 옮기는 이축 공사를 하기도 했다. 일본에서 근대 건물 이축은 요코하마나 찌바 등에서 심심찮게 볼 수 있는데, 이는 그들의 역사 건축에 대한 자세를 엿볼 수 있게 한다. 벽돌을 쌓아 만든 창고인 운하 프라자는 20세기 말에 혹가이도에서 가장 오래된 구 오따루 창고를 재활용하여 만든 시설로써, 여기에는 오따루의 역사를 소개하는 시 종합박물관 운하관이 있다. 이박물관에는 당시의 거리 복원을 중심으로 한 오따루 역사와 자원의 소개와 함께 20세기대 초의 가재도구, 축음기, 인력거 등이 전시되어 있다. 지붕 양쪽에는 화재 등의 액운을 막아준다는 머리는 사자, 몸통은 물고기 모양을 하고 있는 상상의 동물인 사찌호코가 있다.

　이 거리 앞을 흐르고 있는 오따루 운하는 20세기 초반부터 9년 동안에 걸쳐서 바다를 = 자모양으로 메워서 만든 폭 40미터, 깊이 2.5미터의 운하이다. 오따루는 부족한 가용지를 확보하기 위해서 북측 해안을 매립하면서 해안과 매립지 사이의 부지에 각종 화물을 하역하고, 수송하기 위한 수로를 남겨 놓았는데, 이것이 오따루 운하이다. 처음에는 이 운하를 매울 계획이었으나, 400여 명의 거룻배 업자들이 생존권을 이유로 거세게 반발하자, 화물선

옛 건물을 개조한
시까이 마찌 거리의 상점
-
창고를 개조한 식당과
특산물 판매상점

부두 대신에 이 운하를 만들었다고 한다. 화물선이 오따루항에 입항하면 거룻배들은 화물선과 운하 사이를 왕래하면서 화물을 운하 앞에 있는 창고까지 날랐다고 한다. 그러나 20세기 중반에 대형부두가 새로 만들어져서 이 운하의 기능이 상실하게 되면서 운하와 창고들이 철거될 위기를 맞았으나, 20세기 후반에 역사적 건축물 및 경관지구 보전 조례에 따라서 운하의 반 정도인 1120미터를 그대로 남겨두어 지금은 가장 큰 관광자원으로 활용하고 있다. 특히 운하를 따라서 줄이여 입지하고 있던 미곡, 해산물을 보관하던 대형 창고들은 외관은 그대로 둔체, 음식점이나 토산물 판매점 등으로 개조되어 관광객을 모으고 있는데, 창고 안에 들어 가면 오따루 특산품인 바다고기의 별미를 맛보고자 하는 관광객들로 항상 붐빈다.

창고 건너편의 운하를 따라 형성된 산책로에는 63개의 가스등과 조각상이 어우러져 있는 사람들의 보행로가 있는데, 이곳에는 관광객을 상대로 초상화를 그려주는 거리 화가들이 관광의 재미를 더해 준다. 또 어둠이 내리고

가스등에 불이 들어오고 조명이 커지지면 일본 최고의 야경을 갖고 있는 항구도시의 로맨틱한 분위기를 볼 수 있어서 항상 관광객들로 붐빈다. 선진 외국도시를 여행하면서 심심찮게 보고 느낀 것 중의 하나는 사회적 시대적 상황에 의해 쓸모없는 애물단지라고 여겨지는 것들도 도시의 창조적 사고를 바탕으로 활력을 만드는 명물로 재탄생되고 있다는 점이다. 운하 프라자 앞에서 오따루 운하를 따라서 길게 뻗어 있는 운하 옆길을 따라서 왼쪽(북쪽) 방향으로 가게 되면, 유리전문 공예관인 오따루 운하 공예관을 만나게 된다.

　오따루 운하 공예관에는 인테리어 소품으로 사용할 수 있는 다양한 상품을 전시하고 있는 유리 공예품점은 물론, 액세서리 등으로 사용할 수 있는 온갖 상품을 취급하는 상점들이 있는데, 이곳에는 유리공예품, 오르골, 스테인드 글라스를 만들어 보는 체험 공방도 있다. 건물 옥상에는 오따루 운하와 항구의 풍경을 한눈에 내려다볼 수 있는 전망대가 있는데, 전망대에 오르면 무언가 무질서한 것 같으면서도 낭만적 풍경 속에서 이별의 애환을 담고 있는 것 같은 오따루의 항구 풍경을 한눈에 볼 수 있다. 여기에서 위쪽(북쪽) 방향으로 좀더 가면 타나까 주조가 있다. 19세기 말경에 창업한 주조장으로서 일본슈(니혼슈) 양조장은 20세기 초반의 건축 당시의 모습을 그대로 간직하고 있다. 목조로 된 건물 안에 들어가면 여기에서 생산되는 나혼수와 혹가이도산 포도주가 전시되어 있고, 무료 시음도 할 수 있으며, 판매장에는 니혼슈와 일본식 도자기 술잔과 술병도 판매하고 있다. 이곳에서 북쪽으로 조금 더 가면 일본 중요 문화재로 지정되어 있는 일본에서는 손꼽히는 2층 르네상스 양식의 석조 건물인 구 일본 우편선 오따루 지점이 있다.

　20세기 초반에 신축되어진 이 건물은 당시 일본 최대 해운회사 오따루 지점으로도 사용되기도 했는데, 지금은 귀빈실과 회의실이었던 2층은 해운 관련 자료, 러일 전쟁강화조약 자료 등의 전시관으로 이용되고 있다. 여기에서 조금 더 북쪽으로 가면 홋가이도 최초의 증기기관차를 운행했던 테미야에 세워진 교통박물관인 오따루시 종합 박물관 있다. 이 박물관에는 이지역의 교통 역사와 철도 자료 등 교통에 관련된 많은 전시물이 있는데, 특히 1층에는 미국에서 제작된 기차 중에서 일본에 있는 기차 중에는 가장 오래

창고를 개조한
특산물 판매상점

오르골을 판매 전시하는
오따루 오르골당
—
유리공예 등을 판매 하는
오르골당 내부

된 것인 19세기 말경에 제작된 것도 전시되어 있다. 운하 플라자에서 이 거리의 오른쪽(남쪽) 방향으로 가면 20세기 초반경의 오따루 거리를 재현한 미니푸드 테마 파크인 오따루 데누끼꼬지가 있다. 좁은 골목을 따라서 몇 사람만 앉아도 비좁을 같은 옛날 선술집(이자까야) 모습을 그대로 모방한 20여 개의 조그만한 포장마차 형태의 식당에는 홋가이트 명물인 징기스칸 요리나 라면 등을 맛볼 수 있다.

　건물 가운데에 높이 솟아 있는 히노미 야꾸라라는 누각에 오르면, 오따루 운하 주변 전경을 한눈에 볼 수 있다. 운하 옆길의 안쪽에 있는 이로니아 거리는 운동력이 가장 활발하게 일어나는 운동체계로서의 축과 초점이다. 100년 전에는 홋가이도의 월스트리트로 불리웠던 이거리는 구야스다 은행 오따르 지점을 중심으로 반경 200미터 이내에 육중한 외관을 갖인 석조 건물 14개가 보존되어 있어 당시의 번화함을 어렴풋하게 알게 하고 있는데, 오따루 우체국과 오따루 터미널도 이 부근에 있다. 이곳에서 오른쪽 (남쪽)으로 더 내려가면 20세기 초에 지어진 창고들과 석조건물들이 연이어 줄지어 있는 시까이 마찌 거리 상점가를 만나게 된다. 지금은 800여 미터 정도 되는 거리를 따라서 옛 건물을 개조한 오따루 특산품인 유리공예품인 스테인드 글라스, 오르골 등의 기념품점과 식당들이 즐비한데, 이중에서 키따이찌가라스 3호관과 카따이찌 베네치아 미술관, 오루따 오르골당 등이 특히 유명하다.

　카따이찌 베네치아 미술관은 18세기의 화려한 이탈리아궁전의 재현과 2층 천정에 대형유리로 장식된 상들리에가 반짝이는 모습이 매우 인상적이다. 여기에서 거리를 따라서 5-10분 정도를 가면 20세기 초에 창업한 오따루 특산품인 유리공예품의 키따이 찌가라스 3호관이 있다. 19세기 말에 낡은 창고를 개조해서 전시장으로 꾸며 사용하고 있는 이 건물의 내부 벽과 기둥은 그 당시 그대로 보존되고 있는데, 이곳에서는 깜찍한 기념품에서부터 화려하고 세련된 인테리어 소품들까지 유리로 만든 생활관련 제품을 취급하고 있다. 특히 100년 전의 오따루 최초 석유램프를 제작하기 시작했던 상점으로서의 이력이 함축되어 있어서 많은 관광객의 발길을 끈다. 또 이곳에는 20세기 초반에 세워진 오따루에서 가장 유명한 오르골 중의 하나인 일본 최대의

오르골 전문점인 오따루 오르골당이 있다. 오따루 오르골당은 본점을 비롯하여 주변에 3개의 지점이 있는데, 3층 창고를 개조해서 만든 본점은 5000여 점의 오르골이 전시되어 있다.

　르네상스 양식의 아치형 창문과 건물 네 모퉁이를 둘러싸는 자연석의 붉은 벽돌이 아주 잘 조화를 이루고 있는 이 건물의 입구에는 15분마다 짧막한 음악을 연주하는 높이 5.5미터 무게 1.5톤이 증기시계도 볼 수 있다. 이곳에서는 자신이 원하는 곡을 선택하여 오르골을 직접 제작할 수도 있어 시간이 있는 사람들은 즐겨 볼 만한데, 이곳은 국내 유명가수가 뮤직 비디오 촬영을 한 곳이기도 하다. 유럽풍으로 꾸민 독특한 외관을 갖춘 건물들이 잘 정돈된 가로 경관을 형성하고 있는 기념품점들을 구경하면서 거리를 따라가면 메르헨 교차로가 나온다. 각기 독특한 미를 자랑하는 건물들은 물론, 휴식공간이나 식당으로 사용되고 있는 건물과 건물들의 사이공간은 이색적이기까지 하다. 이로나이 거리와 수직으로 만나는 아사꾸사 거리에서 안쪽(오따루역 쪽) 방향으로 조금 더 가면 일본은행 구오따루 지점의 건물이 있다. 도쿄역과 옛 서울역을 설계한 일본의 근대 건축 대가인 다쯔노 킨고가 20세기 초에 설계한 이 건물은 영국에서 철골을 수입하여 신축하였을 정도로 당시에는 유명한 건물이었는데, 현재는 일본은행의 역사를 소개하는 작은 금융자료관으로 이용되고 있다.

　이밖에도 오따루에는 오따루 출신 작가인 고바야시 타키지, 이또 세이 등을 비롯한 오따루 연고가 있는 작가들의 작품이나 원고, 서간 등을 전시하고 있는 시립 오따루 문학관, 이지역과 인연이 있는 일본화가와 서양화가들의 작품을 전시하고 있는 시립미술관도 가볼 만하다. 이처럼 오따루는 일본의 도시들과는 전혀 이색적 다른 풍경을 갖고 있는 도시인데, 특히 눈오는 겨울이면 더욱 기억에 남는 도시매력을 갖고 있는 도시이다. 오따루는 도시의 문화나 경쟁력은 새로운 건물에서만 형성되는 것이 아니라, 창고등 과거에 사용되던 건물의 재활용에서도 만들 수 있음을 다시 한번 인식하게 하여준 도시이다.

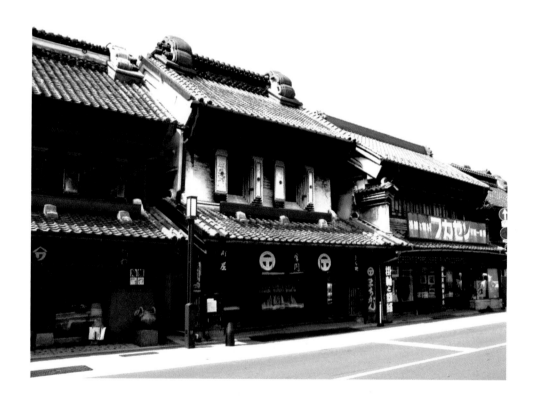

작은 에도(小江戸)도시
카와고에

작은 에도라고 불리우는 이찌반 가이의 전통 상점가
–
자연을 그대로 느낄 수 있는 골목길

도시 매력과 도시디자인 구조

　　　　　　일본에서 역사도시라고 불리우고 있는 도시들의 대부분은 유럽의 역사도시들처럼 역사적 유산이 도시 전체에 고스란히 남아 있지 않고, 개개건축물이나 연도형 건물형태로 남아 있다. 거기에 긴 세월 동안 내려온 전통축제들이 잘 계승되어 도시의 정체성으로 잘 활용하고 있다는 공통점이 있다. 따라서 일본의 역사적 유산들은 유럽의 역사도시들처럼 감탄을 자아낼 만큼 거대하지는 않지만, 잔잔한 감흥과 설레임, 소박한 정체성 등의 일본만의 도시 이미지를 만들고 있다. 그리고 이는 근래 여행에 대한 지향성이 일상에서 탈출, 가족과의 단란, 스트레스 해소, 새로운 것에 대한 재발견으로 변화되고 있음은 물론, 거대한 유럽의 역사적 자산은 이미 한번쯤은 체험하게 되면서 이러한 일본의 역사적 자산은 좋은 관광자원이 되고 있다. 특히 서양인들에게는 그들이 일상적으로 보아 왔던 것과는 전혀 다른 일본의 시간(역사)문화를 볼 수 있다는 점 때문인지는 몰라도 매력적인 관광자원으로 인식되고 있다.

　일본은 에도시대 이후에 서양문화를 과감하게 받아들이는 정책을 써오면서도, 한편으로는 역사적 유산도 잘 보존하여 왔는데, 인구 37만 명이 살고 있으면서 매년 550만 명의 관광객이 찾는 카와고에는 이러한 도시 중의 하나가 도시이다. 카와고에는 원래 도꾸가와 에야스가 쇼군(將軍)이 된 17세기 초반에서부터 막부가 막을 내린 19세기 후반까지 275년 동안 일본을 실제적으로 지배하던 에도(도쿄)를 지키던 배후 도시였다. 당시 도꾸가와 에야스는 넓은 관동 평야를 배후지로 하여 에도막부를 열었는데, 카와고에는 이러한 에도를 1차적으로 보호하는 도시역할과 함께 에도 경제를 지원하는 배후지 역할을 담당하도록 했기 때문에 당연히 도시 형태나 건축물은 에도의 영향을 받을 수밖에 없던 도시이다. 카와고에는 지금도 에도 시대의 도시 분위기를 그대로 느낄 수 있는 거리나 건축물, 축제 등이 남아 있어서 작은 에도, 가마꾸라 다음의 고도, 에도의 어머니 카와고에 등으로 불리우고 있다. 주변 지역에는 고려 유민들이 집단으로 모여 살던 코마(高麗)라는 아주 작은 마을도

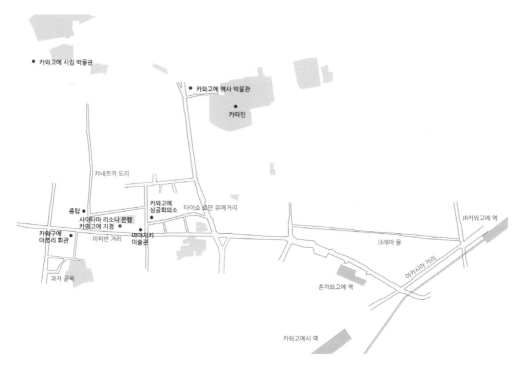

있어서 함께 가보는 것도 좋다.

 에도시대에 가장 번화한 거리였던 긴자는 대화재 이후 문화개화의 상징
이라고 할 수 있는 서구식 연와가로가 건설되면서 전통적 일본의 목재건물
과 서양식 벽돌이나 석조 건물들이 공존하는 풍경을 갖고 있었다. 카와고
에도 19세기 말에 대화재로 인해 도시 전체의 1/3인 1300여 체가 소실된 후
에 새로 건축되면서 이러한 에도시대의 긴자풍경을 그대로 느낄 수 있는 하
얀벽과 기와지붕으로 장식한 고풍스러운 건물의 풍경을 갖게 되었다. 이러
한 카와고에로 가기 위해서는 도쿄역이나 신주쿠역, 이께부꾸로 역, 토부 이
께부구로 역, 세이브 신죽꾸 역 등에서 출발하는 기차를 타는 것이 편리하
다. 카와고에 행의 기차가 숨막힐 것같이 혼잡스러운 도쿄를 빠져나가면, 아
주 평화롭고 소박한 일본 특유의 작은 도시들의 풍경을 만나게 되는데, 일
본은 전국 방방 곳곳에 철도가 잘 연결되어 있기 때문에 기차여행이 매우
편리하다.

특히 도시들이 철도를 중심으로 연담형태로 형성되어 있는 경우가 많은 데, 이들 연담 형태의 도시들은 우리 도시들처럼 거대한 아파트 단지들이 도시의 살풍경을 주도하고 있는 것이 아니라, 작고 소박하고 잘 정돈된 주택들이 모여 도시 전체의 풍경을 만드는 특징을 갖고 있어 기차 여행의 즐거움을 배가시킨다. 도쿄에서 기차로 약 50분 정도 가면 카와고에 역에 도착하는데, 대게의 작은 도시들이 그러하듯이, 카와고에도 마음내키는 대로 걸어 다녀도 긴장감을 느끼지 않고, 길 잃을 염려가 없는 작은 도시이다. 그러나 아가 자기한 전통문화를 그대로 느낄 수 있고, 사람 냄새가 나는 순박하고 소박한 전통풍경과 인정은 잔잔한 감흥과 설레임을 준다. 특히 어지러움을 주는 외형적 장식이나 위압적인 건축물은 물론, 소외감을 느끼게 하는 돈 많은 사람들만이 드나드는 계층문화가 보이지 않아 좋은 슬로우 여행의 진수를 맛볼 수 있어 좋다.

시가지 지역

　　　　　카와고에는 카와코에 역과 JR 카와고에 역, 혼카와고에 역이 삼각형태로 인접하고 있는데, 일본에서는 철도회사에 따라서 각기의 역을 두는 경우가 많기 때문에 한 도시에 2-3개의 역을 갖고 있는 경우도 드물지 않다. 카와 고에의 공간 구조는 카와코에 역과 JR 카와고에 역 앞으로 아카시아 거리가 수평으로 지나가고 있고, 두 역 사이에 있는 아카시아 거리의 중간 지점부터는 수직으로 뻗어 있는 거리가 혼카와고에 역 앞을 지나서, 이 도시의 중심거리인 이찌반 가이(일번가)까지 이어져 있다. 이찌반 가이 바로 위쪽에는 짧은 골목길인 타이소 로만 유메이 거리가 이찌반 가이와 수평으로 뻗어 있는데, 이들 거리가 가장 강한 활력이 일어나고 있고, 이 활력은 운동력이 되어 주변 지역의 영향을 미치고 있는 운동체계 역할을 하는 축과 초점이 되고 있다. 대게의 일본 도시들이 그러하듯이 이 도시에도 한글 이정표가 있어 관광하기가 쉬운데, 카와고에 관광은 JR 카와고에 역 앞

전통목조 주택을 개조한
미술관

—

일본 문화재로 지정된
카와코에 상공회의소

—

고구려 유민이 모여 살던
코마너 사또의 코마역 앞
장승

에 있는 크레아 몰에서부터 시작하는 것이 좋다.

카와고에 역 부근에서부터 시작되어 타이쇼 로마 유메이 거리까지의 1킬로미터 남짓의 크레아몰은 현대적 상점가로서, 패션, 악세 사리, 화장품 가게 등 현대적 상점이 줄지어 있어서 항상 사람들로 분빈다. 간판도, 취급하는 물건도 현대적이어서 어느 도시에서나 볼 수 있는 그러한 모습이지만, 깊게 들어 보면 우리 도시들과는 다른 자유스러움 속에서도 일본만의 내재적 질서를 느낄 수 있다. 타이쇼 로만 유메 거리는 일본의 전통과 근대가 공존하는 거리는 20세기 초 다이쇼(大正)시대의 낭만을 볼 수 있는 거리라고 해서 타이쇼 로마 유메 거리로 불리어지고 있다. 흡사 근대거리의 풍경을 느끼는 영화 세트장과 같은 이 거리는 19세기 말에 건축된 요시다 건물을 비롯하여 20세기 초반에 건축된 현재는 리모델링하여 1층은 커피숍으로 사용되고 있는 2층 건물인 시마노 커피 타이쇼칸을 비롯하여 유심히 보지 않으면 그냥 지나칠 수 있는 근대건축물이 많이 있다.

시마노 커피 타이쇼칸은 20세기 초반경의 복고풍의 소박한 인테리아와 특유의 커피 향의 맛이 인상적인데, 주인의 여유 작작한 태도, 벽에 걸린 경관상을 받은 상장, 당시 양복을 입은 멋쟁이 이집 주인이 오토바이를 타고 있는 사진 등은 일본사람들의 역사적 유산이나 전통에 대한 존중 자세를 잘 보여주고 있다. 이 거리에 있는 상점들 하나하나를 천천히 구경하면서 걸으면 재미스러움을 주는 새로운 것을 많이 볼 수 있는데, 20세기 말에는 상점가 주최의 설계 현상에서 당선된 작품계획에 의하여 1단계 거리 대개조가 진행되기도 했다. 이 거리가 시작되는 지점에는 그리스 신전을 연상하는 도리니아식 기둥과 바로코식 현관으로 장식한 근대 유럽형의 카와고에 상공회소가 있다. 20세기 초반에 지어진 이 건물은 원래는 은행 용도였으나, 20세기 후반부터 상공회의소로 사용되고 있는 문화재이다.

대도시의 거대한 건축물들 사이에 있었으면 매우 왜소하게 보였을 법도 한 이 건물은 이 거리에서는 위용을 자랑하는 건물이 되고 있는데, 안으로 들어가면 80여 년 전의 창문과 계단을 그대로 볼 수 있다. 타이쇼 로만 유메 거리 옆에는 카와고에 역 앞에서 뻗어 나온 이도시의 실제적 운동체계로서

의 축과 초점역할을 하고 있는 역사거리인 이찌반 가이가 있다. 특히 이 거리는 에도시대의 모습과 정취를 고스란히 간지하고 있는 카와고에 정체성을 가장 잘 느낄 수 있는데, 특히 수백 년 동안에 걸쳐 형성된 카와고에 사람들의 거대한 부와 문화 축적의 발자취가 다양한 형식으로 남아 있다. 2층-3층의 일본식 전통적 건물과 서양식 근대건축이 조화롭게 공존하면서 독특한 가로풍경을 형성하고 있는 상점가는 19세기 말에 대화재 이후에 형성되었다. 당시 화재로 카와고에에 있던 건물의 절반에 해당하는 1300여 체가 불에 탔으나, 이 거리의 창고 건물들만은 불타지 않았다고 한다. 이후 내화성이 높은 창고건물이 하나, 둘씩 들어서기 시작하면서 상점가가 형성되었는데, 현재는 거리 전체가 전통건조물 보존지구로 지정되어 있으며, 이중 19세기 모습을 그대로 간직하고 있는 30여 체는 문화재로 등록되어 있다.

여기에는 18세기 말에 창업한 과자집 등을 포함하여 100여 년이 넘는 상점과 지금은 치과병원으로 사용되고 있는 20세기 초반에 카와고에 최초의 철근 콘크리트 3층짜리 건물, 그리고 20세기 초반 지어진 3층, 높이 25미터의 석조 건축물인 사이타마 리소나 은행 카와고에 지점도 있다. 꼭대기에 돔이 설치된 르네상스 양식의 이 건물은 19세기 말 일본의 발권 은행인 다이하찌 쥬고 국립은행(제85 국립은행) 가운데 하나로써, 당시에는 1엔과 5엔짜리의 지폐를 인쇄하던 역사적 건물이기도 하다. 이찌반 가이에서는 금방 눈에 뛸 정도로 가장 높은 이 건물이 전통적 역사 거리에 있다는 것이 이색적이기까지 하다. 이밖에도 이 거리에는 저마다의 깊은 내공을 느낄 수 있는 오랜 세월의 개성과 취향을 갖고 있는 전통적 토산품점, 의류, 도자기, 기념품 가게, 레스토랑, 카페 등이 있어서 그대로 지나칠 수 없다. 거리에 있는 전망 좋은 2층 식당이나 카페에 앉아 창 너머로 보이는 거리 모습을 보면 어느 일본 영화에서 봤던 에도시대의 풍경과 겹쳐서 더욱 실감을 느끼게 한다.

이찌반 가이에서 골목길처럼 연결되어 있는 바로 옆의 카네스카 거리에 가면 유난히 높게 솟아 있는 짙은 갈색의 목조 3층 구조의 종탑을 볼 수 있다. 높이 16미터의 꼭대기에는 작은 종이 걸려 있는 이탑은 17세기 중반에 카와고에에 성주 사까이 타다까즈가 세웠으나, 연이은 화재로 소실되어 여러 차

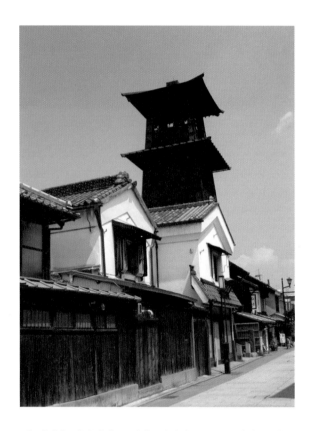

례 재건을 반복하기도 했다. 현재의 종은 119세기 말의 대화재 후에 만들어 진 것으로써, 하루 네 차례 시간을 알리는 종소리를 들을 수 있는데, 일본 환경청이 일본의 음풍경 100선 중의 하나로 선정하기도 했던 이 종탑은 창 고형 건물로 가득한 거리에서 시간을 초월하여 역사와 전통을 지키는 파수 꾼처럼 느껴진다. 이찌반 가이의 위쪽에 있는 카와 구에 마쯔리 회관도 가볼 만하다. 이 건물은 도쿄 인근에서 손꼽히는 마쯔리(전통 축제) 가운데 하나인 카와고에 마쯔리를 소개하는 박물관 중의 하나로서 마쯔리(전통 축제)의 자료 를 전시하고 있다. 카와 고에에는 총 5개의 마쯔리가 있는데, 이중에서 10월 에 열리는 카와고에 마쯔리는 국가지정 문화재로 등록될 만큼 유명한 축제 인데, 350년 역사를 자랑하는 카와고에 마쯔리는 휘황 찬란한 수레와 그뒤 를 따르는 수백 명의 행렬로 유명하다.

이찌반 가이에서 연결되어 있는 타카자와 도리의 아래쪽에는 서민적 분위를 느낄 수 있는 작고 좁은 골목에는 20여 개의 과자가게가 모여 있는 과자골목이 있다. 전성기에는 70-80체가 있었다는 이 골목은 좌판을 깔고 전시하고 있는 과자 등의 먹거리와 장난감, 기념품 상점 등이 있는데, 우리의 60-70년대의 골목풍경과 같은 느낌을 주고 있어서 그다지 낯설지 않은 골목길 풍경을 하고 있는데, 이를 보면 그들의 전통에 대한 인식을 느낄 수 있다. 이곳에서 남쪽으로 조금 더 내려가서 오른쪽으로 한참가게 되면 카와고에 시립박물관이 있다. 이 박물관은 원시, 중세, 근세 ,현대의 5개 테마로 구성된 박물관으로서, 선사시대부터 현대까지의 카와고에 변천사를 알 수 있다. 이곳에서 동쪽으로 조금 떨어진 곳에는 카따인이라는 사찰이 있다. 역에서부터는 약간의 거리가 있기 때문에 시내 버스나, 택시를 타야 하는 거리이지만, 타이쇼 로만 유메이 거리에서는 그리 멀지 않아서 걸어 갈 수 있는 거리이다 .

카따인의 첫 인상은 도시 가운데에 있는 작은 공원과 공원 속의 신사 같은 느낌이다. 일본의 유명한 승려인 지가구 대사 엔닌에 의해 830년에 창건되어 카마꾸라 시대에 화재로 인해 소실되었다가 다시 복원되었는데, 13세기 초에는 천태종의 강의소가 되기도 했다. 에도시대에 들어와서는 카다원으로 개칭과 함께 토꾸가와 바꾸후의 비호 아래 성장하여 한때는 엄청난 규모의 가람을 갖기도 했으나, 7세기 초반에 다시 화재로 사찰 전체가 소실되기도 했다. 카타인의 대표적인 유산은 문화재인 쇼인(書院), 키뚜덴(客殿)과 가마꾸라 시대에 창건되어 에도시대에 재건된 본당인 자혜당이 있다. 또 상층부와 하층부의 모양이 전혀 다른 독특한 건축양식과 붉은색으로 되어 있는 높이 13미터의 다보탑(1639년), 18세기 말에서 19세기 초반에 제작된 최고경지에 이른 총 538개의 석가모니 제자들이 살아숨쉬는 듯한 저마다의 표정이 아주 인상적인 석조 오백 나한상 등이 있다. 특히 토꾸가와 바꾸후가 에도성의 일부를 떼어 지었다는 쇼인(書院), 키뚜덴(客殿)은 당시 주택의 특징을 잘 볼 수 있는 다다미, 정원 등을 갖고 있다.

하루에 4번 시간을
알리는 종탑

기타 지역

카와고에에서 16킬로미터 정도 떨어진 곳에는 고구려 유민들이 모여 살던 코마(高麗)라는 작은 촌락이 있다. 7세기 중반에 나당 연합군에 의해 패망한 뒤에 일본으로 건너간 고구려인들 1799명이 시가시(지금의 시즈오카) 가조사(지금의 치바), 히다찌(지금의 이바라기) 등 7개 지방에 흩어져 살다가 함께 모아 살았던 마을이 코마인데, 지금은 고구려 유민들의 삶의 흔적은 전혀 남아 있지는 않지만, 그래도 일본 속의 우리를 다시 한번 생각해 보게 하는 마을이다. 카와고에서 이곳까지는 택시나 기차를 이용할 수 있는데, 코마에는 코마 역과 JR 코마카와 역의 2개 역이 있다. JR 코마카와 역은 도심에 있어서 비교적 사람들이 많지만, 코마 역은 시골의 간이역 같은 분위기를 하고 있는데, 역 앞의 높이 4미터 정도의 2개의 온통 붉은색 장승은 어쩐지 일본 신사 같은 느낌이 들기도 하지만, 우리나라와 관련이 있는 마을 같다는 느낌을 갖게도 한다.

이곳에서 고구려의 역사적 흔적을 느낄 수 있는 곳은 쇼데인(聖天院)과 코마신사(高麗神社) 정도인데, 쇼데인(聖天院)은 사찰 입구에 석조로 된 2개 장승이 나란히 서 있고, 오른쪽 사당에는 당시 흩어져 살던 고구려인을 한곳에 정착시킨 고구려 왕족 약광의 넋을 기리는 고려 왕묘가 있다. 계단을 오르면 범종과 제일 동포 무연고자 위령비가 있으며, 주변에 왕인 박사, 신사임당, 정몽주, 태종무열왕, 광개토왕 석상이 있고, 언덕 꼭대기에는 우리에게도 낯익은 단군상도 있다.

약광은 코마(高麗) 산업을 부흥시키고 민생을 안정시키는데 커다란 공을 세웠는데, 약광이 죽은 후에 지낸소 등이 약광의 성불을 기원하면서 8세기 중반 소라쿠지(勝樂寺)를 창립하였다. 이후 그의 3남인 성운과 손자 고이진(弘仁)이 약광의 성불을 기원하는 등 지금까지 1250년 동안 끊임없이 계승하여 왔는데, 21세기 초에 산중턱에 새로운 본당 건립과 함께 제일 동포 무연고자 위령탑도 세웠다.

쇼데인이라는 이름은 약광이 고구려에서 수호불로 가져온 성천(쇼덴)존을

전통목조 건물과 서양건물이 공존하는 상점가

모셨다고 하여서 불리우고 있는데, 들판이 잘 내려다보이는 산자락에 위엄 있게 서 있는 모습은 무엇인가 슬픈 사연을 말하고 있는 것 같은 느낌에 숙연함마저 든다. 여기에서 조금 떨어진 곳에 있는 코마신사는 약광을 모시는 신사이다. 약광은 죽은 후에 주민들이 그의 유덕을 기리기 위해 코마 진자를 세우고 코마묘진(高麗 明神)으로 모셨다고 한다, 이후 코마 진자는 약광의 직계후손들에 의해서 지금까지 관리되어 오고 있는데, 한국과 일본의 관계를 되돌아보게 하는 등의 많은 생각을 하게 하는 마을이다. 이곳에는 구한말의 마지막 황태자인 영친왕과 이방자 여사가 심은 나무도 있고, 제일 거류민단에서 만든 2개의 장승도 있고, 주일 한국대사가 심은 기념 식수의 팻말도 있다. 코마는 관광대상으로는 볼 것이 별로 없는 도시이지만, 우리 선조의 가슴 아픈 사연을 간직하고 있는 곳이기 때문에, 카와고에에 가게 되면 들려보도록 권하고 싶다.

가장 일본적인 천 년의 수도

교토

1100년간의 일본수도의 문화를 담고 있는 전통 주택가
—
주택가를 흐르고 있는 하천

도시 매력과 도시디자인 구조

150여만 명이 살고 있는 교토는 19세기 중반에 수도를 도쿄로 옮기기 전까지 1,100년 동안 일본 수도로서, 매년 5,000여만 명의 관광객이 찾는 가장 일본적인 문화를 담고 있는 도시이다. 이 도시는 토레토나 여강처럼 타임머신을 타고 몇 세기 전으로 되돌아온 것 같은 그런 완벽한 역사도시의 모습은 아니지만 황거, 사찰, 신사, 정원 등의 역사 유산이 2천여 개가 넘고, 에도시대 중반 때부터 건축된 전통 목조가옥도 2만8천 호나 된다. 또 일본 국보의 20%, 중요문화재의 14%를 갖고 있고, 유네스코에 등재된 세계문화유산도 17개나 된다. 또 백년 이상을 전통가옥에서 가업으로 계승하면서 천년 수도의 자부심을 지키고 있는 카페, 우동집, 라면집, 두부집, 과자집, 아이스크림집, 전통식당 등을 많이 갖고 있다. 일본의 3대 박물관 중 하나인 교토국립박물관, 일본의 근현대 미술작품을 다수 소장하고 있는 교토국립근대 미술관을 비롯하여 개개인이 운영하는 많은 미술관, 박물관이 있다. 시내 어디에서나 볼 수 있는 시가지를 둘러싸고 있는 삼산과 항상 새들이 노니는 모습을 볼 수 있고, 교토 사람들의 생활공간이기도 가모가와 천, 상점 겸 가옥이 서로 맞대어서 가로를 형성하고 있는 전통가로 마찌야, 실핏줄과 같은 골목길을 따라 흐르는 맑은 실개천에서 노니는 물고기를 보면 이 도시가 매우 인간적인 도시임을 느끼게 함과 동시 고향 같은 포근함을 느끼게 한다.

거기에 40여 개나 되는 전통축제(마쯔리)는 늘 많은 관광객들이 모여들게 한다. 특히 헤이안 시대의 귀족으로 분장한 행렬이 고소를 출발하여 시모가모 진자를 거쳐 가미가모 진자로 향하는 아오이마쯔리(5월15일), 32대 수레가 행진하는 기온 마쯔리(7월 1~31일), 주변의 오산에 선조 영혼을 보내기 위해 불을 피우는 다이몬지 고잔 오꾸리비(8월 16일), 약 1,000년에 걸친 각 시대의 의상을 입은 1,700여 명이 행진하는 지다이 마쯔리(10월 22일)는 교토 4대 축제로서 이 기간에는 숙박시설을 예약하기 어려울 만큼 많은 사람들이 모여든다. 이러한 역사적 자산 때문에 2차 세계대전 때에는 루즈벨트 대통령의 특

주택가를 흐르고 있는 하천
–
자연성을 느낄 수 있는 가모가와 천

별한 배려로 폭격을 모면했던 이 도시는 일본을 방문하는 외국국 원수들이 자주 정상회담의 장소로도 이용되고 있다. 그러나 교토는 유럽 역사도시처럼 도시 축이나 초점역할을 하는 가로나 광장이 없을 뿐만 아니라, 성격이나 규모가 비슷한 수많은 역사유산이 실핏줄처럼 연결되어 있는 여러 격자형의 가로에 아주 넓게 퍼져 있다 .

　그래서 관광대상을 선정하는 것도 쉽지 않지만, 선정된 관광대상을 찾는 것도 쉽지 않을 뿐만 아니라, 관광을 위한 이동거리도 매우 길다. 이처럼 운동체계로서의 축과 초점이 분명하지 않고, 역사적 유산도 아주 넓게 퍼져 있어서 무었을 관광대상으로 할 것인지가 망설여지는 도시가 교토이다. 그러나 일본 특유의 정서에 맞게 아기자기하게 가꿔진 디테일한 매력에 빠져들면 질리지 않는 내면의 매력이 강한 도시이다. 특히 항상 골목길을 따라서 유유히 흐르는 맑은 시냇물을 볼 수 있고, 전통문화를 맛볼 수 있는 도시이다. 교토가 근대 산업사회를 거치면서도 이처럼 역사 유산을 지킬 수 있었던 것은 교토사람들의 도시에 대한 자부심과 애착심 때문이다. 특히 전통가옥을 철거하고 새로운 맨션을 짓고자 했을 때에도, 60m의 높이의 JR역사와 교토호텔을 지으려고 할 때에도, 프랑스풍 다리를 놓고자 할 때에도, 교토시민들은 교토경관을 해친다며 반대했던 것은 유명한 일화들이다. 남쪽을 제외한 삼면을 낮은 산이 둘러싸고 있고, 시가지 가운데에는 Y자형 하천이 흐르는 분지형의 교토는 8세기 후반에 간무천왕이 헤이안 코라는 이름으로 이곳에 천도한 후 중국의 도성 조영시스템을 모방해 만든 도시였기 때문에 원래는 축과 초점이 분명했던 도시이다.

교토는 원래 북쪽에서 남쪽으로 흐르는 동쪽의 가모가와천과 서쪽의 가츠라가와천 사이에 동서 4.5km, 남북 5.2km의 시가지에 기본가구인 120m 사방의 쵸(町)가 4개 모여 호(保)를 구성하였고, 4개 호가 다시 모여 보(坊)를 구성하였다. 그리고 이러한 공간구조 속에서 시가지 북쪽 중앙에 천왕이 살던 어소가 있고, 어소 앞에는 남쪽으로 뻗어난 폭 85m의 주작대로가 있으며, 이 부근에 일본을 실제적으로 지배했던 도쿠가와 이에야스가 머물던 니조성이 있었다. 주작대로를 중심으로 동쪽은 좌경, 서쪽은 우경이라고 했는데, 세월의 흐름 속에서 서쪽의 우경은 쇠퇴하고, 대신에 라쿠유(洛陽)라고 불리는 동쪽으로 발전하여 동쪽 끝에 있던 가모가와 천이 시가지 중심이 되면서 도성 조영시스템이 만든 위계적 공간 구조가 보이지 않게 되었다. 따라서 운동체계로서 축과 초점도 분명하지 않게 되었지만, 점 또는 선의 형식으로 남아 있는 수많은 역사적 자산과 자연환경은 이 도시가 역사도시라는 느낌을 갖게 한다.

따라서 시가지의 공간구조를 운동체계로서 설명하는 것보다는 고전적 분위기를 가장 느낄 수 있는 라쿠도(洛東), 번화한 지역인 리쿠주(洛中), 산수가 수려하고 산림이 무성한 라쿠호쿠(洛北), 봄의 벚꽃, 가을의 단풍, 여름의 녹음, 겨울의 설경이 빼어나 왕과 귀족들의 사랑을 받았던 라쿠사이(洛西), 우지차와 벚꽃, 단풍으로 유명한 라쿠난(洛南)의 5개 구역으로 나누어 설명하는 것이 좋다.

시가지 지역

라쿠도(洛東)는 21세기에 신세계 7대 불가사의 후보에 올랐던 기요미즈데라(清水寺,세계문화유산 등재), 도요토미 히데요시가 죽은 후 부인 네네가 불법을 수행했던 코타이지(高台寺), 무로마치 시대에 아시카가 가문이 신축한 긴카쿠지(銀閣寺), 고구려승 혜자와 백제승 혜총을 스승으로 모시고, 담징벽화로 잘 알려진 호류지를 세운 쇼토쿠 태자가 만든 야사카노토를 비롯하여 야사카 진자(神社), 켄닌지(建仁寺), 난젠지(南禪寺), 헤이안진구(平安神宮) 등 역사적 건축물과 기온, 데츠가쿠노미치(哲學의 道), 히나미코지, 시라가와, 기요미즈자카, 니넨자카, 산넨자카, 이시베이코지, 야사카도리, 네네노마치 등의 골목길은 이지역에서 아주 유명한 역사 유산이다.

라쿠주(洛中)는 일본 밀교 미술의 보물창고로 불릴 만큼 중요 문화재를 많이 소장하고 있을 뿐 아니라, 교토건물의 높이규제 기준이 되고 있는 57m의 높이 5층탑 도지(東寺, 세계문화유산 등재), 정토진종 본원사파의 본산지 니시혼간지(세계문화유산), 일본 실권을 장악한 도쿠가와 이에야스의 교토 저택이자 15대 쇼군 도쿠가와 요시노부가 통치권력을 천황에게 돌려준다는 대정봉환을 발표해 260여 년 막부시대의 막을 내리게 했던 니조성(세계문화유산), 일본 영주들이 살던 성에 비하면 규모는 아주 작지만 수도를 도쿄로 옮기기 전가지 천왕이 살았던 교토 고소, 그밖에 히가시 혼지, 가모가와천, 키타노텐만구, 시모가모진자(세계문화유산), 산주산겐도, 히라노 진자, 나시노 진사, 노 잔지, 세이메이 진자, 이마미야 진자 등이 유명하다.

라쿠호(洛北)는 시센도, 카미가모 진자(세계문화유산), 만슈인, 슈카쿠인 리큐, 다이토쿠지, 엔라구지, 쿠라마데라, 키부네 진자 등이 가볼 만한 역사적 유산이고, 라쿠사이(洛西)는 세계문화유산인 킨카쿠지(金閣寺), 닌나지(仁和寺), 사이호지(西芳寺), 코잔지(高山寺), 료안지(龍安寺), 덴류지(天龍寺)와 다이카구지(大覺寺), 진고지, 노노미야미 진자, 세이로지,기오지, 토에이 우즈마사 영화촌이 가볼 만한 역사적 유산이다.

라쿠난(洛南)은 역사적 유산이 꽤 넓게 분산되어 있어서 이동길이가 더 길

정토진종의 총본산인
니시혼 간지
–
진언종 총본산인 토지의
5층탑

지만, 다이고지(세계문화유산), 토후쿠지(東福寺), 묘도인, 토후쿠지, 만푸크지, 비
사몬도, 후시미모 모야마성은 가볼 만한 역사적 유산이다. 이밖에도 별궁인
가츠라 리큐, 인간문화재 곤도 유조의 작품을 전시하고 있는 곤도유조기념
관, 메이저 유신 역사와 근대 일본 탄생에 공헌한 사람들을 소개하는 료잰
역사관, 노무라 재벌 2세인 토쿠시치가 수집한 미술공예품을 전시하는 노무
라 미술관, 일본화가 하시모토 간세스 집을 개조한 하시모토 간세스 기념관,
동양 미술공예품을 소장하고 있는 센오쿠 하쿠고간, 헤이안 천도 1,200년을
기념하는 교토문화 박물관, 우메코지 증기 기관차관, 전통 일본건축 기술
을 교육하는 교토 전문건축학교도 가볼 만하다. 또 임진왜란 때의 귀 무덤
이 있는 미미즈카, 장보고 기념비가 있는 엔라쿠지, 윤동주와 정지용의 시비
가 있는 도지사 대학은 우리 역사와 깊은 관련이 있는 곳이기 때문에 꼭 가
보는 것이 좋다. 이처럼 교토는 볼 것이 많은 역사도시이지만, 역사적 유산
이 시가지 곳곳에 넓게 퍼져 있기 때문에 대상지를 먼저 선정하고 여행하는
것이 좋은데, 교토 역 앞의 관광 안내소나 관광코스별로 운영하는 버스들은
관광지 선택에 도움을 준다.

교토 활력의 상징인 교토역
—
교토의 전통주택가 모습